손에 땀을 쥐게 하는
이야기 쓰는 법

HOW TO WRITE A PAGE-TURNER

손에 땀을 쥐게 하는 이야기 쓰는 법

조단 로젠펠드 지음 | 정미화 옮김

이야기에 강력한 긴장감을 불어넣는 스토리 창작법

아날로그

책장이 절로 넘어가는 이야기의 문장들 사이에는 인식하지 못하는 사이 우리를 매혹시켜 시종 기대감으로 심장을 뛰게 하는 한 가지 요소가 되풀이해서 나타난다. 이 요소가 없다면 아무리 잘 만들어진 인물이나 흥미진진한 플롯이라고 해도 실패할 수밖에 없다. 이 불가사의한 요소는 바로 긴장감이다. 우리가 호흡하기 위해 폐에 공기가 필요한 것처럼, 책장이 절로 넘어가는 이야기를 만들기 위해서는 이 긴장 요소가 필요하다.

소설이나 이야기, 심지어 회고록에도 등장하는 긴장감은 근육이 뼈에 붙어 힘을 쓸 수 있도록 만들어주는 결합 조직과 같다. 긴장감은 갈등의 핵심이고, 불확실성의 중추이며, 위험의 특징이다. 독자는 추측하게 하고 이야기 속 인물은 방심하지 않게 만든다. 긴장 요소가 제 기능을 할 때 독자는 숨을 죽인 채 다음에 이어질 이야기를 궁금해한다. 긴장 요소가 빠지면 장면은 밋밋하고, 플롯은 늘어지고, 인물들은 정처 없이 헤매는 느낌을 준다.

이 책은 이야기라는 천을 뜯어 그 이면에 꿰매진 긴장의 실타래를 풀어 보여준다. 긴장 요소를 구성하는 실, 즉 위험, 갈등, 불확실성, 보류와 같은 요소는 긴장감 넘치고 흥미진진한 이야기를 만들기 위해 반드시 필요하다. 이러한 요소가 잘 갖추어진 이야기만이 끝까지 읽고 몰입하는 독자를 얻을 수 있다. 글쓰기 기법이 때로는 흥미로운 인물 A를 플롯 사건 B와 연결하는 단순 작업처럼 느껴질 수 있다. 이 책은 그처럼 상투적이고 너무 뻔하고 지루한 글쓰기를 피하고, 긴장의 실을 단단히 엮어 잊을 수 없는 이야기를 만들 수 있도록 도와줄 것이다.

인물, 플롯 등 긴장감 조성에 반드시 필요한 요소뿐만 아니라, 이야기에서 자주 긴장감이 떨어지는 내밀한 부분도 더 면밀하게 살펴볼 것이다. 여기에는 인물의 내면 가장 깊은 곳에서 벌어지는 내적 갈등, 작가가 쓰는 단어 사이에서 고동치는 생명력, 독자에게 정보를 공개하는 방식 등이 포함된다.

그렇다면 이런 의문이 생길 것이다. '그럼 서스펜스는 뭐지? 긴장감과는 어떻게 다른 거지?' 서스펜스는 다음에 무슨 일이 일어날지 모르지만 그 일이 아마도 나쁘거나 고통스럽거나 힘들거나 무섭거나 어쩌면 좋을 수도 있다고 아는 느낌이다. 즉, 긴장감의 한 종류에 불과하다. 서스펜스라는 용어는 오해의 소지가 있어서 작가는 모든 장면을 서스펜스 소설의 문체로 써야 한다고 생각할 수 있다. 그래서 나는 그 효용성 때문에 긴장감이라는 용어를 선호

한다. 글쓰기의 모든 단계에서 긴장감은 존재해야 하지만, 그것이 항상 서스펜스의 형태일 필요는 없기 때문이다.

긴장의 실타래를 파악하라

앞으로 글쓰기 기법을 '장면 단계'와 '플롯 단계'로 구분해서 제시하는 경우를 자주 볼 것이다. 그 의도를 명확히 밝히기 위해 장면과 플롯의 정의를 간단히 짚고 넘어가자. 다음은 내가 쓴 《강렬한 장면을 만드는 스토리 기법》에서 발췌한 것이다.

장면은 이야기의 필수 DNA다. 인물이 플롯 목표를 향해 생생하고 의미 있는 행동을 취하는 개별 단위다. 각각의 장면을 모아 연결하면 플롯과 스토리라인이 구축된다. 하나의 장면을 만들기 위해서는 다음과 같은 기본 요소가 필요하다.

◆ 주인공: 목표를 가지고 있는 복잡다단한 인물. 이야기 서술 과정에서 변화를 겪고, '말과 행동'을 통해 묘사된다.

◆ 적대자와 조력자: 주인공을 방해하는 인물과 도와주는 인물.

◆ 시점: 장면을 들여다보는 렌즈(제한적 관찰자 시점도 있고 전지적 시점도 있다).

◆ 행동: 이야기가 실시간으로 펼쳐지는 것처럼 느끼게 하는 비트

독자가 읽다가 멈출 수 없는 이야기를 만드는 비밀

(beat, 장면을 구성하는 더 작은 단위로, 등장인물이 사건에 대해 보이는 반응이나 행동을 말한다 – 옮긴이) 단위의 동작.

◆ 새로운 플롯 정보: 이야기를 발전시키고 인물의 깊이를 더하는 사건, 논쟁, 발견, 깨달음 등을 말한다. 대체로 이전 장면의 결과로 등장해서 각 장면을 서로 연결한다.

◆ 긴장감: 인물을 시험하고 궁극적으로 인물의 성격을 드러내는 갈등, 서스펜스, 극적 상황. 서서히 강도가 높아지면서 독자가 한눈을 팔 수 없게 한다.

◆ 공간적 배경과 시간적 배경: 모든 감각을 불러일으켜 독자로 하여금 작가가 창조한 세계에 빠져들게 하는 물리적 배경.

◆ 주제 형상화: '감각 형상화'라고도 한다. 오감을 불러일으키는 세부 요소(시각적 유추나 은유처럼 상징적인 경우가 많다)를 말하며, 주제, 감정, 서브텍스트를 드러내기 위해 사용된다.

◆ 서술 요약: 여분의 서술 요약이나 설명. 필요한 경우 직접 주제를 전달하는 '말하기' 방식으로 나타난다.

이 가운데 장면을 만드는 가장 중요한 요소를 하나 고른다면 바로 행동이다. 지금 벌어지는 것 같은 상황 속에서 사건이 벌어지고 인물들이 움직이기 때문이다. 하지만 균형이 잘 잡힌 장면에는 모든 요소가 조금씩 포함되어 있다. 이 요소를 각기 다른 분량으로 섞으면 극적 상황, 감정, 열정, 힘, 에너지를 만들어낼 수 있다. 간단히

말해 책장이 절로 넘어가는 이야기를 만들 수 있다.

다음은 나와 마사 앨더슨이 함께 쓴 《소설가를 위한 소설쓰기: 장면과 구성》 중 플롯에 관한 부분을 발췌한 것이다.

플롯이란 이야기 속에서 극적인 사건(행동)이 일어나 주인공(감정) 이 의미 있는 방식(주제)으로 변화하거나 변신하는 과정을 말한다. 인물이 변화하거나 변신하는 정도는 장르에 따라 크게 다르다.

플롯은 장면 단계에서 전개된다. 한 장면 안의 비트가 차곡차곡 쌓이면서, 즉 인물이 드러내고, 발견하고, 밝혀내고, 탐색하고, 교감하고, 경험하는 과정에서 보여주는 모든 '말과 행동'을 통해 전개된다. 하지만 각 장면은 동등하게 플롯을 구성한다. 이에 대해서는 3부에서 더 자세히 알아보도록 하자.

이 책을 다 읽고 나면 이야기의 모든 단계에서 긴장의 실타래를 파악하고, 그 실타래를 이용해 독자가 이야기의 끝을 향해 정신없이 책장을 넘기게 할 수 있을 것이다.

장르에 따라 긴장감도 달라진다

글쓰기 전에 명심해야 할 또 다른 사항은, 이야기의 장르에 따라

주된 긴장감의 유형도 달라진다는 점이다. 이 책에서 다양한 장르의 소설을 예시로 보게 될 것이다. 이를 통해 긴장감의 종류가 다양하다는 사실을 이해하기를 바란다. 하지만 동시에 명심할 것이 있다.

스릴러나 서스펜스 장르는 인물의 심오한 내적 갈등보다는 외부로 표출되는 행동이나 생동감에 의존한다. 따라서 로맨스나, 판타지, SF, 특히 순수소설 같은 여타의 장르처럼 감정적 긴장감에 그다지 초점을 맞추지 않는다. 마찬가지로 인물의 결점이 이야기에 미치는 영향도 장르에 따라 달라진다. 하지만 전체적으로 봤을 때, 분명 지금 쓰고 있는 이야기에서 긴장감이 느껴지는 부분을 적어도 한 군데는 찾을 수 있을 것이다. 긴장감이 결여된 이야기는 따분하거나 단조롭거나 반복적이거나 개연성이 없거나 지나치게 압축되었거나 너무 평이하다는 느낌을 주기 쉽다. 이야기에서 밋밋하거나 독자가 지루하다는 반응을 보이는 부분을 찾아보자. 그런 부분이야말로 이야기에 강력한 긴장감을 불어넣을 수 있는 단서가 된다.

그럼 시작해 보자.

차례

이 책을 읽을 때 스토리텔링에 대해 한 가지 중요한 사실을 꼭 기억해두자. 좋은 이야기란 현실을 일정한 양식에 맞춰 정교하게 변형한 버전이라는 점이다. 이야기 속의 삶은 극적 상황은 늘리고 일상적 상황은 줄이는 식으로 흥미롭게 가다듬고 간추렸을 뿐만 아니라 훨씬 날카롭고 강렬하다. 나는 이야기를 더 섹시한 버전의 현실이라고 말한다. 모든 경험은 과장되고, 인물들은 실제보다 훨씬 거칠고 위험하고 흥미로우며 어리석은 행동을 한다. 게다가 현실의 한계를 뛰어넘는 식으로 보상을 받는 일이 많다. 이야기를 읽는 이유 중에는 평범한 삶에서 벗어나고자 하는 욕구도 있다(물론 때로는 진실이 소설보다 더 기이한 경우도 있다). 배우고 시야를 넓히는 것과 같은 고상한 이유로 이야기를 읽기도 하지만, 독자는 자기 삶의 껍질을 벗어버리고 타인의 삶에 들어가는 일을 즐거워한다.

그러므로 긴장감과 그 구성 요소 및 도구는 평범한 삶을 비범한 소설로 바꾸는 데 반드시 필요하다.

1부에서는 단조로운 산문을 강렬한 이야기로 바꾸어주는 네 가지 핵심 긴장 요소를 살펴보기로 하자.

제1부 긴장

이야기를 흥미롭게 만드는 네 가지 요소

위험
인물을 위기에 밀어넣어라

가상의 상황을 상상해보자. 창밖을 내다보다가 자동차가 달려오고 있는데 한 아이가 도로로 뛰어드는 모습을 목격했다. 다시 식사를 할 것인가 아니면 바로 뛰어나가 자동차나 아이를 막아 세울 것인가? 이번에는 배낭을 짊어지고 친구들과 가파른 길을 오르는 중이다. 한 친구가 발을 헛디뎌 낭떠러지 아래로 넘어진다. 친구는 벼랑 끝 풀뿌리에 매달려 겨우 목숨을 부지하고 있다. 친구를 돕기 위해 손을 뻗는다면 당신도 떨어질 수 있다. 물러서서 119에 전화를 할 것인가 아니면 서둘러 도울 것인가? 이런 상황은 어떨까? 어린 딸보다 덩치가 곱절로 큰 아버지가 딸에게 침대를 깔끔하게 정리하지 않았다고 험상궂은 표정으로 내려다보고 있다. 아버지는 딸에게 5분 내에 완벽하게 침대 정리를 하지 않는다면 다시는 저녁을 먹지 못할 거라고 위협한다.

각각의 상황에서 가상의 인물은 모종의 위험에 처해 있다. 바로 육체적 위험과 감정적 위험이다. 이러한 상황을 생각하면 어떤 기분이 드는가? 침착하고 차분한 기분? 불안하고 초조한 기분? 심장이 빨리 뛰기 시작하고 머릿속에서 경고음이 흘러나오고 있다는 사실을 눈치 챘는가? 위험은 아주 원초적인 요소인 까닭에 우리는 현실에서 경험할 때만이 아니라 이야기로 읽을 때에도 위험을 예상하고 육체적으로 반응한다. 우리에게 내재된 인간적인 공감 능력이 독자로서 위험에 처한 인물에게 발휘되고, 우리는 즉시 무언가를 하고 싶어진다. 인물을 구하거나 행동에 나서거나 인물 스스로 위험에서 벗어날 수 있도록 돕고 싶다.

위험은 긴장감을 조성하는 최상의 도구다. 위험이 도사리고 있으면 독자는 이야기에서 눈을 뗄 수 없다. 독자들은 인물에게 감정적으로 이입하고, 결과적으로 이야기 전체의 긴장감이 높아진다.

물론 여느 요소와 마찬가지로 위험을 과도하게 사용할 필요는 없다. 인물이 끊임없이 끔찍한 상황에 처한다면 독자는 지칠 것이다. 앞으로 살펴볼 여러 예시에서 보듯 위험은 독자의 마음을 사로잡아서 읽기를 멈추지 않을 정도로만 조성하는 것이 좋다.

이 장에서는 두 가지 유형의 위험에 대해 살펴볼 것이다. 하나는 '육체적 위험'이라고 하는 위해 또는 죽음의 위협이고, 다른 하나는 심리적 위험이다. 심리적 위험은 심리전에서부터 정신적 학대, 인물이 사랑하는 대상을 잃을 처지에 이르기까지 다양하다.

육체적
위험

인물은 모든 종류의 육체적 위험에 빠질 수 있다. 인물이 스릴 넘치는 상황을 유난히 즐기거나 무모한 사람인 탓에 위험을 자초할 수도 있고, 자연재해나 교통사고처럼 우발적인 위험에 처할 수도 있으며, 그도 아니라면 주인공의 적대자가 만들어낸 위험에 빠질 수도 있다.

주인공이 위험에 빠지면 독자는 책을 내려놓지 못한다. 그 위험이 임박한 경우라면 특히 그렇다. 육체적 위험이 유독 매혹적인 이유는 인물이 그 상황에서 벗어나지 않으면 장차 해를 입거나 죽음을 맞이할 수 있다는 신호이기 때문이다. 독자가 두려워하도록 만드는 것이 그리 바람직하게 보이지 않을 수도 있지만, 이는 책장이 술술 넘어가게 하는 대단히 효과적인 기법이다.

가브리엘 탤런트의 암울한 순수소설 《마이 앱솔루트 달링》에 등장하는 상황을 살펴보자. 주인공인 줄리아 '터틀' 앨버스턴은 생존주의자인 아버지 마틴과 연로한 할아버지와 함께 캘리포니아주 멘도시노 인근의 허름한 집에 살고 있는 열네 살 소녀다. 어머니는 오래 전에 세상을 떠나서 터틀의 기억에 없다.

작가는 독자에게 마틴이 터틀을 학대한다고 말해주지 않는다. 대신 터틀이 나약하게 구는 것을 용납하지 않고, 세상에 독하게 맞

서기를 강요하며, 터틀을 강인하게 만들기 위해 반복해서 자신의 딸을 위험에 빠뜨리는 마틴의 모습을 보여준다. 마틴의 사고방식으로는 터틀에게 호의를 베풀고 있는 것이다. 터틀은 마틴의 행동에 짜증을 내기는 하지만 이를 당연하게 여겨 별달리 생각하지 않는다. 하지만 독자는 마틴의 행동이 결코 호의가 아니라는 것을 알고 그녀를 걱정한다.

소설 초반에 터틀은 사냥용 칼을 마틴이 너무 짧게 갈아놓는 바람에 칼이 무뎌졌다고 불평한다. 마틴은 화가 치민다. 터틀이 그의 판단을 의심스러워하는 느낌이 들고, 이는 용납 못할 행동이기 때문이다(아래에서 '개밥'은 마틴이 딸에게 붙인 호칭들 중 하나다).

"너한테 뭘 좀 보여주고 싶은데." 마틴이 말했다.

"뭔데요?" 터틀이 물었다.

"서까래까지 뛰어 올라가 봐, 개밥."

"뭘 보여주려는 건데요?"

"제길."

"왜 그러는데요?"

"그냥 해, 미친."

"칼날이 잘 갈아졌다는 거 알아요."

"넌 모르는 것 같은데."

"아니요." 터틀이 말했다. "아빠 말 믿어요, 정말요. 칼날이 날카롭게

갈아졌다고요."

"닥쳐, 개밥."

부녀의 대화는 터틀이 두려움에 떠밀려 서까래까지 뛰어올라 턱걸이 하듯 기둥을 붙잡을 때까지 한동안 이어진다. 위험이 고조된다.

마틴은 터틀 밑에 놓인 탁자를 뒤집어엎었다. 카드 한 벌, 접시, 양초, 맥주병이 이리저리 흩어졌고 (…) 터틀만 바닥 위 서까래에 매달려 있었다.

터틀은 마틴이 내려와도 좋다고 허락하리라 생각하지만 그는 그럴 마음이 없다. 위험은 다시금 고조된다.

뒤이어 마틴은 칼을 들어 터틀의 다리 사이에 칼날을 놓은 채 서서 그녀를 노려봤다. "그렇게 매달려 있어 봐."

터틀은 말없이 뚱한 표정으로 그를 내려다봤다. 그가 칼로 그녀의 다리를 누르며 말했다. "아이코, 이런."

칼에 베이지 않으려면 턱걸이를 할 수밖에 없다. 터틀은 힘이 세고 마틴의 학대에 익숙하지만, 그녀의 다짐은 약해지고 머지않아

체력이 떨어진다.

다리가 후들거렸다. 터틀의 몸이 아래로 떨어지기 시작하자 마틴은 "어허." 하며 돌연 경고성 외마디와 함께 칼로 그녀의 사타구니를 눌렀다. 터틀은 온몸이 부들부들 떨렸지만 몸을 다시 서까래까지 완전히 끌어올릴 수 없던 탓에 거친 기둥 옆면에 얼굴을 대고 뺨을 붙였다. 그녀는 온몸에 힘을 주며 생각했다. 제발, 제발, 제발.

마틴은 이처럼 터틀을 공포에 몰아넣은 채 억지로 턱걸이를 열세 번이나 시킨다. 그녀가 더 이상 할 수 없다는 생각이 들고 거의 울 지경이 되었을 때, 자녀를 학대하지 않는 이성적인 부모라면 멈추었으리라고 예상되는 순간에, 마틴은 말한다.

"이젠 칼날이 날카롭다는 생각이 들지, 그지? 이제야 믿는 거지, 안 그래?"

터틀이 더 이상 버틸 수 없어서 결국 떨어질 수밖에 없을 때 마틴은 칼을 치운다. 하지만 더 일찍 치우지 않은 탓에 터틀은 칼날에 허벅지를 베인다. 얕은 자상에 불과하지만, 자신의 딸을 해칠 수 있는 역량과 의향에 관해서라면 이 남자가 진심이라는 사실을 독자에게 알리기에 부족함이 없다. 더욱이 그는 터틀이 매우 두려

워하고 힘들어하고 있을 때조차 그 상황을 우습다고 여기고 그녀를 비웃기까지 한다. 터틀이 안전하기를 기대하면서도 두려움에 사로잡힌 독자는 섬뜩한 시나리오에도 불구하고 이야기에 푹 빠져든다.

이 소설은 육체적으로도 심리적으로도 위험한 상황을 실처럼 엮어서 짜놓은 일종의 태피스트리다. 위험한 상황은 점점 더 강도가 심해져서 터틀이 어두운 면모까지 드러내도록 몰아댄다. 이 끔찍한 학대가 펼쳐지는 내내 독자가 지속해서 몰입하는 이유는 터틀을 응원하기 때문이다. 그녀는 아버지의 학대로부터 교훈을 얻고 마침내 보통의 열네 살 소녀보다 더 강인한 모습을 드러낸다. 우리는 터틀이 그 상황에서 벗어날 방법을 찾기를 간절히 바란다.

다음으로 콜슨 화이트헤드의 순수소설 《언더그라운드 레일로드》에 등장하는 육체적 위협을 살펴보자. 소설은 역사 속 언더그라운드 레일로드(19세기 초 미국에서 남부 흑인 노예들의 탈출을 돕기 위해 결성된 비밀 조직 – 옮긴이)의 구성원을 다루는 것이 아니라, 흑인 노예들이 미국 남부의 노예제도에서 탈출하도록 도와주는 지하 철도가 등장하는 평행 세계를 그리고 있다.

주인공 코라는 지옥 같은 삶을 사는 조지아주 농장의 노예다. 그녀는 참혹한 사건을 연이어 겪다가 마침내 농장을 탈출한다. 짧은 기간 자유를 경험하지만, 결국 노예 추적자들이 그녀의 행방을 알아내면서 다시 도망쳐야 하는 상황에 처한다. 코라는 아는 사람도

없고 믿음직한 조력자도 없는 어느 마을에 내려 백인 부부 마틴과 에델의 집으로 인도된다. 에델은 코라의 존재를 마뜩찮아 한다. 코라는 작은 창문이 있는 비좁고 답답하며 더운 다락방에서 지내야 한다. 그녀는 노예 사냥꾼에게 잡히지 않기 위해 거의 움직이지 않고 조용히 지낸다.

어느 날 밤, 탈출한 노예들을 뒤쫓는 악명 높은 야간 기마단이 마틴과 에델의 집을 찾는다. 코라는 발각되지 않기를 바라며 다락방에 갇힌 채 기다린다.

코라는 현관문을 두드리는 큰 소리에 깜짝 놀라 눈을 꼭 감았다. 그들이 바로 밑에 서 있었다.

시간은 끔찍하리만큼 천천히 흘렀다. 코라는 구석으로 들어가 마지막 서까래 뒤에 몸을 웅크린 채 숨었다. 소리만으로도 아래에서 벌어지는 행동 하나하나를 알 수 있었다. 에델은 야간 기마단에게 따뜻하게 인사를 건넸다. 에델을 아는 사람이라면 그녀가 무언가 숨기고 있다고 확신했을 것이다. 마틴은 아무 문제도 없다는 것을 확인시키기 위해 재빨리 다락방을 보여준 다음 아래층에 있는 사람들에게 합류했다. (…)

"위로 올라가 봐도 되겠습니까?" 걸걸하고 낮은 목소리였다. 코라는 턱수염이 있고 키가 더 작은 기마단원일 거라고 생각했다.

그들의 발소리가 다락 계단에 크게 울렸다. 그들은 잡동사니 사이를

돌아다녔다. 그중 한 명이 말을 했을 때 코라는 화들짝 놀랐다. 남자의 머리가 바로 몇 센티미터 밑에 있었다. 코라는 계속 숨을 참았다. 그들은 가까이 있는 먹이를 감지하고 배 밑에 주둥이를 넣은 채 이리저리 움직이는 상어들이었다. 사냥꾼과 먹잇감 사이를 막고 있는 것은 얇은 널빤지뿐이었다.

작가가 코라의 주의를 끄는 구체적인 세부 요소를 어떻게 보여주는지 주목해보자. 바로 기마단원들이 계단을 오르는 발소리와 목소리의 음색이다. 코라는 기마단원들을 포식자로 생각한다. 그들에게 발각되면 코라는 잘해봐야 죽임당할 것이고, 최악의 경우에는 고문이나 강간을 당할 것이다. 독자는 코라가 어떻게 될지 숨죽이며 지켜보고 있으므로, 그녀가 발각되지 않기를 빌며 계속 다음 장을 넘길 수밖에 없다.

자연의 위험

다른 인물의 위협과는 또 다른 형태의 육체적 위험이 있다. 바로 자연에서 비롯된 위험이다.

많은 블록버스터 영화나 소설에는 끔찍한 물리적 사건이나 재난에서 살아남은 인물이 한 명 혹은 여러 명 등장한다. 자연이 무서운 이유는 우리가 통제할 수 없기 때문이다. 우리는 산사태나 허리케인, 쓰나미를 막을 수 없다. 그저 살아남기 위해 발버둥 칠 뿐

위험: 인물을 위기에 밀어넣어라

이다. 게다가 재난에서 살아남는 과정에서 인물은 가장 본질적인 자아를 드러내는 단계까지 압박을 받거나 시험을 당한다. 사람들은 그런 위험에 처하면 자신의 진정한 모습을 드러낸다. 타인을 돌보는 이타적인 모습을 보이거나, 자신의 생존만을 모색하는 이기적인 모습을 보이는 식이다.

클레어 켈스의 소설 《걸 언더워터 Girl Underwater》에서 주인공 에이버리 델라코트는 경쟁심이 강한 열아홉 살의 수영선수다. 그녀는 반 친구 콜린과 함께 비행기 추락사고(이 사고는 소설 초반에 발생하기 때문에 스포일러가 아니다)에서 살아남은 다섯 사람 중 한 명이다. 작가가 에이버리, 콜린, 이름 모를 임산부와 어린 아이 두 명이 비행기에서 탈출하고 생존을 위해 사투하는 과정을 자세히 묘사한 장면은 이 생존자들이 어떻게 공포를 느끼는지 보여준다.

춥다.

악마의 숨결처럼 추위가 덮친다. 강렬하고 날카롭다. 죽어가는 신체 일부가 실제로 어떤 상태일지 짐작할 수 없지만, 뭔가 완전히 잘못된 느낌이 든다. 너무 어둡고, 너무 시끄럽다. 그리고 추위는 한 곳에서 다른 곳으로 천천히 지나가지 않는다. 살을 에는 듯하다.

갈비뼈가 부러진 채 기를 쓰며 숨을 쉰다. 폐로 산소가 들어온다. 나는 죽지 않았다. '나는 죽지 않았어.'

어디선가 얼음 같이 차가운 물이 밀려온다. 벌써 내 무릎까지 찼다.

발가락은 감각을 잃었고 손가락도 감각을 잃어가고 있다. 손가락을 움직여보려 하지만, 새끼손가락은 부러지고 나머지 손가락은 거의 꽁꽁 얼어붙은 것 같다.

'맞다, 콜린.' 콜린의 손가락은 여전히 내 손가락과 얽혀 있고, 그의 손가락 관절은 작은 테이블보다 더 하얗다. 그의 손가락을 억지로 펴보지만, 상당한 힘이 필요하다. 그는 내 손을 꽉 잡고 있었다.

"콜린!" 나는 그를 세차게 흔든다. "정신 차려, 콜린!"

콜린은 그 덩치 때문에 날아오는 파편의 표적이 되기 쉬웠을 테지만, 치명상은 피한 것처럼 보인다. 머리에 외상도 없고 관통상도 없다. 하지만 셔츠에 피가 엄청나게 튀었다. 이기적이게도 나는 그 피가 다른 누군가의 것이기를 바란다. 콜린이 죽지 않기를 바라기 때문에. 콜린은 살아야만 한다.

위험이 조성하는 긴장감과 관련해 더욱 놀라운 점은 이 사고가 과거에 벌어진 일이라는 것이다. 우리는 이미 에이버리와 콜린이 살아남았다는 것을 알고 있지만, 자세한 사정이나 현재 에이버리가 콜린을 피하는 이유는 알지 못한다. 두 사람의 생존 사실을 알고 있다고 해도 과거의 사건을 보여주는 장면은 독자가 그들이 눈 덮인 가혹한 지형 속에서 죽음 직전까지 간 상황을 어떻게 헤쳐 나왔는지를 긴장감 넘치게 전달한다.

육체적 위험을 조성할 때 고려할 점

인물이 위험에 처하면 생각은 거의 하지 않고 대신 본능적이고 반사적인 행동을 보일 것이다. 위험이 닥친 순간에 인물이 너무 많은 생각을 하면 긴장감이 떨어진다. 인물이 위험에서 빠져나갈 방법을 생각해야만 하는 순간이 아니라면 분석은 최소화하자.

대신 다음과 같은 방법이 도움이 된다.

✦ **감각적 이미지를 이용하자.** 독자에게 인물의 감정을 말해주는 설명에 의존하는 대신 신체 감각과 은유를 이용해서 감정을 전달하자. 위험은 어떤 종류의 감정을 불러일으킬까? 공포, 두려움, 불안을 유발할까? 때로는 스스로를 그런 상황에 빠뜨렸다는 사실에 내면에 후회와 분노가 일 수 있다. 신체적으로 공포는 어떻게 나타날까? 마구잡이로 뛰는 심장이 밖으로 튀어나올 것 같을까? 온몸에 땀이 날까? 누군가 뱃속을 쥐어짜는 것 같을까?

✦ **외부의 힘을 이용해 인물에게 압박을 가하자.** 인물은 스스로를 위험에 빠뜨리기도 하지만, 가장 큰 불안을 불러오는 위험은 적대자나 자연, 사고처럼 인물이 일으키지 않거나 통제할 수 없는 힘에서 비롯된다.

✦ **인물에게서 힘이나 통제력을 빼앗자.** 무력함은 위험의 핵심 요소다. 눈보라와 함께 눈사태가 벌어질 조짐이 있거나 지진으로 대피로가 봉쇄되거나 산사태로 자동차가 절벽 아래로 떨어질 것

같은 상황을 만들어 위험 부담을 키우자.

위험은 긴장감을 유발하는 데 꼭 필요한 요소이지만, 어느 시점에서는 위험이 해결되어야 한다. 따라서 결국에는 구조가 이루어지는 이야기를 만들자. 생각지도 못한 기발한 해결책이 있을 수도 있지만, 가능하면 주인공의 독창성이나 기민한 사고, 용기를 보여줄 수 있는 방법이어야 한다. 심지어 인물이 다른 사람에 의해 구조되는 경우에도 단순히 수동적인 희생자가 되는 것은 바람직하지 않다. 구조 과정에서 주인공이 중요한 역할을 해야 한다.

심리적 위험

육체적 위험은 명확하다. 뒷이야기(backstory, 이야기 전개에 필요한 배경지식이나 상황을 나열한 이야기 - 옮긴이)나 해명이 거의 필요 없다. 인물이 처한 상황을 이용해서 바로 조성할 수 있다. 반면 심리적 위험은 더 난해하고 복잡한 형태의 위험이다. 자연 재해는 인물의 성격이나 선택과는 전혀 무관할 수 있지만, 심리적 위험은 인물 간의 역학 관계에 충실해야 한다.

그렇다면 이 심리적 위험이란 무엇일까? 심리적 위험은 감정적

위험: 인물을 위기에 밀어넣어라

위험이라고도 하는데, 인물이 타인의 신뢰나 존경, 사랑, 애정 등을 얻을 기회나 잃을 것 같은 위기를 말한다. 다른 인물에게 주인공의 결혼이나 생계, 사회적 지위에 영향을 미칠 힘이 있다면 이는 심리적 위험의 영역에 속한다. 적대자가 주인공을 위협하거나 모욕하거나 협박하는 것도 마찬가지다.

사라 핀보로의 스릴러 소설 《비하인드 허 아이즈》에도 좋은 예가 나온다. 별다른 매력이 없는 이혼한 싱글맘 루이즈는 바에서 데이비드라는 남자를 만나 하룻밤을 보낸다. 그러나 다음날 그녀는 새로 출근한 직장에서 데이비드를 자신의 상사로 만난다. 이것만으로는 일종의 심리적 위험이다. 상사와의 관계가 한 사람의 생계를 위험에 빠뜨릴 수 있기 때문이다. 루이즈는 데이비드에 대한 감정을 억누르려 애쓰다가 그 역시 기혼이라는 사실을 알게 된다. 이는 완전히 새로운 종류의 감정적 위험을 만들어낸다. 두 사람의 불륜이 여러 인물에게 영향을 미치기 때문이다.

그러던 어느 날, 루이즈는 출근길에 우연히 한 여자와 부딪쳐 상대를 넘어뜨리는데, 알고 보니 그 여자는 데이비드의 아내 아델이었다. 따로 일을 하지 않고 감정적으로도 연약해 보이는 아델은 친구를 간절히 원했고, 루이즈는 어쩔 수 없이 아델과 시간을 보내기로 한다. 아델은 그 사실을 데이비드에게 비밀로 해달라고 부탁하며, 그가 통제적인 성향이라고 고백한다.

얼마 지나지 않아 데이비드는 루이즈에게 로맨틱한 제안을 한

다. 그는 자신의 결혼 생활이 불행하다고 말하고, 심각한 애정 결핍을 겪고 있는 루이즈는 데이비드와 바람을 피우기 시작한다.

이야기가 어떻게 진행될지 짐작이 가는가? 루이즈는 데이비드의 아내와 은밀한 우정을 나누고 있고 아델의 남편과는 비밀리에 바람을 피우고 있다. 감정적 위험은 이야기 전반에 걸쳐 나타나고 있으며, 이는 장차 루이즈에게 심각한 갈등을 초래할 것이다.

아델이 학대받는 배우자 행세를 시작하고 남편이 극도로 통제적인 인물이라고 설명하면서 상황은 더 나빠지기만 한다. 이는 루이즈가 아는 데이비드와는 전혀 다른 모습이지만, 그녀는 아델을 좋아해서 데이비드와 아델의 이야기 사이에 보다 온건한 진실이 있다고 믿는다.

루이즈가 자신의 행동을 정당화하기 시작하면서 독자는 그녀가 곤경에 처해 있음을 감지한다. 그녀는 연인, 친구, 직장, 심지어 자존심까지 잃을 처지에 놓여 있다.

데이비드에게 아델을 안다고 말했어야 했지만, 말할 기회는 오래전에 지나갔고 지금 말한다면 미친 사람처럼 보일 것이다. 그렇다고 아델과의 우정을 끝낼 자신도 없다. 아델은 너무 연약하다. 더구나 나에게 그녀 자신만큼이나 흥미로운 데이비드의 또 다른 면을 보여준다. 나는 매일 둘 중 한 명과 관계를 정리해야 한다고 결심하고, 매일 그 결정을 미룬다. (…)

위험: 인물을 위기에 밀어넣어라

나도 데이비드처럼 구분하기 시작했다. 두 사람을 분리했다. 아델은 나의 친구이고, 데이비드는 아델의 통제적인 남편이 아니라 나의 연인이다. 완벽하지는 않지만 당분간은 거의 문제가 없을 것이다. 낮은 아델 그리고 밤은 데이비드. 어쩌면 아델보다 내가 데이비드를 더 많이 볼지도 모른다. 이 기분이 영 마뜩잖다. 거의 승리를 거둔 것 같은 기분이라니.

이 소설의 감정적 위험은 아델의 시점에서 서술되는 이후의 챕터에서 한층 고조된다. 여기서 독자는 아델이 루이즈뿐만 아니라 남편과도 일종의 심리전을 벌이고 있음을 알게 된다. 독자는 그 과정까지 알지는 못하지만, 사실 아델은 데이비드와 루이즈의 불륜에 대해 알고 있다. 그리고 오직 그녀만이 아는 이유로 루이즈를 불륜 속으로 더 깊이 밀어 넣고 있는 것 같다.

내가 예상한 것보다 더 빨랐다. 그는 내가 생각했던 것보다 그녀를 더 좋아하고, 그 사실은 숨이 막힐 만큼 충격적이다.

나는 강해져야 한다. 몇 년 동안 너무 연약해졌다. 루이즈는 데이비드를 행복하게 만든다는 것, 그것이 가장 중요하다. 비록 병원으로 찾아가 그녀의 머리채를 잡고 거리로 끌어내 너무 나약한 것에 대해, 불성실한 내 남편에게 그렇게 쉽게 다리를 벌린 것에 대해 소리를 지르고 싶지만 말이다. 남편을 행복하게 만들려면 그녀가 필요하고, 마

음을 다잡고 계획을 세워야 한다는 사실을 다시금 상기한다.

말할 것도 없이 이 삼각관계는 아주 골치 아파지고 루이즈에게 심각한 결과를 초래한다. 독자로서 그 과정을 외면하기란 쉽지 않다. 루이즈에게 고통스러운 상황으로 이어지리라는 사실을 알고 있다고 해도 책장이 절로 넘어간다.

감정적 위험은 이보다 훨씬 단순할 수도 있다. 인물이 거절에 대한 두려움으로 다른 사람에 대한 감정을 드러내기를 꺼려하고, 그로 인해 스스로에게 감정적인 고통을 불러오기도 한다. 또는 비밀을 숨기고 있는 인물이 비밀을 발설하면 해가 될 거라고 생각할 수도 있다(더 자세한 내용은 4장에서 살펴보도록 하자).

로맨스 같은 장르는 감정적 위험에 크게 의존한다. 로맨스 장르에서 두 인물의 관계가 발전하기 시작하면 반드시 둘 사이에 장애물이 등장해야 한다. 관계의 완성으로 가는 여정보다 더 긴장감 넘치는 것도 없기 때문이다. 독자가 계속 이야기를 읽게 만드는 요소는 두 인물이 맺어지는 과정에서 보여주는 아쉬움, 갈망, 희망 등이다.

사라 제이 마스의 로맨스 판타지 시리즈 《가시와 장미의 궁정A Court of Thorns and Roses》에 등장하는 장면을 살펴보자. 인간 소녀 페이러 아케론은 가족이 굶주린 상황에서 식량이 부족할 뿐더러 공격당할 것이 두려워 늑대 한 마리를 사냥한다. 몇 시간도 채 지나지

않아 탐린이라는 이름의 페이(페이러가 사는 영토 밖에서 지내는 마법을 지닌 존재)가 그녀를 찾아온다. 그는 페이러가 늑대를 죽이면서 그와 영혼이 연결되어 있던 페이를 죽였으며, 그 대가로 프리시안이라는 그의 영토에 가서 살아야 한다고 말한다.

처음에 페이러와 탐린은 상대를 적대적으로 대한다. 페이러는 프리시안에 가고 싶어 하지 않기 때문이다. 하지만 시간이 지나면서 둘은 상대에게 호감을 느끼고, 곧 둘 사이에는 서로 이끌리는 감정이 생겨난다. 하지만 그와 동시에 프리시안의 상황이 점점 위험해진다. 밤의 궁정 영주인 리샌드를 만난 뒤 탐린은 페이러를 리샌드와 함께 지내게 하는 일이 더 이상 안전하지 않다고 판단한다. 이제 그녀는 탐린을 좋아하고 마침내 프리시안을 편안하게 느끼지만, 모든 것을 잃을 처지에 놓인다.

"미안하오." 탐린의 목소리는 갈라지고 공허했다.

"괜찮아요." 나는 거짓말을 하며 손으로 시트를 꼭 쥐었다. 그 생각을 너무 오래 하면 갈고리 같이 뾰족한 발톱으로 할퀴는 것처럼 내 마음을 긁어대는 리샌드의 힘을 여전히 느낄 수 있었다.

"괜찮지 않소." 그는 읊조리듯 말하고는 나의 한손을 잡고 손가락에서 시트를 빼냈다. "그게…" 그는 고개를 숙인 채 깊게 한숨을 내쉬고 목소리를 가다듬었다.

"집으로 보내주겠소, 페이러."

내 안의 무언가가 산산이 부서졌다. "뭐라고요?"

"집에 보내주겠다는 거요." 그가 되풀이해서 말했다. 그의 목소리는 더 힘이 들어가고 커졌지만 살짝 떨렸다.

"조약의 조건은 어떻게 하고요?"

"나는 당신에게 평생의 빚을 지고 있소. 누군가 법을 어긴 것을 추궁한다면 안드라스의 죽음에 대한 책임은 내가 지겠소."

"하지만 전에 당신이 다른 허점은 없다고 말했잖아요. 수리엘족도 없다고 했고……?"

"만약 문제가 있다면 사람들이 나한테 말할 수 있소." 그는 딱딱하게 말하고 끈을 묶었다.

나는 가슴이 내려앉았다. 이곳을 떠나 자유로운 신세가 된다니…. "내가 뭘 잘못했나요?"

그가 내 손을 가져가 그의 아랫볼에 댔다. 그는 너무나도 다정했다. "당신은 아무것도 잘못하지 않았소." 그가 고개를 돌려 내 손바닥에 키스를 했다. "당신은 완벽했소." 그는 내 손바닥에 대고 속삭이듯 말하고는 내 손을 내려놓았다.

"그러면 내가 왜 가야하는데요?" 나는 그의 손을 뿌리치며 말했다.

"왜냐하면 그러니까… 페이러, 당신을 해칠 사람들이 있기 때문이오. 당신이 내게 중요한 존재이기 때문에 당신을 해치려고 하는 사람들. 그들을 감당할 수 있고 당신을 보호할 수 있으리라 여겼는데, 오늘 이후로는 그럴 수 없소. 그러니 당신은 집으로 돌아가야 해. 여기

서 멀리 떨어진 당신 집으로. 그곳에서 당신은 안전할 거요."

"나는 견딜 수 있어요. 그리고…;"

"당신은 그럴 수 없어." 그의 목소리가 떨렸다. "내가 견딜 수 없을 테니까." 그는 양손으로 내 얼굴을 감싸 쥐었다. "나는 그들로부터, 여기 프리시안에서 벌어지는 일들로부터 나 자신조차 지킬 수 없소." 말 한마디 한마디가 그의 입에서 나의 입술로 전달되는 것처럼 느껴졌다. 뜨겁고 열정적인 숨결이 밀려오듯이.

독자는 대체로 낙관적이다. 우리는 주인공이 가장 극복하기 힘든 갈등에서도 벗어날 것이라고 믿으면서 이야기를 읽는 경향이 있다. 그렇지 않으면 이야기를 계속 읽어 나갈 수 없기 때문이다.

심리적 위험을 조성할 때 고려할 점

심리적 위험은 관계의 현재와 미래 상황을 위협해야 한다. 인물이 잃을 것이 없다면 위험이 아니다. 위험을 조성하려면 인물들을 떼어놓고, 인물 사이에 거리를 두거나 갈등을 일으키고, 관계를 단절시키고, 패배의 조짐을 보여주는 것이 좋다. 인물에 대한 심리적 위험을 조성할 때 다음 두 가지를 염두에 두자.

◆ 상황이 인물의 내적 갈등을 일으켜야 한다. 감정적 위험은 인물의 내면에서 안전하거나 평온하거나 정상적이라는 느낌이 위협

받을 때 나타난다. 이는 배신, 협박, 가스라이팅(자신의 생각이 옳은지 판단하지 못하는 경우) 등 다양한 형태로 나타날 수 있다.

♦ 감정적 위험은 오랜 기간에 걸쳐 영향을 미치기도 한다. 트라우마와 학대는 행동, 정신 건강, 타인과의 친밀성, 스트레스 반응 등에 영향을 미치는 감정적 위험의 한 형태다. 때로 인물의 결점이나 뒷이야기는 어린 시절의 감정적 위험에서 비롯되고, 중심 플롯에서 그 감정적 위험을 다시 불러일으키거나 유발해 주인공에게 행동이나 변화를 강요할 수 있다.

이야기에서 어떤 형태의 위험을 조성하든, 위험의 존재는 독자의 근심과 경각심을 고조시켜 책장을 절로 넘어가게 만들 것이다.

✦ Check Point

√ 위험은 인물에 대한 걱정을 유발해서 독자로 하여금 계속 다음 이야기를 궁금하게 한다.

√ 육체적 위험은 인물이 해를 입거나 죽을 수 있다는 두려움을 동반한다.

√ 육체적 위험의 원인은 다양하다. 적대자나 자연은 육체적 위험을 유발하는 좋은 요인이다.

√ 감각적 이미지를 이용해서 육체적 위험을 일으키자.

√ 육체적 위험은 인물의 외적 요인에서 비롯될 때 가장 긴장감이 넘친다.

√ 심리적 위험은 패배의 가능성, 갈등, 뒤얽힌 감정으로 이루어진다.

√ 심리적 위험은 항상 각 인물들이 치러야 하는 감정적 대가를 동반한다.

√ 내적 갈등은 심리적 위험의 신호이자 감정적 위험을 유발하는 방법이다.

√ 과거의 상처와 트라우마는 인물에게 지속적으로 심리적 위험을 불러일으킬 수 있다.

√ 아주 미약하더라도 항상 장면에서 어느 정도의 위험을 조성하기 위해 노력하자.

이제 당신 차례!

쓰고 있는 이야기에서 육체적 위험을 더할 수 있는 곳은 어디인 가? 감정적 위험은 어떤가? 감정적 위험을 추가했을 때 인물에게 새로운 결과가 나타나거나 상황이 복잡해지는가? 그렇다면 더할 나위 없이 좋다.

이야기나 장면에서 긴장 요소를 한 단계 올릴 만한 곳이 분명 있을 것이다. 시작, 중간, 결말에서 새로운 곳을 찾아 위험을 추가 해보자.

제2장　**갈등**
다툼을 야기하라

　　현실에서 우리는 가족, 친구, 동료와 어울리는 시간을 즐기며 평온한 삶을 유지하고자 애쓴다. 하지만 이야기는 정반대의 원칙에 따라 움직인다. 만약 이야기 속 모든 인물이 원만하게 잘 지낸다면 독자는 평탄한 흐름에 싫증을 느끼고 관심을 끊을 것이다. 행복과 만족, 너무 빨리 완성된 사랑, 쉽게 극복할 수 있는 불행은 독자의 기분을 망친다. 그것이 이야기 초반에 나타난다면 특히 그렇다. 이야기 속 등장인물의 삶을 원만하게 만든다면 독자 입장에서 다음에 무슨 일이 벌어지는지 알아보고자 계속 읽어나가는 일은 아무런 의미가 없다.

　　이야기에서 매우 중요하고 귀한 이 긴장감을 생생하게 유지하려면 갈등을 능숙하게 다뤄야 한다. 본질적으로 갈등은 대립하는 세력의 충돌을 말한다. 즉, 한 인물의 욕망, 목표, 의지, 계획, 성격

등을 다른 인물의 욕망, 목표, 의지, 계획, 성격 등과 대립시키는 것이다. 이러한 대립 요소나 주인공의 전진을 방해하는 요소는 주인공 내면에 동요를 일으키고 주인공의 목표를 가로막는 외부 장애물을 만든다.

대립 세력은 인물의 개인 사정이나 가정 상황 또는 사회경제적 지위와 관련해서도 나타날 수 있다. 서로 상반된 인생을 사는 인물의 조합은 훌륭한 소설의 특징이다.

레이니 테일러의 판타지 소설 《몽상가 스트레인지 Strange, the Dreamer》에서 전쟁고아이자 하급 사서인 주인공 라즐로 스트레인지는 조스마라는 도시의 대형 도서관 수석 사서의 견습생으로 조용히 살고 있다. 그는 사라진 도시 위프와 연금술에 대해 스스로도 이해하기 어려울 정도로 집착하며 몰두한다. 어느 날, 여왕의 대자이자 부유하고 잘생긴 티용 네로라는 젊은 연금술사가 도서관을 찾아와 라즐로가 정독 중인 바로 그 책들을 요청한다. 라즐로는 요청을 거절할 수 없다. 거절할 힘도 없지만, 남자의 요청도 달갑지 않다. 여기서 작가는 두 사람의 차이점에 대해 간략히 설명한다. 복잡한 갈등 관계의 발판이 마련되는 셈이다.

티용은 벽난로 옆에서 듣곤 하는 전설 속의 온갖 광채와 후광이 빛나는 왕자처럼 보였다. 라즐로의 피부색은 태어났을 때부터 잿빛은 아니었지만, 그의 사서 복장과 눈빛은 마치 운명의 색인 듯 잿빛이었

다. 라즐로는 말이 없었고, 사람들의 눈에 띄지 않은 채 지나가는 그림자 같은 재능이 있었다. 반면 티용은 너울거리는 불꽃처럼 모든 이의 시선을 끌었다. 그의 모든 것은 갓 다림질한 견직물처럼 빳빳하고 우아했다.

추가로 성장 과정의 차이점도 설명한다.

라즐로처럼 티용 네로도 전쟁 중에 태어났다. 하지만 행운이 그렇듯 전쟁은 모두에게 같은 영향을 미치지 않았다. 티용은 아버지의 성에서 자라서 고통을 경험하기는커녕 눈으로 보거나 그 냄새도 맡지 못했다. 같은 날 잿빛 피부의 사생아가 제모난 수도원으로 가는 짐마차에 실렸다. 티용이 세례를 받은 황금 수도원이었다. (⋯)
라즐로는 소년들이 머무는 막사 건물에서 지냈다. 허기진 채 잠자리에 들고 추워서 잠에서 깼다.
티용의 어린 시절 침대는 진짜 돛과 삭구, 심지어 소형 대포까지 완전히 갖춘 전투용 범선 모양이었다. (⋯)

인물들 간의 사적인 다툼이 없다고 해도 대립 세력은 갈등을 일으킨다. 라즐로와 티용 사이에도 내재적인 긴장감이 있다. 라즐로는 가난하고 분수를 지키며 지내는 반면 티용은 특권 계급에 속하고 잘생겼다. 그리고 위치에 따른 권한도 다르다.

주인공과 적대자 사이에는 당연히 갈등이 존재하지만, 표면적으로 잘 지내는 조력자나 연인, 친구 사이에서도 갈등이 존재할 수 있다(그리고 존재해야 한다). 어떤 행동에 대한 논쟁 또는 단순하거나 복잡한 문제에 대한 의견 차이, 그밖에 10장에서 자세히 다룰 여러 변형된 대화 형식 등 긴장감 넘치는 강렬한 대화를 통해 가장 가까운 친구 사이에서도 갈등의 흐름을 만들 수 있다.

그다음에는 갈등의 규모를 고려해야 한다. 1장에서 살펴본 위험을 유발하는 상황처럼 커다란 갈등이 있는가 하면 의견 차이, 새로운 아이디어에 대한 거부, 원하는 대로 진행되지 않는 계획, 일정 관리 문제처럼 사소한 갈등도 있다. 플롯은 커다란 갈등을 기반으로 하지만, 모든 장면에는 긴장감이 계속 이어지도록 어느 정도 갈등이 있어야 한다.

스토리 전문가들은 다양한 양상으로 나타나는 갈등도 결국은 제한적인 유형으로 정리할 수 있다고 주장한다. 다음은 이야기에서 펼쳐질 수 있는 갈등 유형을 간단히 구분해놓은 것이다. 이 가운데 하나 또는 여러 유형의 갈등을 이용할 수 있다.

- ◆ 인물 대 인물
- ◆ 인물 대 자아
- ◆ 인물 대 사회
- ◆ 인물 대 자연

◆ 인물 대 기술

◆ 인물 대 초자연적인 요소

이 장에서는 여러 갈등 유형을 살펴볼 것이다. 물론 쓰고 있는 이야기의 플롯, 인물, 장르에 따라 특정한 갈등 유형으로 결정되거나 일부 갈등 유형은 배제될 수 있다. 예를 들어 인물 대 자연 또는 인물 대 초자연적인 요소의 갈등 구조는 순수소설에서는 결코 펼쳐지지 않을 것이다. 중세 판타지 소설이라면 인물 대 기술 갈등 구조가 벌어지지는 않을 것이다. 하지만 인물 대 인물이나 인물 대 자아 갈등은 어떤 종류의 이야기를 쓰든 나타날 가능성이 있다.

인물과 인물 사이의 갈등

자신의 소설이나 이야기에 등장하는 인물을 생각해보자. 주인공(야심찬 작가라면 주인공이 여럿일 수도 있다)은 이야기의 중심점이 되는 흥미로운 목표나 도전 과제를 가진 중심인물이다. 보조 인물은 친구, 연인, 지인 같은 조연 역할을 한다. 그리고 주인공의 주변이나 이야기 속 세상에 속하지만 비중이 낮은 인물도 있다. 이제 남은 것은 주인공을 이야기 전반에 걸쳐 이런 저런 방식으로 방해하는 적대자다. 적대자는 한 명일 때도 있고 여러 명이 세력을 이룰

때도 있다. 이렇게 많고 다양한 인물들이 주인공에게 인물 대 인물의 갈등이 벌어지는 여러 기회를 부여한다.

주인공과 다른 인물 사이의 갈등 예시를 살펴보고, 이어지는 장에서 갈등을 유발하는 구체적인 기법을 알아보도록 하자.

친구 또는 조력자와의 갈등

매기 스티바터의 도시 판타지 《레이븐 사이클Raven Cycle》 시리즈 1부 《레이븐 보이즈Raven Boys》에서는 네 인물의 삶이 갠지라는 소년에 의해 아주 복잡하게 뒤얽힌다. 갠지는 신화 속의 왕을 찾고 있는데, 전설에 따라 마법의 물품을 건네면 그 왕을 깨울 수 있다고 믿고 있다. 갠지에게는 애덤 패리시와 로난 린치라는 절친한 친구가 있다. 애덤은 아버지가 구타를 일삼는 저소득층 가정의 소년이고, 아버지가 살해당한 로난은 기분을 종잡을 수 없는 불량소년이다. 갠지와 로난 둘은 부유하고, 세 소년 모두 조지아주 헨리에타 소재의 명문 사립학교 아그리온비 아카데미에 다닌다. 하지만 애덤만이 일을 하고 장학금을 받으면서 스스로 학비를 해결한다. 갠지는 물질적으로 관대하다. 마음대로 쓸 수 있는 신탁 기금이 있어서 자신이 좋아하는 사람들에게 물질적인 도움을 주려고 한다. 이는 애덤에게 지금도 그렇고 앞으로도 자신이 가질 수 없는 것을 끊임없이 상기시키고, 친구들 사이에 지속적으로 긴장을 유발하는 원인이 된다.

절정에 이르는 한 장면에서 애덤이 아버지에게 한 대 크게 맞는다. 때마침 갠지가 나타나 그 광경을 보는 바람에 애덤은 굴욕감을 느낀다. 갠지는 애덤을 아버지 집에서 데리고 나와 도와주고 싶어 하지만, 애덤은 이를 우정이 아니라 동정의 행위로 본다.

스스로 이룬 것이 아니라면 애덤에게 성공은 아무런 의미가 없었다. 갠지는 차분한 목소리를 유지하려고 노력했지만, 새어나오는 분노를 숨길 수 없었다. "그래서 네 자존심 때문에 나가지 않겠다는 거야? 아버지가 널 죽일 거야."

"너 TV에서 경찰 프로그램을 너무 많이 봤어."

"저녁 뉴스도 봐." 갠지가 곧장 되받아쳤다. "왜 로난한테 싸우는 법을 배우지 않는 건데? 지금까지 두 번이나 제안했잖아. 걔는 진심이라고."(…)

"그러면 아버지가 날 죽일 테니까?"(…)

"정신 차려, 애덤. 제발. 우리가 해결할게."

시선을 돌린 애덤의 미간에 주름이 졌다. 앞쪽으로는 이동식 주택 두 채 너비만큼도 채 보이지 않았지만, 그들 너머에는 마른 풀이 무성하고 평평한 들판이 끝없이 이어졌다. 너무나 많은 것들이 실제 살아 있는 것도 아닌 채로 여기서 살아남았다. 애덤이 답했다. "그건 내가 결코 나 자신이 될 수 없다는 의미야. 만약 네가 내 일을 처리하게 놔두면 난 네 것이 되는 거야. 지금은 아버지의 것이고, 그다음에는 네

것이 되겠지.”

갠지는 생각했던 것보다 더 충격을 받았다. 자신과 애덤의 우정은 돈이 영향을 미칠 수 없는 곳에 존재한다는 인식은 꽤 오랫동안 그를 지탱해주었다. 그에 반하는 말이라면 무엇이든 갠지에게는 그 자신이 짐작하는 이상으로 큰 상처를 주었다. 갠지는 또렷한 어조로 되물었다. “넌 날 그렇게 생각하는 거야?”

“넌 몰라, 갠지.” 애덤이 말했다. “넌 돈이 많지만 돈에 대해 아무것도 몰라. 돈 때문에 사람들이 널 어떻게 보는지, 날 어떻게 보는지 모른다고. 사람들이 우리에 대해 알아야 하는 건 그것뿐이야. 나를 네 장난감이라고 생각하겠지.”

절친한 친구 사이의 이런 갈등은 4부로 구성된 시리즈 내내 관계를 삐걱거리게 한다. 독자는 친구들끼리 너무 심하게 싸우는 바람에 이들의 우정이 다시 회복되지 못하는 것은 아닐까 하는 최악의 경우를 상상한다. 또한 이야기를 읽으며 갠지와 애덤이 스스로 통제할 수 없거나 둘 사이의 오해로 인해 벌어진 상황에서 벗어나기를 기다리는 가운데, 견디기 힘들 정도로 긴장 넘치는 장면이 등장한다. 이런 종류의 긴장감은 장면이 무난하고 평이하게 흘러가는 것을 방지한다. 애덤과 갠지 둘만 남을 때마다 혹시나 갠지가 애덤의 불안감을 유발하는 말을 하거나, 애덤이 자존심 때문에 갠지를 밀어낼지도 모른다는 아슬아슬한 느낌이 든다.

갈등: 다툼을 야기하라

절친한 친구들이 싸우는 모습을 보기가 힘들어서 독자들은 상황이 정리될 때까지 정신없이 계속 이야기를 읽어나갈 것이다. 언제나 인물 사이에 갈등이 일어날 가능성이 있다면 '책장을 넘기는 속도'가 올라갈 것이다.

조력자와의 갈등은 때로 한 인물이 다른 인물을 위해 이성적이거나 양심적인 의견을 내는 형태로 나타나기도 한다. 제스민 워드의 전미도서상 수상작 《묻히지 못한 자들의 노래》에서 주인공인 열세 살 소년 조조는 할아버지, 할머니, 여동생 미카엘라, 엄마 레오니와 살고 있다. 엄마는 약물 중독에 빠져 정신이 불안정한 상태다. 다음의 발췌문에서 조조의 엄마 레오니는 미카엘라의 생부 마이클이 출소하는 날 두 아이를 태우고 두 시간을 운전해서 마이클을 데리러 가려 한다. 메탐페타민에 중독된 레오니는 이제 걷기 시작한 딸도 거의 돌보지 않는 미덥지 못한 부모다. 그녀는 출소하는 남편을 맞이하러 가는 길에 마약을 사려하고 거기에 두 아이를 데리고 나가려 한다. 손주들을 도맡아 키워온 그녀의 아버지가 불안해하는 것은 당연하다.

미카엘라만 데려갈 수 있다는 건 나도 안다. 그러는 게 더 편할 테지만, 우리가 교도소에 도착하고 마이클이 밖으로 나왔을 때 조조가 거기에 없다면 마이클은 내심 실망할 것이다.

조조는 갈색 피부, 검은 눈동자, 발뒤꿈치로 튕기듯 걷는 걸음걸이,

뭐든 쭉 뻗은 모습이 벌써 나와 아빠를 많이 닮아간다. 만약 조조가 우리와 함께 서서 마이클을 기다리고 있지 않다면 그건 옳은 일이 아 닐 것이다.

"학교는 어떻게 하고?"

"겨우 이틀이에요, 아빠."

"중요한 문제야, 레오니. 남자는 배워야 해."

"이틀 정도는 빠져도 될 만큼 똑똑한 애에요."

아빠가 얼굴을 찌푸렸다. 찌푸린 얼굴에서 아빠의 나이가 보인다. 엄 마에게 그랬듯이 아빠를 가차 없이 바닥으로 끌어내리는 얼굴의 그 선들. 쇠약함으로, 침대로, 바닥으로, 무덤으로. 그를 계속해서 끌어 내리고 있다.

"너 혼자 아이 둘을 데리고 그 먼 길을 간다는 게 별로인 거 같다, 레 오니?"

"직진만 하면 되는 길이에요, 아빠. 북쪽으로 갔다가 되돌아오는 거 라고요."

"모를 일이지."

나는 이를 악물고 나지막이 말했다. 턱이 아팠다.

"아무 일도 없을 거예요."

당연히 독자는 레오니의 아버지와 같은 생각이다. 레오니는 신 뢰할 만한 인물이 아니다. 독자는 그녀를 믿지 못하고 아이들을 걱

갈등: 다툼을 야기하라

정한다. 하지만 그런 긴장감은 독자가 계속 이야기를 읽도록 하는 힘이다.

연인 혹은 연애 상대와의 갈등

친구 사이의 갈등은 장면이 무질서하고 지지부진하게 진행되는 일을 막아주는 반면, 연인이나 연애 상대와의 갈등은 이야기 전개에 필수적이다. 로맨스 장르(책 전체가 지긋한 눈빛과 손을 잡고 있는 내용뿐이라면 결국은 책을 덮게 될 것이다)라면 특히나 그렇고, 그렇지 않은 이야기라도 로맨틱한 보조 플롯이나 연애 상대가 등장한다면 꼭 필요하다.

다이애나 개벌든의 시간여행 역사 로맨스 《아웃랜더》시리즈 1부 《아웃랜더Outlander》에서 기혼의 영국 간호사(이후 의사가 된다) 클레어 랜달은 1946년의 어느 날 신비한 스코틀랜드 돌무더기를 지나자, 자신이 200년을 거슬러 올라 1746년 스코틀랜드로 시간 여행을 했다는 사실을 알게 된다. 그녀는 그곳에서 살인 혐의로 부당하게 수배된 스코틀랜드 청년 제이미 프레이저를 만나고 결국 사랑에 빠진다. 두 사람의 사랑은 시리즈 내내 이어지는데, 작가는 두 사람이 자라온 역사적 배경의 차이에서 비롯된 갈등으로 독자들을 계속 긴장하게 한다. 제이미가 사는 시대의 남자들은 클레어가 사는 시대의 남자들에 비해 여자가 해야 하는 일에 대해 완전히 다른 생각을 갖고 있다. 더구나 클레어는 그녀가 살고 있는 시대에

도 유별나게 독립적인 인물이다.

2부 《호박 속의 잠자리Dragonfly in Amber》에서 클레어와 제이미는 스코틀랜드 감옥에서 가까스로 탈출한 뒤 프랑스에서 살고 있다. 제이미는 도망자 신세이지만 사촌 자레드와 일을 하고, 클레어는 수녀들이 운영하는 지역 자선병원에서 병자들을 돌보며 지루한 나날을 버틸 방법을 찾는다. 그러나 제이미는 그 사실을 알고 불같이 화를 낸다.

"새서네크, 당신은 홀몸이 아니라고요! 거지랑 범죄자를 치료하러 다니겠다는 거예요?"

이제는 다소 곤혹스럽다는 듯이 말했다. 마치 갑자기 미쳐버린 사람을 앞에 두고 어떻게 대처해야 할지 모르는 것 같았다.

"그걸 잊지는 않았어요." 나는 그를 안심시켰다. 나는 눈을 내리깔고 손으로 배를 눌러보았다.

"아직 눈에 띌 정도는 아니에요. 헐렁한 옷을 입으면 한동안은 괜찮을 거예요. 그리고 입덧 말고는 아무런 문제도 없어요. 몇 달 정도 일을 못할 이유가 아직은 없다고요."

"이유가 없겠지요. 내가 당신이 그렇게 하도록 두지 않는 걸 제외한다면." (…)

"제이미," 나는 적당한 말을 찾으려고 애쓰며 입을 뗐다. "내가 누군지 알잖아요."

"내 아내요!"

"어, 그것도 맞아요." 나는 답답한 마음에 손가락을 튕겼다. "나는 의사예요, 제이미. 치료하는 사람이라고요. 당신도 알잖아요."

그는 얼굴이 새빨개졌다. "그래요, 알고 있어요. 내가 다쳤을 때도 당신이 나를 치료해줬으니 당신이 거지나 매춘부를 치료해주는 것도 옳다고 생각해야 한다는 건가요? 세서네크, 천사원에서 받아주는 사람들이 어떤 부류인지 모르는 거예요?" 그는 나를 애원하듯 쳐다봤다. 내가 지금이라도 제정신을 차리기를 바라는 듯한 눈빛이었다.

"뭐가 다르다는 건데요?"

그는 방을 이리저리 둘러보다가 벽난로 위쪽에 걸린 초상화에 대고는 나의 어처구니없는 태도를 하소연하는 듯한 모습이었다. (…)

"당연히 알고 있다고요! 당신은 나를 얼마나 부주의하고 무책임한 사람이라고 생각하는 거예요?"

"시궁창에서 쓰레기 같은 인간들하고 어울리려고 남편을 버리고 나가는 사람!" 그가 쏘아붙였다.

물론 우리는 이 두 연인이 항상 사랑에 빠져 잘 지내기를 바라지만, 아무리 서로를 지극히 사랑하는 연인이라도 늘 잘 지내는 것은 아니다. 그러한 전개는 현실적이지도 않을뿐더러, 갈등은 독자로 하여금 이 두 사람의 운명에 대해 계속 관심을 갖게 한다.

보조 인물과의 갈등

모든 갈등이 심오하고 의미가 있어야 하는 것은 아니다. 주요 인물 간의 역학 관계가 포함되지 않는 갈등도 있다. 연인에게 차인 주인공이 술집에서 낯선 사람과 싸움에 휘말린다거나 성난 운전자로부터 욕을 듣거나 거리를 지나다가 낯선 사람들의 다툼을 말리기로 결심하는 식이다. 이런 갈등에서 인물의 극적인 변화가 반드시 나타나는 것은 아니지만, 활력을 더하고 강렬한 감정의 배출구가 되기도 한다. 또한 인물이 어떤 결론에 이르거나 행동을 하기로 마음 먹는 계기 역할을 할 수도 있다. 그렇지만 상점이나 은행에 가거나 직장에 출근하는 평범한 일상도 어느 정도의 긴장감이 필요하다는 점은 기억해두자. 갈등이 쓸모 있는 부분이기 때문이다.

인물과 자아의
갈등

적대자를 주인공과 대립하는 다른 사람이나 별개의 세력이라고 생각하기 쉽지만, 주인공은 자기 내면의 감정이나 욕망과도 갈등을 일으킬 수 있다. 내내 자기 자신과 싸우는 인물의 이야기는 자칫 지루해질 수 있기는 하지만, 인물이 스스로를 방해하거나 감정 싸움을 하거나 가질 수 없는 것을 갈망하는 등 갈등을 고조시킬 여

갈등: 다툼을 야기하라

지는 무수히 많다. 이에 대해서는 2부에서 자세히 살펴보기로 하고, 여기서는 내적 갈등이 시작되는 몇 가지 방식을 알아보자.

행복을 위해 싸우기

인물이 행복해지려고 애쓰는 데는 수많은 이유가 있다. 자신이 처하지 않기를 바랐거나 벗어나는 방법을 모르는 환경 때문일 수도 있고, 다른 사람의 요구나 구속에 굴복한 경우일 수도 있고, 학대, 트라우마, 우울증 등이 이유일 수도 있다. 때로는 스스로도 이해하지 못하는 이유 때문에 불행한 경우도 있다. 레브 그로스먼의 소설 《마법사들》을 예로 들어보자.

소설 시작 부분에서 열일곱 살 소년 쿠엔틴은 절친한 두 친구 제임스, 줄리아와 함께 프린스턴대학교 면접을 보러 가고 있다. 쿠엔틴의 삶은 더할 나위 없이 원대하게 보이지만, 친구들과 장난기 가득한 농담을 주고받으면서도 그는 이런 생각을 한다.

'기분이 좋아야 하는데.' 쿠엔틴은 생각했다. 나는 아직 어리고, 이렇게 살아 있고, 건강하다. 좋은 친구들도 있고, 나름 괜찮은 부모님도 있다. 아빠는 의학 교재 편집자이고, 엄마는 화가가 되지 못한 광고 일러스트레이터다. 나는 확실히 중산층에 속한다. 내 평균 학점은 대다수 사람들이 상상도 하지 못할 정도로 높다.

하지만 검은색 오버코트와 면접용 회색 정장 차림으로 브루클린 5

번가를 걸고 있는 쿠엔틴은 자신이 행복하지 않다는 것을 알고 있었다. 왜 그럴까? 그는 행복의 모든 요소를 애써 모아왔다. 필요한 모든 의식은 다 행하고, 주문을 외우고, 초를 켜고, 희생을 치렀다. 하지만 행복은 반항하는 영혼처럼 그에게 오지 않았다. 달리 무엇을 해야 할지 생각이 나지 않았다. (…)

이 모든 것은 그의 확신을 확인시켜줄 뿐이었다. 그의 실제 삶, 그가 살아야 하는 삶이 거대한 관료제도의 사무 착오 때문에 잘못된 자리에 들어섰다는 확신.

쿠엔틴 내면에서 나타나는 이런 불안은 독자에게 궁금증과 흥미를 유발하고, 모든 것을 가진 소년의 이야기라는, 지루할 것이 뻔한 소설에 긴장감을 부여한다. 쿠엔틴은 곧 놀라운 모험을 통해 자신이 가져야 한다고 생각한 진정한 삶을 얻게 되지만 해묵은 질문을 하게 될 것이다. '내가 원했던 것이 과연 진심으로 바랐던 것일까?'

치명적인 결점을 이겨내기

플롯에 외적인 갈등이 많지 않더라도, 자부심이나 완고함, 소심함 같은 인물의 '치명적인 결점'은 이야기의 내적 갈등을 일으키는 역할을 한다. 최종 목표는 이야기가 전개되면서 인물이 자신의 결점을 극복하는 것이지만, 초반에는 인물이 그 결점 때문에 계속 실

패하는 경우가 많다.

인물의 '결점'이 인물에게 문제가 있다는 의미는 아니다. 결점은 인물의 과거나 성격, 풀리지 않는 비밀 또는 건전하고 행복한 사람이 되는 것을 막는 나쁜 습관에서 비롯될 수 있으며, 항상 인물의 잘못은 아니다.

르네 덴펠드의 서스펜스 소설 《차일드 파인더The Child Finder》에서 실종 아동 찾기가 전문인 사설탐정 나오미는 같은 수양모(혈연 관계는 아니지만) 아래서 자란 수양 '오빠' 제롬과 10대 시절부터 오랫동안 사랑해왔다. 나오미는 온전히 기억하지 못하는 어린 시절의 어두운 트라우마가 있어서 스스로 사랑받지도 못하고 사랑스럽지도 않다는 생각을 갖게 된다. 그녀는 사랑할 자격이 없다는 두려움 때문에 자신이 원하는 사랑을 계속 외면한다.

"나오미," 제롬이 속삭였다.

그녀의 가슴이 두근거렸다. 그 순간 그의 눈을 보고 무슨 일이 일어나고 있는지 알 수 있었다.

"우리가 진짜 남매는 아니라는 거 알잖아."

그는 이제껏 항상 존재했지만 나오미가 애써 외면하려고 했던 것을 정확히 집어 말하려는 모양이었다.

"사랑해."

그녀는 감정이 북받치는 것을 느꼈다. 그녀의 과거 전체가 달려와 그

녀의 목을 조르고, 사랑은 지금 이런 감정이 아닌 다른 것, 즉 도망치지 못하게 하는 덫이라고 말했다.

"우리는," 나오미가 입을 뗐다.

"애정이 넘치는 한 여자에 의해 입양된 아이들이었지. 이제는 서로 사랑하는 성인이고."

제롬은 나오미를 향해 손을 뻗었다. 왼손으로 그녀의 머리를 뒤에서 강하게 감싸고 그녀를 더 가까이 끌어당기는 것이 느껴졌다.

그들은 키스를 했다. 어김없이 이렇게 될 운명인 것 같았다. 순간 그녀의 가슴은 그녀가 달아날 때마다 그녀의 뺨을 어루만지던 들판을 가로지르는 바람 소리로 가득 채워졌다.

그녀는 자신의 몸에 닿은 누군가의 손길을 느낄 수 있었다. 그녀가 기억하는 때, 무슨 일이 일어났는지 알고 있던 때를 느낄 수 있었다. 하지만 이제는 모두 사라져버렸다.

"난 못해." 그녀가 말했다.

"왜 못하는데?" 그의 손가락이 그녀의 뺨을 쓰다듬었다.

"난 여기 있을 수 없어. 어디에도 갈 수 없다고." 그녀가 흐느끼기 시작했다.

"나랑 같이 있어도 돼."

그녀는 고개를 가로저었다.

제롬은 너그럽고 다정하며 그 누구보다도 나오미를 잘 알고 있

갈등: 다툼을 야기하라

기 때문에 독자는 나오미가 제롬의 요구에 응하기를 진심으로 바란다. 제롬은 나오미를 있는 그대로 받아들이고 믿는다. 나오미의 거절은 당연히 긴장을 유발한다. 이야기 내내 그녀를 괴롭히는 이 갈등은 독자가 이야기에 계속 몰입하게 만든다.

인물과 사회의 갈등

많은 이야기에는 시대를 앞서가고 시대의 고정관념이나 성별에 따른 규범, 인종 간의 불평등, 그 밖의 다양한 형태의 사회 규범과 억압에 맞서 싸우는 주인공이 등장한다. 주인공이 사회와 갈등을 겪는 경우, 낡은 관습을 깨고 주인공에게 가해진 가혹한 한계를 뛰어넘어 성숙해지는 일이 많다. 사회와의 갈등은 가장 중요한 주제가 될 수도 있다.

은네디 오코라포르의 판타지 소설《누가 죽음을 두려워하는가》에서 주인공 온예손우는 종말 후 미래의 아프리카에서 교전 중인 부족 간의 강간으로 태어난 소녀다. 그녀의 엄마가 속한 짙은 갈색 피부를 가진 오케케족은 그보다 밝은 색의 피부를 가진 누루족에게 억압당하고, 그렇게 온예손우가 잉태된다. 불행히도 오케케족의 마을에서는 강간으로 태어난 아이들을 '에우'라고 부르면서 배척하고 경멸하며 다른 존재로 취급한다. 온예손우의 어린 시

절 대부분은 그녀를 어딘가 결함이 있고 망가지고 심지어 악마로 보는 사회의 시각에 영향을 받는다. 강간을 당한 뒤 사막에서 홀로 그녀를 키운 엄마 나지바가 아기인 온예손우를 데리고 우호적인 분위기의 마을에 들어섰을 때조차 아기의 출생 이유를 알게 되면 사람들의 태도는 즉시 적대적으로 바뀐다.

"저 아기는 누루족이야!" 누군가 말했다.

"이 아기는 제 아이에요." 나지바는 되도록 큰 소리로 읊조렸다. 성대가 긴장한 탓에 입에서 피 맛이 느껴졌다.

"누루족의 첩이야! 퉤! 네 남편이나 찾아가봐!"

"노예 같은 년!"

"에우를 데리고 다니는 년!"

이 사람들에게 서쪽에서 벌어진 오케케족 학살은 사실이라기보다는 이야기에 가까웠다. 그녀는 생각보다 훨씬 더 멀리 왔다. 이 사람들은 진실을 알고 싶어 하지 않았다. 그래서 모녀가 시장을 돌아다니는 것을 지켜보았다. 지켜보면서 잠깐씩 친구들과 이야기를 했고, 이야기가 오갈수록 말은 점점 추악해졌다. 그들은 한층 분노하고 동요했다. 마침내 나지바와 에우 아기에게 말을 걸었다. 그들은 더욱 대담해지고 자신들이 옳다고 생각했다. 결국 그들은 공격했다.

첫 번째 돌이 나지바의 가슴으로 날아들었을 때 그녀는 너무 놀라 뒤지도 못했다. 아팠다. 그것은 경고가 아니었다. 두 번째 돌이 허벅지

갈등: 다툼을 야기하라

로 날아들자 1년 전 자신이 죽었던 때를 떠올렸다. 돌 대신 한 남자의 몸이 그녀를 강타했던 때. 세 번째 돌이 뺨으로 날아들자 그녀는 달아나지 않으면 딸이 죽을 수도 있다고 생각했다.

나지바와 온예손우 모녀가 안전한 마을을 찾을 무렵 온예손우는 여섯 살이었지만 '에우'라는 수치심은 여전히 그녀를 따라다니고, 이는 열한 살이 되었을 때 '열한 번째 의식', 즉 소녀들의 여성 할례 의식에 기꺼이 자신의 몸을 바친 이유가 된다.

온예손우는 사회에 의해 자신에게 가해진 한계에 계속해서 맞서 싸워야 하고, 그렇게 함으로써 자신의 진정한 힘을 알게 된다. 사실 그녀는 머지않아 적들이 상상하는 것보다 훨씬 더 강력해질 마법사다.

인물과 자연의
갈등

자연은 항상 흥미로운 갈등 대상이다. 악의가 전혀 없지만 대단히 큰 해를 끼칠 수도 있기 때문이다. 동물이나 나무, 날씨는 누군가를 해치겠다는 악의적인 의도가 없으며, 자기 방어나 굶주림에서 그렇게 하거나 그냥 존재할 뿐이다. 하지만 예측할 수 없고 통제도 불가능해서 주인공이 그로부터 도망치려면 어쩔 수 없이 기

민하고 창의적이어야 하거나 구조를 받아야 한다는 점에서 훌륭한 갈등 요인이 된다.

매기 스티바터의 소설 《붉은 바다 말, 이시커》에서 주인공 케이트 '퍽' 코널리는 성숙한 10대 소녀다. 그녀의 부모님이 섬의 연례 경주에서 사망하는 바람에 삼남매는 고아가 된다. 연례 경주는 캡올이시카라는 야생 바다 말을 타고 겨루는 경주다. 이 바다 말은 강력한 턱으로 사람을 물어 죽일 수도 있다. 케이트는 오빠가 섬을 떠나 본토로 간다고 하자 그에게 경주에서 일반 경주마 도브를 타겠다고 으름장을 놓는다. 오빠는 포기하지 않고, 케이트 입장에서는 일단 말을 내뱉었기 때문에 경주가 엄청나게 위험하다고 해도 이대로 물러서기에는 자존심이 허락하지 않는다.

어느 날 케이트는 지형을 자세히 살펴보기 위해 경주가 열리는 해변으로 도브를 데리고 갔다가 캡올이시카의 공격을 받는다. 이 장면은 야생마 조련사이면서 경주에서 네 차례 챔피언에 오른 또 다른 주인공 션 켄드릭의 시선을 통해 전개된다.

> 울부짖는 소리가 들렸다. 처음에는 비명소리라고 생각했는데 내 이름이 들렸다.
> "켄드릭, 어디 있어요?"
> 누군가 죽을 지경에 놓인 것 같았다.
> 나는 거치적거리지 않게 절벽 옆에 가방을 내려놓고 달렸다. 발뒤꿈

치가 모래 속으로 깊이 빠져들었다. 나는 한 번에 한 장소밖에 있을 수 없고, 해변에서 벌어지는 싸움은 통제할 수 없다. 파도 속에서 회갈색의 조랑말이 가슴 높이까지 바닷물에 잠겨 있었고, 그 앞에 흰색 종마가 뒷다리로 선 채 소녀를 향해 앞발굽으로 내려치고 있었다. 소녀는 조랑말을 넘어뜨려 가까스로 발굽을 피했지만 차가운 물속으로 빠지고 만다.

그것은 날개로 산산이 부서지는 바다 거품을 일으키는 무시무시하고 우둔한 페가수스 캡올이시카가 원했던 바다. 소녀가 수면 위로 머리를 내밀자 죽은 산호 색깔이 나는 번뜩이는 이빨과 커다란 머리가 그녀를 향해 곤두박질쳤다. 캡올이시카는 이빨로 소녀의 후드 스웨터를 꽉 문 채 물속에 뛰어들려고 발길질을 했다. 나는 이미 물속에 있었다. 손가락은 추위로 감각을 잃었다. 나는 이 위험천만한 물속을 헤치며 그 놈을 향해 헤엄쳤지만, 괴로우리만큼 느린 속도로 나아갔다. 물속에 있는 소녀는 물 밖으로 올라오려고 발버둥치고 있었다.

여기서 자연은 야생 동물과 바다, 두 가지 형태이며 둘 모두 케이트를 죽이려 한다. 이 장면은 션의 시점으로 서술되지만, 케이트나 도브가 살 수 있을지, 그리고 물속으로 뛰어든 션이 과연 케이트를 구할 수 있을지의 긴장감이 독자의 애를 태운다. 그렇게 생긴 긴장감은 강력하고 설득력이 있다.

자연을 이용해서 갈등을 유발할 때 그 강도와 방향을 여러모로

활용할 여지가 있다. 필요에 따라 상황을 악화시킬 수도 있고 피할
수도 있다.

인물과 기술의
갈등

　메리 셸리의 소설 《프랑켄슈타인》은 사람들이 기괴하다고 생
각하는 생명체를 창조한 미친 과학자의 이야기지만, 많은 이들은
책이 출간된 1818년 당시 세계를 변화시킨 산업화에 대한 사회의
공포를 다룬 이야기라고 생각한다. 지금의 디지털 시대를 사는 많
은 사람들, 특히나 인터넷과 PC가 등장한 이후 태어난 디지털 세
대들은 흔히 기술이라고 하면 컴퓨터나 실험실에서 만들어진 것
으로 본다. 하지만 메리엄 웹스터 사전에서는 기술을 '지식의 실제
적용으로 부여된 능력'이라고 정의한다. 그러므로 주인공을 더 현
명하거나 영리해지게 하는 새로운 것은 모두 기술로 간주할 수 있
다. 따라서 네안데르탈인에게 최초의 석기는 기술이다.
　새로운 것은 알려져 있지 않기에 인물에게 불확실성이나 공포
의 감정을 유발할 수 있다. 때로 범죄자의 손에 들어간 기술은 획
기적인 과학적 성과와 마찬가지로 위협이 될 수 있다.
　척 웬디그의 스릴러 《인베이시브Invasive》에서는 유전자 조작 개

미에 의해 산 채로 피부가 벗겨진 시체가 발견되어, 주인공인 미래학자 한나 스탠더가 FBI로부터 사건을 도와달라는 요청을 받는다.

사건을 조사 중인 수사관들은 그런 개미는 존재하지 않는다고 생각하지만, 한나는 조사를 통해 유전자 조작 개미가 실존한다는 사실을 밝혀낸다. 그녀는 유전자 조작 개미를 설계했을 것으로 짐작되는 곳을 찾아간다. 괴짜 백만장자가 태평양의 외딴 섬에서 운영하는 최첨단 연구실이다. 그곳에서 한나는 이 치명적인 기술을 둘러싼 진실과 위험에 직면한다.

한 걸음 더 가까이 다가서자 보였다.

아기 새들이 피투성이였다. 깃털이 군데군데 찢겨나갔고, 피부 역시 여기저기 뜯겼다. 한 마리는 눈이 없었다. 다른 한 마리는 부리가 떨어져 나갔다. 또 다른 아기 새는 다리가 하나 밖에 없었다. 그때 발 하나가 보였다. 마치 떠다니는 것처럼, 구멍이 많은 검은 바위를 조심스레 가로질러 미끄러지고 있었다.

떠다니는 것이 아니라 운반되고 있었다.

개미들. 검은 개미들이었다. 너무 새까만 나머지 화산 능선 표면과 구분할 수 없었다. 그녀는 공포에 질린 나머지 누군가 그녀의 폐에서 산소를 짜내는 느낌이 들었다. 곧이어 개미가 그녀의 피부 위를 기어가는 듯한 느낌이 온몸에 퍼졌다. '우편함 안으로 손을 넣자 검은 개미가 팔 위로 빗물처럼 쏟아지더니 짧은 털을 따라 움직이면서 손가

락 사이를 기어 다녔지.' 그녀는 몸서리를 치며 재빨리 한 걸음 뒤로 물러섰다. 스니커즈 위에 개미가 있었다. 수십 마리의 개미가 양말을 향해 움직였다.

'안 돼, 안 돼, 안 돼'

그녀는 곡예를 하듯이 뒤로 발을 내딛었다. 다시 발목을 접지를 뻔했지만 겨우 다시 균형을 잡았다.

문득 이런 의문이 들 수 있다. '개미는 자연이 아닌가?' 보통 개미는 그렇지만, 이 유전자 조작 개미는 인간의 기술이 없었다면 존재하지 않았을 것이다.

이야기에 등장하는 기술이 인공지능이든 작은 시골 마을에 들어오는 증기 기관차든 새로운 기술의 결과나 위험을 이용해서 장면 또는 전체 플롯에서 갈등을 일으킬 수 있다.

인물과 초자연적 요소의 갈등

우리 인간은 이해하지 못하거나 통제할 수 없는 것을 두려워한다. 그런 의미에서 초자연적인 요소도 이야기에서 갈등의 소재로 활용할 수 있다. 마법이나 주문, 유령과의 만남 같은 말 그대로 초자연적인 현상이거나 인물이 다른 세상에서 벌어진다고 생각하는

초자연적인 사건으로 이해할 수 있다.

또한 초자연적 인물이 자신을 짓밟고 통제하고 조종하려는 세력과 싸우는 것으로 해석할 수도 있다. 사만다 섀넌의 《본 시즌The Bone Season》은 미래의 런던이 배경인 판타지 소설이다. 주인공 페이지 마호니에게 초자연적인 현상은 자연스러운 일이다. 그녀는 사람의 마음을 읽을 수 있고 온갖 초자연적 재능을 가진 사람들로 구성된 비밀 조직에서 활동하는 드림워커이며, 사이언이라는 통치 기관으로부터 숨어 지내야 하는 처지다.

페이지의 세계에서 초자연적인 것은 '알려진' 영역이고 사이언은 그녀와 다른 여러 '투시자'를 위협하는 위험 요소다.

어느 날 기차에서 그녀는 사이언의 '비밀 경호원'에게 발각되고 도망치려면 힘을 사용할 수밖에 없는 상황에 처한다.

그들의 주의를 딴 곳으로 돌리고 도망갈 수 있는 시간을 벌려는 것뿐이었다. 나에게는 기습 능력이 있다. 그들이 나를 보지 못하고 넘어 갔다. 오라클은 얼레가 있어야 위험했다.

나는 그럴 필요가 없었다.

두려움의 검은 파도가 나를 감쌌다. 내 영혼은 즉시 내 몸을 빠져나와 비밀 경호원 1의 몸으로 곧장 들어갔다. 내가 무슨 일을 하고 있는지 알기도 전에 나는 그의 초현실적인 꿈과 충돌했다. 단지 충돌에 그치지 않고 그 꿈을 통해 그의 의식에 들어갔다. 나는 그의 영혼을

창공에 내던지고 그의 육체는 텅 빈 채 내버려뒀다.

하지만 페이지가 탈출하는 과정에서 안타깝게도 사이언이 그녀를 따라잡는다.

나의 승리는 오래가지 못했다. 몸을 끌고 간신히 도로 가장자리로 가자 손바닥이 화끈거리며 쓰렸고 지독한 고통이 척추를 찢을 듯이 타고 올라왔다. 그 충격으로 손을 놓아버릴 뻔했지만 다행히 한 손은 여전히 지붕을 움켜쥐고 있었다. 나는 고개를 숙여 어깨 너머를 봤다. 길고 가는 화살이 내 허리에 박혀 있었다.

플럭스였다.

그들이 플럭스를 가지고 있었다.

약물이 내 혈관으로 스며들었다. 6초 만에 혈관 전체가 손상되었다. 나는 두 가지를 생각했다. 첫째, 젝스가 나를 죽이려 한다. 둘째, 그래도 상관없다. 어쨌든 나는 죽을 것이다. 나는 지붕을 잡고 있던 손을 놓았다.

페이지는 죽지 않는다. 그녀는 투시자들을 가두어 통제하는 감금 시설로 보내지고 이제 본격적으로 그녀의 이야기가 시작된다. 이 소설은 미지의 것, 초자연적인 것에 대한 공포라는 주제를 활용한 긴장감으로 가득하다.

갈등: 다툼을 야기하라

이야기를 쓸 때 어떤 형태의 갈등을 활용하든 반대 세력이 계속 움직이면서 멈추지 않게 하자. 그렇게 하면 독자는 숨 돌릴 틈이 없을 것이다.

✦ Check Point

√ 갈등을 일으키기 위해 인물 내적으로나 외적으로 반대 세력을 만들자.

√ 갈등의 주요 형태는 인물 대 인물, 인물 대 자아, 인물 대 사회, 인물 대 자연, 인물 대 기술, 인물 대 초자연적인 것이 있다.

√ 조력자나 사랑하는 사람들 사이에도 갈등을 만들어보자.

√ 인물 내면에 감정적 갈등을 만들자.

√ 적대자는 되도록 빈번하게 외적 갈등을 유발해야 한다.

√ 절대 주인공을 편안한 상황에 두지 말자.

이제 당신 차례!

　쓰고 있는 이야기에서 조력자, 연인, 동료 간에 벌어지는 대화를 살펴보자. 의례적인 말에 과도하게 의존한 곳은 어디인가? 대화가 너무 예의 바르거나 편안한가? 약간의 갈등을 집어넣자. 친구나 연인이 서로 괴롭히거나 방해하거나 상대방의 생각을 공격하는 방식을 생각해보자. 전반적으로 봤을 때, 선한 인물들이 안온히 지내는 곳에 표시를 한 다음 반대 세력을 통해 갈등을 일으키도록 해보자.

불확실성
예측할 수 없게 하라

어렸을 때 나는 엄마와 자주 TV 프로그램이나 영화를 함께 봤다. 그러다 반전이나 인물의 다음 행동을 예측할 수 있는 단서가 보이면 서로를 향해 이렇게 말하곤 했다. "내가 쓴 거야." 다음에 벌어질 일이 쉽게 예상되고, 아마추어도 그런 플롯을 쓸 수 있다는 점을 지적하는 우리만의 방식이었다.

예측 가능성은 현실에서는 우리 삶이 잘 흘러가고 있다는 신호이지만, 이야기에서는 종말을 알리는 신호다. 독자가 다음에 벌어질 일을 예측하는 바람에 결말을 실망스럽게 느끼는 상황은 결코 우리가 원하는 바가 아니다.

불확실성은 독자뿐 아니라 이야기의 등장인물보다 한 걸음 앞서 나가는 기술이다. 1인칭 시점이나 3인칭 관찰자 시점처럼 독자가 주인공이 하는 일만 알고 느낄 수 있는 제한적인 시점을 이용한

다면 불확실성을 쉽게 활용할 수 있다. 화자가 등장인물만큼 알거나 때로는 그보다 더 많이 아는 전지적 시점의 경우에는 미래시제를 이용해 암시를 주거나 인물이 알 수 없는 세부 내용을 알려줄 수 있지만, 이는 신중해야 한다. 독자가 그다지 많은 정보를 갖고 있지 않아서 지루해할 수 있기 때문이다.

이 장에서는 인물의 운명이나 결과, 미래를 두고 불확실성을 이용해 긴장감을 조성하는 방법을 살펴보자.

불확실성은 어떻게 만들어지는가

불확실성은 기본적으로 결과가 어떻게 될지 모르는 상태를 말하지만, 구성 요소를 더 세분화해 볼 수 있다(나는 전체를 더 작은 부분으로 나눌수록 그 활용법을 배울 가능성이 더 커진다고 굳게 믿는다). 다음에서 설명하는 요소들을 한 가지 이상 활용해 장면 단계에서 불확실성을 만들 수 있다.

불안

주인공이 다음에 무슨 일이 일어날지 알지 못하면 불안감이나 초조함을 느끼거나 그 순간에 집중하지 못한다. 불안은 인물로 하여금 최악의 미래를 상상하게 할 뿐만 아니라 히스테릭한 반응을

보이도록 몰아세운다. 불안할 때는 정신을 차리거나 행동 계획을 세우기 어렵기에 불안한 상태의 인물은 나중에 후회할 법한 일을 한다.

앤지 토머스의 청소년 소설 《당신이 남긴 증오》에서 주인공 스타는 소꿉친구 칼릴의 차를 얻어 타고 집으로 가다가 삶이 바뀐 10대 흑인 소녀다. 일상적인 차량 검문에서 칼릴은 경찰에 의해 목숨을 잃고 만다. 몇 개월 뒤 경찰이 아빠의 가게 앞에 멈춰 서서 아빠를 괴롭히자 스타의 불안은 극에 달한다.

"신분증 있습니까?" 흑인 경찰이 아빠에게 물었다.

"경관님, 지금 막 제 가게로 돌아가려고 했는데요."

"신분증 있냐고 물었습니다."

나는 손이 떨렸다. 아침, 점심, 그밖에 내가 먹은 모든 것이 뱃속에서 울렁거리면서 언제든 목구멍으로 다시 올라올 참이었다. 그들이 나에게서 아빠를 빼앗아가려 했다.

"무슨 일입니까?"

나는 뒤를 돌아봤다. 루벤 씨의 조카 팀이 우리 쪽으로 걸어왔다. 길 건너편 인도의 사람들이 멈춰 서 있었다.

"신분증을 꺼내겠습니다." 아빠가 말했다. "제 뒷주머니에 있어요, 괜찮지요?"

"아빠," 내가 말했다.

아빠는 경찰관한테서 눈을 떼지 않으며 말했다. "너희는 가게로 들

어가, 알았지? 괜찮아."

하지만 우리는 움직이지 않았다.

아빠의 손이 천천히 뒷주머니로 움직였다. 나는 아빠의 손에서 경찰

들의 손으로 시선을 옮기며 그들이 총을 잡는지 지켜봤다.

친구가 살해당한 사건에서 비롯된 외상 후 스트레스 장애와 일

상적인 인종차별을 겪는 스타는 독자와 마찬가지로 아빠에게 나

쁜 일이 벌어지지 않기를 바라면서 숨을 죽인 채 기다린다.

불확실성으로 인한 불안은 일시적인 정신이상과 비슷할 수도

있다. 인물이 나쁜 행동을 하는 이유로 불안을 이용하거나, 다른

인물과의 관계를 복잡하게 꼬는 말을 하게 된 이유로 이용할 수도

있다. 긍정적으로는 인물이 갑자기 용기를 내 진실을 말하거나, 평

소보다 더 솔직해지는 명분으로 이용할 수도 있다. 불안을 연료처

럼 이용해서 인물에게 활력을 불어넣거나 인물을 괴롭혀서 행동

하도록 만들자.

기다림

기다림은 불확실성을 조성하는 강력한 방법이다. 주인공은 이

야기의 진행 과정에서 필연적으로 무언가를 원할 것이다. 한눈에

반한 상대의 전화번호처럼 사소한 것일 수도 있고, 인류 전체를 파

괴할 수 있는 무기처럼 거창한 것일 수도 있다. 주인공의 목표 달성 과정이 길어질수록 불확실성도 더 커진다.

이런 불확실한 감정은 누군가를 부상이나 병에서 회복하도록 보살필 때, 재판에서 선고를 기다릴 때, 열차 사고 생존자 중에 연인이 있는지 같은 소식을 기다리는 상황에서도 나타난다. 또한 두 인물이 서로에 대한 감정을 인정하거나 누군가가 악의적인 행위의 책임을 인정하기를 기다리는 과정도 괴롭게 느껴진다. 따라서 이러한 기다림을 활용해 지극히 인간적인 경험을 불러일으킬 수 있다. 가령 신경 치료를 위해 치과 예약을 하고 대기실에서 기다리는 경험은 생각만 해도 불안하게 만든다.

레니 주마스의 디스토피아 소설 《붉은 시계Red Clocks》에서 기다림은 마흔두 살의 독신 여성 로베르타의 운명에 커다란 영향을 미친다. 그리 멀지 않은 미래를 배경으로 하는 이 소설에서 낙태는 불법이고 미혼 여성의 아이 입양을 금지하는 새로운 법이 시행될 예정이다. 아기를 간절히 원하는 로베르타는 시험관 수정을 시도하고 있다. 그녀는 끊임없이 기다린다. 배란기를 알기 위해, 수정이 이루어졌는지 알기 위해, 이후에는 기회가 없어지기 전에 입양할 아기를 찾기 위해 기다린다. 로베르타의 절박함과 욕구, 그리고 극적인 기다림을 묘사한 부분을 살펴보자.

이번에 반드시 성공하거나 아니면 앞으로 2개월 안에 생모와 짝을

이뤄야 했다. 1월 15일 이후 모든 아이에게 두 명의 엄마가 필요하다는 법안이 발효되면 어떤 입양아도 독신 여성의 시간 부족이나 낮은 자존감, 부실한 생활력 등으로 고통 받지 않을 것이다. (…)

숨 들이마시고.

'다리 그대로 유지하세요, 스티븐스'.

숨 내쉬고.

그녀는 꼼짝도 하지 않고 조용히 누워 있다. (…)

수정란은 5일 후에나 착상될 것이다. (…)

5일. 2개월. 42년. 그녀는 달력이 싫었다. 제발 이번에는 성공하기를.

기다리는 동안 인물은 흔히 자기 자신에게 최악의 적이 되거나 쓸데없고 가망 없는 상황을 떠올리거나 두려움과 공포에 떤다.

불확실성 속의 기다림을 활용해서 크고 강렬한 행동의 균형을 맞추자. 그렇게 하면 많은 노력을 기울이지 않아도 긴장감이 유지될 것이다.

비현실적이고 믿기 어려운 사건

이야기 속 사건이나 상황이 믿기 어렵고 비현실적으로 보이는 경우에도 독자는 불확실성을 느낀다. 의심스러운 사실을 믿지 않고 유예하는 인간의 습성과 논리가 충돌하기 때문이다. 소설 전체가 믿기 어려운 불확실성으로 가득한 얀 마텔의 《파이 이야기》에

나오는 한 장면을 예로 들어보자. 주인공 파이의 가족은 동물원을 운영하다가 팔아버리고 이민을 가기 위해 동물을 전부 데리고 화물선에 오른다. 하지만 폭풍우를 만나 화물선이 침몰하고 파이는 벵골 호랑이와 함께 구명보트로 탈출한다. 둘은 구명보트를 타고 바다에서 277일을 표류한다.

정말 믿기 어려운 상황이다. 대부분의 사람은 굶주린 벵골 호랑이가 배에 함께 타고 있는 소년을 죽이고 잡아먹으리라고 생각할 것이다. 그것만으로도 독자는 의아함을 느낀다. 마찬가지로 파이가 태양을 이용해 바닷물을 생수로 바꾸는 증류기 만드는 법을 터득하고 낚시를 하며 둘이 살아남는 것도 기적 같은 일이다. 하지만 파이와 벵골 호랑이가 겪는 다른 야생의 모험이 등장한다. 예를 들어 둘이 잠시 육지에 내리는데, 그곳에는 다른 동물이나 벌레, 새 따위는 없이 오직 미어캣만 살고 있다(독자는 다시 한번 이상을 감지한다). 이 섬에서 파이는 햇볕으로 입은 화상을 치료하고 담수를 보충하며 물고기를 잡아먹는다. 그러다가 그는 열매를 맺은 것처럼 보이는 나무 한 그루를 발견한다.

하지만 알고 보니 '열매'는 공 모양으로 뭉쳐진 잎사귀 덩어리였다. 이 장면의 일부를 읽으면서 어떤 느낌이 드는지 자신의 감정에 주목해보자.

오렌지 크기였던 열매가 귤 크기로 줄어들었다. 내 무릎과 아래쪽 가

지는 얇고 부드러운 나뭇잎 껍질로 뒤덮였다.

이제는 람부탄 크기가 되었다.

그 생각을 하면 지금도 등골이 오싹해진다.

체리 크기.

그러고 나서 녹색을 띄는 굴 속에서 진주 같은 것이 드러났다.

인간의 치아.

정확히 말하면 어금니. 표면이 녹색으로 얼룩져 있고 구멍이 여러 개 정교하게 뚫려 있었다.

공포감이 서서히 밀려왔다. 나는 틈을 두고 다른 열매를 땄다.

열매마다 이가 들어 있었다.

한 열매에는 송곳니 한 개.

다른 열매에는 작은 어금니 한 개.

또 다른 어금니.

치아 서른두 개. 인간의 총 치아 개수. 없어진 게 하나도 없었다.

소설 속 이런 장면들은 계속해서 믿을 수 없는 느낌을 자아낸다. '그럴 리가 없어. 당연히 사실도 아닐 거야. 도대체 무슨 일이 벌어지는 거지?' 여기서 결말을 밝히지는 않겠지만 소설의 마지막 부분에서 파이의 이야기는 그 신빙성에 의문이 제기되고 그 답은 독자에게 맡겨진다. 과연 무슨 일이 일어났는가? 작가는 비개연성을 훌륭하게 이용해서 책장이 술술 넘어가는 긴장감을 만들었다.

인물의 불확실성

인물의 신뢰성을 구축하는 일은 중요하지만(독자는 이야기 속 인물에게 어떤 기질이나 성격 혹은 행동 패턴을 형성한 내력이 있다고 추측한다), 인물의 행위에 불확실성을 부여해서 기대를 무너뜨릴 때도 엄청난 긴장감이 조성된다. 주인공이 지나치게 엉뚱할 필요는 없지만(최면에 걸리거나 약물에 중독된 것처럼 충분한 이유가 있는 플롯이 아니라면), 보조 인물이나 비중이 낮은 인물은 불확실성을 부여할 여지가 많고 주인공의 장점을 드러내거나 그와 대비되는 역할을 할 수 있다.

매기 스티바터의 도시 판타지 《레이븐 사이클》 시리즈 3부 《블루 릴리, 릴리 블루Blue Lily, Lily Blue》에서 블루, 애덤, 로난, 노아는 친구 갠지가 불가사의한 중세 웨일스의 왕 오웬 그렌다워를 찾는 것을 돕는 핵심 인물이다. 그들은 고생 끝에 찾아낸 동굴에서 마침내 왕의 무덤을 발견하게 되었다고 생각한다.

하지만 그들이 동굴 안에서 찾은 것은 글렌다워 왕이 아니었다. 마법처럼 700여 년 동안 무덤 안에서 살아 있던 여인이었다. 여인의 행동은 예측하기 어려워서 이 어린 친구들을 불안하게 한다.

> 갠지는 그녀를 향해 몸을 숙여 예의 바르고 당당하게 물었다. "누구십니까?"
>
> "하나로는 충분치 않았군!" 그녀가 새된 목소리로 말했다. "또 한 명을 보냈군! 내 방에 젊은 사람이 몇 명이지? 제발 셋이라고 말해주

게. 신의 숫자. 나를 풀어줄 것인가? 여자를 두 세대나 세 세대 혹은 일곱 세대가 넘는 동안 묶어두는 건 매우 무례한 일이지."

갠지의 목소리는 한층 차분해졌다. 어쩌면 그의 목소리는 변하지 않았지만 여자의 고조되는 어조와 비교하면 더 차분해진 것처럼 들렸을 뿐이다.

"내 친구의 까마귀를 가진 사람이 너냐?"

그녀는 갠지에게 미소를 지어 보이고는 노래를 불렀다. "젊고 아름다운 처녀들은 모두 아버지의 말씀을 듣지……"

"저도 그렇게 생각했어요." 갠지는 몸을 일으켜 친구들을 힐끗 쳐다보며 말했다. "이 분을 이렇게 묶어두는 건 현명한 생각이 아닌 거 같다."

"오호, 두려운 것이냐?" 그녀가 비아냥거렸다. "내가 마녀라는 걸 들었느냐? 나는 가슴이 세 개 달렸다! 꼬리와 뿔도 있다! 나는 무덤 속 거인이다. 오오, 나라도 내가 무서울 거야, 젊은 기사 양반. 나는 자넬 임신시킬 수 있어! 달아나! 어서!"

"그냥 가자!" 로난이 말했다.

갠지가 대답했다. "만약 미쳤다는 이유로 사람을 동굴에 버렸다면 넌 지금이라도 케이브스워터에 돌아가야 할 거야. 칼 줘봐."

독자뿐 아니라 이 소년들도 여인이 아군인지 적군인지 알지 못한다. 그들은 그녀가 자신들을 해칠 의도가 있는지 없는지 알지 못

불확실성: 예측할 수 없게 하라

한다. 사실 그녀가 미쳤는지 아닌지도 알지 못한다. 어찌되었든 그
녀를 책임지게 되었고 데리고 가야한다는 것만 안다. 구속에서 벗
어난 그녀의 존재는 이야기가 진행되면서 소년들에게 긴장과 갈
등을 일으킬 것이다.

하지만 불확실성을 조성하기 위해 반드시 700년이나 산 마녀가
필요한 것은 아니다. 이 소설에 등장하는 악당 그린맨틀의 아내 파
이퍼 역시 완벽하게 제 역할을 한다. 파이퍼는 게을러서 남편의 악
행을 참는 무기력하고 무관심한 사람처럼 보인다. 그녀는 남편이
목숨을 바쳐서라도 빼앗고 싶은 것을 가진 소년들을 잡는 일에 유
독 관심이 없는 것 같다. 하지만 이야기가 진행되면서 그녀는 점차
사악한 모습을 드러내기 시작한다. 더구나 그녀가 어디까지 사악
해질 수 있는 것인지도 확실치 않다.

파이퍼는 지하에서 블루 엄마의 새 연인인 그레이를 비롯해 블
루의 다른 조력자들뿐만 아니라 블루와 로난까지 붙잡는다. 그리
고 파이퍼에게는 남편과 다른 그녀만의 사명이 있으며, 이를 가로
막는 방해물을 달가워하지 않는다는 사실이 밝혀진다. 하지만 그
럼에도 그녀가 냉혹한 살인자인지 아닌지 확신하기 어렵다.

"뭐라고?" 총을 든 금발의 여자가 말했다. 여자가 블루의 얼굴을 향
해 손전등을 비추는 바람에 블루는 순간 앞을 볼 수 없었다. "정말 사
람이라고?"

"맞아요, 정말 사람이라고요!" 블루가 화를 내며 대답했다.

여자는 블루에게 총을 겨눴다.

"파이퍼, 안돼요!" 그레이 씨가 파이퍼를 아주 세게 밀어버리는 바람에 그녀의 손에서 손전등이 떨어졌다. (…)

"대단해요, 그레이 씨." 파이퍼는 눈을 깜빡이며 불빛이 새어나오는 쪽을 흘끗 봤다가 다시 그에게로 시선을 돌렸다.

"블루를 쏠 생각은 아니었어요. 하지만 이제 당신을 쏠 때가 된 것 같군요. 어떻게 생각해요, 모리스? 당신의 전문가적인 판단을 따르지요."

매사에 조심성이 부족한 파이퍼의 태도는 독자로 하여금 그녀가 인물들 중 누군가를 정말로 총으로 쏠지도 모른다고 의심하게 만든다. 그런데다 남편의 악행을 옹호하고 이제는 자신만의 사명을 띠고 있어서 우리도 그녀를 신뢰하지 않는다. 파이퍼라는 인물이 어떻게 변할 것인지 같은 불확실성은 독자를 계속 두렵고 불안하게 만든다.

등장하는 인물의 수만큼이나 인물의 불확실성을 만드는 수많은 방법이 있지만, 그 핵심은 아주 간단하다.

◆ 독자가 계속 추측하게 만들어라. 인물이 그답지 않은 행동을 하도록 허용하는 기회인 셈이다. 약물을 복용하거나 주문에 걸리

거나 최면에 빠진 주인공은 갑자기 평소와 다르게 행동할 수 있다.

◆ 일관성 없는 행동을 하게 하라. 불확실한 인물을 만들 때는 예측 가능성에 의존해서는 안된다. 불확실한 인물은 말과 행동이 다를 것이다. 변덕스럽고 감상적이거나 과장이 심하거나 즉각 반응을 하는 유형일 것이다. 하지만 이런 일관성 없는 행동이 플롯에서 중요한 이유를 가진다는 점에 유의하자. 그렇지 않으면 독자는 그저 골치 아픈 인물이라고 느낄 뿐이다.

◆ 도덕적인 문제를 제기하라. 불확실성을 조성한다는 명목으로 인물의 도덕성을 걸어야 할 수 있다. 예를 들어 법에 어긋나거나 다른 인물에게 해를 끼치거나 자신의 가치관에 반하는 것처럼 보이는 일을 해야 할 수도 있다. 그렇게 하는 것이 나중에 더 커다란 명분을 조성하거나 더 많은 목숨을 구하거나 더 큰 선을 도모하기 때문이다.

불확실성을
조성하는 법

엄마와 내가 영화를 보며 그랬던 것처럼 독자가 플롯이 앞으로 어떻게 진행될 것인지 알겠다고 공언하는 상황은 결코 바람직하지 않다. 상투적이고 뻔히 예상되는 플롯은 피하는 것이 좋다. 그럼에도 불구하고 쉽게 알아볼 수 있는 플롯 구조를 만들어야 한다.

독자가 다음에 벌어질 일을 예측하지 못하게 하려면 어떻게 해야할까?

이야기에 맞는 플롯 구조를 사용하라

막연하게라도 플롯을 미리 구상해놓으면 이야기를 쓰다가 사건이 길게 늘어져 쓰다가 지루해지거나 다음 이야기를 이을 수 없는 것과 같은 심각한 궁지에 몰리지 않는다. 또한 플롯 구조를 제대로 설계하면 이야기가 확실한 에너지를 가지고 움직인다.

플롯 구조에는 수많은 종류가 있다. 개인적으로 영웅의 여정 Hero's Journey 구조나 3막 구조, 또는 5막 구조도 좋아한다. 3부에서는 플롯의 긴장감을 살펴보면서 '강력한 전환점' 구조를 다룰 것이다. '강력한 전환점' 구조는 내가 마사 앨더슨과 공동 집필한 《소설가를 위한 소설 쓰기: 장면과 구성》, 그리고 마사 앨더슨의 단독 저서 《플롯 전문가The Plot Whisperer》의 내용을 차용했다.

하지만 그 외에도 많은 플롯이 있고, 궁극적으로 플롯 구조는 주관적이다. 자신의 이야기에 맞는 구조를 찾으면 된다.

독자보다 앞서 나가라

플롯의 불확실성에는 역설적인 점이 있다. 작가는 다음에 어떤 일이 벌어지는지, 주인공이 어떻게 방해물을 벗어나고 적대자를 이기는지 안다. 하지만 주인공과 독자는 모른다. 독자에게 주인공

이 힘든 상황을 벗어날 길을 찾지 못하고 모든 것을 잃을 수 있다는 두려움을 계속 갖게 할 수 있다면 긴장감을 고조시킬 수 있다.

그렇게 하려면 도표나 그래프를 그리거나 플롯의 모든 단계에서 다음에 벌어질 일에 대한 대략적인 개요라도 만들어야 한다. 이야기를 세 부분(시작-중간-결말)이나 네 부분(시작-중간 도입부-중간 심화부-결말)으로 나누면 특정 사건이 벌어질 수 있는 지점을 더 쉽게 알 수 있다.

궁극적으로 플롯에는 항상 불확실성의 요소가 있어야 한다. 만약 모든 플롯이 기본적으로 어떤 미스터리를 해결하거나 해답을 찾는 여정이라면 그 미스터리나 해답은 마침내 그 답을 알아내는 순간, 즉 마지막까지 밝혀지지 않거나 숨겨져 있어야 한다. 어느 순간 독자가 플롯이 어떻게 진행될지, 누가 했는지 또는 왜 했는지 너무 빨리 알아차린다면 이야기는 긴장감을 잃는다. 그러므로 어떻게든 인물들을 불확실성의 상태에 머물게 해야 한다.

이미 이야기를 다 썼지만 플롯에 대해 확신이 들지 않는다면 이러한 플롯 구조를 이용해서 이야기를 고칠 수 있다. 일부 장면을 자르고 붙이거나 타임라인을 조정하거나 인물 변화가 필요할 수 있지만, 개요는 이야기가 방향을 잃었을 때 버팀목이 될 수 있는 확실한 지지대다. 또한 개연성을 살려 불확실성을 조성할 때도 개요를 이용할 수 있다. 이에 대해서는 13장에서 더 자세히 살펴보도록 하자.

적대자가 만들어내는 예측 불가능성

플롯의 불확실성은 대체로 적대자가 만들어놓은 방해에서 비롯된다. 즉, 주인공의 입장에서 적이 다음에 무슨 일을 꾸미는지, 어디에서 방해를 받을지 모르는 상태일 때 불확실성이 발생한다. 적대자가 사람이라면 목표를 향해 나아가는 주인공을 방해하기 위해 음모를 꾸미고 전략을 세워 실행에 옮길 것이므로 적대자의 행동과 그 행동의 결과로부터 엄청난 불확실성이 발생한다.

적대자가 사람이 아니라 자연이나 마법처럼 독자적인 의도가 없는 힘이라면 자신의 운명이나 안전을 통제하고 싶은 인간의 욕망으로부터 자연스럽게 불확실성이 생긴다. 토네이도를 논리적으로 설득할 수 없고, 어둠의 마법을 생각만으로 멈출 수 없다.

주인공의 경우 적대자가 다음에 무슨 일을 할 것인지 기다리고 예상하는 과정에서 어마어마한 불확실성이 발생한다. 한편으로 주인공이 적대자가 만든 상황에서 벗어나거나 대처할 수 있는 방법을 알아내려고 할 때 또 다른 형태의 불확실성이 나타난다.

긴장감이 대립하는 세력의 충돌에서 나타나는 것이라면 불확실성은 다음에 무슨 일이 벌어질 것인지 알지 못하는 행위에서 비롯된다. 그렇다면 적대자보다 불확실성을 더 잘 만들어내는 요소도 없는 셈이다.

불확실성: 예측할 수 없게 하라

장면에서 모든 것을 알려주지 마라

불확실성의 요소, 특히 인물에 관한 불확실성을 조성할 때는 독자가 플롯에서 무슨 일이 벌어질지 절대 알지 못해야 한다는 점을 명심하고 장면의 다양한 요소를 활용하자.

한 인물의 시점을 유지한다면 대체로 앞선 장면이 중단된 지점에서 다음 장면이 시작된다. 그러므로 각 장면은 이전 장면의 의문에 답을 내놓거나 불확실성을 해결하면서 시작할 수 있지만, 새로운 의문이나 목표를 제시하기도 한다. 만약 주인공이 최근에 정보를 얻었거나 스스로 정보를 잘 안다고 생각한다면 다음 장면에서 그 확신을 뒤흔들 기회를 만들 수 있다. 정보가 곤경이나 더 큰 위험으로 이어지게 하거나 주인공이 다음 정보를 간절히 기다리게 만들자.

장면의 긴장감에 대해서는 15장에서 더 자세히 살펴볼 것이다.

감각적 경험을 이용하라

인물의 감정을 감각적으로 생생하게 표현하는 것도 불확실성을 조성하는 한 가지 방법이다. 가령 사건을 전달할 때 단순히 '그녀는 불안해하며 납치범이 돌아오기를 기다렸다'라고 쓰지 않는 것이다. 무미건조하게 서술된 문장으로는 그 불안을 느낄 수 없다. 대신 납치범이 돌아오기를 기다리는 감정적, 신체적 경험을 꼼꼼히 파헤쳐보자. 두려움이 주인공의 신체에서 어떻게 느껴질까? 두

려움은 어디에 존재할까? 가슴이 답답할까? 겁에 질린 토끼처럼 목덜미에서 맥박이 마구 뛸까? 몹시도 느리게 가는 구식 괘종시계 바늘처럼 꼼짝도 하지 못할까? 입이 바싹 말라 침을 삼키기조차 어려워질까?

인물이 불확실성을 느낄 때(감정이 핵심이다) 독자는 그 불확실성과 그에 수반되는 초조, 긴장 등을 느낀다. 그런 감각적 경험이 없다면 독자는 수동적인 방관자가 될 뿐이다.

감각적 이미지의 몇 가지 예를 살펴보자. 각 이미지의 맥락은 설명하지 않을 것이다. 다음의 예시를 읽어보고, 이미지가 전달하려하는 감정을 파악해서 이미지에 내재된 불확실성을 감지할 수 있는지 알아보자.

메건 애벗의 서스펜스 소설 《내 손을 잡아줘 Give Me Your Hand》에서 발췌한 내용이다.

> "모르겠어." 나는 우리 둘의 발과 다리를 내려다보며 말했다. 우리에게서 내 비누 향이 났다. 그 순간 나는 볼과 눈 아래에서 뜨거운 열기가 솟구치는 것을 느꼈다. 하지만 용납하지 못할 일이었다. 그녀에게 보여줄 수 없었다.

케이틀린 모란의 소설 《소녀가 되는 법 How to Build a Girl》에서 발췌한 내용이다.

나는 평생 이런 감정을 받아들일 생각이다. 찌릿찌릿한 열기를 내뿜는 이 수은 연료처럼 영원히 끓어오르는 감정. 핵폭발 직후 죽은 사람들로 가득하고 나만 홀로 서 있던 텅 빈 상점의 문에 달린 작은 종처럼 신경이 곤두선 채로.

헬렌 오이예미의 《보이, 스노우, 버드Boy, Snow, Bird》에서 발췌한 내용이다.

나는 양 주먹을 댄 채 유리창에 키스했다. 가슴에 아픔이 느껴지고 다리 사이에 욱신거림이 느껴질 때까지 무자비하게 키스했다. 마치 우리의 입술이 칼날인 양, 내 입과 유리창 속의 내 입이 만나는 지점에서 피의 맛이 났다.

독자를 긴장시키기 위해 어떤 방법을 선택하든 예측 가능성보다는 불확실성에 염두를 두고 긴장감을 고조시키자.

✦ Check Point

√ 예측 가능성은 긴장감을 없앤다.

√ 강력한 플롯에는 끊임없이 작동하는 불확실성이 존재한다.

√ 불확실성은 독자보다 한 걸음 앞서 나가는 기술이다.

√ 일관성이 없는 행동이나 도덕적 문제를 이용해서 인물의 불확실성을 조성하자.

√ 플롯의 전환점에서 불확실성을 활용하려면 미리 플롯을 구상하자.

√ 플롯에서 불확실성의 대부분은 적대자가 만든다.

√ 작가는 독자와 인물을 불확실성의 상태에 두기 위해 다음에 무슨 일이 벌어질지 항상 알고 있어야 한다.

√ 기다림, 불안, 비개연성과 같은 불확실한 요소를 이용해서 긴장감을 고조시키자.

√ 모든 장면에서 감각적 경험을 찾아내서 불확실한 감정을 전달하자.

이제 당신 차례!

　이미 써놓은 장면 중에 인물의 입장에서 상황이 너무 뻔히 예측되거나 정직하게 진행되는 부분을 고른 뒤, 거기에 불확실성의 요소를 넣을 수 있는지 살펴보자. 인물이 얻고자 하는 것을 더 오래 기다리게 하거나 인물의 어느 한 가지 행동이 다른 인물에게 불안감을 유발하거나 납득할 수 없는 요소를 넣어 완전히 방심하게 만들자. 다른 방법이 없다면 강력한 감각적 이미지를 활용해서 장면에 긴장감을 불어넣자.

보류
원하는 것을 주지 마라

내게 상대방이 원하는 것이 있지만 주지 않는다고 생각해보자. 상대는 실망, 짜증, 갈망 같은 감정을 느낄 것이다. 더이상 기다리지 못할 것 같은 느낌이다. 이를 '보류하기'라고 한다. 하지만 그 느낌이 너무 오래 지속되면 괴롭거나 조종당하는 기분이 들 것이다. 그래서 이 장 끝에서는 지나친 보류를 피하는 방법도 살펴볼 것이다. 이야기 속 인물들에게 무언가를 알려주지 않고 숨기면 독자에게도 이러한 감정이 생겨나며 더 나아가 그 이상의 감정이 싹트기도 한다. 많은 것을 보류할수록 독자는 자신이 찾는 것을 얻기 위해 맹렬한 속도로 책장을 넘길 가능성이 높아진다.

보류하기가 앞서 살펴본 불확실성과 유사해 보인다면 정확하다. 항상 그런 것은 아니지만 보류는 실제로 불확실성을 만들기도 한다. 인물 내면에 강력한 동기나 결심을 불러일으켜서 보류되고

있는 것을 찾아 나서게 하기도 하고, 분노나 화를 유발하기도 한다. 보류는 주인공과 관련이 있는 또 다른 인물, 즉 적대자나 실망한 조력자가 취하는 행동이거나 인물 사이의 교류나 교감을 방해하는 상황이다.

또한 보류의 대상이 독자가 아니라 주인공이라는 점도 기억하자. 추구하는 목표, 다른 인물과의 로맨틱한 교제, 비밀의 해법, 부모님의 인정, 생각나지 않는 기억과 같은 중요한 것을 알리지 않아야 하는 대상은 바로 주인공이다. 보류는 주인공이 원하는 것을 너무 빨리 얻지 못하게 하는 고도의 기법이다. 하지만 응징을 위해서가 아니라, 긴장감을 유발하고 인물을 성장시키며 플롯을 진행하기 위해 사용된다.

이 장에서는 두 가지 보류에 대해 살펴볼 것이다. 상황이 너무 빨리 해결되지 않도록 장면 단위에서 활용하는 보류와 플롯과 연관된 보류다(그렇다고 이 두 가지가 관련이 없다는 것은 아니다).

인물을 행동하게 하는
장면의 보류

훌륭한 이야기를 이끌어가는 중대한 요소는 갈망과 욕망이다. 즉, 가질 수 없는 것을 얻으려 애쓰는 인물이나, 찾으려는 것을 얻는다는 보장도 없이 높은 목표를 지닌 주인공이다. 긴장감과 설득

력이 넘치는 이야기는 이러한 주인공의 위험 요소를 동반한다.

모든 장면에는 인물이 원하는 것을 주지 않고 보류할 수 있는 기회가 있다. 그 요소가 무엇인지 하나씩 살펴보자.

인정받지 못하게 하라

인물이 항상 비판적인 아버지에게 자신의 능력을 입증하려 노력하는가? 아버지의 인정을 보류하자. 결국 그런 인정이 필요하지 않다는 것을 깨닫거나 다른 일이나 관계에서 인정을 얻을 때까지 노력하도록 만들자. 누군가 자신을 자랑스러워한다는 말을 간절히 듣고 싶어서 어머니 같은 인물을 멘토로 찾았는가? 멘토의 인정을 보류하고 인물이 스스로를 자랑스러워하도록 만들자. 연인이나 인생의 멘토로부터 감정적 만족을 얻으려는 인물도 많이 볼수 있다. 가능한 상대의 인정을 보류하자. 안쓰럽다는 이유만으로 인물이 인정받게 하지 말자. 주인공을 어딘가 부족하거나 기대하는 상황에 오래 둘수록 독자는 더욱 이야기에 몰입한다.

헬렌 오이예미의 순수소설 《보이, 스노우, 버드》에서 주인공 '보이' 노박은 학대를 일삼는 아버지를 벗어나 스노우라는 어린 딸을 둔 홀아비 아르투로 휘트만과 결혼한다. 몇 년 뒤 피부색이 검은 버드라는 딸을 낳았을 때에야 보이는 남편 아르투로의 비밀을 알게 된다. 아르투로의 가족 대부분은 백인으로 통하지만, 그의 가족은 사실 흑인이었다. 버드가 피부색이 밝은 이복 자매 스노우의 그

늘에 가려 살 것을 걱정한 보이는 스노우를 친척에게 보내고 다시
는 집으로 부르지 않는다. 몇 년 뒤 버드는 이복 언니 스노우가 새
어머니에게 집으로 돌아가게 해달라고 간청하는 편지를 보냈지만
몇 년 동안이나 답을 받지 못했다는 사실을 알게 된다.

사랑하는 어머니에게

제가 보고 싶지 않으세요? 저는 어머니와 버드, 모두를 보고 싶어요.
존 삼촌은 어둡고 짙은 거대한 산 같고 너무 크게 웃어서 사람을 놀
라게 해요. 30일 전에 집에 갈 수 있다고 말씀하신 거 기억하세요?
진심을 담아,
스노우

다음은 또 다른 편지 내용이다.

어머니는 갑자기 나타난 눈부시게 아름다운 공주 같았고 전 그저 온
종일 어머니의 발치에 앉아 즐겁게 해드리고 싶었을 뿐이에요. 제 마
음이 어머니의 신경을 거슬렸나요? 어머니와 저 사이에 무슨 일이
벌어졌는지 알 수가 없어요. 저에게 설명을 해주시겠어요?

버드는 가족을 애타게 원했던 이복 언니 스노우를 엄마 보이가
배척해왔다는 사실을 알게 되면서 엄마를 새로운 시선으로 보게

된다. 그것은 가슴이 찢어지는 동시에 외면할 수 없는 일이고, 버드와 스노우가 그들만의 관계를 발전시키는 자극제가 된다.

보물을 쉽게 주지 마라

인물을 고래 싸움에 새우 등 터지는 상황에 놓을 필요는 없지만, 인물이 중요한 대상을 쉽게 차지할 수 없게 해야 한다. 그 대상이 인물의 목표나 플롯에 중요하다면 특히 그렇다. 인물은 가보를 되찾거나 미스터리 해결의 핵심 정보가 담긴 책, 세계를 무너뜨릴 수 있는 힘을 가진 마법 반지, 신성하고 종교적 물건 등을 원할 것이다. 주인공에게 중요한 대상을 쉽게 얻을 수 없도록 그 과정에 방해물을 배치해서 획득을 보류하자(이럴 때 다른 인물이 도움이 될 수 있다). 더 좋은 방법은 주인공에게 그것을 가질 수 있는 낌새를 풍겼다가 빼앗는 것이다(이때는 적대자가 특히 유용하다).

사랑을 쟁취하기 어렵게 하라

인물 사이에 성적인 긴장감이나 로맨틱한 긴장감이 돌면 이야기는 무척 흥미진진해진다. 우리는 인물의 열망과 욕망, 은밀한 대화 또는 우연한 만남을 좋아한다. 그렇다면 이제까지 본 영화나 소설에서 주인공이 애정을 느끼는 상대와 만나는 장면을 생각해보자. 그 후 긴장감은 어떻게 되는가? 여전히 긴장감이 고조되거나 상승하는가? 그렇지 않다. 고층건물에서 떨어뜨린 돌처럼 긴장감

이 뚝 떨어진다. 플롯이 허락할 때까지 사랑의 맹세나 애정 관계의 완성을 보류하자. 이런 긴장감을 해소하거나 전환점이 될 수 있는 플롯 포인트에 대해서는 13장에서 자세히 알아볼 것이다.

메건 맥클린 위어의 소설 《에시의 책The Book of Essie》에 등장하는 애정 관계의 반전을 예로 들어보자. 주인공인 열일곱 살 소녀 에스더 '에시' 힉스는 그녀의 독실한 가족에 관한 리얼리티 TV 프로그램 〈여섯 명의 힉스 가족〉에 출연하면서 오랫동안 세간의 주목을 받아왔다. 그러던 중 에시는 미심쩍은 상황에서 임신을 한다(이야기의 상당 부분에서 아무도 아기 아빠를 거론하지 않는다). 에시의 엄마는 딸의 임신 문제를 해결하고자 에시를 결혼시켜 이 리얼리티 TV 프로그램에 동화 같은 로맨스를 더해야겠다고 결심한다.

에시는 이 계략을 이용하여 집에서 빠져나갈 방법을 찾고 부모님에게 아기 아빠의 이름으로 인기 있는 운동선수 로어크 리처드를 댄다. 그는 승낙할 가능성이 높은 인물은 아니지만, 에시의 생각에는 가족의 손아귀에서 벗어나기에 가장 적합한 인물이다. 에시는 로어크의 비밀을 알고 있기에 자신의 임신과 관련된 비밀을 유지하는 데 그가 동조해주기를 기대한다.

로어크의 부모는 금전적으로 횡재를 기대하고 에시의 부모와 거래하기로 합의하지만, 로어크는 쉽게 승낙하지 않는다. 다음은 에시가 처음으로 로어크에게 다가가는 장면이다(에시가 먼저 말을 하지만 로어크의 시점으로 서술된다).

"우리 얘기 좀 해야 할 거 같은데."

"내가 아이를 다섯 명 원하는지 아니면 일곱 명 원하는지?"

우리 사이에는 철조망이 있었다. 에시가 몸을 돌려 철조망에 기대어 등을 보이고 있기는 했지만, 나는 조금 떨어져 있어서 그녀의 얼굴을 거의 다 볼 수 있었다.

"그 문제는 너희 부모님이 꺼낸 걸로 알고 있어."

"그랬지. 내 대답은 '싫어'야."

에시가 몸을 돌려 철조망을 잡았다. 그녀의 눈빛은 이글거렸지만, 나는 그 표정 뒤에서 그녀가 겁에 질려 있다는 것을 알 수 있었다. "그렇게 말하지 마." 그녀가 말했다.

"도대체 왜 내가 너랑 결혼한다고 생각하는 거야? 우리는 고작 어제 처음으로 말을 했어."

에시가 어깨를 움츠리자 갑자기 그녀가 더 왜소해 보이고 전혀 위협적으로 보이지 않았다. 나는 사람들이 이런 식으로 나를 끌어들인다는 것을 떠올렸다. 그리고는 별안간 달려들어 죽이려 한다.

"네가 날 사랑하기를 기대하는 건 아니야." 그녀가 침울하게 말했다.

순간 나는 그녀에게 미안해할 뻔했다. 거의 그랬다는 말이지 정말 그랬다는 것은 아니다. 그래서 이렇게 말했다. "나는 널 절대 사랑할 수 없어."

작가가 이 두 인물을 아주 능수능란하게 그려내기 때문에 독자

는 에시를 안타깝게 여기고 로어크의 정당한 분노에 공감하지 못한다. 당연히 로어크 입장에서는 합당한 반응이라고 해도 그가 버티는 것이 에시한테는 안쓰러울 따름이다. 하지만 이야기가 진행되는 과정에서 독자는 결국 둘 모두에게 공감하게 된다.

인물이 원하는 정보를 너무 빨리 주지 마라

모든 장면에서 인물은 적어도 하나의 목표가 있다. 등장인물의 입장에서 그 목표란 어떤 행동을 하거나 어딘가로 가는 것이지만, 그 진짜 목적은 플롯을 진행시키고 독자에게 인물의 정보를 알려주기 위함이다. 따라서 장면 단계에서 인물에게 주지 않고 보류해야 하는 가장 일반적인 요소는 바로 정보다. 정보라는 말이 지나치게 광범위하게 들릴 수 있지만, 간단하게 설명하자면 주인공이나 독자가 이전에는 전혀 알지 못했던 새로운 것을 의미한다.

잠재적 용의자의 이름부터 아기의 입양 연도까지 모든 것이 정보에 속한다. 어떤 소녀가 실종된 나이트클럽의 주소나 비밀 군사작전의 계획이 될 수도 있다. 장면의 목표(그리고 어쩌면 더 큰 플롯의 목표)를 완수하기 위해 주인공이 알아야 하지만, 그 장면에서 너무 빨리 전달하지 말아야 하는 것이다.

한 장면은 전체 소설의 축소판과 같다. 각 장면에서 에너지는 그것이 무엇이 됐든, 가령 깨달음이든 발견 또는 갈등의 순간이든 간에 클라이맥스나 강력한 정점을 향해 쌓여야 한다. 만약 그 정점에

도달하기 전에 주인공의 목표가 달성되면 완성된 로맨스와 마찬가지로 긴장감이 뚝 떨어지고 독자는 흥미를 잃는다. 주인공이 원하는 것을 이미 가졌기 때문이다.

독자를 항상 무언가 부족하고 갈망하고 기다리고 심지어 그 이상을 간절히 바라는 상태에 두자. 장면에서 목표의 달성을 할 수 있는 데까지 미루자. 그리고 목표가 달성된 이후에는 그에 뒤따르는 곤란한 상황을 만들자. 그렇지 않으면 독자는 계속 이야기를 읽을 자극을 느끼지 못한다.

메건 애벗의 서스펜스 소설 《내 손을 잡아줘》에서 주인공 키트 오웬은 연구소에서 그 위상이 높아지며 탐내던 자리에 지원한다. 경쟁자는 그녀의 절친한 고등학교 친구 다이앤 플레밍이다. 두 사람의 우정은 다이앤의 고백으로 깨졌다. 키트가 감당할 수 없고 그들의 우정을 영원히 망가뜨린 고백이었다.

작가는 소설의 3분의 2지점까지 다이앤이 과거에 한 행동을 구체적으로 알려주지 않을 뿐 아니라 사실을 밝힐 때도 장면이나 챕터가 끝나는 시점에 키트가 다이앤으로부터 끌어내게 한다.

고등학교 시절 어느 날 영어 수업에서 다이앤은 《햄릿》의 한 장면을 읽어야 했다. 그녀는 그 장면을 끝까지 읽을 수 없었고, 키트는 그 이유를 궁금해한다. 그날 밤 다이앤이 키트에게 끔찍한 비밀을 털어놓는 장면이다(스포일러는 없다).

"다이앤." 마침내 내가 물었다. "오늘 수업에서 있었던 일 때문에 이러는 거야?"

다이앤은 아무 일도 없었다고 잘라 말했다. 하지만 잠시 뒤 그녀가 나를 쳐다보며 말을 하자, 무슨 일이 있었으며 지금도 여전히 진행 중이라는 사실이 분명해졌다. "오늘 수업에서 네가 했던 말 진심이었어? 클로디어스가 양심이 없다고?"

"당연하지." 나는 대답했다. "클로디어스는 원하는 것을 얻으려고 자신의 혈육을 죽여. 그 말은 그에게 도덕관념이 없다는 뜻이야."

그녀는 고개를 숙여 책을 바라보며 표시 속 우울한 표정의 남자를 손바닥으로 가렸다.

나는 기다렸다. 그때 일이 벌어졌다. 마치 투견이나 코브라의 우리가 열리는 것처럼 그녀의 턱에서 딸깍 소리가 나더니 다이앤이 나에게 물었다. "키트, 현실에서 그런 일이 일어날 수 있다고 생각해?"

"뭐가?" 나는 우리가 햄릿 이야기를 하고 있다고 생각했다.

"양심이 없는 사람 말이야."

"응." 나는 곧장 답했다. 실제로 그렇게 생각하기도 했지만 그래야만 다이앤이 나에게 비밀을 말해줄 것 같았기 때문이었다. 마침내 다이앤의 비밀을(마치 우리 둘 모두 오직 한 가지 비밀만 갖고 있는 듯).

술을 마시면 그날 밤 다이앤이 했던 말이 떠올랐다. 온통 섹스와 자신을 두렵게 하는 것에 대한 이야기였다.

"다이앤, 그게 뭔데?" 나는 뜸을 들였다. "누군가 너한테 무슨 짓을

했어? 누군가 널 다치게 했어?"

나는 그렇게 말한 것, 그렇게 물은 것을 후회하곤 했다. 답답한 내 인생을 통틀어 다른 그 무엇보다 더.

다른 인물의 목표를 방해하라

보류를 통해 긴장감을 조성하는 방법으로 인물이 상대가 원하는 일을 거부하거나 거절하는 것도 있다. 그 요구가 상당히 긴박한 경우라면 특히 그렇다. 프레드릭 배크만의 블랙코미디 소설《오베라는 남자》에서 괴팍한 주인공 오베는 최근 부인과 사별한 은둔형 인물이다. 그는 다른 사람과 어울리기를 좋아하지 않고, 40년을 같이 살다가 최근 세상을 떠난 아내 없이는 살아갈 의미가 없기 때문에 자살을 계획하고 있다. 하지만 한 남자와 임신한 아내, 두 어린아이가 그의 이웃집으로 이사를 온다. 오베는 그들과 엮이고 싶지 않지만, 새 이웃은 계속해서 그의 일상에 끼어들면서 생을 마감하려는 소망을 방해하고 그의 마음을 억지로 열려고 한다.

한 장면에서 임신부 파르바네가 병원까지 차를 태워달라고 요청한다. 그녀는 코피가 나고 오베는 그것을 병원에 가야하는 이유로 착각한다. 하지만 오베는 사실을 알고도 도와주기를 꺼린다. 스스로 할 수 있는 일을 누군가 대신 해준다는 것은 생각할 수도 없는 일이기 때문이다. 그는 파르바네의 청을 거절한다.

파르바네의 콧구멍에 걸쭉한 붉은 방울이 맺혔다. 그녀는 한손으로 얼굴을 가리고 다른 한손은 오베에게 흔들었다.

"병원까지 좀 태워다주세요." 그녀가 고개를 뒤로 젖히며 말했다.

오베는 의심스러운 표정을 지었다. "뭐라고? 정신 차려. 그냥 코피일 뿐이야."

그녀는 페르시아어인 듯한 욕설을 하고는 엄지와 검지로 콧대를 세게 쥐었다. 그러고는 참을 수 없다는 듯 고개를 젓는 바람에 재킷 여기저기에 핏방울이 튀었다.

"코피 때문이 아니라고요!"

오베는 그 말에 약간 당황했다. 그는 양손을 주머니에 넣었다.

"코피 때문이 아니에요. 그러니까." 그녀가 앓는 소리를 냈다.

"패트릭이 사다리에서 떨어졌어요."

그녀가 다시 고개를 뒤로 젖히는 바람에 오베는 그녀의 턱 밑에 대고 이야기하는 모양새가 되었다.

"패트릭이 누군데?" 오베가 턱에게 물었다.

"제 남편이요." 턱이 대답했다.

"그 멀대?"

"네, 그 멀대요."

"그 멀대가 사다리에서 떨어졌다고?" 오베가 정리해서 말했다.

"맞아요. 창문을 열다가요."

"알았어. 정말 어처구니없도록 놀라운 일이군! 저 멀리서 오는 사람

도 볼 수 있느니 말이야."

턱이 사라지고 커다란 갈색 눈이 다시 나타났다.

두 눈은 전혀 즐거워 보이지 않았다.

"우리가 이런 문제 같은 걸로 토론을 해야 하나요?"

오베는 약간 신경이 쓰여서 머리를 긁적였다.

"아니, 그건 아니야… 그런데 그쪽이 직접 운전할 수 있잖아? 요전 날 타고 온 저 쪼끄마한 일제 재봉틀이 있잖아?" 그는 반박했다.

"전 운전면허가 없어요." 입술에 묻은 피를 닦으며 그녀가 대답했다.

"운전면허가 없다는 게 무슨 말이야?" 그녀의 말을 조금도 이해하지 못한 것처럼 오베가 물었다.

그녀는 참지 못하고 다시 한숨을 내쉬었다.

오베가 도움을 보류하면서 독자는 남편이 유리창에서 떨어져 병원에 있는 상황에 코피까지 난 불쌍한 임산부에게 엄청난 긴박감을 느낀다. 오베가 즉각 양보하지 않으면서 독자는 임산부의 목표가 달성되기를 바라며 동시에 괴팍한 주인공 오베가 결국 옳은 일을 할지 확인하려 계속 이야기를 읽을 수밖에 없다.

이렇듯 거절과 거부는 독자와 인물에게 긴박함과 불안함을 불러일으킨다.

보류: 원하는 것을 주지 마라

이야기를 이끌어나가는
플롯의 보류

장면 단계의 보류는 다양한 기회를 제공한다. 하지만 어떤 이야기에서는 보류가 플롯의 중요한 한 부분이어서 이야기 자체를 끌고 가거나 또는 보류로 생기는 반전이나 결과에 따라 이야기가 달라지기도 한다. 몇 가지 예를 들어보자.

리안 모리아티의 소설 《기억을 잃어버린 앨리스》에서 서른아홉 살의 주인공 앨리스 메리 러브는 스포츠센터에서 넘어져 머리를 부딪치고 지난 10년 간의 기억을 잃어버린다. 의식을 회복했을 때 앨리스는 올해가 1998년이라고 생각한다. 그녀는 스물아홉 살이고, 첫 아이를 임신한지 얼마 되지 않았으며 남편 닉과 몹시 사랑하는 사이다. 이후 10년간의 기억은 하나도 없다. 그녀의 세 아이, 임박한 이혼, 딱딱하고 고압적인 자신의 모습 그리고 그 모든 일의 원인이 된 끔찍한 비극 등은 전혀 기억나지 않는다.

이야기는 전적으로 보류하기에 따라 진행된다. 주위 인물들이 앨리스를 위해 공백을 채워줘야 하지만, 그들 역시 그 일을 꺼린다. 이 10년 동안 앨리스의 삶에 꽤 중요한 사건들이 있었기 때문이다. 그래서 그녀가 곧 기억을 되찾을 거라고 생각하며 그녀를 진정시킬 수 있을 만큼의 정보만을 찔끔찔끔 흘리듯이 준다.

초반에 앨리스는 결혼이 실패했다는 현실을 기억하지 못한 채

여전히 사랑한다고 믿는 남편 닉에게 전화 연락을 한다. 언니 엘리자베스는 동생의 틀어진 결혼생활을 알고 있어서 걱정하지만, 앨리스와 닉이 전화 통화를 하기 전에 끼어들 타이밍을 놓친다.

"무슨 일이야? 감기가 걸린 듯 그의 목소리는 평소보다 더 낮고 거칠었다. "애들한테 문제가 있는 거야?"

그렇다면 닉은 '아이들'에 대해서도 알고 있었다. 모든 사람이 아이들에 대해 알고 있었다. 엘리자베스 언니가 펄쩍펄쩍 뛰면서 양팔을 흔들며 전화기를 넘겨달라는 몸짓을 했다. 앨리스는 언니를 향해 혀를 쭉 내밀었다.

"아니, 나 때문이야." 앨리스가 말했다. 할 말이 너무 많아서 무엇부터 시작해야 할지 알 수 없었다. "제인 터너랑 스포츠센터에 갔다가, 어, 넘어져서 머리를 부딪쳤어. 의식을 잃었나 봐. 구급차를 불러야 했대. 아, 들것에 실려 있다가 메스꺼워서 구급대원의 신발에 온통 토하는 바람에 너무 당황스러웠어."(…)

전화기 너머에서 침묵이 흘렀다. 닉은 충격을 받은 것이 틀림없었다.

"근데 심하게 다치진 않았어." 앨리스는 그를 안심시켰다. "심각하지 않아. 괜찮을 거야. 괜찮은 거 같아."

닉이 말했다. "그럼, 제기랄, 왜 당신한테 전화하라고 한 거야?"

앨리스는 마치 한 대 맞은 듯 머리가 뒤로 젖혀지는 느낌이 들었다.

보류: 원하는 것을 주지 마라

닉은 앨리스에게 단 한 번도 그런 식으로 말한 적이 없었다. 심지어 두 사람이 다툴 때도 그러지 않았다. 그는 상황이 더 나빠지지 않게 악몽도 바꾸려는 사람이었다.

보류는 페이지마다 대단한 긴장감을 불러일으킨다. 이전과는 완전히 다른 사람처럼 구는 앨리스를 상대하는 인물들에게 나타는 긴장감뿐만이 아니라, 지난 10년 간 그녀의 삶에 어떤 일이 벌어졌는지 알아가는 과정에도 긴장감이 존재한다.

이 소설의 전체 플롯은 보류를 바탕으로 구성되어 있다. 말 그대로 앨리스가 기억하지 못하는 부분이 있는가 하면 그녀가 사랑하는 사람들이 그녀에게 말해주고 싶지 않은 부분이 있다. 이제 살펴볼 부분에서처럼 앨리스가 물을 때만 알려줄 뿐이다. 그러던 어느 날 지나라는 이름이 앨리스의 머릿속에 떠오른다. 그녀는 그 이름에 대한 생각을 멈출 수가 없다. 핑크색 풍선의 이미지와 커다란 슬픔이 연이어 떠오른다.

결국 침묵을 깬 사람은 앨리스의 엄마였다. "지나는 네 친구였어." 그녀는 앨리스와 눈을 마주치지 않은 채 테이블에 샐러드 그릇을 놓았다. "이 그릇도 지나가 준 걸 거야. 그래서 지나 생각이 났을 거고."
앨리스는 그릇을 보고는 눈을 감았다. 구겨진 노란 종이가 보였고, 샴페인 맛이 났다. 여자들의 떠들썩한 웃음소리가 들렸던 것 같다.

그런 다음 아무 기억도 나지 않았다.

그녀는 다시 눈을 떴다. 모두 그녀를 쳐다보고 있었다.

같은 장면의 뒷부분에서 앨리스는 아무도 지나 이야기를 하고 싶어 하지 않는 이유가 지나와 닉 사이에 무슨 일이 있었기 때문이라고 의심하기 시작한다. 앨리스는 자신이 닉과 이혼 수속 중이라는 사실을 믿을 수 없지만, 닉과 지나 사이의 일이 이혼의 원인임에 틀림없다고 생각한다.

지나. 그래. 그 이름만 생각하면 어딘가 쓰라린 고통이 느껴졌다.

왜 그녀는 불륜이 자기와는 상관없는 일이라고 생각했을까? 불륜은 항상 일어났다. 불륜은 저급한 막장 드라마에서 벌어지는 사건 중 하나였다. 다른 누군가에게 일어났을 때는 우스워 보였지만 막상 자신에게 일어났을 때는 땅이 흔들리는 것처럼 끔찍했다. (…)

결국 그녀는 그들이 결혼한 지 10년이 넘었다는 사실을 깨닫고 충격을 받았다. 어쩌면 닉에게 7년째의 권태기(그의 잘못이 아니라 실제 의학 현상인) 같은 일이 생긴 것일 수 있었다. 그리고 이 지독하고 교활한 여자가 닉을 유혹해서 이용했다.

나쁜 년.

앨리스는 진실을 알지 못한 채 자신에게 편리한 대로 과거를 만

들어낸다. 남편은 어쩌면 두 사람의 관계를 깨뜨리는 일에 적극 동참한 것인 아니라 여자의 저돌적인 매력에 속수무책으로 빠진 희생양이었을 수도 있다. 독자는 닉이 진짜 어떤 사람인지, 두 사람에게 실제 무슨 일이 일어났는지 너무나 알고 싶다.

물론 이처럼 기억상실이라는 소재를 적극 이용하는 플롯을 취하는 이야기는 많지 않지만, 다른 종류의 보류로 플롯을 끌어갈 수도 있다. 예를 들어 누군가를 보호하기 위해 숨겼던 비밀이 나중에 큰 파장을 일으키는 정보가 될 수 있다.

브릿 베넷의 소설 《나디아 이야기》에서 열일곱 살 소녀 나디아 터너의 엄마는 1년 전 여름 스스로 목숨을 끊었다. 나디아는 자신보다 나이가 몇 살 위인 목사 아들 루크와 어울린다. 그런던 중 임신을 하지만 대학에 진학해 성공하고 싶은 마음이 간절해서 임신중절을 선택한다. 수술 후 집에 태워다 주기로 한 루크가 약속과는 달리 나타나지 않자 두 사람의 짧고 강렬했던 관계는 끝난다.

나디아는 곧 절친한 친구가 된 오브리에게 이 사실을 모두 숨긴다. 사람들의 시선과 그로 인한 수치심, 루크에 대해 남아 있는 감정, 아버지가 그 비밀을 알게 될지 모른다는 두려움 때문이다. 나디아는 오브리에게 말하고 싶지만 두렵다.

"무슨 일 있어?" 나디아가 자리에 앉자마자 오브리가 물었다.

어쩌면 나디아는 오브리에게 왜 자신이 엄마가 될 준비가 되지 않았

는지, 왜 자신의 미래를 빼앗길 수 없었는지, 엄마를 떠올리게 할 뿐인 집에 그대로 갇혀 지내는 것을 상상조차 할 수 없었는지 털어놓을 수 있었을 것이다. 어떻게 루크와 자신은 그것이 최선이라는 데 동의했는지, 이번 한 번은 이기적일 권리가 허용되었으니 어떻게 그러지 않을 수 있겠냐고 말할 수도 있었을 것이다. 완전히 새로운 누군가와 몸을 공유해야 하는 사람은 그녀 자신이니 그녀가 결정을 해야 하는 것이 아닌가? 하지만 오늘 아기 — 그냥 아기가 아니라 우리 아기 — 를 원한다고 말했을 때 루크의 얼굴은 그의 생각을 전혀 상상조차 할 수 없었기 때문에 그녀의 마음을 헤집어놓았다. (…)

그녀는 오브리에게 이 모든 것을 말할 수 있었을 것이고, 오브리는 이해했을 것이다. 어쩌면 이해하지 못했거나. 오브리의 얼굴은 루크의 얼굴처럼 공포와 혐오감에 일그러질 것이고, 오브리는 무방비 상태인 불쌍한 아기를 죽인다는 것은 상상조차 할 수 없어서 칸막이에서 벗어나 뒷걸음질 칠 것이다. 혹은 이해한다고는 말하지만 미소가 점차 굳어져서 눈가에는 도달하지도 않았을 것이고, 연락이 점점 뜸해지다 결국 아예 말도 하지 않는 사이가 되었을 것이다. 모든 사람이 결국 그랬던 것처럼 오브리도 사라질 것이다.

오브리에게 말하지 않은 이 행동은 시간이 지나면서 나디아뿐만 아니라 독자에게도 부담스럽게 느껴지기 시작한다. 비밀이 어느 순간 두 사람 사이에 문제를 일으킬 것을 아는 데서 비롯되는

보류: 원하는 것을 주지 마라

긴장감도 커진다. 나디아는 왜 그냥 비밀을 털어놓고 부담감에서 벗어나지 않는지 독자는 궁금해진다. 마침내 오브리는 엄마에게 버림받은 일과 다른 트라우마에 대해 털어놓으려 한다. 하지만 과거의 일에 대해 감정을 차단해둔 탓에 나디아는 결국 고백하지 못하고 대학에 진학한다.

1년 쯤 지나 오브리는 루크와 데이트를 시작한다. 그녀는 교회 신자들로부터 루크가 나디아가 잠깐 사귀었다는 소문을 듣고, 남자친구나 자신의 절친한 친구로부터 그 이야기를 듣지 못했다는 사실에 당연히 상처 받는다. 나디아의 보류하기로 그녀와 오브리 사이에 긴장감이 발생하는 첫 번째 지점이다. 나디아가 집에 왔을 때 오브리는 그녀를 찾아간다.

"너랑 루크 사이에 무슨 일이 있었던 거야?" 오브리가 물었다.

나디아는 자세를 바꿨다. 커다란 선글라스 뒤에 눈을 숨기고 한쪽 팔은 이마 위에 걸치고 있었다.

"무슨 말이야?" 나디아가 말했다.

"너희 둘이 어울렸다는 거 알아."

정말 그런지는 알지 못했지만, 만약 그녀가 아는 척을 한다면 나디아가 부인할 여지는 줄어들 것이다.

"오래 전 일이야." 나디아가 말했다. "아무것도 아니었어. 몇 번 만났을 뿐이야. 너 화난 거 아니지?"

"내가 왜 화가 나겠어? 아무 일도 아니었다는데, 그지?"

오브리의 목소리에는 질투와 언짢음이 묻어났지만 그녀는 신경 쓰지 않았다. 왜 둘 중 누구도 그녀에게 말해주지 않았을까? 그녀가 너무 연약해서 그 이야기를 들으면 무너질 거라고 생각했나?

"있잖아, 맹세컨대 아무 일도 없었어" 나디아가 말했다. "자는 거 말이야. 루크랑 말도 하지 않은지 오래 됐어. 고등학교 때 그냥 어울렸던 것뿐이야. 그때 내가 얼마나 많은 남자애들이랑 만났는지 알아?"

그녀는 자조 섞인 웃음을 짓고는 담요에서 일어나 앉아 배에 묻은 모래를 털어냈다. 오브리는 나디아의 검은 선글라스에서 비친 자신의 모습을 보았다. 표정은 거의 뿌루퉁했고, 머리카락은 누워 있었던 쪽이 눌려 있었다. 그녀는 냉정하지 못한 자신이 바보처럼 느껴졌다. 당연히 루크에게는 다른 여자들이 있었다. 오브리도 그와 데이트를 시작하기 전 그의 명성에 대해 알고 있었다.

여기서도 오브리가 나디아와 대면해서 사실을 밝힐 수 있는 기회가 있지만, 나디아는 그 기회를 제대로 활용하지 않는다. 나디아는 과거 루크에 대한 자신의 솔직한 감정을 인정하지 않고 그 감정이 지속되는 것을 부인하고 있다.

오브리는 루크와 결혼하고 몇 년이 지나서야 나디아의 임신중절에 대해 알게 된다. 루크는 그 일을 후회한다면서 만약 자신에게 선택권이 있었다면 아기를 지켰으리라고 밝힌다. 오브리는 임신

하려고 노력 중이기 때문에 특히나 고통스럽다. 이 정보는 오드리가 나디아와 많은 시간을 함께 보내는 가까운 사이였을 때 알게 된 것보다 현 시점에서 더 큰 무게감을 가진다. 보류하기로 인해 오드리와 나디아 사이에 갈등이 발생하는 두 번째 지점이다.

심장마비를 일으킨 아버지를 돌보기 위해 나디아가 집에 오고 그녀와 루크가 여전히 서로에 대한 감정이 있다는 사실을 알게 되었을 때 이 긴장감은 크게 치솟는다. 두 사람은 불륜에 빠지고, 이제는 나디아가 10대 시절의 일을 숨긴 결과로 인해 삶이 파탄에 빠질 수 있는 위력적인 긴장 단계에 이른다.

애초에 나디아가 친구에게 사실을 숨기지 않기만 했어도 이후 엄청난 고통은 피할 수 있었을 것이다. 하지만 독자 입장에서 그 지속적인 긴장, 갈등, 혼란은 매우 흥미진진하게 느껴진다.

보류를 장면 단계에서 활용하든 플롯에 사용하든 독자와 주인공을 계속 무언가 부족한 상태로 유지하자.

과도한 사용은 금물

보류를 통해 엄청난 긴장감을 유발할 수 있지만, 결국 정보를 알려줘야 하는 시점이 올 것이다. 만약 인물이 좌절과 실망만 맛보게 된다면 결국 시도를 멈추고 수건을 던지듯 포기할 것이기 때문이다. 따라서 중요하거나 심각한 일 또는 놀랍거나 당황스러운 일이 벌어지고 난 뒤 가장 흥미가 떨어지는 지점에서 보류하기를 멈

추고 정보를 알려주자. 이는 인물의 고통을 일시적으로 덜어주기 위함이기도 하다. 플롯의 위기 장면(클라이맥스에 도달하기 전 이야기의 약 3분의 2 지점) 직전이나 직후는 인물이 원하는 것을 주기에 적절한 지점이다(때로는 원하는 것을 다시 빼앗아버릴 수도 있다).

비율로 생각해보면, 보류하기와 알려주기를 8 대 2 정도로 조정하자. 정보를 너무 많이 또는 너무 자주 알려줘서는 안 된다. 인물은 계속 여정을 이어가고 독자는 이야기가 완전히 비참한 내용은 아니라는 신뢰감 같은 것을 느끼게 할 수 있을 정도면 충분하다.

✦ Check Point

√ 보류는 주인공의 소망을 바로 이루지 못하게 하는 기법이다.

√ 보류는 주인공에게 좌절, 짜증, 두려움, 갈망 등 강렬한 감정을 유발한다.

√ 주인공으로부터 물리적 대상이나 사람을 보류할 수 있다.

√ 인정이나 사랑, 정보를 보류할 수 있다.

√ 인물은 감정적 보류를 통해 상대의 목표를 방해할 수 있다.

√ 보류(기억상실이나 납치 같은)를 토대로 플롯을 구축할 수 있다.

보류: 원하는 것을 주지 마라

이제 당신 차례!

　장면에서 주인공이 달성하려는 목표를 파악하고 인물에게 목표를 보류할 수 있는 방법은 무엇이든 시도해보자. 장면의 맨 윗부분에 주인공의 목표를 적어놓으면 도움이 된다. 몇 가지 방법을 제시하자면 적대자를 이용해서 중요한 정보나 안전을 보류하거나, 화가 났거나 불만이 있는 조력자를 이용해서 애정을 보류하거나, 주인공이 먼저 무언가를 주는 경우가 아니라면 탐욕스럽거나 이기적인 인물을 이용해서 보류하는 방법이 있다.

훌륭한 이야기에서 가장 눈길을 끄는 요소는 이야기에 등장하는 인물이다. 인물은 우리에게 활력을 불어넣고, 우리를 깜짝 놀라게 하고, 때로 우리를 유혹한다. 우리는 타인의 삶으로 도피해서 넋을 놓고 그들의 문제를 보다가 그 상처에 눈물을 흘리고 마침내 상황이 뜻대로 되었을 때 안도의 한숨을 내쉬며 그들의 즐거움에 함께 기뻐하며 흡족해한다.

하지만 수백 페이지에 달하는 이야기를 읽는 동안 독자가 인물에게 관심을 가지는 순간은 인물 내면이나 인물을 둘러싼 갈등이 충분히 존재해서 흥미로운 상황이 유지될 때뿐이다. 2부에서는 인물의 내면, 인물 간의 대화, 이야기 속에서 일어날 수 있는 다양한 상황에서 긴장의 요소를 찾아 긴장감을 유발하는 방법에 대해 살펴볼 것이다.

제2부 인물

매력적인 캐릭터를 만드는 법

목표
인물을 움직이게 하라

이야기를 쓰는 방식은 다양하다. 플롯을 꼼꼼히 짜는 플롯형이 있는가 하면 직감에 따라 쓰는 직감형이 있다. 나와 같은 중간형은 장면에서 일어날 일의 개요를 대충 짜두고 좌충우돌 끝에 완성에 도달한다. 어떤 방식이든 좋지만, 모든 장면에 인물의 목표를 설정하고 시작하는 작가에게 경의를 표한다. 이미 긴장감 넘치는 이야기를 향해 나아가고 있기 때문이다. 아직 그 경지에 이르지 못한 나머지 우리는 배우면 된다.

모든 장면에서 목표가 있는 인물은 생동감 넘치고 자신감 있게 이야기를 이끌어가며, 독자는 이야기에 동참하는 느낌을 받는다. 즉, 목표는 장면과 플롯을 진행시킨다. 목표가 없으면 긴장감이 느슨해진다. 이 장에서는 다양한 종류의 인물 목표와 그 목표가 어떻게 이야기를 긴장감 넘치고 흥미진진하게 유지하는지 살펴보자.

목표는
왜 필요할까

그렇다면 장면의 목표는 무엇이고, 왜 중요한 것일까?

장면이 무엇인지 기억을 되살려보자. 장면이란 인물이 목표를 설정하고 추구하는 과정에서 보이는 행동이나 관련 정보, 시간을 압축해놓은 단위다. 이 작은 단위를 연결하면 플롯이 된다. 그러므로 각각의 장면은 인물이 생동감 넘치는 행동을 하는, 플롯에서 중요한 순간이다. 주인공이 새로 시작하거나 알게 되거나 얻는 것은 무엇이든 장면의 목표가 된다. 목표는 인물의 욕망(내적 경험)에서 발생하거나 플롯 사건(외적 사건)의 결과로 발생한다.

비유적으로 이야기해보자. 뒷마당에 놓을 정원용 평상을 만들어본 적이 있는가? 이런 커다란 작업은 체계적으로 진행해야 한다. 재료를 너무 많거나 적게 구입하지 않도록 필요한 물건의 목록을 만들고, 계획을 세부적으로 나눠야 한다. 정원의 크기를 측정하고, 나무를 자르고, 못을 박고, 흙을 가져오고, 채소를 심는 등으로 나누는 식이다.

플롯 작업도 다르지 않다. 장면은 목표라는 더 큰 계획을 세부적으로 나누는 작업이다. 만약 주인공의 목표가 고향에 생태적 대혼란을 일으킬 댐을 건설하려는 기업을 저지하는 것이라면 어디서부터 시작해야 할까? 가장 먼저 회사 내부의 누군가를 알아낼 것

이다. 기업의 내부 정보와 계획을 알아내야 하기 때문이다. 그다음에는 무엇을 할까? 방해 계획을 세우는 데 도움을 줄 조력자를 찾거나, 더 직접적으로 행동에 나서 댐 건설 현장에서 시위를 벌일 수도 있다. 그런 다음 기업의 법적 근거를 조사해 강에 서식하는 멸종 위기의 수달과 관련된 허점을 찾을 것이다. 주인공은 이렇게 단계적으로 장면의 목표를 플롯으로 전환한다.

모든 장면은 더 큰 플롯 목표를 달성하기 위한 작업이다. 장면마다 인물은 특정한 목표가 있어야 한다. 이는 아마도 그 이전 장면에서 비롯되었을 것이다. 장면의 목표는 상황에 따라 바뀔 수 있지만, 반드시 서로 연관되어 있어야 한다. 그리고 과거 장면의 목표와 미래 장면의 목표를 연결하면 전체적인 플롯 목표가 된다.

특정 장면에서 인물에게 목표가 없다면(나는 목표가 없는 장면을 '삽화'라고 부른다) 독자에게 혼란이나 지루함을 유발한다. 목표가 없는 장면은 긴장감이 없다. 이는 작가가 인물상을 잡기 위해 초고를 쓸 때 흔히 나타난다. 하지만 독자를 염두에 두고 이야기를 재구성하는 단계에서 이런 삽화는 삭제되어야 한다.

목표에 설득력을 더하라

아무리 의도가 좋아도 모든 목표가 플롯을 이끌어갈 만큼 설득

력이 있는 것은 아니다. 가령 지구가 배경이라면 인물은 먹고, 씻고, 옷을 입는 등 우리가 하는 모든 기본적인 일을 당연히 할 것이다. 장면의 목표는 이런 일상적인 행동 이상의 것이어야 한다. 특별한 이유로 인물이 옷을 입는 것(주인공이 나체촌에 가는 바람에 아무것도 입지 않은 상태인 경우)이 장면의 목표가 아니라면 말이다. 은행에 가거나 주유를 하거나 식사 준비 같은 일상적인 일은 장면의 목표로는 부족하다.

물론 예외도 있다. 다이애나 개벌든의 《아웃랜더》 시리즈에서 클레어 랜달은 우연히 200년 전으로 시간을 거슬러 올라간다. 이 상황에서는 1746년에 하던 식사 준비나 옷차림이 1946년과는 아주 다르기 때문에 이런 일상적인 일들이 충분히 장면 목표가 될 수 있다. 식사 준비를 위해 제일 먼저 동물을 도살해야 한다거나, 옷을 입기 위해 하녀의 도움을 받아 일곱 단계를 거쳐야 한다면 이런 일들은 충분히 목표가 될 만하다. 그러나 이야기의 영역에서는 평범한 일과처럼 느껴지는 목표보다 플롯을 진행시키는 목표에 집중해야 한다.

그럼 장면의 긴장감을 유지하기 위해 인물에게 부여하기 좋은 목표의 유형을 하나씩 살펴보자.

자신을 위한
목표

장면과 플롯 모두를 이끌기에 충분히 설득력이 있으며, 인물 내면에서 비롯되거나 관련이 있는 다양한 목표의 근원을 알아보자.

기본적인 욕구

앞서 언급한 먹고, 씻고, 옷을 입는 등의 기본적인 욕구는 최소한도로 등장해야 한다. 하지만 곤궁한 인물이거나 적대자에 의해 굶주리게 된 인물에게는 당연히 음식을 구하는 것이 중요한 일일 것이고, 만약 음식을 구하지 못하면 죽을 수도 있는 상황에서는 충분히 설득력 있는 목표가 될 수 있다. 눈보라 속에 갇힌 인물은 얼어 죽기 전에 피난처를 찾아야만 할 것이다. 심지어 시간마저 촉박하다면 설득력 있는 목표가 되기에 부족함이 없다.

다른 이유가 아니라면 양치질이나 아침식사 장면도 최소한도로 유지하자. 그리고 인물이 식사를 하거나 옷을 입는 것 같은 일상적인 행동을 할 때는 인물을 드러내는 순간이 되게 하자. 즉, 이전에 알지 못했던 인물에 관한 사소한 정보를 보여주거나 독자를 그 장면에 깊숙이 끌어들이는 감각적 정보를 충분히 포함시키자.

존중 또는 인정

주인공의 뒷이야기를 설정할 때 거부, 학대, 가족의 비밀 등 상처를 배치하는 일이 많다. 이런 종류의 상처는 삶에서 말로 표현하기 어려운 깊은 욕구를 불러일으킨다. 바로 존중이나 인정을 받고자 하는 욕구다. 이런 문제가 바탕이 되어 생긴 목표는 이야기 전체를 이끌어갈 수 있을 만큼 중대하거나, 어떤 사건으로 인해 주인공의 상처가 자극받는 장면에서 나타난다. 예를 들어 제대로 된 대우를 받지 못했던 인물이라면 타인에게 무시 받지 않기를 목표로 설정할 수 있다. 워커홀릭이 되거나 직장에서 자신의 가치를 증명하거나 당당한 대화 방식을 터득해서 사람들이 자신을 절대 무시하지 못하도록 할 것이다. 신체를 단련해서 육체적 존재감을 키우고 사람들이 못 본 척 할 수 없도록 할 것이다.

해를 입은 인물은 복수를 목표로 삼기도 한다. 특정한 무기나 무술을 연마하거나 혹은 상대의 장단점과 일상을 파악하기 위해 복수 대상을 몇 개월 동안 연구할 것이다. 인물의 상처를 외적인 목표로 바꾸는 방법에는 여러 가지가 있다.

자기애 또는 자존감

많은 이야기에는 내면의 악마나 의구심, 불안감, 심지어 중독 때문에 힘겨워하는 인물이 등장한다. 훌륭한 이야기는 인물을 끊임없이 고난에 빠뜨리고 혹사시키며 시험한다. 인물은 이 과정에서

의지를 다잡으며 몸과 마음을 성장시키고 정서적으로도 성숙해진다. 따라서 이런 시련을 겪은 인물은 이야기가 끝날 무렵에는 처음과 전혀 다른 인물이 된다. 그러므로 위와 같은 인물에게는 자신의 건강을 챙기거나 전문가의 도움을 구하거나 중독을 끊거나 내면의 장애를 극복하는 것 등이 목표가 될 수 있다. 자존감을 찾으려는 인물은 학교로 돌아가거나, 자원봉사를 시작하거나, 맨 처음 자신을 좌절하게 했던 과거의 상처를 들여다볼 것이다. 운동을 다시 시작하거나 포기했던 꿈을 좇는 등의 전개로 진행되기도 한다.

존재 이유의 증명 또는 정신적 성장

성장을 추구하는 인물이 등장하는 이야기도 있다. 이런 인물들은 과거의 범죄나 잘못된 행동에 대한 속죄, 새로운 사명이나 정신적 성장을 추구한다. 세계적인 바이올리니스트를 꿈꾸든 수도사나 성직자 또는 교사가 되려 하든, 이런 유형의 인물은 자기 자신 또는 저항하기 힘든 거대한 힘과 맞서거나 박애주의적인 인간이 되고자 하는 목표를 지닌다.

《거짓말 규칙》, 《마이 시스터즈 키퍼》 등을 쓴 미국의 소설가 조디 피코는 사회적 정의를 바탕으로 사랑하는 사람을 위해 어려운 결단을 내려야만 하는 인물에 대한 이야기를 주로 쓴다. 그녀는 미국 공영 라디오 방송 NPR과의 인터뷰에서 이렇게 말했다. "나는 영아 살해, 사형 제도, 안락사, 줄기세포 연구, 죽을 권리, 동성애자

의 권리 그리고 신의 존재를 믿거나 믿지 않는 것이 우리에게 어떤 의미인지에 대해 써왔다."

액션이 중심이 되는 이야기처럼 거창하고 화려하며 웅장한 목표는 아니지만, 이런 주제와 목표는 우리로 하여금 의미 있는 삶에 대해 다시 생각해보게 하는 흥미로운 소재다. 이런 주제를 지닌 이야기에서 인물의 목표는 가르침을 받을 스승이나 기술을 이어갈 견습생을 찾는 일, 수도원 또는 수녀원에 들어가는 일, 자원봉사를 하거나 위탁 아동을 맡는 일, 친구가 친부모를 찾도록 도와주는 일 등이 될 수 있다. 또한 이런 목표는 변호사가 되기를 원하는 아버지를 둔 예술가나 꿈을 포기하고 전업주부가 되기를 바라는 남편을 둔 가수처럼 주인공과 가까운 인물의 의지와 맞부딪칠 때 더욱 설득력을 지닌다.

그레고리 데이비드 로버츠의 《샨타람》은 작가의 자전적 삶을 기반으로 한 대하소설이다. 헤로인 중독자였던 주인공 린제이는 호주의 감옥에서 탈출하여 인도로 도망친다. 그는 인도의 빈민촌에서 의사로 일하며 자신이 과거에 저질렀던 범죄에 대한 속죄를 구하려 한다.

인물의 내면 깊은 곳을 자세히 들여다보면 이런 유형의 목표를 찾을 수 있다.

타인에 의한
목표

타인과 관련된 목표는 적대자가 주인공을 방해하는 행동을 할
때 나타나는 경우가 많다. 하지만 그 외에도 주인공이 다른 인물과
교감하거나, 누군가를 도우려 하거나, 상대방으로부터 정보를 얻
으려 할 때도 나타난다.

앞으로 나아가기 위한 답을 찾기

이야기의 장르와 무관하게 인물의 일반적인 목표는 플롯의 다
음 단계에 도움이 되는 답을 찾는 일이다. 이야기의 본질은 발견
의 여정이다. 살인 사건을 해결하든, 독재자를 타도하든, 사라진 남
편을 찾든, 세계를 구하든 그 목표를 단번에 달성하는 주인공은 없
다. 인물은 시작부터 결말까지의 이야기 여정에서 반드시 변화를
겪기 때문에 처음에는 당연히 아무것도 모르는 상태에서 시작하
고 여정을 거치는 동안 답을 얻는다. 그러므로 이야기가 진행되는
동안 인물이 다른 인물이나 방법을 통해 답을 찾게 하는 일은 설득
력 있는 목표일뿐만 아니라 긴장감을 생생하게 유지하기 위해 필
요하다(답을 구하지 않고 소극적인 자세를 취하는 인물은 긴장감이 부족한 밋밋
한 이야기를 만든다).

주인공의 다음 장면의 목표를 고심 중이라면 주인공이 알아야

하는 답이나 단서, 정보를 파악한 다음 그중 어떤 것이 다음에 와야 하는지 순서대로 정하는 것이 좋다. '주변'부터 시작하는 것이 타당하다. 누가 했는지를 알아내야 하는 추리 소설이나 서스펜스 소설 같은 경우, 탐정에 해당하는 인물은 사건 당시 피해자의 삶과 연관된 사람들을 만나고 피해자의 이력이나 최근 활동 등을 조사한다. 사건과 관계가 있을지 없을지도 모르는 피해자의 과거 고등학교 친구들을 먼저 불러모으는 일은 타당하지 않다. 설령 그 안에 진짜 범인이 있다고 하더라도 말이다.

추리 장르가 아니라고 해도 이야기는 일종의 탐험이나 여정이므로 인물이 논리적인 다음 답을 찾고 그 답이 다른 흥미진진한 기회로 이어지게 하자.

멘토 만나기

나는 크리스토퍼 보글러의 플롯 작법서 《신화, 영웅 그리고 시나리오 쓰기》를 좋아한다. 이 책에서 보글러는 영웅의 여정에서 정신적 스승인 멘토와의 만남이라고 하는 중요한 단계를 언급한다. 거의 모든 블록버스터 영화나 이야기에서 이 단계를 볼 수 있다. 영화 〈스타워즈〉 시리즈에서 루크 스카이워커는 스승 요다를 만나고, 《해리포터》 시리즈에서 해리 포터는 호그와트 마법학교의 교장 덤블도어 교수의 도움을 받는다.

앤 패칫의 순수소설 《경이의 땅》에서 주인공 마리나 싱은 미국

중서부의 어느 제약회사에서 일하는 전직 의사다. 그녀는 아마존 정글에서 연구를 하던 중 사망한 동료의 시신을 찾아 수습하기 위해 브라질로 파견된다. 동료의 행적을 파악하려면 먼저 의대 시절 멘토이자 그녀보다 훨씬 현명하고 나이가 많은 애닉 스웬슨 박사를 찾아가야 한다. 스웬슨 박사 역시 마리나와 같은 제약회사에서 일하지만 아마존 정글 속으로 자취를 감춰버린 상황이다. 마리나는 스웬슨 박사 없이 동료 앤더스를 찾을 수 없기 때문에 브라질에 도착한 시점에서 그녀의 목표는 스웬슨 박사를 찾는 것이다. 그런데 알고 보니 스웬슨 박사는 보벤더 부부를 고용하여 자신을 찾아오는 사람들을 감시하고 있었다. 밀튼 보벤더는 스웬슨 박사의 행적을 추적하는 마리나의 끈질긴 태도를 칭찬한다.

> "일을 정말 잘하고 계세요." 시선을 강을 향해 고정한 채 밀튼이 말했다. "인내심에 감탄했습니다."
>
> "사실 전 인내심이 없어요."
>
> "그렇다면 거짓 인내심을 만들어내시나 보군요. 어쨌든 효과는 같을 테니까요."
>
> "제가 원하는 건 스웬슨 박사님을 찾고 집으로 돌아가는 거예요." 마리나가 천천히 말했다. 그녀가 내뱉은 말에서도 열기가 느껴졌다.

마리나는 마침내 스웬슨 박사를 찾아낸다. 더 정확히 말하면, 스

웬슨 박사가 그녀를 찾는다. 하지만 두 사람의 만남은 마리나가 기대했던 것과는 달랐다. 긴장감이 팽팽한 상황에서 멘토와의 만남은 결코 쉬운 일이 아니다. 이때는 보통 좌절과 거절이 나타난다. 다음의 발췌 부분에서처럼 그녀를 찾기 위해 온갖 고생을 했음에도 불구하고 스웬슨 박사는 마리나에게 시간 낭비였다고 말한다.

"단도직입적으로 말하지요, 싱 박사." 안경을 다시 안경 케이스에 집어넣으며 스웬슨 박사가 말했다. "그 편이 우리 둘 다 시간을 절약할 수 있으니까요. 박사는 이곳에 오지 말았어야 했어요. 계속 감시한다고 생산성이 향상되는 것은 아니라고 폭스 씨를 설득할 방법이 분명 있었을 거예요. 집으로 돌아가면 아마도 그게 박사의 연구 프로젝트가 될 수도 있겠네요. 폭스 씨에게 나는 잘 지내고 있다고 전해요. 날 그냥 내버려 두는 게 그에게도 더 좋을 거라고." (…)

"잘 지내신다니 다행이네요." 마리나가 말했다. "박사님 말씀대로 신약 개발 상황을 파악하러 오긴 했지만 그게 전부는 아니에요. 전 에크먼 박사와 가까운 사이였어요. 에크먼 박사의 부인과 친구이기도 하죠. 그녀는 에크먼 박사가 어떻게 죽었는지 알 권리가 있어요."

"에크먼 박사는 열병으로 죽었어요."

마리나가 고개를 끄덕였다. "편지에 그렇게 쓰셨더군요. 하지만 부인은 그 이상을 알고 싶어 해요. 그래야 무슨 일이 있었던 건지 아이들에게 설명할 수 있을 테니까요." (…)

"어떻게 하다가 열병에 걸렸는지, 무슨 열병인지 아느냐고 묻는 건가요? 난 몰라요. 원인이 될 만한 요소는 아주 많아요. 우선은 에크먼 박사의 최근 백신 접종 기록을 확인하는 게 어떨까 싶군요. 에크먼 박사의 몸에서 반응하지 않은 항생제 목록도 줄 수 있어요."

"어떤 종류의 열병인지 묻는 게 아니에요." 마리나가 말했다. "무슨 일이 있었는지 묻는 거라고요."

스웬슨 박사는 한숨을 내쉬었다. "나를 파면하려는 건가요, 싱 박사?"

"전 박사님을 비난하려는 게 아니라……."

시작 부분에서 인물은 아무것도 모르기 때문에 퍼즐의 모든 조각을 혼자서 알아낼 수 없다. 만약 혼자서 모든 일을 해결할 수 있다면 너무 자기실현적이어서 믿을 수 없는 인물이 된다. 결점은 인물의 현실성을 유지하고 사실적인 서사를 만드는 데 도움이 된다. 이를 통해 주인공은 데우스엑스마키나(deus ex machina, 복잡한 문제를 처리하는 너무 손쉬운 해법이나 지나치게 단순화한 해결책) 없이 단계적으로 영리하고 현명해진다. 멘토를 등장시키는 목적은 주인공이 더 강해지도록 도와서 목표를 달성할 수 있게 하는 것이지만, 멘토가 가장 좋은 친구는 아니다. 주인공을 어려움에 빠뜨리고 몰아붙이고 시험하는 인물이다. 그러므로 주인공의 여정에서 도움을 줄 수 있는 멘토가 있는지 혹은 반드시 필요한지 생각해보자. 이는 장면에

목표: 인물을 움직이게 하라

서 설득력 있는 목표를 만드는 데 도움이 된다.

사랑과 결혼

인물은 사랑을 위해 무모하거나 엉뚱한 짓을 많이 한다. 사랑을 위해 결국 죽음을 맞이하는 로미오와 줄리엣처럼 모든 연인들이 셰익스피어식 위험을 감수하는 것은 아니지만, 결합이나 재결합 또는 사랑하는 상대를 지킨다는 명목으로 어리석고 위험하며 동시에 고귀한 일을 할 수도 있다. 게다가 위험하고 어리석은 목표일수록 더 높은 긴장감을 유발한다는 점을 염두에 두자. 인물이 자신이나 다른 인물을 위험에 빠뜨릴 때마다 긴장감은 최고조에 달한다. 인물은 큰 보상을 기대하며 위험한 기회에 기꺼이 몸을 내던지고, 보통 이는 사랑을 쟁취하기 위함인 경우가 많다.

타인을 위해 행동하기

설득력 있는 목표는 단순히 로맨틱한 사랑뿐만 아니라 다양한 사랑으로 확대될 수 있다. 주인공은 사랑하는 사람들이 자부심을 느끼게 하거나, 누군가에게 감명을 주거나, 사랑하는 사람의 안전을 보장하기 위해 위험한 구조작전에 나서는 등 여러 행동을 취한다. 인물이 타인을 위해 자신의 욕구와 욕망을 물리칠 때 독자는 인물을 더욱 존중하게 된다. 또한 안티히어로의 면모가 있거나 이야기 전개상 자신의 나쁜 행동에 대해 속죄하는 인물에 대해 쓴다

면, 이기적인 인물이 자신의 이익을 제쳐두고 어려움에 처한 사람을 위해 사심 없이 행동하는 것보다 매력적인 이야기는 없다. 이런 목표는 긴장감뿐만 아니라 인물에 대한 호감도 높여준다.

적대자로 인한 목표

모든 목표가 주인공의 의도에서 비롯되지만은 않는다. 적대자가 주인공을 방해하기 위해 일으킨 사건의 결과로 생겨나는 목표도 있기 때문이다. 적대자가 쓴 술수로 인해 주인공이 추구할 수 있는 목표를 살펴보자.

정의 추구하기

적대자는 덫을 놓고, 정의를 훼손하고, 살인을 저지르고, 납치하고, 약탈하고, 사람들을 타락시킨다. 주인공의 세계나 삶을 엉망으로 만드는 혼란 유발자면서 평화 방해꾼이다. 혹은 사람 좋다는 말을 듣는 인물이라도 부주의하거나 우발적인 행동으로 주인공에게 해를 입히거나 고통을 줄 때도 있다. 대부분의 경우 적대자를 이용해서 정의를 무너뜨릴 수 있고, 이는 주인공에게 그 정의를 회복하거나 지키고자 하는 분명하고 뚜렷한 목표를 부여한다.

물론 사회적으로도 옳은 일을 하는 경우와 같이 진정한 정의가

있는가 하면 법을 따르기보다는 받은 만큼 돌려주는 자경단식 정의도 있다. 두 가지 모두 흥미진진하지만, 자경단식 정의가 더 많은 갈등과 긴장감을 유발하고 이를 실행하는 인물에게 더 심각한 결과를 초래한다.

위험에서 벗어나기

위험에서 벗어나려는 욕구는 신경과학 같은 고상한 학문에서나 다루는 심오한 문제가 아니다. 주인공이나 그 조력자가 위험에 처했을 때 중요한 목표(사실 눈앞에 닥친 목표인 경우가 많다)는 그 위험에서 벗어나는 것이다. 하지만 적대자가 놓은 덫을 주인공이 어떻게 피할지 명확히 예상할 수 없도록 주의해야 한다. 동시에 주인공의 탈출이 너무 쉽지 않아야 한다. 그렇지 않으면 전혀 위험처럼 보이지 않기 때문이다. 주인공이 대화로 정교한 탈출 계획을 짜거나 너무 빈틈없이 대처하는 전개는 피하자. 탈출은 행운과 조력자의 도움이 뒤섞인 시행착오의 과정인 경우가 많다.

스스로에게 위해를 가하는 행동에 나서기

어떤 적대자들은 나쁜 짓을 너무 잘해서 (강압, 협박, 최면 등을 통해) 주인공으로 하여금 스스로 자신의 이익에 반하는 일을 하도록 만들 수 있다. 이런 상황에서는 인물이 자신의 가치관이나 욕망에 반하는 행동을 함으로써 인물의 내적 긴장을 유발할 수 있다.

블레이크 크라우치의 호러스릴러 소설 《사막의 장소Desert Places》
에서는 인물을 몰아붙여 안전을 포기하도록 만든다. 주인공인 소
설가 앤드류 토마스는 위협적인 내용의 편지 한 통을 받는다.

안녕하십니까. 당신 소유지에 당신 피로 뒤덮인 시신 한 구가 묻혀
있습니다. 그 불행한 젊은 여자의 이름은 리타 존스입니다. 뉴스에서
행방불명된 교사의 얼굴을 봤을 거라고 생각합니다. 그녀의 청바지
주머니에 전화번호가 적힌 쪽지가 있을 겁니다. 하루 안에 그 번호로
전화를 하십시오. 내일(5월 17일) 오후 8시까지 연락을 받지 못하면
샬롯 경찰서에 익명의 전화가 갈 겁니다. 나는 리타 존스의 시신이
앤드류 토마스의 호숫가 소유지 어디에 묻혀 있고, 어떻게 그가 그녀
를 죽였는지, 살인 무기는 그의 집 어디에서 찾을 수 있는지 말할 겁
니다(당신 주방에서 과도 하나가 없어졌을 겁니다). 항상 당신을 지
켜보고 있으니 경찰에는 알리지 말라고 강력히 충고하는 바입니다.

앤드류는 별의별 팬레터를 다 받기 때문에 당장 그 내용을 심각
하게 받아들이지는 않지만, 한번 해보자는 심정으로 시신이 묻혀
있다고 하는 장소를 파보기로 한다. 끔찍하게도 그 교사의 시신이
정말로 그곳에 묻혀 있었고, 앤드류는 자신이 심각한 곤경에 빠졌
다는 것을 깨닫는다.
여기서부터 소설의 클라이맥스까지 앤드류는 자신의 삶과 미

래를 쥐고 있는 살인자의 뜻대로 행동할 수밖에 없다. 이는 인물의 목표를 설정하는 발상에 상반되는 것처럼 보일 수 있지만 그렇지 않다. 앤드류의 가장 중요한 목표는 생존이고, 그 목표를 성취하기 위해서는 적대자의 힘에 굴복하여 끔찍한 일을 해야 한다. 육체적 위험 못지않게 심리적 위험을 다루고 있는 이야기는 이런 질문을 던진다. '살아남기 위해 우리는 어디까지 할 수 있는가?'

목표를
점차적으로 변경하라

모든 장면에서 인물에게 오직 하나의 목표가 있어야 하는 것처럼 보일 수 있지만, 항상 그런 것은 아니다. 각 장면에는 해당 장면의 에너지를 지탱하고 이끌어가기 위해 구체적인 목표가 최소한 하나는 있어야 한다. 하지만 그 목표가 좌절되면 주인공은 새로운 목표를 찾아내야 한다. 또는 방해에도 불구하고 주인공이 목표를 달성해서 그다음 목표를 향해 나아갈 수도 있다.

예를 들어 사설탐정인 주인공이 전 여자 친구의 결혼식에 몰래 들어가려 한다고 생각해보자. 그녀의 목숨이 위태롭다는 사실을 알지만, 초대받지 않았기 때문에 외부에서 보안 요원에게 제지당한다. 식장 안으로 들어가려면 새로운 목표를 세워야 한다. 보안 요원의 무기를 빼앗거나 위장을 해서 결혼식에 몰래 들어갈 다른

방법을 찾거나 자신을 도와줄 다른 사람을 부를 수도 있다.

마찬가지로 어떤 장면에서는 목표를 수차례 변경할 수 있다. 마리아 셈플의 코믹 순수소설 《오늘은 다를 거야》에서 주인공 엘리너 플러드는 잊고 싶은 과거가 있는 중년의 주부다. 그녀는 자신의 삶에 변화를 줘야겠다고 결심한다. 소설 시작 페이지에서 엘리너의 하루 일과에 대한 의도와 목표를 확실하게 밝히고 있다.

> 오늘은 다를 것이다. 오늘 나는 현재에 충실할 것이다. 오늘 나는 누구와 이야기를 하더라도 눈을 맞추고 경청할 것이다. 오늘 나는 팀비와 보드게임을 할 것이다. 조와의 섹스를 주도할 것이다. 오늘 나는 외모에 자부심을 가질 것이다. (…) 오늘 나는 가장 멋진 자아, 내 역량으로 될 수 있는 바로 그 사람이 될 것이다. 오늘은 다를 것이다.

이런 원대한 목표로 이야기를 시작하는 건 결국 이 계획이 준비도 전에 실패하리라는 보증이나 다름없다. 그렇지 않으면 왜 이야기를 계속 읽겠는가? 이 계획이 얼마나 뒤죽박죽 틀어질 것인지 알아가는 과정에 긴장감이 존재한다.

실제 엘리너의 목표는 알론조 선생님과의 작시 수업이 끝날 무렵 변하기 시작한다. 그녀는 너그럽게 봐주기 힘든 친구 시드니 매드슨과 의무적인 점심식사를 하러 가려던 참이었지만, 학교에서 전화가 와서 아들이 배가 아프다는 소식을 전한다. 결과적으로 점

심에 하려던 일은 좌절되었다. 시드니를 좋아하지 않으니 어쩌면 이는 일종의 축복일지도 모른다. 아들 팀비는 학교에서 조퇴하려고 꾀병을 부리는 것처럼 보이지만, 원칙적으로는 아이를 병원에 데려가야만 한다.

"그냥 집에 가면 안 돼요?"
"그럼 진저에일 마시고 〈닥터후〉는 볼 수 있다는 거네? 안 돼. 이제 꾀병에 넘어가는 일은 없어. 병원에 갔다가 곧장 학교로 돌아갈 거야." 나는 가까이 다가가 몸을 숙였다. "그리고 내가 알기로 너 주사 맞을 때 됐어."

하지만 의사 앞에서 팀비는 학교에서 괴롭힘을 당하고 있다면서 자신의 복통이 실은 정서적인 것이라고 털어놓는다. 엘리너의 목표가 다시 바뀐다. 이제 목표는 도움을 줄 남편을 찾는 것이다.

우리는 새바 박사의 진료실을 나와 시내로 들어갔고, 내 머릿속은 뒤죽박죽이었다. 지금 나한테 필요한 것은 조였다. 조는 나의 혼란을 단칼에 잘라낼 수 있을 것이다. 검객 조.

엘리너는 아들을 데리고 의사인 남편을 찾으러 병원으로 향한다. 하지만 그곳에서 그녀는 다시 한번 목표를 바꾸게 만드는 사실

을 알게 된다.

> 텅 빈 대기실을 보고 첫 번째 경고 신호를 알아차렸어야 했다. (…)
> 내가 눈치 챈 두 번째 경고 신호는 소파 위에 놓여 있는 수족관 덮개
> 였다.
> 접수창구 뒤에는 사람이 없었다.
> 사무실 안쪽에서 접수 담당자인 루즈가 나를 보고 손을 흔들었다. 루
> 즈는 청바지에 손을 닦으며 다가왔다. 청바지＋책상 위의 냄새나는
> 음식＝세 번째 경고 신호.
> 루즈는 접수창구의 유리창을 옆으로 밀며 말했다. "돌아오셨네요." (…)
> 바로 그 순간 누군가에게 "돌아오셨네요."라는 말은 '반가워요! 오
> 랜만이에요.'라는 의미였을 것이다. 그러나 마녀의 힘을 가진 알코올
> 중독자의 자녀에게는 '조가 가족들하고 어디 다녀온다고 했어요.'라
> 는 뜻이었다.
> 그리고 그 순간 나의 하루가 본격적으로 시작되었다.

　　모든 장면에서 엘리너의 목표는 플롯에서 벌어지는 사건에 따
라 바뀐다. 지속적으로 좌절감을 느끼는 일이 발생하고, 이는 긴장
감과 유머를 동시에 유발한다.

　　게다가 때로는 인물이 같은 장면에서 여러 개의 상반된 목표를
가질 수도 있고, 우선순위나 긴박함에 따라 둘 중 하나를 선택해야

할 수 있다. 예를 들어 살인 사건을 수사 중인 주인공 형사가 부인과 크게 싸워서 사과를 하러 가야 하지만, 때마침 수사 중인 살인 사건의 새로운 단서가 나타났다고 가정해보자. 주인공은 둘 중 하나를 선택해야 하고, 결국 사과를 하러 갈 타이밍을 놓치거나 살인자를 잡을 기회를 놓치게 될 것이다.

더 큰 플롯을 가진 이야기에서는 목표가 더욱 거창하거나 우리가 지금까지 살펴본 여러 범주 가운데 해당되거나 또는 더 큰 이해관계가 따를 수 있다.

목표를 변경할 때
고려할 점

주인공이 원래의 목표를 달성하는 과정에서 방해물이 나타날 때 목표가 바뀌는 경우가 많다. 인물이 해당 목표를 달성할 수 없거나 달성하지 못할 경우, 방향을 바꾸거나 장면을 마무리하지 말고 그대로 두는 편이 낫다. 때로는 장면을 그대로 두는 것이 묘미가 되기도 한다. 클리프행어(cliffhanger, 플롯 장치 중 하나. 주인공이 곤란하거나 위협적인 상황에 처하거나 이야기의 마지막에 충격적인 결말을 맞게 되는 것을 가리키는 용어 - 옮긴이)는 긴장감을 유발하는 탁월한 방법이다. 그러나 인물이 새로운 정보를 얻거나 깊은 속내를 드러내는 등의 목표를 달성하기 전에 장면을 끝내는 것은 좋지 않다. 모든 장면은

서사에 새로운 요소를 추가해야 한다.

또한 주인공은 단서가 쓸모없어지거나, 정보원이 사라지거나 협조적이지 않거나, 단순히 육체적으로나 정서적으로 지친 나머지 계속 나아갈 수 없을 때 목표를 변경할 수도 있다.

목표가 설득력 있는지 가늠하는 방법

인물의 목표가 긴장감을 팽팽히 유지할 정도로 충분히 설득력이 있는지 확신이 서지 않는다면 목표를 평가할 때 스스로에게 던져보아야 할 질문이 있다. 이는 모든 장면에 해당하며, 다음 질문 전체에 '그렇다'라는 답이 나와야 한다.

- ◆ 목표가 비일상적 사건(전체 플롯을 촉발한 사건 - 옮긴이)이나 이전 장면 또는 방해를 하는 적대자로부터 비롯되는가?
- ◆ 목표가 주인공이나 조력자에게 육체적이나 감정적 또는 정신적 위험 부담을 주는가?
- ◆ 목표 때문에 주인공이 음모에 한발 더 깊숙이 들어가거나 새로운 양상이 추가되는가?
- ◆ 목표가 너무 쉽게 달성되지 않도록 방해물이 나타나는가?
- ◆ 목표가 달성되면 주인공의 삶에 어떤 변화나 복잡한 문제가

생기는가?

이 질문의 답변 중에 하나라도 '아니오'가 있다면 목표를 수정할 출발점을 찾은 것이다. 독자로부터 어떤 장면이 '지루하게' 느껴지거나 흥미를 잃었다는 반응을 얻으면 인물의 목표가 충분히 설득력이 있는지부터 평가하자.

> ### ✦ Check Point
>
> √ 모든 장면에는 인물의 목표가 있어야 한다.
>
> √ 장면의 목표가 더해져 더 큰 플롯의 목표로 이어져야 한다.
>
> √ 인물의 목표는 이야기에서 구조적으로 나타나거나 적대자에 의해 부여되어야 한다.
>
> √ 인물의 목표는 주어진 장면 안에서 바뀌거나 늘어날 수 있다. 방해물이 나타나거나 교착 상태에 빠졌다면 특히 그렇다.
>
> √ 설득력 있는 목표는 기본적인 욕구나 행동보다 중대해야 한다.
>
> √ 설득력 있는 목표는 인물에 대한 독자의 이해를 높이고 인물이 더 강해지도록 자극한다.
>
> √ 설득력 있는 목표는 플롯을 진행시키고 새로운 정보를 제공한다.

이제 당신 차례!

쓰고 있는 이야기에서 평범하거나 지루하거나 어딘가 겉도는 느낌이 드는 장면을 고르자. 그 장면의 목표가 무엇인지 파악하고 이를 글로 써보자. 예를 들어 '제인의 목표는 시내에서 들어오는 버스 정류장에서 여동생을 만나는 것이다'라고 썼다고 해보자.

이제 어떻게 하면 그 목표를 어렵게 만들 수 있을까? 어떤 일이 벌어지면 인물이 그 목표를 달성하지 못하게 될까? 무엇이 인물의 목표를 더 복잡하거나 어렵게 만들 수 있을까? 제인이 오는 도중 타이어에 펑크가 났거나, 파트너가 사고를 당했다는 전화를 받았거나, 술을 너무 많이 마시고 잠드는 바람에 버스 시간을 놓쳤을 수도 있다. 어떤 방법을 선택하든 긴장감과 결과가 발생하고 제인의 삶을 조금 더 힘겹게 하는 방식으로 강도를 높여야 한다.

또한 이야기의 모든 장면을 검토해보자. 각 장면에서 장면의 목표를 파악할 수 있는가? 그렇지 않다면 장면마다 목표를 적어도 하나씩은 추가해야 한다.

내적 갈등

내면의 전쟁을 드러내라

이야기 속 긴장감의 상당 부분은 사실 외부에서 발생하는 중대한 사건이나 적대자로부터 비롯되지 않는다. 긴장감의 직접적인 원인은 인물 내면의 복잡하고 혼란스러운 감정 지형에 의해 나타난다.

장면을 쓰다 보면 자신도 모르게 표면적이고 특징적인 감정에만 집중하게 된다. 승진에서 제외된 경우에는 분노하고, 연인에게 거절당한 경우에는 절망하고, 가족이 죽으면 슬퍼하는 식이다. 심리학자들에 따르면 모든 감정은 네 가지 기본 정서로 분류될 수 있다. 바로 화, 슬픔, 두려움, 행복이다. 이런 식으로 어떤 상황에서 느끼는 대표적인 감정을 이른바 '표면 감정surface feeling'이라고 부른다. 표면 감정이란 식별하기 쉬운 기본 감정이고, 일반적으로 가장 쓰기가 쉬운 감정의 원색이다.

하지만 모든 기본 감정 뒤에는 이른바 '하부 감정 subset feeling'이 존재한다. 이는 기본 감정 밑에 얽히고설켜 있는 뿌리라고 할 수 있으며, 기본 감정을 복잡하고 다채롭게 만든다.

이런 상황을 생각해보자. 동료들이 가득한 곳에서 누군가 자신에 대해 비판적인 말을 해서 인물이 화가 났다. 그는 상처를 받아서 화가 난 걸까? 창피를 당해서일까? 승진 기회를 날렸기 때문일까? '화' 밑에 쌓여 있는 정서는 무엇일까?

혹은 말기 암이라는 검사 결과가 잘못되었고 결국 살 수 있다는 사실을 알게 된 인물이 있다. 하지만 말기 암에 걸렸다는 소식에 이미 직장도 그만두고 연인과도 헤어졌다. 오진이라는 소식을 들었을 때 인물의 주된 정서는 행복이겠지만, 미래에 영향을 미치는 선택을 해버렸기에 복잡한 감정이 들 수 있다. 좌절하거나 후회하거나 죄책감을 느낄 수도 있다.

인물에게 복합적인 정서를 부여하면 긴장감이 생긴다. 단조로운 정서는 서투른 모방이나 전형적인 감정 또는 신파처럼 보일 수 있다. 인물이 항상 동일한 방식으로 분노를 표현하거나 감정 변화의 폭이 아주 작다면 작가 입장에서는 인물의 강력한 긴장감이나 신뢰성을 구축할 수 있는 기회를 놓치는 것이다.

독자가 가장 현실성 있다고 느끼는 인물은 결점이 많고 복잡하다. 이런 인물은 끊임없이 마음을 바꾸고 때로 형편없는 대응을 하고, 여러 감정으로 속을 끓인다. 동시에 독자를 매료시키는 유형이다.

인물이 자기 자신과 불화를 겪는 모습을 보여주는 가장 좋은 방법은 인물의 말과 행동을 이용하는 것이다. 즉, 작가가 인물이 느끼는 감정을 독자에게 설명하기보다 인물이 장면 안에서 복잡한 감정을 말과 행동으로 보여주는 것이다. 내적 갈등은 다양한 방식으로 드러나며, 그 양상도 복잡하다. 겉으로는 웃고 있지만 속으로는 부글부글 끓거나 밝혀지면 곤란한 진실 때문에 진심이 아닌 말을 할 수도 있다.

이 장에서는 인물 내면의 긴장감을 유발하는 다양한 방법을 살펴보도록 하자.

인물 내면의
갈등 유형

인물은 사회나 가족 구성원이 바람직하지 않다고 판단하는 열망과 욕망이 있을 수 있다. 또는 좋지 않은 갈망이나 탐닉적인 성향이 있을 수도 있다. 인물이 이러한 충동과 싸우는 이유는 그 길을 택하면 무슨 일이 벌어질지 알기 때문이다. 이처럼 자기 자신과 싸우는 인물은 대단히 흥미로운 이야기를 만들어낸다.

포로치스타 하크푸르의 순수소설《마지막 환영The Last Illusion》에서 주인공 잘은 쉬이 보기 힘든, 이른바 '야생의 아이'다. 정신 질환을 앓는 어머니는 잘의 유난히 창백한 피부 때문에 아들을 악마라

고 생각하고 동물처럼 키운다. 잘은 새장에 갇힌 채 새들 틈에서 자라다가 결단력 있고 사랑이 넘치는 미국인 심리학자 헨드릭스에 의해 구조된다. 헨드릭스는 이란 소년 잘을 입양해서 뉴욕으로 데려간다. 학계에서 '버드 보이'라고 알려진 잘은 드디어 인간다워지는 법을 배운다. 말하고 걷는 법을 배우고 마침내 독립적인 생활을 할 수 있을 정도에 이른다. 하지만 어릴 적부터 새 모이와 벌레를 먹고 자란 탓에 잘은 청소년이 되어도 여전히 그런 음식을 갈망한다. 물론 공공연히 벌레를 먹으면 아버지나 정신과 의사가 이를 퇴보의 신호로 보리라는 사실을 알고 있다. 그래서 잘은 눈에 덜 띄는 방법으로 자신의 욕구를 충족시키려고 한다.

잘은 인터넷에서 '개미 사탕', '치즈맛 귀뚜라미'처럼 벌레로 만든 스낵을 주문할 수 있다는 것을 알게 된다. 또한 그가 사는 뉴욕에 '삶은 말벌 유충', '흰 바다벌레 양상추랩' 같은 벌레 요리를 파는 레스토랑이 있다는 것도 찾아낸다. 그는 벌레 음식을 탐닉하기 시작하지만, 이는 그의 내면에 복잡한 감정을 일으킨다.

"그래서 그 돈은 다 어디 썼니? 컴퓨터 게임? 옷? 새 옷을 입은 건 한참 못 본 것 같다만. 아니면 먹는데? 대체 어디다 쓴 거니, 잘?"
헨드릭스가 물었을 때 잘은 자신이 한 일을 말하지 않았지만, 엄청난 수치심과 불안에 휩싸인 채 겁에 질렸다.
잘은 한 마디도 할 수 없었다. 별일 아니라는 듯 어깨를 으쓱했다. 그

것은 헨드릭스가 대수롭게 여기지 않고 무시했던 또 다른 문제였다. 다른 누구도 아닌 잘이었고, 모든 상황을 고려하면 무슨 일이든 벌어질 수 있었다.

여느 비밀이 그렇듯이 잘의 비밀 역시 숨길 수 없었고 결국 들통이 난다. 아버지가 그의 아파트에 왔을 때 요거트를 뿌린 벌레가 담긴 병을 깜빡 잊고 숨기지 못한 것이다.

잘은 평온한 척 어깨를 으쓱이는 동시에 고개를 끄덕이며 바닥에 앉았다. 갑자기 유리병이 눈에 들어왔다. 뱃속에서 벌집이 뒤집어지는 느낌이 들었다. 지금 그가 할 수 있는 일은 아무것도 없었다. 손을 뻗어 유리병을 집으면 헨드릭스가 알아챌 것이다. 그를 테이블에서 멀어지게 해도 알아챌 것이다. 아무 말이나 하거나 아무 말도 하지 않거나 헨드릭스는 알아챌 것이다. (…)

"뭐 하시는 거예요, 아버지?" 헨드릭스가 손가락 하나를 병에 집어넣자 잘이 소리쳤다.

"이게 뭐냐? 파스텔 같은 거냐? 아니면 화이트 초콜릿?

잘은 고개를 저으며 티가 나게 침을 삼켰다. "요거트요. 그냥 요거트예요."

"오, 맛있겠는데." 헨드릭스는 손가락을 더 깊이 집어넣었다.

"안돼요! 그렇지 않아요. 꽤 역겨워요." 잘은 병을 낚아채려고 했다.

하지만 헨드릭스는 이미 병을 들어 코에 대고 있었다. "이상한 냄새가 나는데."

잘은 고개를 끄덕이며 말했다. "제가 그랬잖아요. 상했다고요!"

헨드릭스는 재미난 듯 웃었다. "한번은 먹어볼 만하지." 그는 다시 손가락을 넣었다.

잘은 더 이상 참을 수 없었다. 벌떡 일어나 가라테를 하듯이 손날로 쳐서 아버지의 손에서 유리병을 떨어뜨리자 요거트 속 벌레가 바닥 여기저기로 흩어졌다. 이제껏 숨겨온 비밀에 비하면 작은 재앙이라고 잘은 생각했다.

"잘, 이게 도대체 무슨 일이냐?" 헨드릭스는 바닥의 벌레를 집어 들었다.

헨드릭스가 요거트 범벅이 된 벌레들을 손으로 집는 모습을 보는 것만으로 잘은 자신이 매일 벌레를 먹었다는 사실이 떠올랐다. 그는 몸서리를 쳤다.

인물이 자기 자신과 싸우는 방법은 무수히 많다. 다음에 몇 가지 방법을 열거해놓았지만, 이보다 더 다채로운 방법을 떠올려 볼 수도 있을 것이다.

◆ 밝히고 싶은 비밀이 있지만, 비밀을 밝히면 다른 사람에게 해를 입히거나 자신이 위험에 빠질 수 있다.

내적 갈등: 내면의 전쟁을 드러내라

- 무언가 또는 누군가를 더 나은 방향으로 바꾸거나 도와달라는 요구를 두려움 때문에 거부한다.
- 가지고는 있지만 제대로 쓰는 법을 모르는 새로운 힘이나 재능을 거부한다(판타지나 SF에서 특히 그렇다).
- 어떤 욕구가 충족되기를 바라지만 갖가지 이유와 뒷이야기 때문에 그렇게 할 수 없다.
- 자신이 감당할 수 없을 것 같은 갈등이나 문제를 일으킬 수 있어서 자신의 생각을 말하는 것을 주저한다.
- 무수히 많은 형태(음식, 섹스, 약물 등)의 유혹에 저항한다.
- 자신이 해를 입었거나 상처를 받았기 때문에 다른 사람에게 해가 되거나 잔인한 짓을 하려는(복수) 욕망과 싸운다.

자기 회의

내적 갈등의 또 다른 일반적인 형태는 의심이다. 이는 자기 비하나 낮은 자존감과 뒤얽혀 인물의 성격으로 나타날 수도 있고, 인물의 과거나 결점을 보여주는 방법이 될 수도 있다. 특히 이야기의 시작 부분이나 엄청난 에너지가 필요한 플롯의 중요한 지점에서 인물은 누구도 막을 수 없는 의심에 사로잡힐 수 있다.

매들렌 렝글의 청소년 소설 《시간의 주름》에서 뛰어난 과학자 부모를 둔 10대 소녀 메그 머레이는 스스로를 미숙하고, 충동적이며, 호감형이 아니라고 생각한다. 자신이 똑똑하거나 아름답다고

믿지 않고, 4년 전 실종된 이후 한 번도 보지 못하고 연락도 받지 못한 아버지의 부재에 괴로워한다.

어느 날 밤, 낯선 이가 불쑥 찾아와 자신을 와트시트 부인이라고 소개한다. 여자는 부랑자처럼 보이지만, 메그와 어머니, 쌍둥이 남동생들에게 깜짝 놀랄 만한 결정적인 소식을 전하고 떠난다. 메그의 아버지가 연구 중이던 시간여행 수단 '테서랙트' 이론이 실제로 실현 가능하고, 어쩌면 바로 그것이 그가 사라진 이유일 수도 있다는 것이다. 또한 그를 찾는 일은 메그에게 달려 있다고 말하지만, 정작 메그는 자신이 그 일을 할 수 있다고 생각하지 않는다.

이후 장면에서 메그는 새로 사귄 친구 캘빈과 이야기를 하다가 그녀의 아버지가 어떻게 행방불명되었는지 설명한다. 이 대화에서 그녀는 스스로에 대한 의구심을 드러낸다. 캘빈은 메그 아버지의 연구를 관리하는 기관에서 그가 사망했다고 단정하지 않는 것을 보면 기관 역시 실제로 무슨 일이 있었는지 모를 수 있다고 그녀를 달랜다.

메그의 볼을 타고 눈물이 천천히 흘러내렸다. "그게 내가 두려워하는 거야."

"펑펑 울어버리는 게 어때?" 캘빈이 다정하게 말했다. "넌 아빠를 좋아할 뿐이야, 그치? 그냥 소리 내서 울어버려. 도움이 좀 될 거야."

눈물 위로 메그의 목소리가 떨려서 나왔다. "난 너무 많이 울어. 엄마

를 닮아야 하는데 말이야. 감정을 억제할 수 있어야 하는데."

"너희 엄마는 전혀 다른 사람이고 너보다 훨씬 어른이잖아."

"내가 다른 사람이었으면 좋겠어." 메그가 떨리는 목소리로 말했다.

"이런 내가 싫어."

자기 자신과 자신의 능력에 대한 메그의 끊임없는 의심은 처음에는 방해가 된다. 그녀는 위험을 싫어하고 자신이 반드시 성취해야 할 일을 해낼 능력이 있다고 생각하지 않아서 상황을 필요 이상으로 어렵게 만든다. 반면에 이런 특징은 그녀를 현실적이고 사랑스러운 인물로 만들고, 그녀가 성장할 여지를 남김으로써 이야기가 끝날 무렵 그녀는 자신의 생각보다 더 강하고 유능하며 과학자 부모님만큼 똑똑하다는 사실을 스스로에게 입증한다.

의심은 내면의 긴장감을 유발하는 강력한 힘이 있다. 독자로 하여금 인물을 응원하고, 주인공이 그 앞을 가로막는 시련에 잘 대처하고 자기애를 찾을 수 있는 힘을 깨닫기를 바라게 한다.

자기 비난

인물 내면의 긴장감을 조성하는 또 다른 방법은 인물이 어떤 일을 망치거나 기대하던 대로 이루어지지 않은 일에 책임감을 느끼는 순간을 이용하는 것이다.

구조에 실패하거나, 누군가를 두고 가거나, 증거를 제대로 숨기

지 않았거나, 주인공이 보호하려는 사람에게 적대자를 데리고 가는 일 등이 모두 자기 비난의 원인이 될 수 있다.

스티븐 킹의 판타지 소설《다크 타워》시리즈 4부《마법사와 수정 구슬》에서는 어린 나이에 총잡이가 된 주인공 길리드의 롤랜드가 한 젊은 여인에게 빠져 무법자 갱단에 대한 주의를 게을리 하는 바람에 갱단이 그와 친구들을 기습하는 일이 벌어진다. 이와 비슷하게 블레이크 크라우치의 스릴러 소설《나쁜 행동Bad Behavior》에서 빈곤한 처지의 주인공 레티 도부시는 돈을 위해 사소한 범죄를 저지르는 인물이다. 그녀는 본능의 경고에 귀를 기울이지 않다가 자신이 극악무도한 백만장자에게 팔려갔다는 걸 깨닫는다. 그 백만장자의 마지막 소원은 누군가를 죽여보는 것이다. 이런 인물들은 자신의 결점이나 실수에 괴로워하면서 엄청난 긴장감을 유발한다. 자기 비난에는 놀라운 내적 긴장감이 있을 뿐만 아니라 이런 사건이나 행동의 결과로 외적 긴장감도 발생한다.

더 사소한 형태의 자기 비난도 있다. 예를 들어 사랑을 고백하지 않거나 혹은 너무 빨리 고백해서 상대를 밀어낸 것을 두고 자책하는 경우다. 인물은 수줍음이 많거나 행동이 느리거나 너무 대담하거나 솔직하거나 앞서갔던 것을 두고 자책할 수 있다. 선택지는 무궁무진하다.

모든 내적 갈등이 그렇듯 목표는 그 자체로 인물을 낙담하게 만들거나 과장된 분위기를 조성하는 데 그치지 않는다. 인물의 낙담

은 자신의 결점이나 약점을 극복하기 위해 필요한 부분이며, 적대자를 물리치고 플롯의 클라이맥스에 도달할 수 있을 만큼 강력해지기 위한 여정의 일부분이다.

상반된 욕망 사이에서 느끼는 고민

자신이 원하는 것을 전부 가질 수 없다는 사실에서 느끼는 착잡함에서 내적 갈등이 발생하기도 한다. 인물의 여러 욕망이 충돌해서 선택에 괴로움을 느끼거나 무엇도 선택하지 못하는 불안감을 일으킬 수 있다. 혹은 한 가지를 선택하는 것은 곧 다른 하나를 버려야 한다는 공포를 불러올 수 있다.

로맨스 장르에서는 두 연인 중 하나를 선택해야 하는 양상으로 나타난다. 다이애나 개벌든의 《아웃랜더》 시리즈에서 주인공 클레어 랜달은 프랭크와 행복한 결혼 생활을 하던 중 우연히 스코틀랜드 돌무더기를 지나간 뒤 시간을 거슬러 올라 200년 전 스코틀랜드로 시간 여행을 하고 그곳에서 인생의 더 큰 사랑인 제이미 프레이저를 만난다. 한동안 그녀는 고민에 빠진다. 집으로 돌아가 프랭크에게 가고 싶지만, 제이미 없이 살아가는 삶도 상상할 수 없다. 순수문학 장르에서도 인물은 상반된 욕망과 싸운다. 수잔 헨더슨의 순수소설 《흔들리는 오랜 꿈The Flicker of Old Dream》에서 장의사인 주인공 메리 크램튼은 아버지와 함께 몬태나주의 작은 마을 페트롤리엄에서 세상을 떠난 주민들을 상대하며 살고 있다. 어느 날

마을의 탕아가 돌아와 저승의 냄새를 풍기자 그녀의 삶은 빛을 잃기 시작한다. 그는 메리가 이제껏 숨겨온 재능을 일깨운다. 갑자기 그녀는 아버지, 가족의 사업, 그녀가 항상 알고 있던 삶을 지키고 싶은 마음과 오래 전 접어둔 예술가의 꿈을 좇아 마을을 떠나고 싶은 마음 사이에서 망설인다.

어려운 도덕적 선택

때로 인물은 너무나도 고통스러운 도덕적 선택을 마주한다. 윌리엄 스타이런의 소설 《소피의 선택》에서 주인공 소피가 직면한 선택도 그렇다. 그녀는 자신의 두 아이 중 한 명만 구할 수밖에 없는 상황에 내몰린다. 물질적인 가치와 도덕적인 가치 사이의 딜레마도 있다. 예를 들어 인물에게 배우나 가수 같은 꿈꾸던 직업을 통해 돈을 많이 벌 수 있는 기회가 주어지지만, 그러기 위해서는 수긍할 수 없는 기업 윤리를 가진 회사를 위해 자신의 신념을 버려야하는 식이다.

청소년 소설에서는 인물이 친구 사이에서 선택을 해야 하는 경우가 있다. 지금껏 같이 자라온 오랜 친구와 어릴 적 친구를 버려야만 무리에 끼워주겠다는 인기 있는 새 친구 사이에서 고민에 빠지는 경우가 대표적이다.

이런 종류의 선택은 인물에게 자신의 신념, 가치관, 윤리에 맞서도록 강요한다. 자신의 욕망과 내재된 악마를 마주하게 하고, 고통

내적 갈등: 내면의 전쟁을 드러내라

스러운 선택과 결과를 통해 인물이 성장하는 긴장감 넘치는 장면을 만든다. 무엇보다도 독자가 이야기에서 눈을 뗄 수 없게 한다.

늘 그렇듯이 여기에서 다루지 않은 수많은 형태의 내적 갈등이 있다. 이를 전부 다루기에는 책 한 권으로는 부족하다. 다음은 그밖에 고려해 볼만한 내적 갈등의 형태다. 각자 나름의 형태를 생각해 보는 것도 좋다.

- ◆ 인물이 자기 자신에게 충실하고 싶으면서도 동시에 본성을 드러내라고 하는 타인의 말도 따르고 싶은 경우
- ◆ 주인공과 가까운 인물을 돕는 것이 곧 주인공이 좋아하는 다른 인물에게 해를 끼치는 경우
- ◆ 인물이 사회나 가족, 종교의 규범과 이에서 벗어난 자신만의 길 사이에서 갈등하는 경우
- ◆ 인물의 재능이나 재주를 보여주기에는 환경이 녹록치 않아서 그 재능이나 재주가 묻히는 경우
- ◆ 인물이 직업과 가족 또는 근사한 직업과 행복처럼 둘 중 하나를 선택해야 하는 경우

인물의 내적 갈등을 유도하는 법

내적 갈등이 어떤 형태로 나타날 수 있는지 알아봤으니(물론 이 책에서 소개한 내용보다 더 많은 형태가 존재한다) 이제는 갈등의 진행을 어떻게 따라갈지 살펴보자. 인물이 신경질적이거나 불안에 가득 차 있는 것처럼 보이는 무자비한 갈등은 바람직하지 않다. 갈등은 플롯의 긴장감에 따라 고조되기도 하고 완화되기도 한다.

대부분의 갈등은 인물이 장애물, 특히 과거의 상처나 폭로된 비밀에서 비롯된 장애물을 극복했을 때 마침내 해소된다. 이야기가 진행됨에 따라 이러한 갈등이 줄어야 하고, 목표가 명확해지며 인물은 그에 더 집중하고 내적 갈등 또한 잘 극복할 수 있어야 한다.

이야기의 시작과 중간 부분에서 인물의 내적 갈등은 최고조에 이르고 가장 심각해진다. 중간 심화부에서 유독 난감하고 곤란한 지경에 이르고, 클라이맥스나 승리의 순간에 다가갈수록 한층 격렬해지며, 클라이맥스나 그 이후에는 약해지고 해소되기 시작한다. 이에 관해서는 3부에서 더 자세히 살펴보기로 하자.

인물이 어떤 내적 갈등으로 고심하든 그 깊이와 다양성, 좋고 나쁨에 대한 반응 등을 복잡하게 표현하고, 독자에게 그 갈등을 있는 그대로 자주 보여주자. 이렇게 하면 독자가 깊이 몰입할 수 있는 균형 잡힌 인물을 만들 수 있다.

✦ Check Point

√ 긴장감 조성을 위해 인물 내면의 복잡한 감정적 정황을 자세히 살펴보자.

√ 모든 표면 감성 아래에는 긴장감과 복잡성을 더하는 '하부 감정'이 있다.

√ 정형화된 이미지나 수사 어구를 피할 수 있도록 항상 복잡한 인물을 만들려고 노력하자.

√ 인물의 말과 행동을 통해 그 복잡한 내면을 보여주자.

√ 인물이 자신과 싸우든, 유혹과 싸우든 혹은 다른 사람에게 해를 끼칠 비밀을 알고 있든 인물의 내적 갈등을 통해 긴장감을 조성하자.

√ 복잡한 인물을 만들기 위해 자기 회의를 이용하자. 자기 회의는 독자로 하여금 인물을 응원하게 만든다.

√ 자기 비난도 시도해보자. 부적절한 순간에 부적절한 일을 했다는 죄책감이나 후회가 독자의 관심을 끈다.

√ 이야기 초반에 인물이 낙담하는 사건은 인물이 변하기 위해 거쳐야 하는 필연적인 여정의 일부다.

√ 인물이 상반된 욕망 사이에서 고민하게 하자.

√ 인물을 힘겨운 도덕적 선택을 해야 하는 상황에 밀어넣자.

√ 인물의 갈등을 생생하게 유지하되 인물의 성장을 방해할 만큼 과하지는 않게 하자.

인물 내면에 상반된 감정을 더하면 어느 장면에서나 긴장감을 높일 수 있다. 사실 우리는 한 번에 단 하나의 감정을 가지는 일이 거의 없다. 인물의 발전이 견고하게 느껴지지 않거나 혹은 인물에게 모자람이 없거나 독자가 떨어져 나간다는 반응을 받는 장면을 찾아보자. 그리고 그 부분에서 행동이나 결심 또는 사건에 대해 인물이 경험하는 감정의 층위를 살펴보자. 오직 한 가지 감정만 나타난다면 그 안에 감춰져 있을 다른 감정이 무엇인지 생각해보자. 예를 들어, 싸우고 난 뒤 인물은 육체적으로 아프고 슬픈 경우가 많다. 만약 굴욕을 당했다면 분노도 느낄 것이다. 감각적 이미지, 말, 행동을 이용해 어느 장면에서나 이런 감정의 층위가 나타날 수 있게 하자.

결점
인물의 약점을 역이용하라

주인공은 이야기의 클라이맥스에서 결국 영웅이 되거나 영웅처럼 행동해야 할 것이다. 따라서 인물에게 결점을 부여하는 일이 무슨 의미가 있는지 의아하게 느낄 수 있다. 우리는 강하고 완벽한 인물을 따라가고 믿고 싶어 하지 않는가?

답부터 말하자면 그렇기도 하고 그렇지 않기도 하다.

독자는 현실성 있는 인물에게 공감한다. 우리와 마찬가지로 의심과 불안을 느끼고, 과거의 실수나 가족의 비밀, 어설픔 등에 시달리는 인물에게 감정이입을 한다. 이미 자아실현에 성공해 개인적 발전을 이룰 필요가 없는 사람에게 공감하기란 쉽지 않다. 우리는 이런 사람에게는 거리를 두고 감탄하면서도 두려워한다.

만약 인물에게 결점을 부여하기가 어렵거나 불편하다면 아직 그 잠재력을 드러내지 않은 인물의 비밀스러운 힘을 결점으로 설

정할 수도 있다. 다른 결점이 모두 그렇듯 이런 힘은 인물이 완전히 통제할 수 있기 전에는 문제를 일으킨다. 새로운 도구의 사용법을 배우는 사람처럼 주인공은 결국 자신의 결점을 이해하고 하나의 역량으로 승화시킬 것이다. 하지만 그 전까지는 제 발에 걸려 넘어져 실수하거나 실패하면서 상황을 더 복잡하게 만든다. 그리고 주인공이 좌충우돌하는 과정은 독자에게 훌륭한 볼거리가 된다.

앞서 살펴봤듯이, 갈등이나 불확실성 같은 긴장 요소는 행복이나 안정감보다 훨씬 강력하게 독자의 관심을 끈다. 그런 의미에서 인물의 결점은 긴장 요소를 생생하게 유지할 수 있는 중요한 도구이므로 멀리서 긴장 요소를 찾을 필요가 없다.

결점에도 다양한 종류가 있고 결점 자체도 셀 수 없이 많지만, 몇 가지 공통된 범주로 나눠서 살펴보자.

불안과 자기 회의를 느끼는 인물은 공감을 얻는다

인물은 어떤 경험으로 인해 자신이 가진 자질을 경시하게 된다. 혹은 주변 사람들 대다수와 피부색이 다르다거나 함께 사는 사람들과 다른 언어를 사용한다는 이유로 차별을 받거나 불리한 조건에 처해 있다. 인물이 자신의 강점을 믿지 못하거나 (강점을 알고 있음

에도) 자신의 재능을 충분히 이용하는 방법을 모르는 일도 많다. 이렇듯 여러 이유로 인물은 주저하거나 미루거나 다른 사람이 자신을 이용하도록 내버려두거나 다른 수많은 난관에 부딪친다.

마리샤 페슬의 청소년을 위한 초자연 소설 《네버월드 웨이크 Neverworld Wake》에서 열여덟 살의 주인공 베아트리스 휘틀리는 남자친구 짐이 죽고 난 후 1년 동안 예전 친구들을 만나지 않았다. 그러던 중 그녀는 윈크로프트 사유지의 저택에서 친구들이 모인다는 소식을 듣고 찾아가 그들을 놀라게 해주기로 한다.

베아트리스는 항상 이 친구들 무리 속에서 자신이 가장 인기 없고 어색하고 매력이 없다고 느꼈다. 그녀가 1년 만에 처음으로 모임에 참석했을 때 그런 불안감은 그 어느 때보다 뚜렷해진다.

> 나는 백미러로 내 모습을 확인하고는 곧장 오싹해졌다. 부스스하게 묶은 머리, 갈라진 입술, 번들거리는 이마. 마치 마라톤을 하고 맨 마지막으로 들어온 사람처럼 보였다. (⋯)
>
> 나의 갑작스런 등장은 조준이 잘못된 어뢰나 다름없었다. 잘못 발사되어 정처 없이 표류하다 목표물도 없이 폭발했다. 청반바지와 얼룩진 티셔츠에 스니커즈 차림으로 샹들리에가 달려 있는 현관에 서서는 갓 샤워하고 나온 매력 넘치는 모습의 친구들을 마주하는 내 모습이 우스꽝스럽게 느껴졌다. 나는 오지 말았어야 했다.

친구들은 자신감에 넘쳐 돌아다니는 반면 베아트리스의 자의식은 그녀를 무너뜨리고 옛 친구들과의 재회를 어색하고 껄끄럽게 만든다. 그녀는 친구들이 서로 눈짓을 주고받는 의미와 의도를 추측하고 오해한다.

자기 회의로 가득 찬 인물의 이면은 오만하거나 고압적이지 않다. 자신보다 상대방을 더 너그럽게 대해서 다른 사람들, 특히 독자의 사랑과 존중을 더 쉽게 사는 경향이 있다.

뒷이야기의 상처는 이야기를 이끌어가는 축이다

트라우마와 배신은 주인공을 연약하게 만든다. 이에 대한 방어 기제로 주인공은 다른 사람을 믿지 못하거나 자신이 사랑받지 못한다고 두려워하거나 스스로를 보호하기 위해 냉담하게 굴기도 한다. 뒷이야기는 이야기의 타임라인이 시작되기 전에 있었던 사건을 말한다. 뒷이야기에서 얻은 상처는 어린 시절처럼 오래 전 일이거나 최근에 일어난 일일 수도 있다. 그리고 이 상처가 아직 치유되지 않아서 중심 이야기에까지 영향을 미친다.

인물이 당장 트라우마에 대처할 필요는 없지만, 뒷이야기는 반드시 필요하다. 뒷이야기도 어딘가에 원인이 있겠지만 인물 주변의 여러 상황에 의해 형성된 것이다. 그런 상황의 흔적은 인물의

현재 행동이나 세계관에 나타난다.

어떤 인물은 자기가 아니라 자기가 아는 누군가에게 벌어진 일 때문에 시달리기도 한다. 어린 시절 갑자기 이웃이 사라졌던 미스터리한 상황을 경험했거나, 좋아하는 영어 선생님이 알고 보니 연쇄 살인범이어서 연쇄 살인범을 이해하고 싶은 충동에 이끌릴 수 있다. 인물의 현재 중심 이야기를 이끌고 만들어가기 위해서는 어떤 내용이든 뒷이야기가 반드시 존재해야만 한다.

엘돈나 에드워즈의 소설 《내가 아는 이것This I know》에서 주인공 그레이스 카터와 그녀의 가족은 출생과 동시에 사망한 그녀의 쌍둥이 오빠를 잊지 못한다. 그레이스는 스스로 '노잉knowing'이라고 부르는 심령 능력이 있고, 죽은 쌍둥이 형제 아이작의 영혼이 종종 그녀에게 말을 건다. 세 명의 자매가 있음에도 그레이스는 가족들 사이에서 너무나 외로움을 느끼고, 쌍둥이 오빠가 죽은 이후 가족이 결코 예전과 같지 않다고 생각한다. 목사인 아버지는 그레이스의 심령 능력이 악마적인 힘이라고 믿어 그녀의 심령 능력을 없애려고 애쓰면서 더 큰 갈등을 일으킨다.

아이작이 그레이스에게 '말을 걸어' 여동생이 곤경에 처할 거라고 경고하자 그녀는 아이작에게 큰 소리로 고맙다고 말하는 실수를 저지른다.

아빠는 넥타이를 풀고 흰색 셔츠의 맨 위 단추를 끄른 채 출입구 근

처에 서 있었다. 겨드랑이쪽에 둥글게 땀자국이 보였다.

아빠는 엄밀히 말해 웃고 있는 건 아니었지만, 그래도 기쁜 듯 보였다. 이번에는 내가 옳은 일을 했으니 아빠가 채스터티를 보호한 것을 두고 나한테 고마워할 거라고 생각했다.

"그레이스, 오늘 너와 여동생이 나무에서 무사히 내려오도록 도와준 것이 주님의 천사였다는 걸 알겠지."

"아니요, 아빠. 제 생각에는 아이작 덕분이었어요."

아빠의 손바닥이 내 뺨을 강타하는 찌를 듯한 아픔에 내 곱슬머리와 함께 머릿속 생각도 휘날렸다. (…)

"네쌍둥이 형제는 죽었어, 그레이스!" 아빠의 얼굴은 내 신약성서 속 예수님의 말씀처럼 붉게 상기되었다.

아이작의 죽음이라는 뒷이야기의 상처는 초반 이야기의 상당 부분을 차지하고, 마리안이라는 여동생이 태어난 뒤 엄마가 비극에 가까운 일을 직면하고 나서야 치유된다.

인물을 구속하는 유대감을 이용하라

인물이 사이비 종교 집단에 의해 양육되었거나, 엄격한 규율이 있는 문화권이나 억압적인 종교의 영향 아래 성장했거나, 가족끼

리 서로 대화를 잘 하지 않는 가정에서 자랐거나, 형제자매의 비밀을 단호하게 지키는 성격이라면 규율과 구속에 의해 제약이 되는 이야기에 등장할 수 있다. 이런 경우 처음에 인물은 내면의 욕망이나 충동에 반하는 일을 하기도 한다. 경험을 통해 어쩔 수 없이 변하기 전까지 위험을 회피하거나 새로운 사람을 쉽게 믿지 못할 수 있다. 어렸을 때부터 형성된 유대감은 무너뜨리기 쉽지 않고 심지어 심리적으로도 위험하다. 이런 무언의 규율 때문에 괴로워하는 인물의 모습을 보여주면 강력한 내적 긴장감이 조성된다.

앞에서 살펴본 앤지 토머스의 청소년 소설 《당신이 남긴 증오》에서 10대 흑인 소녀 스타 카터는 어릴 적 친구 칼릴이 경찰에 의해 살해된 날 밤 그 자리에 있었다. 하지만 그녀는 동네 밖에 있는, 백인 학생이 대부분인 학교에 다니고 있어서 칼릴과 친구였다거나 총격 사건이 있던 밤에 자신이 그곳에 있었다는 사실을 학교의 어느 누구에게도 알리고 싶지 않다. 그녀는 같은 반 친구들이 알게 될 것이, 자신이 그렇게 닫아두려 애쓰는 문이 열릴 것이 두렵다. 친구들은 그녀의 실체를 알면 '빈민가 살인자 소녀'라고 생각할 것이다. 하지만 자신이 아닌 다른 사람인 척 행동하는 일은 감정적인 대가를 요구하고 대인관계에 지장을 초래한다.

소설이 진행되는 동안 스타는 두 개의 세계, 두 가지 버전의 자신의 모습과 칼릴에 대한 의리 사이에서 갈팡질팡한다. 그로 인해 생기는 긴장감은 책장이 절로 넘어가게 한다.

동기가 충분하면
나쁜 행동도 용납된다

인물이 착해야 독자들의 호감을 얻는 것은 아니다. 현대 소설에서 호감이라는 개념은 다소 식상하다. 독자가 인물의 뒷이야기나 동기를 알고 있다면 등장인물의 나쁜 행동을 이해하거나 심지어 용서할 수도 있다. 사람들에게 화를 내는 급한 성미, 사소한 절도 이력, 아직 이겨내지 못한 중독, 성실하지 않은 파트너에 대한 맹목적인 사랑 등이 대표적이며, 인물은 이러한 결점이나 잘못을 극복하려고 노력해야 한다. 이를 극복하기는 쉽지 않지만, 결과적으로 인물에게 결점을 극복하고자 하는 진지한 욕구를 부여한다. 그러므로 독자가 인물에게 결점이 생긴 원인을 이해할 수 있도록 단서를 뿌려놓자. 이 역시 이야기를 흥미진진하게 만들 것이다.

인물의 정신적 문제를
고난으로 보여주라

정신 질환이 누군가의 잘못이나 타고난 결점이라는 의미는 절대 아니다. 하지만 이야기에서 정신 질환은 여러 다양한 방식으로 인물을 무너뜨릴 수 있다. 인물이 자기 관리를 하지 않거나 치료를 위해 아무것도 하지 않는다면 특히 그렇다. 양극성 질환이나 정

신 분열증 치료를 받지 않으면 주인공은 일을 계속 하거나 인간관계를 유지할 수 없다. 우울증 치료를 받지 않으면 주인공이 자녀를 돌보거나 세상을 구할 열의가 없는 것처럼 보일 수도 있다. 만약 인물이 정신 질환을 안고 살아간다면 이를 극복하거나 적응하는 데 도움이 되는 자질이나 역량, 조력자를 찾기 전에 먼저 그 질환으로 어떻게 불리한 처지에 놓이는지 보여주어야 한다.

인물을 너무 순진하게 만들지 말라

항상 착하기만 한 인물들이 있다. 인물을 너무 오랫동안 착한 사람으로 방치하지 말자. 이런 인물들은 상대가 자격이 없을 때에도 엄청난 신뢰를 보여준다. 무심코 호구가 되거나 엉뚱한 사람을 믿거나 친구나 연인을 용서했다가 다시 상처를 받는 일이 많다. 사람이나 세상에 대한 환상이 산산이 부서지고 더 어려운 현실이 그 자리를 차지함에 따라, 이렇게 순진한 인물 앞에는 더 많은 고통이 나타난다. 인물이 너무 완고해지는 것은 좋지 않지만, 약간의 현실성을 부여하면 인물이 성숙해지고 다른 사람들에게 이용당하지 못하게 막을 수 있다.

위험을 즐기는 인물은
극적인 긴장감을 조성한다

위험을 즐기는 성격의 인물도 있다. 심리학자 프랭크 팔리Frank Farley가 규정한 스릴 추구 영역thrill-seeking spectrum에서 '빅 T'형에 속할 수 있다. 이런 부류는 모 아니면 도 스타일이고, 아드레날린이 솟구치는 상황을 너무나 좋아하기 때문에 비행기에서 뛰어내리거나 경주용 차량을 몰거나 엄청난 적수를 상대함으로써 자극을 찾는다(참고로 '스몰 T'형은 집에서 넷플릭스 보기를 좋아하고, 다리를 건널 때도 조심스러워 하며, 연석보다 높은 곳에서는 뛰어내리지 않을 것이다).

혹은 뒷이야기의 상처에서 비롯된 자신감 과잉으로 위험을 기꺼이 감수하는 인물일 수도 있다. 고압적이거나 공격적인 부모에 대한 방어인 셈이다. 또는 자신의 결점을 사람들이 보지 못하도록 스스로를 실제보다 훨씬 능력 있고 지적으로 보이게 하는 것일 수 있다. 아니면 생존을 위해 허풍이나 허세를 떠는 기술을 배웠을 수도 있다. 어떤 인물은 느긋하게 계획을 세우는 방법을 배우지 못해 위험을 감수하는 경향이 강하고 끊임없이 스스로를 곤경에 빠뜨린다. 이러한 특성 모두 대단한 긴장감을 유발하고 인물에게 강력한 성장 궤도를 부여한다. 위험이 크면 실패도 크기 때문이다.

타야리 존스의 소설 《미국식 결혼》에서 주인공 레이는 자신이 저지르지도 않은 범죄 때문에 징역형을 받는다. 셀레스철과 결혼

한 지 불과 1년 밖에 되지 않은 시점이었다. 5년 뒤 출소했을 때 그는 아내를 되찾겠다고 결심한다. 로이는 현실을 고려하지 않은 대담한 행동을 취하고, 이는 결국 두 사람 모두에게 엄청난 갈등과 긴장을 불러일으킨다.

또한 인물은 잃을 것이 없다고 생각해서 위험을 감수하기도 한다. 지나 프란젤로의 소설 《인간의 삶A Life in Men》에서 젊은 여성 주인공 메리는 난치병인 낭포성 섬유증을 앓고 있어 호흡에 문제를 겪고 있다. 그녀는 절친한 친구가 세상을 떠난 후 의료진의 권고를 무릅쓰고 세계 여행에 나선다. 현재를 즐기겠다는 생각보다는 자신이 서서히 죽어가고 있다는 사실을 받아들일 수 없고 병에 걸린 현실을 직시하고 싶지 않았기 때문이다.

이런 인물은 길고 고통스러운 하락을 통해 현실에 도달한다. 그리고 끝내는 정직하게 자신과 마주하고, 상황을 수습하고, 새로이 깨달은 마음을 타인을 위해 내보일 때 그 장점이 제대로 드러난다.

흔하고 사소한 결정은 공감대를 형성한다

이제까지 여러 극단적인 결점을 다뤘지만, 사실 인물이 씨름하는 결점의 대부분은 우리 대다수가 이런저런 형태로 겪는 것이다. 완고함, 변화를 거부하는 마음, 조급함, 순진함, 과도한 보상 심리,

자존심 등이 그렇다. 이런 결점은 대부분 즉시 공감대를 형성하고, 독자들도 결점이 강점으로 바뀌어가는 과정을 쉽게 알아볼 수 있다. 엄격한 인물이 자유롭게 행동하는 것을 배우고, 성마른 인물이 기다리는 것을 배우고, 순진한 인물이 위험의 낌새를 눈치 챌 정도로 영리해진다. 인물에게 극복해야 할 엄청난 상처나 중대한 트라우마, 성격 결함이 없다면 이런 기본적인 결함 중 하나를 부여하자. 적절치 않은 때에 농담을 한다거나 지나치게 통제적인 성향처럼 단순한 결점이어도 좋다. 그 외에도 결점은 다양하다.

하지만 한 가지 주의할 점이 있다. 위에서 제시한 결점의 유형이 전부가 아니라는 점이다. 이는 어디까지나 예시에 불과하며, 이를 바탕으로 다른 특성을 생각해보자. 인물을 구상하는 단계에 이르면 결점이 더욱 분명해질 것이다. 만약 그렇지 않다면 위에서 살펴본 내용 가운데 어떤 결점이 자신의 인물에게 가장 적합한지, 인물이 무엇 때문에 실수를 저지르게 될지 생각해보자. 인물을 발전시키는 데 도움이 될 것이다.

매기 스티바터의 《레이븐 사이클》 시리즈를 자주 언급하는 이유 중 하나는 인물의 변화를 능수능란하게 조절하는 작가의 역량 때문이다. 네 명의 주요 인물은 명백한 결점이 있다. 블루는 완고하고, 갠지는 강박관념(그리고 다른 사람은 가져보지 못한 것을 그는 돈으로 살 수 있다는 점을 잊는 경향)이 있으며, 애덤은 자존심이 강해서 도움을 거절하고, 로난에게는 세상 사람들이 그에게 해코지를 할 것 같은

결점: 인물의 약점을 역이용하라

불안과 분노가 있다. 이런 결점은 네 명을 끊임없이 곤경에 빠뜨리지만, 변화를 향한 지렛대 받침이 되기도 한다.

결점을 이용해
인물을 곤경에 밀어넣는 법

인물의 결점이 무엇인지 결정했다면 모든 장면에서 그 결점이 인물 자신이나 다른 사람들을 곤경에 빠뜨리게 할 기회를 찾자.

폴라 호킨스의 베스트셀러 스릴러 소설 《걸 온 더 트레인》에서 주인공 레이첼 왓슨은 알코올 의존증이 있는 이혼녀다. 그녀는 통근열차 선로에서 보이는 한 커플의 삶에 대해 공상을 한다. 그녀의 주요한 결점은 공상을 현실에 투영하는 경향인데, 이 결점은 두 번째 결점, 즉 알코올 중독에 의해 활성화되고 악화된다.

레이첼은 자신이 '제스와 제이슨'이라고 부르는 이 커플이 완벽한 삶을 산다고 상상하고 자신의 삶도 그러기를 바란다. 그러던 어느 날 여자가 사라진다. 뉴스에서 알게 된 여자의 이름은 메건 힙웰이고, 메건의 삶은 레이첼이 생각했던 것처럼 평화롭고 서정적이지 않았다.

메건의 남편은 스콧이다. 지속적인 음주로 감각이 무뎌지고 정신이 흐릿해진 레이첼은 메건 실종 사건을 파헤치기 시작한다. 그녀는 자기 삶에 대한 슬픔에서 벗어가기 위해 메건에게 벌어진 일

을 알아내는 데 집착한다. 전 남편과 꾸렸던 가족의 행복이 계속 눈앞에 아른거리는 듯하다.

거의 모든 장면에서 메건의 실종 미스터리를 해결하겠다는 레이첼의 신념과 고질적인 음주 문제가 레이첼을 골치 아픈 상황으로 빠뜨리면서 그녀뿐 아니라 사건과 관련된 다른 사람들의 삶을 복잡하게 만든다.

결국 레이첼은 마음의 짐을 덜고자 메건에 대한 정보가 있다고 밝히면서 메건의 남편 스콧과 친구가 된다. 그는 통근열차 밖으로 메건과 함께 있는 모습을 지켜보며 부러워했던 남자이고, 그녀가 상상 속에서 '제이슨'이라고 불렀던 남자이며, 자신의 남편이기를 바랐던 남자다. 어느 날 밤 홀로 술에 취한 스콧이 레이첼에게 집에 오라고 해서 두 사람은 섹스를 한다. 레이첼은 그녀가 원했다고 생각한 것을 얻었다. 하지만 유감스럽게도 다음 날 아침 두 사람의 머릿속은 모두 후회로 가득하다. 스콧은 여전히 메건을 사랑하고 있어서 죄책감을 느끼기 때문이고, 레이첼은 공허하고 의미 없는 행위였다는 것을 알기 때문이다. 레이첼의 공상 속에서도 스콧이 마법처럼 그녀를 사랑하는 일은 벌어지지 않았다. 애당초 이런 일이 벌어진 것은 그녀의 알코올 중독 때문이었다.

"레이첼." 그가 다시 말한다. 그의 등을 만지려고 손을 뻗지만 그는 재빨리 일어나 나를 향해 돌아선다. 마치 경찰서에서 그를 처음으로

결점: 인물의 약점을 역이용하라

가까이 봤을 때처럼 공허한 표정이다. 누군가 그의 속을 다 파내버리고 껍데기만 남긴 것처럼. 내가 톰과 함께 쓰던 방과 비슷하지만, 여기는 그가 메건과 함께 쓰던 방이다.

"알아요." 나는 대답한다. "미안해요. 정말 미안해요. 이건 옳지 않은 일이예요."

"맞아요, 그래요." 그는 나와 눈을 마주치지 않은 채 말한다. 그는 욕실로 들어가 문을 닫는다.

나는 등을 대고 누워 눈을 감는다. 내 속을 갉아먹는 그 끔찍한 불안 속으로 가라앉는 기분이다. 내가 무슨 짓을 한 거지?

후회는 특히 이야기 전반부에서 주인공이 느끼기에 어울리는 감정이다. 인물은 배우고 성장하고 변화하는 과정 중 해서는 안 될 일을 한다. 결점에서 비롯된 나쁜 행동은 계속해서 독자의 궁금증을 유발하고 문제가 어떻게 해결되는지 보고 싶게 만든다.

인물의 결점을 역으로 이용하는 방법 몇 가지를 알아보자.

다른 인물을 화나게 하기

완고함이나 자존심 같은 결점은 주인공 주변의 인물들에게 굉장한 좌절감을 줄 수 있다. 인물이 수긍하지 않고, 스스로를 곤경에 밀어 넣고, 깊이 생각하지 않은 계획을 고수하면 무슨 일이 벌어질지 상상해보자. 조력자는 화가 치밀고, 적대자는 주인공을 무

너뜨릴 방법을 알아낼 것이다.

다른 인물의 감정을 상하게 하기

자신의 생각을 너무 직설적으로 말하거나 주변 인물과 의논도 하지 않고 행동에 나서는 인물은 상대의 감정을 해치고 조력자를 소외시킬 위험이 있다. 인간관계에 갈등을 일으키면 강력한 긴장감이 조성된다. 독자는 주인공과 조력자가 재회하거나 재결합하기를 기대하며 초조하게 이야기를 읽어나갈 것이다.

적대자를 짜증나게 하기

지나치게 자신감이 넘치거나 위험을 즐기는 결점을 가진 인물이라면, 그 결점이 어떤 상대나 집단을 도발할 수 있다. 약자를 못살게 구는 불량배를 불러내는 것부터 방과 후 싸움에 이르기까지 그 양상은 다양하다. 하지만 위험을 즐기는 주인공은 적대자가 보는 앞에서 그가 탐내는 무기를 빼앗는 정도로는 진정한 승리가 아니라고 생각할 것이다. 주인공이 적대자의 분노를 일으키는 방법은 다양하다.

직장이나 계약을 빼앗기

이야기의 긴장을 유지하기 위해서는 인물의 삶을 일시적으로 지옥처럼 만들어야 한다. 따라서 인물의 결점을 역이용해서 중요

한 계약이나 직장, 좋은 평판 등을 빼앗는 방법도 쓸 만하다. 이야기의 1막에서 주인공이 어떤 좋은 것을 가지고 있든 2막에서는 빼앗길 수밖에 없다.

술에 취해 보낸 하룻밤이 일생일대의 변화로 이어져, 처음에는 후회하지만 결국 자기도 모르는 사이 인생의 한 부분이 자신의 발목을 붙잡고 있었다는 사실을 깨달을 수도 있다. 너무 직설적이거나 솔직하다는 결점이 상사에게 모욕적인 사실을 말하는 상황으로 이어질 수 있다. 또는 주인공이 올바른 일을 한다고 생각해서 다른 인물의 편을 들지만, 오히려 상사를 화나게 해서 결국 직장을 잃거나 다른 기회를 잃게 될 수도 있다.

사람들을 밀어내기

방어적인 태도부터 완고한 성격까지, 흔하고 사소한 결점은 대부분은 주인공과 조력자 간의 갈등으로 이어질 수 있다. 자신의 행동이 옳다고 생각해서 조력자의 조언을 무시하는 경우가 대표적이다. 이처럼 고집 센 사람에게 맞서기란 쉽지 않다. 충동적이거나 자극에 대해 반사적인 반응을 보이는 주인공은 주변 인물을 불안하게 만든다. 또한 불안감에 시달리는 주인공은 사랑하는 사람들을 무심코 밀어내기도 한다. 그리고 다시 한번 말하지만, 이야기의 초반에 작가가 그려야 하는 인물의 행동은 바로 그런 것이다.

인물의 결점과 플롯이 얽혀 있을 때

이야기를 구상하는 초기 단계에서 인물의 결점을 정하기가 쉽지 않을 수 있다. 이때는 인물의 결점이 플롯 전체를 이끌거나 플롯에서 중요한 역할을 해야 한다고 생각하면 도움이 된다. 영화 〈반지의 제왕: 반지 원정대〉에서 호빗 프로도는 수줍음이 많고 자신감이 부족한 인물이다. 그가 절대반지를 모르도르의 운명의 산까지 운반하는 임무를 맡겠다고 응한 이유는 자신감이 넘쳐서가 아니다. 온순한 태도 때문에 프로도는 반지 운반자로서 완벽한 후보가 된다. 그는 등장인물 가운데 권력을 탐하지 않아서 절대반지의 영향을 가장 적게 받을 인물이다. 그는 용기가 나지 않는데도 용감하게 행동한다. 그의 결점(자기 회의와 자신감 결여)은 플롯과 깊이 연관되어 있다.

물론 프로도의 두려움과 역량 부족은 그와 다른 인물들을 내내 곤경에 빠뜨리기도 하지만, 그의 결점은 임무의 성공과 떼려야 뗄 수 없는 관계다. 프로도 외에는 어느 누구도 절대반지의 힘을 견뎌내지 못했을 것이다.

인물의 결점이 플롯을 바꿀 때

인물 중심의 소설, 즉 외적인 플롯 장치보다 인물의 내적 변화에 초점을 맞춘 소설에서 인물의 결점은 이야기를 이끄는 중추다. 하지만 이 두 가지 모두에 중점을 둘 수도 있다. 즉 인물의 결점이 플

롯의 외적인 사건을 바꾸고 변경할 수도 있다.

척 웬디그의 초자연적 서스펜스 소설《미리암 블랙Miriam Black》시리즈에서 주인공 미리암은 섬뜩한 '재능'을 가지고 있다. 미리암은 상대를 만지면 그 사람이 죽는 과정과 순간을 정확히 볼 수 있다. 그 외에도 그녀의 결점은 수없이 많다. 충동적이고, 남을 쉽게 믿지 않고, 한 곳에 머물지 못하고, 한 직장에서 오래 버티지 못한다. 그녀는 과거의 어떤 사건에 여전히 얽매여 있으며 자신의 재능 때문에 저주 받았다고 생각한다. 1부《블랙버드Blackbirds》에서 미리암은 자신의 능력을 연마해서 사람들을 돕기보다는 그 능력을 넘어서려고 노력한다. 그녀가 다른 사람의 죽음을 '읽을' 때마다 그녀의 결점이 나타나고 그녀는 쉽게 나쁜 짓을 저지른다. 그녀의 첫 번째 본능은 자신이 읽어낸 임박한 죽음을 피할 수 있도록 타인을 돕는 것이 아니라 가능한 멀리 떨어짐으로써 스스로를 구하려는 욕망이다.

어느 날 저녁, 미리암은 루이스라는 사람이 모는 트럭에 타게 된다. 미리암과 루이스는 이전에 한 번도 만난 적이 없다. 하지만 루이스와 악수를 하자 미리암은 그가 잔인하게 살해되고 죽기 직전 자신의 이름을 외치는 환상을 본다. 그녀는 너무 놀란 나머지 방금 만난 남자의 입에서 죽을 때 자신의 이름이 나온 이유를 알아봐야겠다는 생각을 하지 못한다. 그녀는 최선의 대처라고 여겨지는 행동을 취한다. 다시 말해 도망치는 것이다.

"트럭 멈춰요." 미리암이 말했다.

"뭐라고요? 트럭을 세우라고? 아니, 내가 태워다 주기로……"

"젠장, 트럭 세우라니까!" 이번에는 거친 비명 소리가 나왔다. 그녀는 그럴 의도는 아니었지만, 그렇게 되고 말았다. (…)

"알았어요. 진정해요." 남자가 손을 떼며 말했다.

마리암은 이를 악물었다. "진정이 안 되는 사람에게 할 수 있는 최악의 말이에요. 불난 집에 부채질하는 꼴이라고요, 루이스."

"미안해요. 나는 이런 게 익숙하지 않아서……"

이런? 그의 말은 미친 사람을 상대한다는 의미였다. 어쩌면 그녀가 그런 사람이었다. (…)

그녀는 심호흡을 했다. "난 가야겠어요."

"지금 우리는 어딘지도 모르는 곳에 있어요."

"여긴 미국이에요. 어딘지도 모르는 곳은 없어요. 어디를 가나 아는 곳이에요."

"그쪽이 그렇게 가게 둘 수는 없어요."

정신을 차리고 보니 미리암은 목적지에 안전하게 도착하는 대신 어느 노변 마을의 도로 한편에 있고, 그로 인해 더 많은 문제가 생긴다. 미리암의 결점이 하나씩 나타날 때마다 그녀는 이야기의 방향을 바꾸는 선택을 한다. 때로는 그 방향 전환이 그녀에게 유리하기도 하지만 그렇지 않은 경우도 많다. 그녀의 충동적인 면과 어

떤 일이든 헤쳐나갈 수 있다는 신념은 그녀를 무모하게, 그리고 적대자로부터 불의의 습격을 당하게 만든다.

시리즈를 거치며 발전을 거듭하는 미리암은 다른 사람들을 도우며 그들에게 주어진 운명에 대처하고 자신의 암울한 재능을 이해해보려 한다. 동시에 자신의 결점을 고쳐나가기 시작한다. 그녀는 지금까지 입에 험한 말을 달고 살고 항상 주변에 의심을 품고 있어서 줄곧 마음을 닫고 있었지만, 이제는 자발적으로 남들을 보살피기 시작한다. 이러한 태도의 변화는 그녀를 이제까지와는 다른 종류의 위험에 노출시킨다. 사람들이 그녀를 좋아하게 되면서 어쩌면 그녀에게 상처를 줄 수도 있기 때문이다. 결점은 주인공으로 하여금 깊이 생각하지 않고 히스테릭한 반응을 보이게 하거나 나쁜 선택을 내리게 할 수 있다.

결점은 인물로 하여금 실수를 저지르고 후회하며 어렵사리 교훈을 깨닫도록 유도한다. 이런 종류의 긴장감은 '어둠의 순간' 또는 소설의 위기 지점(자세한 내용은 13장을 참고하자)이라고 알려진 후반부까지 가능한 오랫동안 고조시키는 것이 좋다. 3부에서 살펴보겠지만, 인물의 변화를 위해 인물에게 가장 압박을 가해야 하는 부분이 바로 이 위기 지점이다.

✦ Check Point

√ 결점은 인물에게 현실성을 부여하고, 독자는 현실성 있는 인물에게 공감한다.

√ 결점은 아직 그 잠재력을 드러내지 않은 비밀스러운 힘이다.

√ 인물은 자신의 결점을 역량이나 강점으로 바꿔야 한다.

√ 결점의 종류는 무수히 많다. 불안감부터 트라우마, 또는 너무 의리가 넘치거나 지나치게 착한 성격까지 다양하다.

√ 결점은 단지 인간적인 약점일 뿐이다.

√ 장면마다 인물이 스스로의 결점 때문에 곤경에 빠지는 경우를 생각해보자.

√ 인물의 결점을 역이용하자. 인물의 결점은 다른 인물들을 화나게 하고, 주변 인물들을 밀어내고, 다른 인물들의 감정을 상하게 하고, 적대자를 짜증나게 할 수 있다.

√ 결점은 실직이나 승진 탈락, 가까운 인간관계의 단절처럼 의도하지 않은 결과를 가져올 수 있다.

√ 결점의 궁극적인 목표는 인물이 그 결점을 극복하도록 가르치는 것이다.

이제 당신 차례!

각각의 인물을 상대로 적어도 한 가지 이상의 결점을 부여하자 (한 가지도 없다면 가장 그럴 듯한 결점이 무엇일지 생각해봐야 한다). 또한 그 결점마다 그로 인해 인물이 내보일 동작·행동·단어 목록을 만들어보자. 그러한 결점을 가진 사람이라면 하기 쉬울 법한 말이나 행동을 목록으로 만들어보면, 그 결점을 이용해서 인물을 무너뜨릴 곳을 구체적으로 짚어낼 수 있을 것이다.

괴롭힘
주인공을 몰아붙여라

베닝턴 칼리지의 창의적인 글쓰기 프로그램에서 MFA 과정을 밟고 있을 때 나의 멘토이자 작가인 앨리스 매티슨(작법서 《연과 실》, 소설 《별의 들판》 등을 쓴 미국 작가 – 옮긴이) 교수는 나의 단편 소설 대부분에 비슷한 메모를 남기곤 했다. '지금 당장 인물에게 일어날 수 있는 최악의 일은 무엇일까? 마음대로 해봐!' 그녀의 대학시절 멘토는 이렇게 말했다고 했다. '여러분은 주인공을 괴롭혀야 해요!'

처음에 나는 이 지적에 반감을 가졌다. 나의 인물들은 이혼을 하고, 약물 중독에 시달리고, 사이비 종교 집단에서 탈출했다. 이런 상황이면 충분히 나쁘지 않은가? 하지만 인물들이 어떤 고통을 겪든 매티슨 교수는 나를 더 몰아붙였다. 현실에서 우리는 공포와 트라우마에 민감하고 예민하게 반응한다. 그런데 이야기는 독자의

관심을 끌고 이를 계속 유지하기 위해 엄청난 긴장감을 필요로 한다. 따라서 이야기를 쓸 때는 플롯이 요구하는 변화의 도가니에 주인공을 밀어 넣어야 한다.

일부에서는 이 장치를 '판돈 올리기'라고 한다. 인물에게 앞으로 잃을 것, 혹은 견뎌야 할 고난이 많아지면 이야기의 긴장감이 현저히 올라가고 인물이 극복해야 하는 장애물은 더 커진다. 독자는 인물이 이러한 장애물을 극복하는 모습을 보고 싶어 한다. 리얼리티 TV 프로그램에서도 같은 원칙이 적용된다. 이런 프로그램은 참가자들이 익숙해지기 전에(혹은 만약 익숙해진다면) 그들이 처한 상황을 점점 더 불리해지도록 만든다.

인물을 아끼는 만큼 엄한 사랑을 주고, 보류나 불확실성 같은 긴장의 핵심 요소를 이용해서 인물을 안전지대 밖으로 밀어내야 한다. 편안한 감정과 행복한 장면은 긴장감을 소멸시킨다. 인물을 계속 몰아붙여 인물을 힘들게 하고, 가진 것을 빼앗고, 목표를 달성하기 어렵게 만들어야 한다.

주인공을
괴롭히는 방법

주인공을 모질게 대하려면 연습이 필요할 수 있다. 주인공을 괴롭히고 독자를 위해 긴장감을 고조시키는 방법을 알아보자.

주인공이 사랑하는 것을 빼앗아라

플롯의 긴장감이 느슨해지는 취약 지점에서 인물이 매우 좋아하거나 인물에게 꼭 필요한 대상을 빼앗자. 이야기의 막바지에서 주인공은 문제의 해답이나 사건을 해결할 핵심 증인 또는 혼란스러운 우주의 질서를 회복할 마법의 검이 있는 위치를 알게 될 것이다. 하지만 주인공이 그 사실을 알기 직전, 증인이 죽거나 마법의 검을 적에게 빼앗기는 식이다. 상실은 6장에서 다뤘던 여러 층위의 감정을 불러일으키는 데도 탁월하다. 예를 들어 인물은 이로 인해 슬픔과 분노 또는 패배와 굴욕을 동시에 맛볼 수 있다. 감정을 층층이 쌓으면 엄청난 긴장감이 생기고 이야기가 복잡해진다.

어긋난 타이밍

타이밍은 인물의 운수를 뒤바꿔 상황을 훨씬 더 어렵게 만드는 중요한 방법이다. 주인공이 어이없는 죄를 짓고 감옥에 가는 바람에 잃어버린 아이의 양육권을 되찾으려 하지만, 그의 출소 소식을 들은 예전 공범이 법원 심리에 나타나 주인공의 신뢰성에 의구심을 제기하는 식이다. 혹은 카네기홀에서 공연을 앞둔 음악가가 공연 전날 밤 사고가 나서 손이 부러질 수도 있다.

사라 제이 마스의 《궁정》 시리즈 2부 《안개와 분노의 궁정A Court of Mist and Fury》에도 내가 개인적으로 좋아하는 어긋난 타이밍의 예가 등장한다. 《궁정》 시리즈 1부 《가시와 장미의 궁정》에서 인간

소녀 페이러 아케론은 사냥하던 중 늑대로 변신한 마법의 존재 페이를 죽인 대가로, 어쩔 수 없이 봄의 궁정 영주이자 하이페이(마법에 걸린 요정 종족 중 강력한 지배자)인 탐린과 함께 살게 된다. 페이러와 탐린은 로맨틱한 유대 관계를 형성하지만, 탐린에게 내려진 저주는 그를 아마란타라는 사악한 페이의 은신처로 끌어들이고, 아마란타는 탐린을 노예로 만든다. 페이러는 아마란타에게 붙잡힌 탐린을 구출하기 위해 산 아래로 내려가지만, 그곳에서 어쩔 수 없이 자신의 영혼에 해가 되는 행동을 한다. 그 위기에서 살아남기 위해 그녀는 또 다른 지배자인 밤의 궁정 영주 리샌드와 거래를 할 수밖에 없다. 즉, 그녀가 입은 끔찍한 상처를 치유하는 대가로 매달 일주일을 리샌드와 보내기로 한 것이다. 결국 페이러는 탐린을 구해내지만, 이 과정에서 둘 다 상처를 받는다. 그럼에도 불구하고 2부 《안개와 분노의 궁정》에서 두 사람은 평범함 삶을 이어가려 애쓰며 결혼을 계획하고 있다. 아직 완전히 치유되지 않은 페이러는 결혼식 도중 공황발작을 일으키고, 리샌드를 이를 자신이 원하는 것을 얻는 기회로 삼는다.

"페이러." 탐린은 계속해서 내 손을 잡으려고 손을 뻗으며 말했다. 태양이 서쪽 정원 벽의 가장자리로 넘어갔다. 그림자가 웅덩이를 만들고 공기는 차가워진다.

만약 내가 돌아서면 사람들이 수군대기 시작하겠지만, 나는 마지막

몇 걸음도 내딛을 수 없었다. 그럴 수 없었다.

그 순간 그 자리에서 무너질 것 같았다. 그리고 사람들은 내가 얼마나 망가졌는지 정확히 알게 될 터였다.

'도와줘요. 제발, 도와줘요. 제발요.' 나는 아무에게나 애원했다. 금속처럼 차가운 눈빛을 나에게 고정한 채 맨 앞줄에 서 있는 루시엔에게 애원했다. 험상궂지만 두건 속에 인내심 넘치고 사랑스러운 얼굴을 감추고 있는 이안테에게 애원했다. '살려줘요. 제발, 살려줘요. 나를 내보내줘요. 여기서 끝내줘요.'

탐린이 내 쪽으로 한 걸음 다가섰다. 그의 두 눈이 걱정으로 그늘졌다.

나는 한 발 물러섰다. '싫어요.'

탐린의 입가가 굳어졌다. 군중이 웅성거렸다. 황금빛 구형 장식이 달린 실크 깃발이 우리 머리 위와 주변에서 생생하게 반짝거렸다.

이안테가 평온하게 말했다. "신부는 이리 와서 당신의 진정한 사랑과 함께 하세요. 어서요. 마침내 선이 승리하는 것을 보여주세요."

선이라. 나는 선하지 않았다. 나는 아무것도 아니다. 내 영혼, 불멸의 내 영혼은 저주받았다. 말을 하기 위해 나는 줄곧 나를 배반하고 있는 폐로 공기를 들이마셨다. '아니요. 싫어요.' 하지만 그렇게 말할 수 없었다.

두 바위가 서로 세게 부딪치는 것처럼 내 뒤에서 천둥이 내리쳤다. 사람들이 소리를 지르며 뒤로 물러섰다. 갑자기 어둠이 내려앉자 그

중 일부는 그 자리에서 사라졌다.

나는 현기증이 났다. 바람에 실려오는 연기처럼 서서히 밀려드는 밤의 기운 속에서 검은 망토의 옷깃을 펴는 리샌드의 모습이 보였다.

"안녕, 내 사랑 페이러." 그가 속삭였다.

페이러는 자신뿐 아니라 그의 부하가 모두 있는 앞에서 탐린을 당혹스럽게 만들었다. 게다가 이 최악의 순간 리샌드가 그녀와의 계약을 지키기 위해 나타났다. 독자는 눈을 뗄 수 없다.

무엇을 하든 인물이 목표를 쉽게 달성하도록 내버려 두지 말자.

평판을 손상시켜라

적대자는 정보를 악용하고 협박이나 비방 등 수많은 방법을 통해 주인공의 평판을 악화시켜 직장, 가족 관계, 학문적 업적 등을 훼손시킬 수 있다. 예를 들어 과학적 발견에 매진해온 인물이 가장 중요한 순간 경쟁자에 의해 필생의 연구 결과를 빼앗길 수 있다. 적대자가 사적인 정보를 대중에게 폭로하겠다고 협박해서 공직에 있는 주인공을 위협하거나 주인공이 새로운 상대와 결혼하려는 순간에 오랫동안 잊고 지냈던 불륜으로 태어난 자식이 나타날 수도 있다.

고전 문학 《주홍글씨》를 떠올려보자. 주인공 헤스터 프린은 남편 없이 식민지 정착촌에 와서 임신하게 된 미혼여성이다. 결국 그녀는 배척당하고 지역 사회에 그녀가 간통녀임을 알리는 A라는

글자를 가슴에 달고 지내야 하는 형벌을 받는다.

보다 근래에 나온 길리언 플린의 심리 스릴러 소설 《나를 찾아 줘》에서는 완벽해 보이는 커플 닉과 에이미가 등장한다. 커플은 뉴욕에서 일자리를 잃은 후 외곽 지역인 미주리에서 살고 있다. 어느 날 귀가한 닉은 몸싸움이 벌어진 듯한 현장을 발견한다. 바닥에는 피가 묻어 있고 에이미는 실종되었다. 닉은 에이미가 남겨놓은 단서들을 통해 그녀가 자신에게 살해 혐의를 씌우려고 일을 꾸몄다는 것을 서서히 깨닫는다. 닉은 소시오패스라는 에이미의 본 모습을 보여주려고 애쓰지만, 그녀의 시신이 없고 그녀가 남겨둔 결정적인 증거가 나타난다. 이야기가 전개되면서 독자는 닉과 에이미 모두 숨겨온 비밀이 있다는 것을 알게 된다.

이런 경우에는 인물의 평판을 인물이 버려야 하는 오래되거나 거짓된 이미지로 보아야 한다. 인물은 보안상의 이유로, 또는 원래 그 모습에 익숙하기 때문에, 혹은 실제 자신의 본 모습이나 되고 싶은 모습과 맞지 않는다는 등의 이유로 그 이미지를 고수하고 있다. 그러므로 일부 플롯 장치가 '익숙한' 버전의 인물 모습을 손상시키기도 하지만 인물의 진정한 모습을 끌어내는 데에도 도움이 된다는 것을 잊지 말자.

판돈을 쌓아라

아주 나쁜 일 하나만으로도 긴장감을 조성하기에 충분하리라고

　　　　　　　　　　　　　　　괴롭힘: 주인공을 몰아붙여라

생각할 수 있다. 하지만 앞서 벌어진 일의 긴장감이 해소되지 않은 상황에서 그다음 나쁜 일이 생기면 독자는 더욱 불안감을 느낀다. 블록버스터 영화에서 이 기법을 많이 사용한다. 주인공은 단순히 싸움에서 패배한 것이 아니라 좌절한 듯 보인다. 주인공의 부대가 초토화되거나 물자가 고갈되거나 동맹군에게 버림을 받거나 집으로 돌아갈 방법이 전혀 없다. 그때 또 다른 위기나 갈등이 닥치고, 주인공은 슬퍼할 겨를 없이 살아남기 위해 계속 움직여야 한다. 도전 과제를 많이 부여하는 것은 독자에게 긴장감을 유지하면서 동시에 혹독한 시련을 조성하는 효과적인 방법이다.

프레드릭 배크만의 《베어타운》에서 명맥만 유지하고 있는 작은 마을 베어타운의 주민들은 마을의 고등학교 하키 팀에 온 관심을 쏟으며 살고 있다. 마을 사람들은 하키와 함께 먹고 자고 숨을 쉰다. 하키 팀 코치의 딸인 10대 소녀 마야는 이렇게 설명한다.

그녀의 엄마는 스포츠를 사랑하는 곳을 사랑하는 남자를 사랑한다. 이곳은 하키 타운이다. 이곳을 설명할 수 있는 말은 많지만 한 가지 말하자면 예측 가능한 것만 존재한다는 것이다. 여기서 살면 앞일을 예상할 수 있다. 매일매일 빠짐없이.

하키는 번영과 가능성을 상징한다. 모든 사람은 하키 팀이 승리를 거둬 팀원인 청소년들의 미래를 바꾸고 작은 마을 베어타운이

유명해질 수 있도록 물심양면으로 팀을 돕는다.

그러던 중 마야가 하키 팀 선수에게 성폭행을 당한다. 처음 이 사건이 벌어졌을 때, 이는 마야에게 일어날 수 있는 최악의 일처럼 보인다. 하지만 작가는 이해관계를 한층 더 복잡하게 만든다. 하키 팀에 온 희망을 걸었던 마을 사람들은 유명 선수가 그렇게 끔찍한 일을 저질렀다는 사실을 순순히 받아들이지 않을 것이기 때문이다.

마야의 상황은 더욱 나빠진다. 마을 사람들은 그녀에게 등을 돌리고, 학교에서 아이들은 그녀의 사물함에 추잡한 낙서를 하고 그녀가 거짓말을 한다는 소문을 퍼뜨린다. 어느 날 밤에는 아이들이 마야의 집 거실 창문에 돌을 던진다. 곧이어 마야 아빠가 코치직을 성실히 수행하는지 의심받고 결국에는 마야 가족의 신체적 안전이 위협을 받는다.

이는 어려운 주제다. 하지만 소설 속에서 마을 사람들이 피해자를 비방하는 것처럼, 작가는 사람들이 보고 싶지 않은 것을 부정하기 위해 얼마나 극단적으로 행동할 수 있는지 보여주며 주제를 제시한다. 마야는 단순한 피해자가 아니다. 그녀는 상처를 치유하고 성폭행범이 유죄 판결을 받는 것을 보겠다고 결심하고, 장애물을 하나씩 극복하는 과정에서 어마어마한 힘과 용기를 보여준다. 그 끔찍한 사건은 그들이 원했든 원치 않았든 간에 결국 모든 마을 사람을 바꿔놓는다.

괴롭힘: 주인공을 몰아붙여라

배신을 겪게 하라

배신은 인물을 무너뜨리는 훌륭한 장치 중 하나다. 배신에는 환상을 지워버리고 인물을 원초적 본능의 상황으로 몰아넣으려는 의도가 담겨 있다. 주인공이 이야기에 필요한 방식으로 변화하기 위해서는 주인공의 삶 속에 등장하는 다른 인물들도 그런 변화가 용이하게 이뤄질 수 있도록 달라져야 한다. 배신은 주인공을 괴롭히고 긴장감을 고조시키는 강력한 방법이다.

배신을 미리 생각해놓거나 그 사건에 감상적으로 반응할 필요는 없다. 때로 사람들은 다른 이들에게 이야기 전에 달라지기도 하고, 그런 변화 자체가 배신이 되기도 한다. 이는 결혼 생활의 종말이 될 수도 있고 이성과 결혼했지만 뒤늦게 자신이 동성애자임을 깨닫는 인물이나, 예고 없이 일을 그만둬서 주인공을 혼란에 빠뜨리는 사업 파트너가 될 수도 있다.

경우에 따라서는 제시카 스트라우저의 소설 《놓칠 뻔한 너Almost Missed You》처럼 서스펜스가 넘칠 수도 있다. 이 소설의 첫 장에서 주인공 바이올렛은 과거 남편 핀을 처음 만났던 해변에서 남편 핀, 아기 베어와 함께 휴가를 보내고 있다. 그러나 해변에서 일광욕을 즐긴 후 호텔로 돌아가자, 남편과 아들은 흔적도 없이 사라진다. 남편은 전화도 받지 않고, 자신과 아들의 짐도 가져갔다.

FBI가 수사를 시작하고 바이올렛은 자신이 결혼한 남자에 관한 정보를 파헤치게 된다. 그 과정에서 그녀는 핀이 자신이 생각했던

남자가 아니라는 것을 깨닫는다. 이제 바이올렛은 핀이 정확히 누구였는지 궁금해지고, 남편의 정체를 모르는 자신에 대해서도 생각하게 된다.

바이올렛은 아주 친밀한 사이인 할머니와 이야기를 나눈다. 그녀는 할머니의 이야기를 듣는 일이 고통스럽다.

> "내 말 좀 들어봐라." 할머니의 목소리는 다정했지만 건조했다. "나는 내가 좋아하기는 했지만 사랑에 빠지지는 않은 남자와 아주 오랫동안 결혼 생활을 했단다. 그 남자도 나와 사랑에 빠지지 않았지. 대부분의 내 친구들도 마찬가지였어. 우리 때는 상황이 달랐으니까. 사람들은 다양한 이유로 결혼했지. 우리의 기대는 같지 않았단다."
> 바이올렛이 빤히 쳐다보며 말했다. "무슨 말씀이세요?"
> "내 말은 마지못해 하는 척하는 사람을 알아볼 수 있다는 거야."
> "핀이 그랬다는 말씀이세요?" 할머니는 대답하지 않았다.
> "우리가 애슈빌에 왔던 날부터 쭉 그랬단 말씀이세요? 핀이 자기에게 어울리지 않는 옷을 억지로 입고 있었다는 거예요?" 여전히 할머니는 아무 말이 없었다.
> "나와 함께 있는 내내요? 핀이 계속 속였다고 생각하시는 거예요?"

이제 바이올렛은 남편뿐 아니라 할머니의 뜻밖의 태도에도 배신감을 느낀다.

"어떻게 그런 생각을 하실 수 있어요?" 그녀는 울부짖었다. "어떻게 그런 말씀을 하세요? 난 행복했어요. 핀과 나 둘 다 정말 행복하다고 생각했단 말이에요."

배신당하는 상황을 쓰는 일이 유쾌하지는 않지만, 주인공이 진실에 접근할 수 있게 하려면 꼭 필요할 때가 있다. 배신이 없다면 절대 변하지 않거나 깨닫지 못하는 인물도 있다.

인물이 목표를 손쉽게 달성할 수 없도록 하라

이 책을 통해 전달하고자 하는 단 한 가지를 고르라면 바로 이것이다. '인물이 목표를 손쉽게, 빨리 또는 정확히, 계획한 대로 달성하지 못하게 하라.' 상황은 항상 어긋나야 한다. 인물의 경로에 장애물을 세워야 한다. 희망을 없애고 인물이 결국 난관을 극복하지 못할 수도 있다는 두려움을 이끌어내야 한다.

작가는 독자를 두려움에 빠뜨려 모든 희망이 사라졌다고 믿게 한 뒤 다른 방법이 있다고 밝혀야 한다. 하지만 그것은 아무도 생각하지 못했던 방법이다. 이렇게 하면 인물 또한 스스로 기발한 해결책을 생각해낼 수밖에 없다.

위험을 잊지 말라

상황이 아주 순조롭게 진행될 때 주인공을 괴롭히는 방법은 이

미 1장 전체를 할애해서 설명했기 때문에, 위험을 유발하는 모든 방법을 다시 언급하지는 않을 것이다. 하지만 위험은 항상 독자의 관심을 끈다는 점을 절대 잊지 말자. 위험은 진격하는 군대나 곧 상륙할 듯한 허리케인처럼 임박한 것일 수도 있고, 향후 전투를 위해 반군 동맹을 참고 기다리는 일이나, 임산부가 위험이 뒤따르는 임신의 가능 여부를 기다리는 경우, 또는 미덥지 못한 두 지도자 간의 핵전쟁 위협처럼 더 장기적인 것일 수도 있다.

주인공을 괴롭히는 방법은 얼마든지 창의적이고 잔인할 수 있다. 다만 의미 없이 트라우마만 생기게 하거나 플롯에 무익한 것이 아니라 궁극적으로 주인공을 더 강하고 한층 각성하게 만드는 식으로 주인공을 괴롭혀야 한다는 점을 기억하자.

✦ Check Point

√ 주인공을 항상 힘들게 해야 한다.

√ 이해관계를 고조시키자. 그러면 인물은 잃은 것도 많고 견뎌
야 할 것도 많아진다.

√ 인물에게 엄한 사랑을 주자. 편안함은 긴장감을 소멸시킨다.

√ 인물이 가진 것이나 사람을 빼앗자.

√ 운과 타이밍을 인물에게 불리하게 바꾸자.

√ 오래된 혹은 거짓된 이미지를 지우는 식으로 인물의 평판을
손상시키자.

√ 긴장을 늦출 새가 없도록 불운이나 나쁜 소식을 계속해서 더
하자.

√ 배신을 이용해서 인물을 고통스러우리만치 명백한 진실을 깨
닫는 상황까지 무너뜨리자.

√ 인물의 목표가 손쉽게 달성되지 못하도록 하자. 인물이 목표
를 수월하게, 빨리 또는 정확히 계획한 대로 달성하지 못하게
하자.

√ 독자가 모든 희망이 사라졌다는 두려움을 느낄 때 긴장감은
최고조로 올라간다.

√ 확신이 서지 않을 때는 인물을 위험에 빠뜨리자. 위험은 즉각
긴장감을 유발하는 장치다.

이제 당신 차례!

쓰고 있는 이야기에서 인물에게 상황이 너무 쉽게 진행되거나 복잡한 문제 없이 흘러가는 부분을 찾아보자. 그리고 스스로에게 질문을 던져보자. '이 장면이나 이 플롯 단계에서 인물에게 연이어 일어날 수 있는 최악의 상황은 무엇일까?' 그 상황을 장면에 넣을 수 있을지 생각해보자. 강도를 한 단계 높이거나 그 후에 또 다른 최악의 일을 더할 수 있는지 생각해보자. 때로는 더 큰 플롯을 조정할 필요도 있겠지만, 장면 안에서 할 수 있는 일도 많다.

반전
운명을 급격하게 뒤틀어라

모든 주인공의 여정은 알을 낳기 위해 상류로 헤엄쳐 올라가는 연어와 별반 다르지 않다. 주인공은 어떤 시련이나 갈등, 공포에 직면하더라도 역경을 극복하고 불확실한 결말을 향해 계속 나아가야 한다. 독자는 주인공이 이야기의 결말 부분에서 목표를 이루고 꿈을 실현하리라는 희망에 현혹되지만, 정작 책을 읽으면서 흥미를 느끼는 부분은 상황이 주인공의 뜻대로 되지 않거나 주인공의 운명과 여정이 반전을 겪을 때다.

반전은 주인공의 목표와 계획이 삐걱거리고 갑작스레 변경되는 경우를 말한다. 때로는 인물 내면에서 일어나기도 한다. 자신의 두려움이나 결점, 의구심으로 인해 질식할 지경에 이르거나 결심을 뒤집어엎을 수 있다. 만약 주인공이 우왕좌왕하는 일 없이 목표를 향해 일직선으로 가기만 한다면 독자는 흥미를 잃을 것이다.

물론 주인공의 계획을 방해하는 요인은 적대자나 조력자일 때가 더 많다. 그렇지만 목표를 방해하는 기존의 장애물과 다른 점이 있다면 반전은 일종의 방향 전환 역할을 한다는 것이다. 주인공은 젊음의 묘약을 찾았다고 생각했지만 알고 보니 그냥 물이었고, 일행은 그곳에 도착하기 위해 돈도 다 쓰고 배도 잃어버리고 만다. 또는 주인공이 아내의 희귀병을 치료해줄 지혜로운 노인을 만나기 위해 고생스러운 길을 떠나지만 노인은 주인공을 만나려 하지 않고 그의 아내는 죽을 처지에 놓인다. 반전을 위해서는 주인공이 진로를 변경하고 전략을 재고해야 한다. 때로는 사소하고 때로는 커다란 좌절이 변화의 원동력이다.

이 장에서는 주인공의 행동이나 행운, 계획을 뒤집는 방법을 살펴보도록 하자.

사건의
반전

플롯의 중심이 되는 주요 사건을 '행동Action'이라고 부른다. 다른 말로는 극적 행동이라고도 한다. 모든 장면에서 누군가에게 설명할 때 '이런 일이 벌어졌다'라고 말할 수 있는 순간들이다. '들어가며'에서 설명한 비트처럼 매 장면에서 행동 요소를 구성하는 더 작고 일상적인 동작을 말하는 것이 아니다. 행동은 모든 장면에서 인

물의 목표나 의도와 직접적인 관련이 있다.

디스토피아를 그린 루이스 어드리크의 순수소설《살아 있는 신의 미래의 고향The Future Home of the Living God》의 주제는 반전과 깊이 연관되어 있다. 진화는 앞으로 나아가기를 멈췄고 이제 사람을 비롯하여 모든 것이 역으로 진화하고 있다. 정부는 상황을 통제하기 위해 새로 태어나는 아기들을 연구하려 하고, 이 때문에 임신한 여성은 더 이상 자기 생각대로 아기를 낳을 수 없다. 주인공 시더 송메이커는 아메리칸 원주민인 오지브웨족 출신으로, 백인 부모에게 입양되었다. 시더가 임신 4개월이라는 사실을 숨기고 있는 상황에서 임산부들이 납치되어 시설에 수용된다. 시설에서 임산부들은 포로처럼 갇힌 채 감시받고 아기를 빼앗긴다.

독자는 시더가 가까운 보호 구역을 벗어나 생모와 가족들을 만나러 나갈 때만 해도 아무 문제가 없을 거라고 생각한다. 그곳에 있으면 시더는 안전하다. 하지만 자신을 입양해 키워준 부모가 걱정되고, 그 집에서도 혼자 잘 지낼 수 있을 거라고 여겨 그 은신처를 떠나 스스로를 위험에 빠뜨린다.

아기의 아빠인 필은 시더와 진지한 사이까지는 아니었지만, 그녀가 숨어 지내며 함께 아기를 키울 수 있게 돕겠다고 나선다. 전기가 끊기고 계엄령이 실시되는 등 상황이 빠르게 심각해지고 있기 때문에 그의 타이밍은 좋다. 필은 외부와 연락을 주고받고 음식을 가져다주며 시더를 안심시킨다.

그러다가 소설의 첫 번째 반전이 일어난다. 누군가 시더를 밀고 하는 바람에 그녀는 납치되어 감금 시설에 수용된다(소설은 시더의 뱃속 아기에게 보내는 편지 형식이다. 다음 발췌 부분에서 '너'는 아기를 말한다).

나는 저항하고 끝까지 싸우고 적어도 발길질을 하거나 손톱으로 할 퀼 수 있었을 거야. 하지만 그랬다면 첫째, 너는 나와 함께 죽었거나 최소한 다쳤겠지. 나는 총이라곤 쏴본 적이 없고, 아마 제대로 쏘지도 못했을 거야. 둘째, 쐈다고 해도 소용이 없었을 거야. 셋째, 나에게는 약점이 있어. 친절한 사람들 앞에서는 꼼짝도 못한단다. 피부색이 검고 친절한 사람들 앞에서는 특히나 더 그렇지. 자물쇠를 열고 문을 가볍게 두드린 다음 열고 고개를 들이밀며 흥겹게 인사를 건넨 여자는 통통하고 꿀 같이 매끄러운 갈색 피부에 온갖 종류의 장신구를 한, 여러 인종이 섞인 모습이었어. 얼굴에는 살짝 주근깨가 있고, 곧게 편 적갈색 머리는 부드럽게 말려 있고 광고에 나오는 베티 크로커 부인처럼 이마와 양쪽 볼이 다 드러나도록 머리를 스프레이로 고정시켰더구나. 청바지에 케즈 운동화를 신고 짙은 자줏빛이 나는 면 스웨터를 입었어. 깔끔하고 현대적이며 세련된 금 장신구를 했고, 뚜껑이 있는 바구니를 들고 있었지.
내 룸메이트가 알려주기 전까지 나는 그 바구니 안에, 그 하얗고 빨간 체크무늬 냅킨 아래 권총이 들어 있으리라고는 상상도 못했어.

반전: 운명을 급격하게 뒤틀어라

이것이 유일한 반전은 아니다. 감금된 상태의 시더와 룸메이트 티아는 시더의 양모 사라의 도움을 받아 탈출 계획을 세운다. 사라는 시더를 찾아내고 그녀에게 접근하기 위해 간호사 자리를 얻는다. 밤에 시더와 티아는 담요를 찢어서 로프로 엮은 뒤 환기구에 보관한다. 두 사람의 탈출은 대체로 계획대로 진행되고(한 간호사와 몸싸움을 벌인 후), 시더와 사라는 시더의 생모가 있는 곳으로 향한다. 다시 한번 상황이 시더에게 유리하게 돌아가는 것 같다.

하지만 작가는 긴장의 규칙을 알고 있어서 독자를 위해 또 다른 반전을 준비해 놓는다. 다행스럽게도 양모와 생모, 가족들과 함께 새 집에 정착한 시더는 그들 모두 이 시련에서 살아남았다고 생각할 정도로 편안하게 지낸다. 여기서 반전이 시작된다.

기도하는 도중 내 몸이 공중에 떴다. 배낭을 메고 있던 탓에 불편했고, 뒤에 누가 있는지 보이지 않았다. 팔을 들어 머리카락을 잡아당겨보려 했지만, 머리카락이 없는 덩치 큰 남자였다. (…)
내 옆자리에 앉은 여자는 그녀의 남편처럼 긴장하고 있었다. 남편은 연한 색깔의 머리카락이 한쪽을 쏠려 있고, 손이 부드러웠다. 여자는 손을 뻗어서 나를 묶었다. 나는 그녀를 머리로 들이받으려고 애썼다. 그녀는 근심어린 표정으로 나에게 담요를 씌웠다.
"미안해요." 그녀가 말했다. "우리는 빈털터리에요. 완전 무일푼이에요. 그렇지만 아이들이 있어서 돈이 필요해요."

인물에 대한 걱정으로 가슴이 두근거리다가 간이 떨어질 듯 놀라는 식으로 반전을 알게 되는 일이 많다. 반전은 모든 일이 순조롭다고 생각하도록 독자를 속이고 난 뒤 일어났을 때 가장 효과적이다(독자로서 상황이 너무 잘 풀릴 때 내가 항상 불안해지는 이유다. 무슨 일이 벌어질지 짐작이 가니 말이다).

행동 반전의 특징은 다음과 같다.

◆ 대체로 주인공이 통제할 수 없다.
◆ 주인공 목표의 진행을 막거나 지연시킨다.
◆ 적대자의 계획 때문에 일어나는 경우가 많다.
◆ 외부 세계에 변화를 일으킨다. 인물에게도 변화가 생긴다.

반전은 일시적이라도 독자의 기대뿐 아니라 주인공(그리고 조력자)의 기대를 무너뜨려야 한다. 반전 뒤에는 흔히 절망이나 혼란, 상황을 어떻게 벗어나야할지 모르는 상태가 뒤따른다.

반전으로 주인공이 끔찍한 상태에 빠지는 것 같지만, 인물이 새로운 힘과 역량을 키울 기회는 결국 굴욕과 무지에서 비롯된다는 사실을 기억하자. 인물의 운명이나 경로를 바꾸는 일은 인물을 창의적이고 더 강해지게 만드는 일이다.

반전이 이야기를 마쳐야 하는 시점이나 결말처럼 보일 수 있지만, 반전은 인물이 마음을 가다듬고 더 강해지기까지의 긴 일시정

지일 뿐이다. 반전은 주인공에게 무엇이 중요한지와 더불어 삶의 허무함과 조력자와 사랑하는 사람들의 힘을 상기시킨다.

감정적 반전

행동 반전뿐만 아니라 감정적 반전도 극적인 결과를 가져올 수 있다. 조력자의 사랑이나 우정 또는 다른 인물의 호의나 행운이 뒤바뀌는 식이다. 때로 적대자조차 그 사악한 태도가 잠깐이나마 달라진 듯 보이지만 돌연 태세 전환을 하고 만다. 이런 우발적인 사건은 주인공에게 가장 필요한 순간에 중요한 조력자나 사랑하는 사람이 주인공을 배신하거나 포기하는 형태로 나타난다.

이런 감정적 반전 중에 독자로서 나를 가장 압도했으며 다음에 무슨 일이 벌어지는지 궁금해 꼭두새벽까지 잠 못 이루게 한 반전은 J. K. 롤링의 《해리포터》 시리즈 4부 《해리포터와 불의 잔》에 등장한다. 해리 포터의 절친한 친구 론 위즐리는 해리가 미성년자임에도 불구하고 호그와트 마법학교에서 열리는 트리위저드 대회에 참가하는 후보로 정해지자 해리에게 화를 낸다. 해리는 자신의 이름이 어떻게 잔에 들어가 대회에 참가할 자격을 얻게 되었는지 모르지만, 해리가 관심의 대상이 되는 것을 질투하는 론은 해리가 속임수를 써서 자신의 이름을 넣었다고 생각한다.

"어, 안녕." 론이 말했다.

론은 웃음을 지었지만, 아주 어색하고 긴장한 웃음처럼 보였다. (…)

해리가 마침내 현수막을 벗어 구석으로 던져버리자 론은 말했다.

"그래, 축하해."

"축하한다니 무슨 말이야?" 해리가 론을 쳐다보며 물었다. 론이 웃는 모습에는 분명 이상한 점이 있었다. 오히려 찡그린 것 같았다.

"그러니까… 아무도 나이 제한선을 넘지 못했잖아." 론이 말했다.

"심지어 프레드랑 조지도 말이야. 뭘 이용한 거야? 투명 망토?"

"투명 망토로는 그 선을 넘을 수 없을 거야." 해리가 천천히 말했다.

"그러네. 투명 망토라면 나한테 말해줬겠지… 우리 둘 다 덮을 수 있었을 테니까, 안 그래? 그럼 다른 방법을 찾았구나, 그치?"

"내 말 좀 들어봐." 해리가 말했다. "나는 불의 잔에 내 이름을 넣지 않았어. 다른 사람이 그렇게 한 게 틀림없어."

론은 눈살을 찌푸렸다.

"뭐 때문에 그런 짓을 한다는 거야?"

우정의 반전은 주인공과 독자 모두에게 고통스럽지만, 주인공이 독립된 인격체로 성장하고 스스로의 장단점을 더 깊이 들여다볼 기회를 주기도 한다.

로맨스의 반전

감정적 반전을 넣는 가장 흔한 방법 중 하나는 사랑이나 연애 문제를 이용하는 것이다. 사랑이나 연애에서 거절, 배신, 상실은 인물에게 엄청난 극적 효과를 준다. 연인이나 배우자는 주인공의 여정에서 접착제나 중추 역할을 하는 경우가 많다. 그러므로 이런 관계를 위협하면 긴장감이 유발되어 감정적으로 무척 위태로워진다.

사라 제이 마스의 청소년 판타지 소설 《유리왕좌》 시리즈 2부 《어둠의 왕관》에서 주인공 셀레이나 사르도시엔은 과거의 상실에서 벗어나지 못하고 있다. 그녀는 가족이 살해된 후 암살자들에 의해 납치되어 아달란이라는 나라에서 왕에게 충성하는 왕실의 암살자가 된다. 많은 시련과 고난이 따랐지만, 그녀는 결국 왕의 근위대장이자 온화하고 인정이 많으며 충성심이 강한 케이올 웨스트폴과 사랑에 빠진다. 그러던 중 아달란을 찾은 이웃 나라 공주 네히미아 이트가르는 셀레이나의 친구가 되고, 셀레이나는 공주의 목숨이 위험하다는 사실을 알게 된다. 그녀는 케이올에게 공주를 보호하는 임무를 맡긴다.

케이올은 어리석게도 위협을 간과하고 이는 결국 치명적인 실수가 된다. 비극이 벌어졌을 때 셀레이나는 케이올에게 배신감을 느끼고 그에 대한 사랑이 완전히 흔들린다. 그리고 케이올 역시 함정에 빠지면서 엄청난 충격에 빠진다. 그는 위협이 중요치 않다고 생각했지만, 네히미아에게 무슨 일이 벌어질지 알지 못했고 그런

비극을 일으킬 의도도 없었다. 하지만 상실의 경험이 있는 셀레이나는 친구 네히미아를 발견한 순간 크게 분노한다.

그들이 이런 짓을 벌였다. 그들이 그녀를 배신했다. 네히미아를 배신했다. 네히미아를 죽였다. 셀레이나의 손톱이 도리언의 목을 스쳤다.

"셀레이나." 목소리가 들렸다.

셀레이나는 천천히 돌아섰다.

케이올이 검에 한 손을 얹은 채 그녀를 쳐다보고 있었다. 셀레이나가 창고로 가져다 둔 검이었다. 그들이 이런 짓을 할 거라는 것을 케이올은 알고 있었다고 아처는 말했다.

'그는 알고 있었어.'

완전히 산산조각 부서진 셀레이나가 케이올에게 달려들었다.

그다음 장면은 케이올의 시점에서 그려진다.

케이올이 가까스로 검을 빼들자 셀리이나가 손으로 그의 얼굴을 후려쳤다.

그녀는 그를 벽으로 세게 밀쳤다. 그녀가 손톱으로 뺨을 할퀴어서 생긴 네 줄의 상처에서 따가운 통증이 느껴졌다.

셀레이나가 허리춤에 있는 단검을 뽑으려고 손을 뻗었지만, 케이올

이 그녀의 손목을 붙잡았다. (…) 그가 알던 셀레이나는 사라지고 없었다. 그의 아내로 상상했던 여자, 지난 일주일 동안 한 침대를 쓴 여자는 완전히 사라져버렸다. 그녀의 옷과 손은 창고에서 해치운 남자들의 피로 범벅이 되어 있었다. 셀레이나가 한쪽 무릎을 들어 올려 그의 사타구니를 세게 걷어차는 바람에 그는 잡고 있던 그녀의 손을 놓쳤다. 곧바로 그녀는 그의 몸 위에 올라타 그의 가슴을 향해 단검을 내리 찍었다.

셀레이나는 케이올을 거의 죽일 뻔하지만, 케이올의 친구이자 황태자 도리안이 마법으로 그녀를 가까스로 막는다.

이 소설에 어울리는 엄청난 반전이다. 마침내 셀레이나는 마땅히 누려야 할 행복을 맛볼 참이었다. 그런데 케이올은 그에게 가장 중요한 사람을 잃었다. 이는 독자가 둘의 사랑이 회복되기를 기대하면서 간절한 마음으로 이야기를 계속 읽게 만든다.

예상의 반전

인간의 본성에서 기이한 점은 사람들이 상대와 확실한 의사소통을 하기 전에도 기대감을 나타낸다는 것이다. 그래서 한 인물의 기대가 반박되거나 보답을 받지 못할 때 또는 주인공이 다른 인물의 의도나 기분을 오해하는 경우 예상의 반전이 일어난다.

캐롤라인 리빗의 소설 《잔인하고 아름다운 것들Cruel, Beautiful

Things》은 1969년을 배경으로 열여섯 살 루시와 그녀의 고등학교 선생님 윌리엄이 사랑에 빠져 도망간 사건을 다룬다. 그 일로 루시의 언니 샬롯은 자신의 슬픔만이 아니라 양모 아이리스의 슬픔까지도 감당해야 하는 처지가 된다.

몇 년 후 루시는 예기치 못한 죽음을 맞이하고, 샬롯은 루시가 윌리엄과 살던 마을을 찾아가 무슨 일이 있었는지 알아본다. 그곳에서 그녀는 루시의 일기장을 발견한다. 일기장에는 동네 과일가게 주인 패트릭에 대한 언급이 있다. 윌리엄이 일하는 동안 루시가 몰래 집을 빠져나가면 그녀를 살갑게 대해준 인물이었다.

샬롯은 패트릭에게서 알아낼 만한 것이 있을까 싶어 과일가게를 찾는다. 이야기를 하면서 샬롯은 곧 그에게 호감을 느낀다. 그러던 중 샬롯이 갑자기 독감에 걸리자 패트릭이 일주일 동안 그녀를 돌본다. 그 주가 끝날 무렵 두 사람은 섹스를 한다.

독자는 비극 속에서 아름다운 일이 일어났다고 믿는다. 샬롯과 패트릭은 상대를 찾은 것이다. 하지만 이야기는 그렇게 흘러가지 않는다. 패트릭은 죽은 아내 때문에 괴로워한다. 그는 자신이 아내가 암에 걸린 징후를 보지 못한 탓에 그녀가 제때 치료받지 못하고 죽었다고 생각하고, 그에 대한 죄책감과 책임감을 느낀다.

여동생의 죽음에 관한 진실을 계속 추적하려는 샬롯에게 패트릭이 동조하지 않으면서 곧장 반전이 뒤따른다.

반전: 운명을 급격하게 뒤틀어라

"당신은 너무 많은 망령을 쫓고 있어서 당신 스스로 망령이 될 위험에 처해 있소. 당신이 해결할 수 없다는 것도 알고 있잖소. 어떤 일은 그저 재수가 없을 뿐이니 알아서 감당해야 해요."

"당신이 베라 일을 감당하는 것처럼요?" 샬롯이 한 방 먹인 듯 패트릭이 움찔했다.

"망령을 쫓는 건 당신이요. 내가 아니라."

그녀는 양손을 주머니에 넣었다. "좋아요. 당신이 가지 않겠다면 내가 다시 올게요."

"샬롯, 나는 진지한 관계를 원치 않아요. 장거리라면 특히 더."

"이해가 안 가요. 그럼 어젯밤은 뭐였어요? 그냥 실수였나요?"

"우리 둘 다 술을 마셨고. 그냥 그렇게 된 거였소."

"아니, 그렇지 않아요. 예전에는 그런 적이 있었지만, 어제는 그런 게 아니었어요."

"당신이 어떻게 않다는 거요?"

"느낌이 그러니까요. 내가 당신을 아니까요!"

"아니, 당신은 몰라. 제대로 알지 못한다고."

"당신은 그렇게 생각해요. 하지만 우리 둘 다 그렇지 않다는 걸 알아요. 나는 당신이 여기 숨어 지낸다는 걸 알아요. 당신이 술을 마신다는 것도요. 루시도 알았어요. 당신이 베라를 잊지 못한다는 것도, 자책으로 가득해서 스스로를 내려놓지 못한다는 것도 안다고요."

샬롯의 열렬한 호소에도 불구하고 패트릭의 감정은 꿈쩍도 하지 않고, 샬롯은 동생의 비극적인 사건을 알아보다가 겪은 만남이 마법처럼 아름다운 일이 아니라는 사실을 받아들일 수밖에 없다. 독자로서 지켜보는 일이 괴롭지만, 긴장감은 계속 고조된다.

심경의 변화

반전은 인물 내면에서도 일어날 수 있다. 인물이 어떤 대상에 대한 마음을 바꾸는 바람에 고통이나 상실, 갈등으로 이어지거나 종종 후회하는 일이 생긴다.

실레스트 잉의 순수소설 《작은 불씨는 어디에나》에서 주인공 펄은 격정적인 방랑자 예술가 부모가 끊임없이 이사를 다니는 바람에 친구를 거의 사귀지 못한 10대 소녀다. 그녀는 반에서 무디 리처드슨이라는 소년과 가까워진다. 두 사람은 아주 가까워져서 친구 이상의 관계가 되는 것이 당연한 일처럼 보인다. 펄조차 그렇게 생각한다. 그러던 어느 날, 이제껏 펄에게 큰 관심을 보이지 않았던 무디의 형 트립이 처음으로 그녀에게 아는 척을 하면서 트립과 펄은 연인 관계가 된다. 무디는 그 사실을 알고 망연자실해지고, 곧 두 친구 사이는 어색하고 불편해진다.

심경의 변화는 플롯 초반부의 핵심이다(이는 13장에서 더 자세히 살펴볼 것이다). 비일상적 사건은 주인공을 안전지대 밖으로 밀어내고 주인공이 한발 더 나아가고 더 강해질 것을 요구한다. 이때 주인공

은 되돌아갈 수 없다는 사실을 깨닫기 전까지 주저하는 일이 많다.

감정적 반전의 특징은 다음과 같다.

♦ 주인공과 다른 인물의 감정에 영향을 미친다.

♦ 종종 주인공에게 가슴 아픈 진실을 드러낸다.

♦ 주인공에게 자기 성찰과 반성을 강요한다.

♦ 주인공의 성격을 확실하게 강화한다.

♦ 종종 행동의 변화를 촉발한다.

장면 속의 작은 반전

커다란 행동 반전과 내적인 감정적 반전 외에도, 찾아보면 모든 장면에 작은 반전의 기회가 있다. 서로 대립하는 힘의 충돌이라는 긴장의 정의를 상기하면서, 인물이 오른쪽으로 간다면 왼쪽으로 갈 수밖에 없는 상황을 생각해보자. 보석 매장에서 약혼반지를 사려고 한다면 때마침 그 매장에 강도가 들게 하거나, 아이의 학예회에 참석하려고 서두른다면 도로를 침수시키자. 프로포즈를 하려는 날이라면 상대가 갑자기 업무 호출을 받게 하자. 길가에서 자동차 사고를 당한다면 휴대폰을 먹통으로 만들자.

또는 반전을 훨씬 더 작게 만드는 방법도 있다. 짜증나는 일이나 사소한 골칫거리만으로도 장면이 단조로워지는 것을 막는다. 예를 들면 인물이 서두를 때 모든 신호등이 빨간불로 바뀐다거나 동

네에서 유일한 슈퍼마켓에 임신한 부인이 가장 좋아하는 아이스크림이 없다거나 베이비시터에게 지불할 돈이 필요한 상황에서 현금 자동 인출기가 고장이 나는 식이다.

날씨, 상황, 도로 공사, 기술적 결함, 잘못된 정보 등을 이용해서 주인공을 저지하고 방해하고 다른 방향으로 유도하자.

반전 설정하기

앞서 말했듯이, 나는 소설이나 영화에서 인물의 상황이 너무 순조로우면 항상 불안해진다. 스토리텔링의 작동 방식을 알기 때문이다. 즉, 틀림없이 충격적인 일이 일어날 것이다. 이 기법은 영화 초반에 흔히 볼 수 있다. 인물은 어떤 변화가 일어나고 있다는 사실을 인식하지 못한 채 일상을 보내면서 웃고 즐거워하며 행복하게 지낸다. 그러다가 모든 것이 산산조각난다. 작가는 긴장감을 유지하기 위해 여러 지점에서 계속 인물의 계획을 좌절시킨다.

반전은 독자가 예상하지 못할 때 가장 효과적이다. 만약 나쁜 일이 이미 연달아 벌어졌다면 반전은 그저 엎친 데 덮친 일처럼 보일 것이다. 따라서 반전은 이야기에서 상대적으로 평화롭고 고요한 지점의 중간이나 그 이후에 배치하는 것이 좋다.

내가 좋아하는 판타지 소설 가운데 패트릭 로스퍼스의 《바람의 이름》은 성인이 된 '코테'라는 인물이 '크보스'라고 불리던 과거를 회상하는 이야기다. 크보스는 가족이 이끄는 유랑극단 이디마 루

우와 함께 공연을 하는 류트 연주자다. 그는 도공들의 신비롭고 신성한 기술이며 마법이라고도 불리는 '공감'을 배우고 싶어 한다.

크보스의 어린 시절 장면에서 작가는 첫 번째 반전을 보여주기 직전 크보스를 둘러싼 행복한 가족들의 세계 깊숙이 독자를 끌어들인다. 다음은 반전 앞에 오는 장면을 발췌한 것이다.

아버지는 어머니를 품안에 안고 내려다봤다.

"어땠소, 부인? 십여 년 전, 어떤 떠돌이 신과 우연히 잠자리를 하지 않았소? 그러면 우리의 작은 수수께끼가 풀릴 것 같소만."

장난치듯 아버지를 때리는 어머니의 얼굴에 진지한 표정이 스쳐 지나갔다. "생각해보니, 십 년 전 어느 날 밤 한 남자가 나에게 왔었지요. 그는 아름다운 노래와 입맞춤으로 나를 꼼짝 못하게 했어요. 그는 나의 순결을 빼앗고 나를 훔쳐 달아났지요." 어머니는 잠시 말을 멈췄다가 다시 이었다. "하지만 그는 빨간 머리가 아니었어요. 당신이 그 남자일 리 없어요."

어머니가 아버지를 향해 짓궂은 미소를 짓자 아버지는 약간 당황한 듯 보였다. 그러고 나서 어머니는 아버지에게 키스를 했고, 아버지가 다시 어머니에게 키스로 화답했다.

오늘도 떠올려보는 부모님의 모습이다. (…)

밤에 어머니가 나를 휙 들어 올려서 빙글빙글 커다란 원을 그리며 춤을 췄다. 어머니의 웃음소리는 마치 바람에 실려 오는 음악소리처럼

울려 퍼졌다. 어머니가 빙글빙글 돌자 그녀의 머리카락과 스커트가 내 주위를 맴돌았다. 그녀에게서 마음을 편안하게 해주는 향기가 났다. 오직 어머니들만의 방식으로. (…)

어머니는 아버지의 가슴에 머리를 기댄 채 함께 춤을 췄다. 두 분 모두 눈을 감았다. 더할 나위 없이 만족한 듯한 모습이었다. 만약 그런 사람을 찾을 수 있다면, 눈을 감고 세상을 함께 살아갈 수 있는 사람을 찾을 수 있다면 당신은 운이 좋은 것이다. 비록 그것이 1분 혹은 단 하루만 지속된다고 해도 말이다. 두 분이 음악에 맞춰 부드럽게 몸을 움직이는 이미지는 세월이 흐른 뒤에도 내 머릿속에서 그리는 사랑의 모습이다.

이후 벤은 어머니와 춤을 췄다. 그의 스텝은 확신이 넘치고 당당했다. (…)

사랑과 생기가 넘치는 장면이지만, 독자는 그 상황이 오래 지속될 수 없다는 사실을 알고 있다. 그리고 실제 오래가지 않는다. 크보스의 가족과 유랑극단은 챈드리언이라고 알려진 비밀스러운 기사단에 의해 살해당한다(맹세코 대단한 스포일러가 아니다).

그날 저녁 숲속에서 나 혼자 아이들이 심심할 때 곧잘 하는 게임을 하면서 보냈던 때는 넘어가자. 내 인생에서 근심 걱정이 없던 마지막 시간들. 내 어린 시절의 마지막 순간들.

해가 저물기 시작해서 천막으로 돌아갔던 순간도 넘어가자. 망가진 인형처럼 시체들이 여기저기 흩어져 있던 모습. 피 비린내와 머리카락이 타는 냄새.

충격과 무서움에 넋을 잃고 공포에 질려 방향 감각을 완전히 잃은 채 얼마나 정처 없이 헤맸던가.

사실 그 저녁 일은 전부 다 넘어갈 것이다. 한 부분이라도 이야기에 필요하지 않다면 어느 누구에게도 부담을 주지 않을 것이다. (…)

이 비극적인 사건은 당시 열한 살이었던 소년 크보스를 고아로 만든다. 그는 부랑아로 거리를 떠돌며 살아남기 위해 싸울 수밖에 없다. 크보스는 이를 통해 지금보다 더 나은 사람이 되려 하고, 때문에 용기와 숨겨진 자질을 끌어모아야 하는 길로 들어선다. 동시에 이 사건은 이야기를 이끌어가는 목표에 대한 실마리를 제공한다. 과연 이 비밀스러운 챈드리언 기사단은 누구이며, 무엇을 원해서 크보스의 가족들을 죽였을까?

반전을 위해 반드시 행복한 모습을 보여줄 필요는 없다. 때로는 주인공이 싸움이나 고된 여정 중간에 잠시 멈춰 휴식을 취하는 도중 반전이 일어나기도 한다. 인물이 드디어 다음 단계로 나아가기 위해 필요한 퍼즐 조각을 찾았다고 생각하지만 오히려 그 반대라는 것을 알게 되는 깨달음이나 이해의 순간이 될 수도 있다.

8장에서 언급한 내용을 다시 한번 반복하자면, 인물을 괴롭히기

를 권장한다. 반전의 목표는 가학적이 되는 것이 아니라 인물을 일
종의 감정적·정신적·육체적 압력솥에 넣어 변화할 수밖에 없도록
만드는 것이기 때문이다.

반전은 주인공의 성격이나 역량을 강제로 변화시켜 앞으로 전개
될 이야기에 필요한 새로운 결의나 능력, 자질을 부여한다. 또한 강
제로 방향을 바꿀 수도 있다. 즉 주인공이 만나야하는 사람이나 궁
극적으로 가야하는 곳을 향해 주인공의 운명을 돌릴 수 있다.

일어나지 않는
반전 기다리기

일부 소설이나 이야기의 긴장감은 일어나지 않을 반전을 기다
려서 생긴다. 이 기법은 빈번하게 사용되지는 않지만, 마찬가지로
강력한 효과가 있다.

클로에 벤저민의 순수소설 《영생을 좇는 사람들The Immortalists》
에는 반전에 대한 반전이 등장한다. 1980년대 초 뉴욕에 사는 유대
인 가족의 어린 사남매는 죽는 날짜를 정확히 말해준다는 영묘한
점술사에 대한 소문을 듣는다. 사남매는 실제 점술사에게 그런 힘
이 있다고 믿지 않지만 넷 모두 점술사를 찾아가 날짜를 받는다.

독자는 사남매가 받은 죽는 날짜를 알지 못하지만, 그 넷은 알고
있다. 그들 모두 죽는 날짜를 장난처럼 생각하지만, 죽는 날짜를

의식할 뿐만 아니라 그 날짜에 맞춰 인생을 살기 시작한다. 여기서 경고! 이제부터 스포일러가 있다.

독자는 다양한 반전을 기대한다. 이 경우에는 점술사가 틀렸기를 바란다. 하지만 네 명의 인물은 각자 죽을 것이라는 시기에 죽음을 맞이한다. 이야기는 계속해서 이런 질문을 던진다. '각각의 죽음에서 어느 정도가 자기 충족적 예언이었는가?' 첫째 아들은 젊을 때 죽게 될 것이라는 예언을 그대로 믿고 거리낌 없이 살다가 에이즈로 죽는다. 둘째 딸은 죽음에 대한 두려움을 가라앉히기 위해 술을 이용한다. 이는 기존에 앓고 있던 우울증을 악화시켜 결국 자살 충동에 시달리다가 스스로 목숨을 끊는다. 셋째 아들은 점술사의 신원과 행방을 알아낸다. 그는 점술사가 자신의 예언으로 사람들을 미치게 하는 데서 병적인 즐거움을 얻었으리라고 생각하고, 만약 그 점술사를 찾아내서 죽인다면 자신과 동생은 그 저주로부터 자유로워질 것이라고 생각한다. 그는 자신이 죽는 날짜에 점술사의 집에 침입했다가 경찰에 의해 목숨을 잃는다. 넷째 딸은 예언대로 노년을 맞을 준비를 한다.

이 소설의 긴장감은 일어나지 않는 반전을 기대하고 기다리는 데 있다. 사남매의 이야기에서 우리는 점술사가 틀렸기를 바란다.

주인공의 운명이나 운세를 어떤 식으로 뒤바꾸든 플롯의 각 부분에서 적어도 한 번은 반전을 포함시키도록 하자.

✦ Check Point

√ 상황이 주인공의 뜻대로 되지 않을 때 긴장감이 최고조에 달한다.

√ 반전은 일종의 플롯의 방향 변화다.

√ 반전은 인물 내적으로나 외적으로 우려와 불안을 유발한다.

√ 행동 반전은 주인공으로부터 통제력을 빼앗아야 한다.

√ 반전은 주인공 목표의 진행을 방해한다.

√ 반전은 종종 주인공에게 새로운 역량을 키우고 기존에 생각지 못한 방식으로 대응하기를 강요한다.

√ 반전은 결말이 아니라 주인공이 재정비를 하는 일종의 일시정지일 뿐이다.

√ 감정적 반전은 주인공의 내면에 극적인 변화를 초래한다.

√ 감정적 반전은 배신이나 포기 또는 갈등의 형태를 취한다.

√ 예상의 반전은 목표를 달성하려는 주인공의 욕구를 방해한다.

√ 심경의 변화는 감정과 행동에 극적인 반전을 일으킬 수 있다.

√ 모든 장면에는 작은 반전이나 화나게 하는 일, 골칫거리 또는 방향 변경의 기회가 있다.

√ 반전은 독자가 그것을 예상하지 못하는 행복한 시기나 평온한 시기에 일어날 때 가장 효과적이다.

이제 당신 차례!

쓰고 있는 이야기에서 상황이 주인공에게 너무 순조롭게 진행되는 지점을 찾아보자. 예를 들어 주인공이 직장에서 승진을 하거나 약혼을 하거나 유산을 상속 받는 곳 말이다. 또는 아무 문제 없이 그냥 행복한 지점도 좋다. 인물의 삶에 불가피한 변화를 불러올 반전과 더불어 인물의 행운을 반대로 돌릴 수 없는지 살펴보자. 감각적 이미지, 상반된 감정 같은 장면 요소를 이용해서 독자가 인물의 경험을 직관적으로 느끼게 하자. 반전으로 생기는 결과를 보여주자.

　대화
모든 대화에는 이유가 있다

　　작가들의 원고를 15년 이상 교정하면서(동시에 내가
쓴 글의 대화를 두고 씨름하면서) 소설 속 대화의 목적에 대해 많이들 혼
동하는 점이 있다는 것을 알게 되었다. 작가는 이야기가 실제처럼
느껴지도록 우리 대부분이 실생활에서 정말로 주고받는 평범하고
의례적인 대화를 쓰는 경우가 있다. 이런 식이다.

　　"안녕, 존. 어떻게 지냈어?"

　　"잘 지냈어. 넌?"

　　"그럭저럭 지냈어. 그래서 술 마시러 가자고?"

　　"그치. 어디로 갈까?"

　　"모르겠네. 어디로 가고 싶어?"

　　"너 좋은 데로 가."

이 글을 보고 어떻게 느낄지 모르겠지만, 독자 입장에서는 벌써 지루하다. 이런 대화는 빈 공간을 메우는 정도의 역할밖에는 하지 않는다. 물론 현실적일 수는 있지만 긴장감은 거의 없고, 대화의 가장 중요한 기능에 조금도 일조하지 않는다. 대화에는 두 가지 중요한 기능이 있다. 인물에 대한 독자의 이해를 높이고 플롯을 진행시키는 것이다. 이 장에서는 이에 대해 자세히 살펴보려고 한다.

대화는 아주 구체적인 효과를 위해 사용하는 도구다. 동시에 인물들이 서로 말을 주고받는 방식은 이야기를 앞으로 끌고 가는 데 필요한 긴장감의 원천이 된다. 단지 몇 줄의 대화로 엄청난 긴장감을 유발하고 인물에 대한 이해의 폭을 넓힐 수 있다.

대화를 통해 긴장감을 유지하는 법

모든 대화에는 긴장감이 존재해야 한다. 주인공과 적대자 사이뿐만 아니라 조력자들 간의 대화도 마찬가지다. 너무 편안하거나 친근하거나 즐겁거나 쾌활한 대화는 아무런 감흥도 없고 과장되거나 억지스럽게 느껴진다. 절친한 친구들이 입씨름을 벌이고, 연인들이 서로를 놀리고, 동료들은 의견이 엇갈려야 한다. 하지만 인물들 사이에서 갈등이 전혀 없을 때조차도 대화의 긴장감을 팽팽하게 유지해야 한다. 대학원 시절 나의 멘토 중 한 명은 서로 이야

기를 할 때 대화의 실제 내용과는 상관없이 한 명은 항상 '네'라고 하고 다른 한 명은 '아니오'라고 해야 한다고 강조했다.

나는 글쓰기 워크숍에서 대화란 '뜨거운 감자' 놀이를 말로 하는 것과 같다고 설명한다. 아무도 오래 들고 있지 않도록 뜨거운 감자를 재빨리 상대를 향해 던져야 한다. 물론 예외가 있을 것이다. 대화가 별다른 내용 없이 유쾌하거나 다정하거나 달콤할 때도 있겠지만, 인물에 대한 정보를 드러내기 위한 경우가 아니라면 그런 순간은 거의 없게 하자.

줄다리기식 긴장감을 활용한 동료와 조력자 간의 대화를 살펴보자. 척 웬디그의 《미리암 블랙》 시리즈 4부 《선더버드Thunderbird》에서 누군가 죽는 순간을 정확히 볼 수 있는 불행한 재능을 가진 미리암은 친구 개비와 함께 일하기 시작한다. 개비는 미리암과의 진지한 관계를 원하지만, 앞서 미리암은 그러고 싶지 않다고 밝혔다.

열기와 빛. 헝클어진 시트. 웃음소리, 신음소리, 투덜거리는 소리 그리고 다시 웃음소리. 치아와 혀가 맞닿고, 가벼운 키스와 짙은 키스가 이어진다.

"이런 거 좋아하지 않는다고 말했던 거 같은데." 개비가 말했다.

"내가 말이 많아."

"근데 우리 그냥 친구로 지내야하는 거 아니었어?"

"우린 친구야. 친구다운 행위잖아."

자신을 쳐다보는 개비의 시선이 느껴졌다. 미리암은 돌아서서 그의 시선을 피하지 않는다. 반쯤 어두운 이곳에서 그녀의 상처는 거의 보이지 않았다. "숙녀분, 분위기 깨지 마셔."

저급하게 느껴지기 쉽고 너무 달콤하게 보이는 순간에 작가는 대화에서 긴장감을 유지한다. 개비는 '네'라고 말하는 반면 미리암은 '아니오'라고 말한다.

나딘 달링의 코믹 소설 《그녀는 저 세상에서 왔다She Came From Beyond》에서 주인공 이지 하드윅은 SF 패러디 쇼에 출연하는 배우다. 그녀는 온라인으로 알게 된 해리슨이라는 남자와 만난다. 그는 유부남이라고 고백하면서도 사랑 없는 결혼생활이 거의 파탄에 이르렀다고 말한다. 하지만 섹스를 한 뒤에는 아이들이 있다고 털어놓는다. 그녀는 너무 화가 나서 떠난다.

해리슨과 연락을 끊고 몇 개월 후, 이지는 자신이 임신했다는 사실을 알게 된다. 아기를 낳아 키우겠다고 알리기 위해 결국 그녀는 다시 그에게 연락을 한다. 이지는 그가 반대할 것을 예상하며, 있지도 않은 싸움을 하려고 계속 애쓴다.

"아기를 낳아 키울 거야." 나는 일종의 격투가 벌어질 것을 예상했지만 전혀 없었다. 그는 '당연히 그렇겠지. 근데 왜 나한테 그런 얘기를 하는 거지?'라고 말하는 것처럼 목에서 소리를 냈다.

"난 임신중절 같은 거 반대하지 않아. 그냥 그러지 않기로 결정했을 뿐이야." 내가 말했다.

"좋아."

"마찬가지로 당신도 나한테 이래라저래라 할 수 없어."

"왜 그런 식으로 얘기를 하는 거야?"

"몰라." 나는 한숨을 내쉬었다. 그 싸움은 익히지 않은 음식처럼 목에 딱 걸렸다.

작가는 두 사람의 대화를 단순하게 만드는 쪽으로 선택할 수 있었다. 이지는 달래주고 해리슨은 수긍하는 식으로 할 수 있었다. 하지만 일어나지 않은 싸움에 집착하는 이지의 태도는 두 사람의 대화를 계속 흥미롭게 하며 심지어 코믹한 분위기를 더한다.

인물을 드러내고 깊이를 더하라

우리는 화자의 목소리를 통해 인물을 파악한다. 화자의 목소리는 인물의 생각뿐만 아니라 그가 세계를 어떻게 보는지도 함께 보여준다. 대화도 아니고 생각도 아닌 일종의 매끄러운 내레이션인 셈이다. 그리고 인물의 말과 행동을 통해서도 인물을 알게 된다.

생각이 한 인물의 본성을 가장 내밀하게 표현한 것이라면 대화는 그다음이다. 인물은 말하는 방식이나 말하려는 내용, 선택하는 단어들을 통해 자신이 누구인지 보여준다. 대화가 그저 의례적인

말이 되어서는 안 되는 이유다. 대화는 독자가 인물을 알게 하는 수단이다.

척 웬디그의 하이테크 스릴러 《제로ZerOes》에서는 법을 어긴 해커들이 연방 교도소에 가는 대신 그들을 이용해 어떤 비밀 프로젝트를 파헤치려는 미국 정부에 의해 구금된다. 인물이 말하는 방식과 내용을 통해 각 인물이 어떻게 느껴지는지 주목해보자.

그들은 일단 그를 붙잡아서 총을 겨눴다. (…) 조금 뒤 흑인 친구가 모습을 드러냈다. 살짝 숨을 헐떡이는 그의 뒤로 다른 네 명의 군인이 따라 나왔다. "웨이드 어스맨." 흑인 친구가 말했다.

"맞아."

"홀리스 쿠퍼야."

"끔찍한 이름이군."

"어스맨이라는 이름을 가진 사람이 할 말을 아닌 거 같은데."

웨이드가 눈살을 찌푸렸다. "네가 말하는 식으로 어스'맨'이 아니야. '어스'맨이지. 독일어에서 온 거라고. 독일어 에르드만."

"알았어." 홀리스는 바지의 먼지를 털어내며 말했다. "뭘 가진 거야, 웨이드?"

"어스맨 씨라고 불러줬으면 하는데."

"호칭이야 아무래도 상관없잖아. 질문에 대답해."

웨이드는 작은 리모콘을 삐딱하게 들며 말했다. "이 고물? 리모콘

이야."

"좋아. 그럼 이제 그게 뭘 하는 건지 말해주지 그래?"

"내가 이곳에 올 거라고는 예상했지만, 내가 붙잡히면 어떻게 할지 예상은 못했던 거 같군."

"우리 모델이 완벽하지 않아서 말이야."

웨이드는 마뜩치 않은 듯 말했다. "내가 이 버튼을 누르면 말이야." 그는 버튼 위에서 엄지손가락을 까닥거리며 말을 이었다. "우리가 다 날아가 버리는 거야."

"아 그래?"

"맞아. 내가 여기 구석구석에 55갤런 드럼을 묻어뒀지. 이 땅은 파기 힘들더군. 그랜드 정션에서 빌린 굴착기를 사용해야 했다니까. 게다가 돌도 많고. 땅을 힘들게 판 것처럼 드럼도 겨우 묻었어. 그 중 12개는 선으로 이어서 방아쇠 상자와 안테나에 연결했고, 그다음, 두구두구두구, 바로 이 싸구려 리모콘에 연결했지."

웨이드는 총을 가진 남자들에게 둘러싸인 채 FBI에게 구금당한 상황에서도 기죽지 않고 자신이 이 사람들보다 한 수 위라는 것을 확신하는 건방진 인물이다. 이는 독자에게 호감을 사기 좋다. 또한 자신의 이름을 말하는 쿠퍼의 발음을 고쳐주고 '어스맨 씨'라고 불러달라고 요구하는 방식이나 지하에 묻혀 있다고 하는 폭탄을 드럼소리까지 내며 태평하게 설명하는 방식은 모두 웨이드가 권위

를 존중하지 않는 사람이라는 것을 보여주는 신호다.

이야기가 진행되는 동안 인물이 변하면서 말하는 방식도 바뀔 수 있다. 더 솔직해지거나 더 감정적으로 표현하거나 불의에 대해 목소리를 높일 수 있다. 혹은 아예 다른 방향으로 발전할 수도 있다. 무례하고 무뚝뚝한 인물이 더 조심성 있고 부드럽게 말하는 법을 배울 수 있다. 인물은 말을 더 신중하게 하거나 반대로 더 서슴 없이 굴 수도 있다. 이는 플롯과 인물의 변화를 어떻게 유도할지에 달려 있다. 하지만 대화가 인물을 드러내는 도구라는 사실은 절대 잊지 말자.

대화는 또한 인물 간의 관계를 강화할 수 있다. 대화를 통해 신뢰나 개인사 또는 트라우마를 공유함으로써 서로 탐탁지 않게 생각하거나 잘 지내지 못했던 인물들이 각자의 편견과 신념을 극복하고 서로를 달리 볼 수 있다.

인물의 깊이를 더하고자 대화를 이용할 때, 대화를 통해 다음과 같은 내용을 알려줄 수 있다.

◆ 인물의 뒷이야기에서 새로운 부분
◆ 인물이 공유하지 않은 (긍정적 혹은 부정적) 감정
◆ 인물이 혼자서 간직하고 있던 생각(인물의 생각이나 의견에는 그의 성격 등이 반영되어 있다)
◆ 인물이 품고 있는 신념이나 미신

♦ 두려움이나 걱정

플롯을 진전시켜라

대화는 플롯에 추진력을 부여한다. 이는 대화의 가장 중요한 기능이다. 주인공은 다른 인물과의 대화를 통해 새로운 정보를 알아내고 앞으로 나아갈 단서를 찾아낸다. 이 새로운 정보는 일종의 퍼즐 조각이라고 할 수 있다. 이런 단서들은 주인공에게 더 많은 정보를 주지만, 그것만으로 전체 그림을 완성할 수는 없다.

인물이 직접 상황을 파악하고 경험하게 하는 대신 플롯의 전개를 '설명'하기 위해 대화를 사용하고 싶은 욕망을 억누르기란 힘든 일이다. 하지만 그러면 장면에서 긴장감과 행동이 사라진다.

해리 포터가 자신이 마법사라는 사실을 알게 되는 부분을 생각해보자. 롤링은 여러 가지 방식으로 해리에게 그가 마법사임을 깨닫게 해줄 수 있었다. 하지만 롤링은 이모 부부가 어느 날 해리에게 그가 마법사라는 사실을 알려주는 대신, 해리에게 사실을 말해주지 않는 긴장감 넘치는 상황에서 부엉이가 배달한 호그와트 마법학교의 입학통지서를 보여주는 방법을 택했다.

만약 무슨 일이 벌어지는지 혹은 누가 무슨 일을 했는지 인물이 독자에게 직접 말해주어야만 한다면, 장면을 통해 독자에게 충분히 단서를 전달하지 못한 것이다.

플롯의 정보를 드러내는 대화의 예를 살펴보도록 하자. 앞에서

대화: 모든 대화에는 이유가 있다

말했듯 이런 대화는 주인공에게 이전에 알고 있던 것보다 더 많은 정보를 주지만, 전부 다 알려주지는 않는다. 주인공과 독자는 여전히 정보가 무엇을 의미하는지 맞춰보고 조합해야 한다.

메건 애벗의 심리 서스펜스 소설《너는 나를 알게 될 거야You Will Know Me》에서 에릭 녹스와 케이티 녹스 부부는 10대인 딸 데본이 어렸을 때 발을 다친 사고 이후에도 데본이 올림픽 체조 유망주로서 경기에 참가할 수 있도록 모든 노력을 기울인다. 그러던 중 촉망받는 젊은 남자 트레이너 라이언의 죽음이 체조계를 뒤흔들자 데본을 포함해 모든 사람이 기이한 행동을 하기 시작하고, 케이티는 라이언이 어떻게 죽었는지 알아내려 한다. 사고였을까, 아니면 어떤 악의적인 이유가 있었던 것일까?

한편 데본의 집중력과 기술은 흔들리기 시작하고, 케이티는 이를 데본의 훈련 강도를 낮추고 데본이 보통의 아이처럼 이 비극적인 사건을 받아들이게 하라는 신호로 여긴다. 하지만 남편 에릭은 다른 체조 아카데미 엄마 중 한 명과 팀을 짜서 데본이 다른 체육관에서 비밀리에 훈련하도록 한다. 케이티가 거짓말을 하나둘 짜맞추기 시작하면서 딸에게 좋지 않은 일이 일어나고 있으며 남편은 무엇이든 다 알고 있지만 자신에게는 숨기고 있음을 알리는 더 묘한 다른 단서들이 튀어나온다.

다음은 그웬이라는 체육관 친구 엄마가 데본을 어딘가로 데려 갔다는 것을 알고 케이티가 그웬의 딸 레이시에게 꼬치꼬치 캐묻

는 장면이다.

"데본이 주니어 엘리트에 뽑히지 못한 건 코치 T 때문이래요. 코치 T는 자기 가족도 관리하지 못한다고요. 그렇게 말했어요. 제가 들었어요."

케이티가 몸을 움직이자 손톱이 쿠션의 장식 술에 걸렸다.

"누가 그렇게 말했니?"

"엄마랑 데본이랑 녹스 씨요. 오늘 아침 테라스에서 모두 그렇게 얘기했어요." 레이시는 손으로 창문을 가리켰다. "밖에서 사람들이 말하는 걸 다 들을 수 있어요. 엄마가 통화하다 소리 지를 때 나가는 곳이에요."

"녹스 씨?" 방에서는 라벤더 향이 나고, 그녀가 앉아 있는 쿠션이 찢어지는 느낌이 든다. "녹스 씨가 전에도 여기 왔었니? 데본이 오고 난 후에?"

"아니요." 레이시는 브러시를 다시 들었다. "하지만 오늘 아침에는 있었어요. 그런 다음 엄마가 안으로 들어갔고 데본과 녹스 씨만 남았어요. 녹스 씨가 울었어요."

"뭐? 뭐라고 했니?"

"녹스 씨가 우는 건 듣지 못했지만, 데본이 계속 이랬어요. '아빠, 아빠, 울지 마요.'"

케이티는 술 사이를 뚫고 들어간 손톱이 살짝 들리는 것을 느꼈다.

이제껏 에릭이 우는 모습을 본 적은 그 사고 때뿐이었다. 데본의 사고. (…)

"녹스 씨는 계속 미안하다고 말했어요."

케이티는 그녀 안에서 무언가 작고 섬세한 것이 툭 풀리는 느낌을 받았다.

"뭐가 미안하다는 거였니?"

레이시는 어깨를 으쓱이면서 거울로 케이티를 쳐다봤다.

'뭐가 미안하다는 거야, 도대체 뭐가.'

"피요." 레이시가 몸을 돌리며 말했다.

"뭐?"

그리고 두 사람 모두 붉은 빛이 도는 옅은 자색 새틴 소파를 내려다봤다.

손을 들어 잘린 손톱의 붉어진 끝을 바라보면서 케이티는 거의 웃음을 터뜨릴 뻔했다.

케이티는 남편이 오늘 아침 그웬의 집에 있었고, 이전에는 거의 보인 적 없는 우는 모습을 보이며 무언가 미안하다고 말했다는 사실을 알게 된다. 평소와 다른 그의 행동은 그녀의 마음에 경종을 울린다. '무슨 일이 벌어지고 있는 걸까? 에릭과 그웬이 숨기고 있는 비밀은 무엇일까? 데본도 알고 있는 걸까?' 케이티는 더 많은 것을 알아내기 위해 계속 파고 들어야 한다.

또한 작가는 장면의 서브텍스트를 매우 능숙하게 사용한다. 대화 이면에는 케이티의 손톱과 소파의 솔을 이용한 거의 감지할 수 없는 사소한 행동이 있다. 녹스 씨가 무엇을 미안해했는지를 묻는 질문에 레이시가 '피'라고 대답했을 때 잠시 독자는 그것이 답변이라고 생각한다. 그것도 일종의 비상벨이지만, 곧 우리는 레이시의 답변이 케이티의 손이 쿠션의 솔에 걸리면서 난 손가락의 피라는 것을 알게 된다. 그리고 이는 당연히 복선이다. 작가는 이 묘한 대화의 행간 사이에 불안의 씨앗을 심어둔다.

대화 속
긴장의 요소

1부에서 살펴본 일반적인 긴장의 요소, 즉 위험, 갈등, 불확실성, 보류는 대화에도 동일하게 적용된다. 예를 통해 하나씩 살펴보도록 하자.

협박하기

대화는 올바른 방식으로 사용하면 조력자들 사이에서조차 긴장감을 유발하는 무기가 될 수 있다. 또한 적대자는 종종 대화를 통해 심리전을 펼친다. 해를 가하겠다고 위협하거나 심리적으로 몰아붙여 주인공을 방해하는 식이다.

1장에서 언급했던 가브리엘 탤런트의 《마이 앱솔루트 달링》에서 학대를 일삼는 생존주의자 아빠 마틴은 어른스러운 10대 딸 터틀에게 자신을 거역하거나 떠나면 위험해질 것이라고 대화를 통해 위협을 가한다.

아빠한테서 벗어나기 위해 야외에서 하룻밤을 보낸 터틀이 죽은 엄마의 오랜 친구가 운전하는 차를 타고 돌아오자 마틴은 터틀의 어린 시절 이야기를 한다. 터틀이 걷기 시작했을 무렵 마틴은 터틀에게서 불과 몇 미터 떨어지지 않은 곳에 있던 쿠거를 잡으려 했던 일이 있었다. 다음은 마틴이 10대인 터틀에게 말하는 내용이다. 대화 속 위협과 협박에 주목해보자.

"나는 현관 가장자리에 무릎을 꿇고 조준경으로 너를 찾아 조준선을 정확히 너한테 맞췄지. 처음에는 놈이 너를 덮치기 직전에 잡을 수 있을 거라고 생각했다. 그러고 나서 그 고양이 같은 놈이 너를 해치게 놔두느니 차라리 내가 널 죽이는 게 낫겠다는 생각이 들더군. 네가 풀 속으로 끌려가 내장이 찢기게 놔두느니 말이다. 그게 놈들이 하는 짓이야."

마틴은 터틀에게 다른 누군가가 그녀를 데려가거나 도망치게 내버려 두느니 그녀를 먼저 죽이겠다는 점을 상기시킨다. 소름끼치고 끔찍하다. 터틀은 그 메시지를 아주 분명하게 이해한다.

적대자가 대화를 통해 주인공을 위협할 때, 그 양상은 생각보다 훨씬 완곡하거나 교묘한 경우가 많다. 적대자는 서부극에 나오는 진부한 대사처럼 '넌 이제 끝났어'라고 외치지 않는다.

블레이크 크라우치의 서스펜스 연작 시리즈《좋은 행동Good Behavior》에서 잡범이면서 마약 중독자인 주인공 레티 도비쉬는 거리의 삶에서 벗어나기 위해 무엇이든 하려 한다. 그녀는 아들의 양육권을 되찾고자 올바르게 살기 위해 애쓰지만, 이는 결코 이뤄지지 않는다. '선셋 키'라는 일화에서 범죄 조직의 우두머리 하비에르 에스트라다는 그녀에게 사기 혐의로 곧 감옥에 들어갈 존 피치라는 백만장자에게서 고가의 그림을 훔쳐오라고 한다.

레티는 존 피치를 유혹해 그림을 훔치려다 들키고, 상황을 모면하기 위해 서둘러 그림을 훔치려 시도한 행위를 사과하고 결백한 척 한다. 그러자 피치는 자신이 살아온 이야기를 시작하고, 독자와 레티는 곧 그녀에게 주어진 일이 그림을 훔치는 정도의 일이 아니라는 사실을 알게 된다.

"레티 도비쉬, 당신은 아름다운 여성이오. 다음 생이라면… 혹시 모르지? 하지만 당신을 내 집에 들인 것은 섹스 때문이 아니었어. 그런 건 충분히 했지." 피치는 자신의 잔을 들었다. "그리고 난 이 4만 달러짜리 싱글 몰트에도 관심이 없어. 한 남자의 인생에서 마지막 날 밤에… 아마도 거기서 죽게 되겠지만 26년 형을 받고 교도소로 출두

하기 전에… 스스로에게 물어봐야지. 이 소중한 마지막 순간에 나는 무엇을 해야 할까? 인생에서 나를 가장 행복하게 했던 게 뭔지 생각해보는 거? 아니면 진정 새로운 경험을 하기 위해 마지막 이 짧은 자유를 사용해보는 건 어떨까?"

레티는 계단을 흘끔흘끔 보았다. (…)

"그게 나랑 무슨 상관이야?"

피치가 돌아서서 그녀를 마주봤다.

"달링, 내가 해보지 못한 게 하나 있어. 1969년 징병에는 나이가 너무 많아 지원하지 못했지. 전쟁에 나가 본 적이 없어. 이 말은 사람을 죽여본 적이 없다는 거지."

"그가 당신을 죽일 거야. 교도소에서도 당신을 손볼 수 있어."

"에스트라다를 말하는 거야?"

레티가 고개를 끄덕였다.

"아직도 모르는군, 그렇지?"

"뭘 모른다는 거야?"

"이 모든 걸 계획한 사람이 하비에르야, 레티. 그림 같은 건 없었어. 구강청량용 스프레이에도 약물이 들어가지 않았어. 하비에르에게 떠나기 전 내가 하고 싶은 이 마지막 경험에 대해 말했더니 매우 비싼 가격에 당신을 나에게 보냈더군."

피치는 이 대화를 이용해서 레티에게 그녀가 위험에 빠졌다는

것을 알려준다. 그는 자신이 우위에 있고 모든 일이 계획대로 될 거라고 너무 확신한 나머지 많은 적대자가 저지르는 실수를 하고 너무 많은 사실을 폭로한다.

갈등을 드러내기

대화에서 갈등은 비교적 쉽게 인식할 수 있어야 하고, 재미를 유발해야 한다. 갈등은 줄다리기식 긴장감을 생생하게 유지하는 가장 좋은 방법이다. 갈등은 긴장감과 에너지를 만들고, 이해관계를 높이고, 인물이 행동하도록 압박한다. 자매끼리 옷 한 벌을 빌려주는 것을 두고 말싸움을 하는 것처럼 작고 사소한 갈등부터 아내가 남편의 불륜을 알아채고 남편과 담판을 내려는 것 같은 심각한 갈등이나 음모론 마니아가 공공장소에서 한 정치인에게 비난을 쏟아내는 것처럼 매우 우려스러운 갈등까지 다양하다.

조력자와 적 사이의 갈등을 능수능란하게 다루는 작가 리안 모리아티는 모든 작품에 갈등의 대화가 벌어지는 크고 작은 순간을 넣는다. HBO에서 크게 히트를 친 드라마의 원작이자 그녀의 베스트셀러 소설 《커져버린 사소한 거짓말》에는 교외 지역에서 같은 학교에 다니는 자녀를 둔 네 명의 엄마가 등장한다.

과거의 충격적인 사건에서 벗어나기 위해 새로운 곳에 정착한 제인은 아들 지기와 함께 예비 초등학교 첫날 나타났다가 논란의 중심에 서게 된다. 여러 엄마들이 모이고, 그 가운데는 조력자가

되는 매들린과 고지식하고 통제적이라고 알려진 레나타도 있다. 레나타는 아이들을 기다리는 자리에서 누군가 그녀의 딸 아마벨라를 다치게 했다고 말한다. 그녀는 아이들을 곤혹스럽게 만든다.

"누가 그랬니, 아마벨라?" 레나타가 어린 딸에게 물었다. "누가 널 아프게 했니?"

아이는 거의 들리지 않는 목소리로 말했다.

"아마벨라, 혹시 사고였니?" 선생님이 절박한 목소리로 물었다.

"맙소사, 사고가 아니에요." 레나타가 말을 잘랐다. 레나타의 얼굴은 마땅히 치밀어 오르는 분노로 타올랐다. "누군가 우리 애를 목을 조른 거예요. 목에 자국이 보여요. 멍이 들 거 같아요."

"세상에나." 매들린이 말했다.

제인은 선생님이 어린 소녀의 눈높이에 맞추기 위해 쪼그려 앉아 어깨에 팔을 두르고 귀를 소녀의 입 가까이 대는 모습을 지켜봤다.

"무슨 일인지 봤니?" 제인은 지기에게 물었다. 지기는 고개를 세차게 흔들었다.

선생님은 뒤로 물러나며 일어나서는 귀걸이를 만지작거리며 학부모 쪽을 향했다. "아무래도 남자애들 중 하나인 거 같은데… 글쎄요. 문제는 아이들이 아직 서로 이름을 모르기 때문에 아마벨라가 어떤 남자애인지 정확히 말하지 못하고⋯⋯."

"이 일을 그냥 넘어가지 않을 거예요." 레나타가 끼어들었다.

"당연히 그래야지." 레나타 주변을 서성거리던 금발머리 친구가 맞장구를 쳤다.

불확실하게 말하기

불확실성은 대화에서 다양한 형태로 나타난다. 인물이 믿음이 가지 않는 방식으로 말하거나, 범죄 용의자가 사법당국에 필요한 답변을 회피하려 하거나, 인물이 애매하게 말하는 버릇을 가진 경우가 대표적이다.

리디아 네처의 순수소설《밤하늘에서 톨레도를 알아보는 법How to Tell Toledo from the Night Sky》에서 천문학자 조지와 물리학자 아이린은 톨레도 천문학 연구소에서 계속해서 부딪치면서 서로에게 끌린다. 하지만 아이린은 조지가 몇 년 전 영매로부터 그가 꿈꾸는 여인은 갈색 머리라는 점괘를 받았다는 것을 모르고 있다. 조지의 조교 중 한 명인 샘 베스는 파티에서 아이린을 붙잡고 수수께끼 같은 말을 한다.

샘 베스는 아이린이 파티를 떠나려고 할 때 다가왔다. 그녀의 얼굴을 상기되어 있었고 시선은 조지의 테이블과 조지의 부모님을 향해 있었다. "길가메시 왕과 섹스를 했어요." 샘 베스는 와인잔을 움켜쥐며 다급하게 말했다. 아이린은 계속해서 문 쪽을 향해 빌리온을 조정했지만; 샘 베스가 그녀의 팔을 잡았다.

"저기요?" 아이린이 물었다. "왜 이러는 거예요?"

"조지 때문이요." 샘 베스가 말했다. "조지는 그의 인나나를 찾고 있어요."

"무슨 말을 하는 거예요?" 아이린이 맞받아쳤다. 하지만 이로써 샘 베스가 연구실에서 어떻게 행동했는지 이해되었다. 아이린의 내면에서 뭔가 실망스럽고 약간 슬픈 기분이 들었다.

"그는 여기에 있는 갈색 머리를 가진 거의 모두와 잤어요." 샘 베스는 참지 못하고 설명했다. (…)

"정말 이상하네요." 아이린이 말했다. "그건 나와 상관없는 일이에요."

"맞아요. 하지만 당신도 갈색 머리지요. 당신에게 맞는 좋은 남자친구는 아니에요. 눈길을 주지 마요. 떨어져요."

이 장면의 불확실성은 독자와 아이린 모두를 주저하게 한다. 샘 베스는 그냥 독특하고 별난 사람일까, 아니면 샘 베스의 말에 무슨 의미가 있는 것일까? 불확실한 대화는 모든 사람의 균형 감각을 깨뜨려서 긴장감을 조성한다.

정보 숨기기

인물은 수많은 이유로 서로에게 정보를 숨긴다. 어쨌든 비밀은 여러 훌륭한 이야기의 핵심이다. 따라서 대화를 이어가면서도 정

보를 주지 않는 경우에도 긴장감이 유발된다.

타나 프렌치의 미스터리 소설 《무단침입자The Trespasser》에는 아일랜드의 더블린을 배경으로 두 형사 앙투아네트 콘웨이와 스티븐 모란이 등장한다. 두 사람은 애슐린 머레이라는 젊은 여성의 사망 사건을 조사 중이다. 애슐린의 시신은 그녀의 아파트에서 발견되었고 폭행이나 몸싸움의 흔적이 전혀 없지만, 자연사는 아니다. 가장 유력한 사인은 질식사다. 사건의 용의자는 애슐린이 사귀던 젊은 남자다. 단서를 쫓던 두 형사는 애슐린의 친구 루시 리오단의 집을 찾는다. 그들은 루시에게 친구의 죽음을 제일 먼저 알려주고 그 과정에서 루시가 정보를 숨기고 있다는 것을 알아챈다.

"왜 우리가 애슐린 때문에 여기에 왔다고 생각하는 겁니까?" 스티브가 물었다.

루시가 고개를 들었다. 울고 있지 않아서 다행스러웠지만, 그녀의 얼굴은 새하얗게 질려 있었다. 그녀의 눈은 병이 난 것은 아니지만 시력에 문제가 있거나 불편해 보였다. 그녀가 말했다. "뭐라고요?"

"문을 열고는 '애슐린 때문인가요?' 이렇게 말했잖습니까? 왜 그렇게 생각한 거지요?"

담배가 흔들렸다. 루시는 담배를 쳐다보고는 담배가 흔들리지 않게 손가락으로 더 꼭 쥐었다.

"모르겠어요. 그냥 그런 말이 나왔어요."

"다시 생각해봐요. 이유가 있을 겁니다."

"기억이 안 나요. 그냥 그런 생각이 들었어요."

우리는 기다렸다. (…)

한참 후 루시가 허리를 세웠다. 그녀는 울거나 구역질하지 않을 것이다. 어쨌든 지금은 그러지 않을 것이다. 그녀에게는 달리 할 일이 있다. 그녀가 우리에게 거짓말하기로 결심했다는 확신이 들었다.

위의 사례에서 보듯, 인물의 말이나 태도는 정보를 숨기고 있는 것처럼 보이지만 정작 그 정보를 명확하게 말해주지 않는 보류하기의 형태가 많다. 주인공은 정황을 통해 상대가 정보를 숨기고 있다는 사실을 직감하지만, 상대를 꼼짝 못하게 할 증거는 없는 곤란한 처지에 빠진다.

상대방이 사실대로 말하지 않거나 찾는 정보를 주지 않는다고 느끼는 상황에서는 상처, 좌절, 분노에 이르기까지 다양한 감정이 나타난다. 또한 장난스럽게도 사용할 수 있다. 인물이 집에서 배우자의 승진이나 합격, 임신 여부 등의 소식을 기다리고 있는 경우다. 정보를 밝히기까지 시간을 끌 수 있어서 인물이나 대화의 상대방, 그리고 독자에게도 기대에 부푼 긴장감을 줄 수 있다. 긴장의 요소를 염두에 두고 대화를 쓰자. 세심하게 설계한 대화는 시기적절하게 긴장감을 유발하는 도구가 되어 장면을 풍부하게 한다. 또한 인물의 내면 깊은 곳을 드러내며 플롯을 앞으로 나아가게 한다.

✦ Check Point

√ 대화는 의례적인 말을 하기 위한 용도가 아니다.

√ 대화는 플롯을 진행시키고 인물에 대한 독자의 이해를 높인다.

√ 플롯의 전환점을 '설명'하기 위해 대화를 사용하고 싶은 유혹을 이겨내자.

√ 모든 대화에는 긴장감이 존재해야 한다. 조력자 사이의 대화라고 해도 마찬가지다. 한 인물은 '네'라고 하고 다른 인물은 '아니오'라고 말한다고 생각해보자.

√ 인물이 변하면 말하는 방식 또한 바뀔 수 있다.

√ 대화는 인물 사이의 관계를 심화시키는 한 가지 방법이다.

√ 대화에서 위협이나 협박을 통해 위험을 조성할 수 있다. 대화는 올바르게 사용하면 무기가 되기도 한다.

√ 대화에서 불확실성을 조성하여 인물과 독자의 안정감을 깨뜨리자.

√ 인물은 중요한 정보를 숨겨서 긴장감을 조성할 수 있다.

이제 당신 차례!

쓰고 있는 이야기에서 대화를 꼼꼼히 살펴보고 의례적으로 말하는 곳을 찾아보자. 만약 찾으면 그 부분을 잘라내거나 10장 초반부에 설명한 밀고 당기기 기법을 이용해서 대화에 활기를 불어넣자. 기본적으로 한 인물은 '네'라고 말하고 다른 인물은 '아니오'라고 말하는 방식이다. 모든 대화에 긴장감이 가득 넘치도록 바꾸어보자.

대결
적대자가 물러나는 순간은 없다

흔히 적대자라고 하면 소시오패스나 연쇄 살인범처럼 전형적이고 사악한 악당과 동일시하는 경향이 있다. 하지만 적대자는 주인공의 목표나 욕망을 가로막는 모든 세력을 말한다. 이런 맥락에서 적대자는 사람은 좋지만 아는 것이 없는 친구나 늘 시비조로 나오는 악질 상사 또는 갑작스런 눈보라처럼 악의가 전혀 없는 자연의 힘도 될 수 있다. 이 장에서는 주로 지각이 있는 형태의 적대자에 초점을 맞춰 살펴볼 것이다. 하지만 모든 대립 세력은 주인공을 저지할 힘이 있다는 점을 기억하자.

주인공과 적대자가 이야기 내내 어떤 형태로든 관계를 이어갈 때 긴장감은 최고조에 이른다. 적대자가 물러서는 순간은 결코 없다는 뜻이다. 즉, 주인공과 적대자의 관계는 종류나 형식, 타이밍 등은 바뀔 수 있지만, 긴장감을 팽팽하게 유지하기 위해서는 적대

자를 언제나 주인공의 목표에 방해가 되는 위치에 두어야 한다.

그렇다면 적대자는 왜 필요할까? 적대적인 상대나 목표를 방해하는 장애물이 없다면 주인공은 긴장감이 거의 느껴지지 않는, 전혀 흥미롭지 않은 방식으로 이야기를 헤쳐 나갈 것이다. 따라서 이야기의 복잡도를 높이면서 사건이 너무 쉽게 (그래서 지루하게) 풀리지 않게 하고 동시에 인물과 이야기의 변화를 이끌어내려면 적대자가 필요하다.

13장에서 살펴보겠지만, 대부분의 전통적인 이야기 구조에서 적대자는 이야기의 전반부에서 3분의 2 지점까지 우위에 있고 더 큰 힘을 가진다. 그 이후 주인공이 힘을 얻어 적대자와 거의 대등해지고, 마침내 결말에서 적대자를 이긴다.

그렇다고 적대자가 문자 그대로 모든 장면에 등장해야 한다는 말은 아니다. 그보다는 주인공의 반응이나 감정 또는 적대자를 피하거나 무너뜨리거나 저지하려는 계획 혹은 두려움을 통해 적대자의 존재감이 나타나기도 한다.

이 역시 13장에서 살펴보겠지만, 주인공은 플롯의 여러 '강력한 전환점'을 지나면서 힘과 능력을 얻는다. 주인공과 적대자 사이 힘의 격차는 여정 속 주인공의 위치에 따라 더 크거나 작게 또는 더 비등하게 느껴질 것이다.

주인공과 적대자가 다수일 때

줄곧 이야기의 주인공이 한 명인 것처럼 말했지만, 주인공이 여러 명인 이야기도 많다. 이야기의 플롯에서 동등하게 중요성을 가지며, 모두 극적인 변화를 겪는 인물들이다. 대부분의 경우 이런 인물들에게는 같은 적대자가 있고, 그런 이유로 공동 주인공이 될 수 있다. 예를 들면 자신도 모르는 사이에 사기 사건의 대상이 된 인물들이나 폭탄 테러의 희생자가 된 인물들, 마녀로 의심된다는 이유로 광적인 신자들에 의해 쫓기는 여성들 등이 있다.

하지만 주인공이 여러 명이면 주인공마다 한 명씩 여러 적대자가 존재하기도 한다. 만약 적대자가 여럿이라면 그들의 동기나 목표는 서로 관련되어 있거나 적어도 비슷해야 한다. 그렇게 해야 두 개의 이야기를 따로 써서 플롯라인을 억지로 끼워 맞추는 느낌이 들지 않는다. 〈스타워즈〉 시리즈를 생각해보자. 각 에피소드에는 루크 스카이워커, 레아 공주, 한 솔로 등 여러 주인공이 있고, 다스 베이더, 악의 제국, 스톰트루퍼, 자바 더 헛, 시스의 군주 등 여러 적수가 있다. 모든 선량한 인물은 악의 제국을 무너뜨리겠다는 동일한 대의명분을 위해 움직이고, 모든 악당은 반란을 진압하겠다는 동일한 대의명분을 위해 움직인다. 하지만 각 주인공은 각자의 장면에서 자신의 적수와 대결을 펼친다.

때로는 한 명의 주인공에게 여러 명의 적대자가 등장하기도 한다. 테러 조직원들이 연방 요원 한 명을 추격하거나 여러 악당이 같은 슈퍼히어로를 노릴 수도 있다. 주인공과 적대자의 비율에 정해진 공식은 없다. 중요한 점은 이야기에서 적어도 한 명의 적대자는 있어야 한다는 것이다.

적대자가
힘을 휘두르는 방법

가장 훌륭한 적대자는 가장 인간적이다. 이들은 가학적인 이유 외에는 사악한 행위의 동기가 없는 단순한 악당을 뛰어넘는 존재다. 사이코패스가 정말 무서운 이유는 타인에 대해 공감이나 연민을 느끼지 않기 때문이다. 이는 긴장감을 유발하기는 하지만 플롯을 복잡하게 만들지는 않는다. 또한 악을 위한 악은 결국 독자를 지치게 만든다. 반면 유능한 적대자는 어느 시점에서 그 속내를 예측할 수 있다. 우리는 그들을 지금의 모습으로 만든 상처와 고통을 몰래 엿봤기 때문에 그 동기를 이해할 수 있다. 적대자가 복잡한 인물일수록 주인공과 적대자 사이에 더 많은 긴장감이 발생한다.

어떤 유형의 적대자를 선택하든 다음의 요소는 필수적으로 포함되어야 한다.

◆ 적대자는 이야기의 3분의 2 정도 지점까지 주인공보다 더 유능하거나 강력하거나 통제력이 있어야 한다.

◆ 주인공은 계속 강해지고 성장하지만, 클라이맥스에서 적대자를 이길 만큼만 강력해진다.

◆ 주인공은 일시적으로 적대자보다 강력한 힘을 얻거나 이야기의 특정 지점에서 적대자를 능가할 수 있지만(13장을 참고하자), 주인공이 얻은 이점은 반드시 쓸모없어지고 클라이맥스 전에 주인공에게 상당한 대가를 치르게 할 수도 있다(예를 들어 적대자가 주인공이 자신에게 맞서려고 했다는 이유로 응징하는 식이다).

◆ 주인공은 적대자가 할 수 없거나 하지 않는 식으로 강력해져서 더 큰 힘이나 가치관, 역량이나 다른 긍정적인 자질을 내보인다.

이제 적대자의 유형을 살펴보고, 이들이 어떻게 주인공을 상대로 자신의 힘을 휘둘러 긴장감을 유발하는지 알아보자.

권력에 굶주린 유형

전형적인 악당은 권력에 미쳐 있는 경우가 많다. 권력을 좋아하고 더 많은 권력을 원한다. 일반적으로 처음에는 힘이 약한 인물이었다가, 타인을 조종하거나 위협하는 등 공포에 떨게 해서 자신의 명령을 따르게 만드는 능력을 얻으면 완고하고 권위적인 유형의

적대자가 된다. 〈스타워즈〉 시리즈의 다스 베이더나 《해리포터》 시리즈의 볼드모트 경이 그렇다. 이런 적대자들은 그다지 복잡하지 않다. 이야기가 인물의 내면에 집중하기보다는 행동이나 사건에 집중하는 장르에서 흔히 볼 수 있는 유형이다.

이런 적대자는 권력을 즐기며 마음껏 휘두른다. 주인공을 고통에 빠뜨리고, 타인의 고통을 보거나 유발하는 것을 즐긴다. 자신에게 약점이 있다고 생각하지 않으며 종종 스스로를 천하무적이나 그에 아주 가깝다고 믿는다. 힘이나 권력으로 만회할 수 없는 부분은 자신의 명령을 수행하는 추종자나 더 힘이 약한 인물을 통해 보완한다.

인물의 내적·감정적 변화보다는 외적 행동에 더 초점을 맞춘 이야기를 쓰거나, 악과 부패의 비유로 사용하여 이런 세력들이 무슨 짓을 할 수 있는지 보여주고 싶을 때 유용한 적대자 유형이다.

권력에 굶주린 인물을 쓸 때는 무의미하거나 공허한 인물상이 되지 않도록 주의해야 한다. 가능하면 더 구체적으로 표현해보자. 아무리 생각해봐도 고리타분한 고정관념에서 벗어나기가 어렵다면, 다음의 핵심 질문을 바탕으로 브레인스토밍을 해보자.

◆ 이 적대자는 어떤 뒷이야기의 상처를 지니고 있는가?
◆ 이 적대자는 어쩌다가 지금처럼 되었는가?
◆ 이 적대자는 사악해지기 전에는 어땠는가?

♦ 이 적대자는 변화나 변신이 가능한가(이야기에서 그런 일이 일어나지 않는다고 해도)?

사실 다스 베이더와 볼드모트 경 모두 뒷이야기의 상처가 있지만, 이야기가 한참 진행되고 나서야 그 상처가 무엇인지 알 수 있다. 조지 루카스나 J. K. 롤링 모두 두 인물의 내면세계에 많은 시간을 할애하지 않는다.

독선적이거나 독실한 유형

어떤 이념이나 신념에 너무 푹 빠져 있어서 자신의 행동이 타인에게 끼치는 해악을 보지 못하거나, 더 높은 대의명분이나 목적을 위해 그 해악을 무시해버리는 유형의 적대자다. 자신의 신념이 옳다고 굳게 믿으며, 어떤 행동 원칙이나 교리를 따르고, 보통은 이 적대자를 뒤에서 도와주는 추종자나 상급자가 있다. 종교 집단의 일원, 전체주의 사회 혹은 하위문화의 구성원, 자선 단체나 사교 클럽의 일원, 어떤 특정한 사고를 이겨낸 생존자 등이 이에 해당한다. 이들은 독선적이거나 독실한 성격을 지니고 있으면서도 주인공과 대립하는 적대자가 되기에 적합하다.

이러한 엄격한 신념을 지닌 적대자는 같은 일을 다른 방식으로도 해결할 수 있다는 사실을 믿지 않으며, 따라서 공감 능력이나 연민의 감정이 결여된 것처럼 보이기도 한다. 그리고 자신의 대의

명분을 위해 기꺼이 타인에게 해를 끼치거나 상황을 통제하려 하거나 누군가를 비방하거나 심지어는 살인을 저지르기도 한다. 이러한 유형에 속하는 대표적인 이야기로는 여성이 국가의 소유물이 되고 집안일을 하는 하녀나 아기를 낳는 시녀에 불과한 존재가 되는 디스토피아를 그린 마거릿 애트우드의 《시녀 이야기》가 있다. 이 유형에 속하는 적대자와 맞서기 위해 주인공은 창의적인 해결책을 제시하는 인물이 되어야 한다.

배신당하는 유형

배신이나 거부의 아픔보다 더 급격하게 인물의 마음을 돌로 바꾸는 요인은 없다. 배신의 상처를 안고 있는 적대자는 복수에 몰두하고 주인공은 그 복수의 대상이 되는 일이 많다. 주인공이 적대자의 마음을 아프게 한 직접적인 원인이 아닐지라도 어떤 면에서는 그 상황과 관련이 있을 수 있다. 혹은 단순히 적대자가 비난하기 좋은 화풀이 대상이거나 엉뚱한 시간에 엉뚱한 곳에 있었던 탓일 수도 있다.

배신이나 거부를 당해 행동에 나선 적대자는 실제로 무슨 일이 있었는지 파악하는 데 시간을 들이지 않거나, 잘못된 정보를 받아들이거나, 감정에 너무 휩쓸린 나머지 자신이 틀렸을지 모른다고 생각하지 않는다. 대개 엇나간 격정에 좌우되고, 매우 감정적인 인물인 경우가 많다. 충격적인 배신을 경험한 이후에는 논리가 통하

지 않는다. 배신을 당한 적대자는 복수를 위해 어떤 일도 서슴지 않을 것이다. 주인공은 논리와 이성으로 적대자를 설득하고 싶겠지만 그렇게 하는 것이 오히려 고통스러운 역효과를 불러온다는 것을 깨닫게 될 뿐이다.

이런 유형의 적대자로 영화 〈인크레더블〉에 나오는 신드롬을 들 수 있다. 영화는 용감한 행동에도 불구하고 부수적 피해가 발생한 탓에 대중의 비난을 받고 강제로 은퇴한 슈퍼히어로로 가족의 이야기다. 몇 년 뒤 남편인 미스터 인크레더블은 교외에서 사무직 근로자로, 그의 아내 엘라스티걸은 전업주부로 지낸다. 하지만 새로운 위협이 닥치면서 미스터 인크레더블은 은밀히 행동에 돌입하고, 새로운 적이 다름 아닌 버디 파인이라는 사실을 알아낸다. 버디 파인은 슈퍼히어로 시절의 미스터 인크레더블을 존경하면서 스스로를 '인크레더블 보이'라고 불렀지만, 범죄 수사요원이 되기에는 너무 어리다는 이유로 거절당한 바 있다. 버디 파인은 오랫동안 좌절과 고통 속에 지냈고, 그 상처를 어둠의 힘으로 바꿔서 신드롬이라는 악당이 되었다.

배신이나 거절의 아픔을 통해 사악해지는 적대자는 매력적이면서 동시에 악랄할 수 있다. 과거 애정을 품었던 대상을 여전히 사랑하거나 동경해서 괴로워하는데, 과거에 사랑하던 대상이 주인공인 경우가 많다. 그렇기 때문에 감정적으로 변덕스럽고 예측하기 힘들며 때로는 주인공에게도 감정적으로 해를 끼치는 식으로

반격을 가한다.

선천적 혹은 후천적 유형

지금까지 수많은 이야기를 살펴본 경험으로 미루어보건대, 악당이 처음부터 악랄했던 것은 아니라고 가정하는 편이 유용하다. 사실 일부 악당은 선택권조차 없었을 것이다. 만약 한 아이가 백인 우월주의자들에 의해 양육되고 홈스쿨링을 받으며 다른 이념을 가진 사람과는 전혀 접촉하지 않은 경우, 그렇게 자라 인종차별주의자가 된 적대자는 누군가 그 사실을 지적하기 전까지 진정 옳고 그름을 알지 못할 수 있다.

근본주의적인 종교나 강력한 문화적 관습으로 독선적인 적대자와 유사한 악당이 만들어질 수 있다. 이런 악당은 스스로 옳은 일을 한다고 믿으며 자신의 행동이 보편적인 인간성을 무시하고 있음을 깨닫지 못한다. 이런 유형의 악당을 이용하면 작가는 뛰어난 적대자의 힘을 갖는 동시에 그 적대자를 구원해 다른 인물로 바꿀 기회를 얻는다. 개인적으로 지독한 짓을 해서 즐거움을 얻는 적대자보다 훨씬 의미 있는 유형이라고 생각한다.

조디 피코의 소설 《작지만 위대한 일들》에서 백인 우월주의자 부부인 터크 바우어와 브리타니 바우어는 흑인 간호사가 그들의 갓난아기를 돌보게 하지 말라고 요구한다. 이것이 명백한 차별 행위임에도 불구하고, 병원은 루스 제퍼슨이라는 흑인 간호사를 혐

오하는 이 부부의 요청을 받아들인다. 그러다 바우어 커플의 아기가 신생아 집중 치료실에서 위급한 상황에 처한다. 결국 아기가 사망하자, 그 책임은 인종차별주의자 가족의 요청에도 불구하고 아기의 치료에 개입했던 루스의 탓으로 돌아간다.

소설이 진행되는 동안 터크에게 신념에 대한 확신을 조금씩 깨뜨리는 사건들이 일어나기 시작하고, 커다란 음모가 드러나면서 터크는 자신이 증오라고 믿었던 모든 것을 완전히 다시 생각하게 된다. 새로운 정보는 그를 변화시키고, 그는 더 이상 적대적인 세계관을 유지할 수 없다.

속죄는 좋은 것이다. 하지만 궁극적으로 인물의 변화로 이어지는 과정(연이어 벌어지는 현실적인 사건들)을 보여주기 위해 이런 적대자(혹은 정말 적대적인 인물)를 사용할 때는 조심해야 한다. 그 과정에 개연성이 있어야 하며 주인공의 여정에서 벗어나지 말아야 한다.

우발적 유형

때로는 이야기 초반에 조력자로 등장했던 인물이 플롯 사건의 반전을 통해 적대자가 되기도 한다. 트라우마나 갈등, 비극, 변화는 유약한 인물을 권력이나 지배력을 탐하는 인물로 바꾸는 촉매 역할을 한다.

조지 R. R. 마틴의 〈왕좌의 게임〉 시리즈(HBO TV 시리즈로 각색됨)에 등장하는 테온이라는 인물을 생각해보자. 테온 그레이조이는

강철 군도 그레이조이 왕국의 후계자다. 하지만 어린 시절 전쟁에서 생포되어 북부 윈터펠의 스타크 가문에 볼모로 들어가 수양아들처럼 길러진다. 테온은 나이가 들어 고국에 돌아가 아버지의 뒤를 이으려 하지만, 스타크 가문 사람들과 너무 비슷해졌다는 이유로 거절당한다. 불안감에 사로잡힌 테온은 윈터펠의 영주 에다드 스타크 경이 살해된 이후 윈터펠의 몰락을 이용해서 아버지에게 받아들여질 수 있다고 믿는다. 이런 식으로 그는 한때 가족이라고 생각했던 스타크 가문과 대립하는 인물이 된다.

앞서 언급했던 사라 제이 마스의 《궁정》 시리즈의 1부 《가시와 장미의 궁정》에서 주인공 페이러와 그녀의 연인 탐린은 끔찍한 비극을 겪는다. 2부 《안개와 분노의 궁정》에서는 비극에 대한 트라우마로 페이러를 잃을지도 모른다는 두려움에 사로잡힌 탐린이 사실상 페이러의 감시자라고 할 정도로 그녀를 옥죄고 통제한다. 탐린은 의도치 않게 자신에 대한 페이러의 진심과 사랑을 짓밟고, 페이러로 하여금 그로부터 도망치려는 상황까지 몰아넣는다.

이런 유형의 적대자는 독선적인 사람들이나 특정한 방식으로 양육된 사람들과 비슷한 점이 있다. 보고 싶지 않은 진실을 거부하는 다른 적대자들과 달리 이들은 자신이 하는 일이 옳다고 믿는다. 페이러는 구속을 풀고 자유를 달라고 간청하지만, 탐린은 자신의 의견이 우월하다고 생각해 이를 들어주지 않는다. 테온은 윈터펠을 공략하면 상황을 되돌릴 수 없으며 그에게 승산이 없다는 사실

을 알지만, 그럼에도 결국 모든 일이 잘 풀릴 것이라는 희망에 기대어 일을 밀고 나간다.

승리하는 유형(안티히어로)

이야기의 유행은 항상 변한다. 그중 한 가지는 적대자가 실제로 주인공에게 승리를 거두는 이야기와 관련이 있다. '안티히어로', 즉 적대자처럼 행동하는 주인공의 이야기가 등장한 것이다.

이런 유형의 이야기는 안티히어로가 더 나은 인물이 되는 법을 배우거나 악행을 멈추거나 도전에 맞서는 속죄의 이야기가 될 수도 있고, 단순히 불안한 인물의 내적 어둠을 살펴보는 이야기가 될 수도 있다.

이런 안티히어로가 주인공으로 등장하는 긴장감 넘치고 흥미로운 이야기로 캐롤라인 켑네스의 《너의 모든 것You》이 있다. 주인공 조는 자신이 일하는 서점에 들어온 손님 귀네비어 벡이라는 여성(애칭은 벡이다)에게 집착한다. 처음에는 조가 벡에게 큰 관심을 갖는 것이 매력적으로 보이지만, 그 관심이 서서히 집착과 스토킹으로 넘어간다. 그럼에도 작가는 독자가 계속 이야기를 읽을 만큼 충분히 호감이 가는 인물을 만들어낸다. 결말을 공개하지는 않겠지만 조는 벡의 희생으로 나름의 승리를 거두고, 소설은 그렇게 끝난다. 기분 좋은 이야기는 아니지만, 책장이 술술 넘어간다. 앞으로의 행복이나 보상보다는 갈등이나 위험, 위해의 위협이 훨씬 효과적으

로 긴장감을 유발한다는 주장이 다시 입증된 셈이다.

안티히어로 이야기를 쓴다고 해도 전통적인 인물의 변화 궤도는 그대로 따라야 한다. 하지만 이 경우에는 원만하고 건전하며 긍정적인 방향의 변신이 나타나지 않는다. 대신 적대자는 주인공에게 이기고 자신의 사악한 목표를 이룬다. 이런 이야기들은 흔히 인간 본성의 어두운 이면이나 삶과 사랑의 덧없음, 인간 정신의 복잡성을 탐구한다. 행복하거나 기분 좋은 이야기는 아니지만, 우리를 깊이 생각하게 만들고 잘 쓴 이야기라면 책장이 술술 넘어가게 한다.

그런 점에서 인물의 호감도라는 개념은 언급할 가치가 있다. 의외라고 생각할 수 있지만 모든 인물, 심지어 주인공까지도 독자에게 호감을 사거나 공감을 얻을 필요는 없다. 대신 반드시 투명해야 한다. 인물의 동기를 이해하면 비록 그 의도가 사악하다고 해도 우리는 기꺼이 인물과 함께 이야기의 여정에 동참할 것이다. 행동이 너무 제멋대로인 것처럼 보여도 좋지 않다. 어떤 근거가 있어야 한다.

플롯에는 드러나지 않고 오직 작가 자신만 알고 있다고 해도, 궁극적으로 모든 적대자에게 어떤 식으로든 뒷이야기를 부여해야 하는 이유가 바로 이것이다. 작가 스스로 이야기의 등장인물을 더 깊이 이해할수록 더 충분히 실감나는 인물을 만들 수 있기 때문이다.

적대자 겸 주인공 유형

6장에서 인물의 결점이 인물을 무너뜨리고 갈등과 골칫거리를

유발할 수 있는 방법을 살펴봤다. 하지만 정작 주인공이 의도치 않았거나 자신도 모르는 사이에 스스로의 적대자가 되는 이야기가 있다. 예를 들어 고전 《지킬 박사와 하이드》에는 존경받는 지킬 박사가 등장하는데, 그는 무시무시한 살인범 하이드이기도 하다. 지킬 박사가 하이드로 변신해 온갖 범죄를 저지르고 다닌 것이다.

이처럼 때로 인물을 변신시키는 힘(마법, 늑대인간, 중독, 해리성 정체성 장애, 기억상실, 기타 여러 허구적인 장치)을 통해 주인공은 또 다른 자아 속으로 사라질 수 있다. 또 다른 자아는 끔찍하고 후회될 만한 일을 하거나, 주인공의 삶을 힘들게 한다.

이런 종류의 플롯 장치는 주로 독자에게 정보를 알려주지 않고 불확실성에 크게 좌우되므로, 적대자 겸 주인공이 가진 불가피한 비밀을 드러내지 않도록 제한적 시점으로 이야기를 쓰는 것이 가장 좋다. 제대로 작동하면 강력한 플롯 효과를 낸다. 물론 이야기 결말에서 독자가 주인공에게 공감할 수 있게 만들려면 더 열심히 장치를 설계해야 하지만, 최근에는 등장인물이 속죄나 행복처럼 커다란 목표가 아니라 단순히 어떤 사실을 자각하기 위해, 혹은 트라우마나 비극의 종식을 위해 변화하는 이야기가 점점 더 많아지고 있다.

지각이 없거나 의도가 없는 유형

마지막으로 한 가지 적대자를 간단히 짚고 넘어가자. 쉽게 설명

하면 '비인간'이라고도 할 수 있겠지만, 그렇게 간단하게 표현할 수는 없다. 많은 이야기에서 외계인이나 상상의 동물, 괴물이 등장하지만(이들 역시 인간이 아니다) 이러한 캐릭터 역시 의식이 존재하고 행동과 대사가 존재한다. 따라서 이들은 이야기의 구성상 '사람'으로 간주해도 좋을 것이다. 여기에서 언급하는 '지각'이란 언어, 논리, 감정을 사용한다는 의미다. 이에 비하면 동물(물론 엄밀히 말해 동물은 지각이 있다)을 포함한 자연의 요소는 지각과 의도가 없다.

앞에서 여러 번 언급했듯이, 날씨나 온도 심지어 역사의 한 시대도 인물에게 불리하게 작용한다면 적대자의 역할을 할 수 있다. 운전대를 잡고 딴 데 정신을 파는 바람에 주인공을 죽음으로 몰고 가는 더할 나위 없이 착한 사람은 마찬가지로 적대자이지만 해를 끼치려고 의도한 인물은 아니다. 전체주의 정권(적대자가 한 사람이 아니라 체제 전체인 경우)은 단 한 명의 적대자 없이도 주인공을 억압할 수 있다. 궁극적으로 주인공을 심도 있게 보여주기 위해 충분한 긴장감을 쌓으려면 걷고 말하는 적대자가 적어도 한 명은 필요하겠지만, 언제든지 여러 유형의 적대자를 혼합해서 사용할 수 있다.

✦ Check Point

√ 적대자는 주인공의 목표나 욕구를 방해하는 힘이나 상황 또는 사람을 말한다.

√ 적대자와 주인공이 이야기 내내 대립 관계에 있을 때 긴장감이 고조된다.

√ 가장 훌륭한 적대자는 가장 복잡하고 인간적이다.

√ 권력에 굶주린 적대자는 감정이나 결과에 개의치 않고 권력을 휘두른다.

√ 독선적인 적대자는 주인공에 대한 판단을 흐리게 하는 이념이나 신념에 깊이 빠져 있다.

√ 대부분의 악당이 처음부터 사악한 것은 아니다. 많은 악당이 자신이 하는 일이 옳다고 믿는다.

√ 사고나 트라우마, 갈등, 비극은 선한 인물이 적대자로 바뀌는 촉매 역할을 할 수 있다.

√ 안티히어로는 무고한 사람들을 이겨내는 적대자다. 안티히어로가 등장하는 소설은 주로 인간 조건의 어두운 이면을 탐구한다.

√ 주인공은 중독부터 기억상실, 마법에 이르기까지 다양한 힘을 통해 적대자가 될 수 있다.

√ 적대자가 사람일 필요는 없다. 날씨, 사회, 종교, 기타 지각이 없는 존재도 적대자가 될 수 있다.

이제 당신 차례!

쓰고 있는 이야기에서 적대자를 살펴보고 앞서 제시된 유형 가운데 어디에 해당되는지 파악해보자. 어디에도 해당되지 않는다면 자신만의 유형을 만들어 설명해보자. 이제 몇 가지 질문을 던지자.

♦ 이 적대자의 동기는 무엇일까?
♦ 이 적대자는 어쩌다가 지금처럼 되었을까?
♦ 이 적대자는 왜 주인공에게 반대하는가?

다시 자신의 이야기를 살펴보고 적대자가 어디서 어떻게 주인공과 대립할 것인지 결정하자. 그런 일이 모든 장면에서 벌어지는가? 아니면 모든 중요한 플롯 전환점에서 벌어지는가? 대립이 거의 없는 지점이 있는가? 이 질문 가운데 하나라도 '그렇다'고 대답했다면 수정이 필요하다. 적대자가 주인공에게 압박을 가하도록해서 긴장을 한 단계 높이자. 주인공을 쉽게 봐주지 말자.

작가들은 플롯을 짜는 과정에서 자주 당황한다. 이야기의 곳곳에서 일어나는 사건을 하나하나 전부 기억하기란 쉽지 않기 때문이다. 3부에서는 긴장감을 염두에 두고 플롯을 짜는 과정을 분석하면서 이를 알기 쉽게 설명해보려고 한다. 이 3부를 읽으면 인물을 이야기로 끌어들이는 비일상적 사건을 흥미롭게 만들고, 지루한 요약과 비교해 장면이 어떤 힘을 가지고 있는지 알 수 있을 것이다. 또한 강력한 전환점을 골고루 배치함으로써 긴장감 넘치는 플롯 구성 방식을 터득하게 될 것이다.

제3부 플롯

눈을 뗄 수 없는 이야기 전개의 비밀

비일상적 사건
이야기에 불을 붙여라

대부분의 소설에는 두 가지 시작점이 있다. 하나는 영웅의 여정 이야기 구조에서 말하는 '일상적 세계'에서 보여주는 이야기의 설정이고, 다른 하나는 주인공의 현실이 바뀌고 플롯이 본격적으로 시작되는 '비일상적' 사건이다.

설정에서 말하는 일상적 세계는 주인공에게 일상적이라는 의미다. 그 세계를 처음 접한 독자에게는 일상적이지 않을 수 있지만, 이야기가 시작되기 전 주인공의 상황 등 반드시 알아야 하는 요소를 보여주는 것이다. 살인 사건, 정치적 암살 시도, 세상을 바꾼 과학적 발견, 적대자 또는 이야기에 중요한 다른 인물도 소개한다. 소설에서 이 부분은 길어봐야 30~40페이지 정도다. 또한 전체 플롯을 촉발하는 비일상적 사건이 50페이지까지 등장하지 않으면 속도가 너무 느려져 긴장감이 약해질 수 있다.

이 장에서는 비일상적 사건 이전이나 비일상적 사건에서 긴장감을 높이는 방법에 대해 살펴보자.

흥미진진한
설정 만드는 법

일반적으로 평화롭거나 행복한 상황으로 시작하는 이야기는 비일상적 사건을 통해 그 행복에 균열이 일어날 것임을 암시한다. 반면 인물이 이미 위기에 빠지고 문제 해결 방법을 알지 못한 상태에서 시작하거나 딜레마로 시작되는 이야기도 있다. 이야기를 시작하는 방법은 무수히 많지만, 반드시 독자의 관심을 끌고 그 관심을 주인공이 자발적으로 변화하거나 혹은 어쩔 수 없이 변화해야 하는 비일상적 사건까지 오래 붙잡아두어야 한다. 주인공의 변화는 플롯에 불을 붙이는 첫 번째 불꽃이다.

설정이 뒷이야기의 요약에 불과하다면, 즉 한 장면에서 행동과 대화를 통해 보여주지 않고, 인물의 과거사를 설명할 뿐이라면 독자는 즉시 흥미를 잃는다. 긴장감은 장면에서 이루어지는 행동에서 나타난다. 그러므로 작가는 인물의 상황을 보여주어야 한다.

로라 립먼의 범죄소설 《그리고 그녀가 착했을 때And When She Was Good》의 설정을 살펴보자. 소설은 교외에 사는 주부 헬로이즈가 신문 가판대를 지나가다가 이런 헤드라인을 발견하며 시작한다.

교외에 사는 여성, 자살 추정 사망

헬로이즈가 아들의 중학교와 가까운 스타벅스에서 줄을 서서 기다리는 동안 이 헤드라인이 그녀의 시선을 사로잡는다.

우리는 사망한 여성이 8개월 전 경찰에 체포된 이후 헬로이즈가 이 사건을 눈여겨보아 왔다는 사실을 알게 된다. 대수롭지 않은 일이다. 교외에 사는 권태로운 주부들은 자극적인 이야기에 관심을 갖기도 한다. 하지만 헬로이즈가 스타벅스에서 줄을 선 여자와 말다툼을 벌이던 중 사망한 여성이 그렇게까지 나쁜 짓을 하지는 않았다며 소리 높여 옹호하면, 우리는 헬로이즈가 이 사건에 몰입하는 이유가 궁금해지기 시작한다. 즉 헬로이즈는 '교외에 사는 여성'의 삶을 알고 있으며, 죽은 여성 역시 그런 여성이다.

누구에게도 알리지 않은 사실이 있다면, 헬로이즈는 교외에 거주하는 주부이면서 동시에 어떤 회사에서 일하고 있다는 점이다. 그녀는 서류상 '여성의 완전 고용 네트워크'라고 하는 곳에서 일하고 있다. 이 회사는 회사 강령에 모든 여성의 소득 평등에 중점을 둔 비영리단체라고 밝히고 있는 전문 로비 단체다.

그럼 설정은 마무리되었다. 우리는 헬로이즈가 이중생활을 하고 있음을 알고 있다. 낮에는 보통의 워킹맘이고 밤에는 야심에 찬 노련한 포주다. 그녀의 삶은 이 두 가지 생활의 분리와 후자의 비밀 유지에 달려 있다. 이런 긴장감은 그녀가 비일상적 사건, 다시

말해 누군가 그녀의 이중생활을 폭로하거나 무언가 잘못되어 비밀이 밝혀질 위기에 처할 것임을 암시한다.

설정에서는 주인공을 비일상적 사건에 빠뜨릴 불안한 상황 소재를 배치한다. 주인공의 삶에서 핵심 인물은 누구인가? 느슨한 실타래처럼 엉성한 곳은 어디인가? 약점은 무엇인가? 헬로이즈는 가석방이 되지 않는다면 (물론 그는 가석방될 것이다) 평생 감옥에 있어야 하는 남자와의 사이에 아들 하나를 두고 있다. 헬로이즈는 그녀의 비밀을 알고 있는 세무사에게 의지하고, 그는 비밀을 지키겠다고 약속한다(물론 그는 약속을 지키지 않는다). 헬로이즈는 직원들, 즉 성매매를 하는 여성들의 침묵과 공모에 의존한다. 이런 약점 중 하나가 비일상적 사건을 통해 불쑥 드러날 수 있다.

훌륭한 설정을 만드는 비법은 매우 간단하다.

♦ 일상적 세계 속의 주인공, 핵심 인물, 위험 요소(주인공이 잃을 것 같은 사람이나 상황), '약점(주인공의 현재 상태를 위협할 수 있는 사람이나 상황)'을 알려주자.

♦ 주인공의 세계에서 중요한 핵심 문제를 알려주자.

♦ 인물의 일상적 삶을 바꾸거나 문제를 일으킬 사람이나 상황이 나타날 조짐을 알려주자.

돌이킬 수 없는 순간

위에서 살펴본 설정의 세 가지 중심 요소를 정했다면 주인공을 첫 번째 강력한 전환점, 즉 플롯이 바뀌고 인물이 변신하는 순간까지 안내해야 한다. 내가 마사 앨더슨과 함께 쓴 《소설가를 위한 소설쓰기》에서는 이를 '돌이킬 수 없는 순간Point of No Return'이라고 부른다. 명칭에서 이 핵심적인 전환점의 역할을 알 수 있다. 즉 주인공이 이 플롯 포인트를 통과하면 쉽게 되돌아올 수 없어야 한다. 만약 주인공이 언제든 뒤바꿀 수 있는 가볍고 쉬운 결정을 내린다면 그 선택은 전체 플롯을 이끌어갈 만큼 충분히 흥미롭지 않은 것이다. 다시 말해 주인공이 언제든 마음을 바꾸고 선택을 번복할 수 있다면 그 선택은 인물의 변화를 주도할 수 없다.

흔히 비일상적 사건을 '모험의 요구'라고 부르지만, 개인적으로는 '변화의 요구'로 보는 편을 선호한다. 모험은 편안함이나 즐거움을 떠올리게 하지만, 변화는 갈등을 암시하기 때문이다. 우리는 언제나 변화를 원하지만은 않는다. 변화는 우리가 원치 않는데도 강요될 때가 있다. 하지만 비일상적 사건이 즐겁거나 행복한 이야기도 있다. J. K. 롤링의 《해리포터》 시리즈에서 주인공 해리는 이모부 가족의 억압과 학대에 시달리다가 자신이 마법사이고 호그와트 마법학교에 입학할 것이라는 편지를 받는다. 이런 유형의 비일상적 사건은 어려운 상황에서 구제되거나 구조되는 것을 암시한다. 하지만 주인공이 요구에 부응하고 첫 번째 강력한 전환점을 통

과하게 되면 그 즐거움은 사라진다.

해리는 호그와트 마법학교에서 슬리데린 기숙사의 경쟁자들, 해리의 아버지에게 사적인 앙갚음을 하려는 교수, 해리를 무너뜨리는 일에 몰두하는 볼드모트 경 등 여러 도전을 맞닥뜨린다.

비일상적 사건은 동료의 살해 사건부터 예상치 못한 임신 소식이나 질병에 대한 소식, 새로운 직장이나 대학에 들어가거나 친구 집에 초대를 받는 사건까지 무엇이든 될 수 있다. 거주지에서 나가라는 퇴거 통지나 동네에 들어온 매력적인 이방인일 수도 있다. 파티 초대나 엉망진창이 되어버린 데이트, 엉뚱한 사람에게 기밀 정보를 전달한 일이나 자동차가 모퉁이를 너무 빠르게 도는 바람에 도로의 연석을 들이받는 일이 될 수도 있다.

이때 인물의 선택과 관련해 살펴볼 요소가 있다. 비일상적인 사건과 직면했을 때, 인물은 바짝 신경을 곤두세운 채 신중하게 상황에 임한다. 비록 자신이 어떤 일에 휘말려들었는지 제대로 알지 못한다고 해도 말이다. 하지만 다른 상황과 달리 이때는 오로지 비일상적 사건을 처리하는 방법만 선택할 수 있을 뿐이다.

비일상적 사건은 은유적으로 말하면 항상 그림자의 영역에서 일어난다. 주인공은 필요한 정보를 다 알지 못하거나, 깊이 생각하지 못하고 히스테릭한 반응을 보이는 등 눈앞에 닥친 상황에 대처할 준비가 되어 있지 않다. 객관적으로나 감정적으로나 그렇다. 다시 말해 힘에 겹고, 균형이 깨지고, 위태로운 처지에 있다.

장르에 따라서 비일상적 사건의 종류가 결정될 수도 있다. 스릴러 소설이나 추리 소설은 흔히 문자 그대로 폭발로 시작한다. 예를 들어 연방 건물이 폭파되거나 국가 원수가 살해되면서 이야기가 시작된다. 로맨스소설은 연애 상대를 소개하면서 시작하고, 순수 소설은 어려운 결정이나 정체성에 대한 질문으로 시작하는 식이다. 판타지 소설은 마법을 보여주면서 시작할 수도 있다.

'알게 뭐야' 요소를 피하라

돌이킬 수 없는 순간까지 가는 설정과 돌이킬 수 없는 순간 그 자체는 똑같이 중요하다. 이는 소설의 경우 처음 30~50페이지에 있을 가능성이 높다. 그 말인즉, 여기서 팬이 생길 수도 독자를 잃을 수도 있으므로 긴장감 조성에 특히 유의해야 한다.

인물이 직면한 위험 요소를 알아보는 가장 쉬운 방법은 직설적이고 단순한 말로 표현하는 것이다. '왜 독자는 인물에게 무슨 일이 벌어지는지 신경 써야 하는가?' 긴장감이 부족한 사건은 독자에게 이런 의문을 갖게 한다. '알게 뭐야?' '왜 귀찮게 계속 읽어야 하는 거지?' 독자가 주인공과 동일한 경험을 하지는 않을 것이므로 설정과 돌이킬 수 없는 순간을 아주 감질나게 만들어서 긴장감을 조성해야 한다. 독자가 다음에 무슨 일이 벌어지는지 궁금하게

만들어야 한다. 그 방법을 소개한다.

긴박함

가슴을 졸이며 읽게 되는 이야기는 대개 인물이 긴박감을 느끼거나 비운이 임박했음을 느끼며 시작한다. 이 긴박함은 채무자가 집의 압류를 막기 위해 교통 체증을 뚫고 은행에 제 시간에 도착하려고 노력하는 것처럼 사소할 수도 있고, 형사가 도시 반대편에 설치된 폭탄에 대한 정보를 얻는 것처럼 중차대한 경우도 있다. 어떤 종류든 긴박함은 항상 독자의 관심을 끈다.

주인공이 목표를 달성하는 데 필요한 시간을 촉박하게 주거나, 주인공 자신 또는 타인에게 해를 끼칠 수 있다는 암시를 보여줌으로써 긴박감을 조성할 수 있다. 여기서 관건은 시간이다.

불행

깊은 슬픔부터 직업에 대한 짜증까지 불행한 인물에 흥미를 느끼는 이유는 우리가 갈등 지향적인 존재이기 때문이다. 심리학적으로 부정적인 감정은 긍정적인 감정에 비해 우리의 정신을 더 강하게 매료한다는 사실이 입증되었다. 불행은 또한 이후에 갈등과 극적 상황이 벌어질 것을 암시한다. 이는 유쾌하고 행복한 이야기보다 더 큰 흥미를 유발한다.

불행은 앞으로 전개될 플롯의 문제를 암시하기도 한다. 불행한

인물은 자신의 불행을 해소하기 위해 여러 시도를 할 것이다. 허름한 술집에서 총을 쏘는 일부터 엉뚱한 순간 헤어진 애인에게 전화를 거는 일, 중대한 업무를 회피하는 것까지 인물이 감정적 불안을 해소하는 과정에서 많은 긴장감을 구축할 수 있다.

나는 불행한 주인공하면 헬렌 필딩이 쓴 동명의 시리즈 주인공 브리짓 존스가 떠오른다. 브리짓은 체중, 연애, 직업 등 삶의 모든 부분에 불만이 많다. 심각한 불행은 아니어서 엄청나게 해를 입힐 위험은 없지만, 그녀의 불행은 인간적이고 공감이 가며 우리의 주의를 끌 만큼 기발하다.

괴로움

불행보다 한층 더 심화된 개인적 고통은 바로 괴로움이다. 괴롭거나 심각한 곤경에 처한 인물은 우리의 관심을 끈다. 납치되었거나 독방에 감금되어 있었거나 충격적인 사건을 목격했거나 가까운 사람을 잃었을 경우 등이 그렇다. 인물이 잔인한 부모를 두었거나 끝이 보이지 않는 힘겨운 노동을 하거나 강압적인 종교 집단에서 탈출할 수도 있다. 연작소설은 흔히 인물을 위태로운 상황에 밀어넣은 채 결말을 맺고 후속편 시작 부분에서 여전히 그 상황에서 벗어나지 못하게 함으로써 괴로움에 의존한다.

과거의 사건 암시하기

어떤 이야기는 한참 전에 일어난 사건을 어렴풋하게 암시하고 그 공백을 메우는 식으로 진행된다. 리안 모리아티는 이 기법의 대가다. 그녀의 소설 대부분은 도입부에서 베일에 싸인 과거의 비밀이나 사건에 초점을 맞춘다. 《정말 지독한 오후》의 경우, 소설의 상당 부분을 읽어서 우리가 알게 되는 사실이라고는 동네 바비큐 파티에서 친구들 사이에 끔찍한 일이 벌어졌다는 것뿐이다. 작가는 인물들이 그 일의 여파로 불안과 후회에 시달리고 있는 과정을 상세히 묘사해서 독자로 하여금 누가 무슨 일을 어떻게 벌였는지 알고 싶어 숨죽이게 만든다. 주인공과 독자가 정보를 손쉽게 알지 못하게 하는 방법의 비결은 4장을 참고하자.

비일상적 사건에서 긴장감을 해치는 요소

긴장감을 조성하는 요소를 분석하는 것만큼 비일상적 사건에서 긴장감을 해치는 요소도 중요하게 들여다봐야 한다. 소설의 경우 처음 50페이지 내외에서 독자의 흥미를 끌 수 있는지 그 성패가 좌우된다(요즘 같은 디지털 시대에는 그보다 훨씬 더 적을 수도 있다).

뒷이야기

이야기가 시작할 때 독자에게 주인공의 모든 내력, 즉 상처나 옛 사랑, 어린 시절의 트라우마, 직장 이력 등을 모두 알려주어야 한다는 강박관념에 시달릴 수 있다. 하지만 시작 부분은 이런 정보를 대량으로 투척하기에는 최악의 장소다. 독자는 최소한의 정보만으로도 인물에게 몰입할 수 있다. 독자의 마음을 사로잡는 데는 뛰어난 유머 감각과 기발한 문체면 충분하다. 따라서 이야기의 시작 부분에 계기나 행동을 배치하고 이야기를 진행하면서 뒷이야기를 살짝살짝 흘려주는 것이 좋다.

작가들은 대부분 실제 이야기에서 보여줄 내용보다 훨씬 더 많은 뒷이야기를 만들어둔다. 사실적인 인물을 만드는 데 도움이 되기 때문이다. 하지만 이야기를 쓸 때는 독자가 알 필요가 없거나 이야기를 진전시키는 데 필요 없는 부분을 편집해야 한다.

이 뒷이야기 역시 인물의 말과 행동으로 보여줄 수 있다는 점을 기억하자. 우리 모두는 자신의 경험을 보여주는 예시인 셈이다. 우리가 믿고 경험하는 일들은 종종 우리의 말과 행동을 통해서 나타난다. 소설의 인물도 마찬가지다.

요약과 설명

비일상적 사건이 벌어질 때 집약적으로 긴 서술을 피하라. 등장인물, 시간적 배경, 공간적 배경, 사건에 대한 요약도 마찬가지다.

비일상적 사건: 이야기에 불을 붙여라

예를 들어 주인공이 한창 수술 중인 외과 의사인데 수술이 잘못되려는 상황인 경우, 신경외과에 대한 설명이나 수술실 스태프 사이의 갈등 이력은 필요가 없다. 나중에 대화나 설명을 통해 독자에게 알려줄 기회가 있을 것이다.

개연성이 없거나 별다른 관계가 없는 사건

주인공의 주위에서 일어난 사건이나 사고가 주인공의 삶의 변화를 야기한다는 사실에는 의심의 여지가 없다. 하지만 비일상적 사건이 주인공의 삶에서 우발적으로 일어난다면 그다지 바람직한 전개는 아니다. 비일상적 사건은 어떤 식으로든 주인공의 삶과 밀접하게 관련되어 있다. 테러 공격이나 비행기 추락 같은 대형 사건조차 주인공과 어떤 점에서 연관이 있다면 타당할 수 있다. 예를 들어 인물이 연방 기관에서 대테러 업무를 맡았거나 범죄 용의자로 지목된 사람들 중 한 명처럼 보인다면 테러 공격은 충분히 공감이 간다. 하지만 새로운 경력을 쌓고자 하는 음악가이거나 홀로 아이를 키우기 위해 고군분투하는 싱글맘처럼 독특한 상황의 주인공이라면 무작위적인 테러 행위는 큰 촉매제가 되지 않을 수 있다.

위험부담이나 대가가 없는 변화

현실의 어딘가에서 아무리 크고 무시무시한 사건이 일어난다고 해도 우리에게는 의미가 없을 수 있는 것처럼, 너무 단순해서 주인

공에게 변화를 일으킬 수 없는 비일상적 사건은 소용이 없다. 만약 인물이 갈등이나 긴장을 느끼지 않거나 개인적 이해관계가 얽히지 않은 채 변화의 요구에 직면한다면, 이는 전체 플롯을 이끌어가기에 충분히 강력한 사건이라고 할 수 없다.

　그렇다면 비일상적 사건이 얼마나 강력한지 어떻게 평가할 수 있을까? 독자가 지루하다고 평가하거나, 사건의 요점이 무엇인지 의아하다는 언급이 있다면 다시 생각해볼 필요가 있다. 혹은 작가로서 이야기의 중간에서 막혀 비일상적 사건으로부터 더 이상의 결과를 끌어낼 수 없다면 비일상적 사건을 수정해야 한다.

　한 가지 예를 들어보자. 젊은 시절 내가 쓴 소설의 주인공 페넬로페는 나이 어린 약물 중독자 어머니 밑에서 자란 공허함을 채우기 위해 아이를 원하지만, 남자친구는 그렇지 않다는 문제를 안고 있었다. 남자친구에게 가족을 꾸리거나 관계를 끝내자는 최후통첩을 하는 것만으로는 비일상적 사건이 충분히 강력하지 않았다. 나는 처음부터 다시 시작했고, 10대 때 딸을 낳은 페넬로페의 엄마가 40대 후반에 다시 임신하는 이야기로 고쳤다. 그러자 페넬로페의 엄마에게는 첫째에게 제대로 하지 못한 엄마 노릇을 새로운 자식에게 해줄 수 있는 기회가 생기는 동시에 페넬로페에게는 자신만의 가족을 꾸려야 한다는 절박감이 생겼다. 이로 인해 모녀 사이에 갈등이 일어났고, 그제야 플롯에 이해관계가 생겨났다.

비일상적 사건의
긴장감을 보여주는 법

독자가 설정을 파악했다면 이제는 비일상적 사건으로 넘어갈 차례다. 설정에 대한 소개 없이 이야기 시작부터 사건이 벌어지는 경우에도 동일한 규칙이 적용된다. 즉 독자는 비일상적 사건이 주인공 또는 주인공이 떠나온 사람이나 장소, 상황에 영향을 미치고 있거나 앞으로 미칠 것이라는 점을 이해해야 한다. 그 영향은 다음 중 하나 이상의 방식으로 즉시, 그리고 분명하게 나타나야 한다.

비일상적 사건이 가져온 결과

독자는 비일상적 사건으로 인해 주인공이 어떤 상황에 처했는지 느낄 수 있어야 한다. 그리고 주인공이 어떤 선택을 해야 한다면 그 선택의 부담감, 남겨지거나 잃어버린 것에 대한 걱정, 배신당하거나 버림받았다고 생각하는 괴로움을 느껴야 한다. 만약 그 선택이 주인공에게 강요된 것이라면, 특히 주인공의 삶을 억지로 빼앗거나 주인공이 스스로 생을 마감하기로 결정했다면 이 변화의 결과를 반드시 확인해야 한다. 그 결과는 홀로 침대에서 우는 아이가 될 수도 있고 전소된 병원에 도착한 구급차가 될 수도 있으며 주인공이 탈출한 종교 집단에 남겨진 불쌍한 사람들이 될 수도 있다.

감정의 갈등

모든 장르가 비일상적 사건을 통해 인물의 강력한 내적 갈등을 이끌어내는 것은 아니다. 스릴러나 행동 중심의 이야기는 특히 그렇다. 하지만 대부분의 이야기에서 주인공은 자신이 겪는 상황에 대한 감정적 갈등을 내보이는 경우가 많다. 감각 형상화와 감정적 유추를 이용해서 주인공이 느끼는 감정을 독자도 느낄 수 있게 해야 한다. 그리고 앞서 말했듯이, 이는 상반된 감정으로 이뤄져야 한다. 가장 행복한 변화조차 두려움이나 불안을 불러올 수 있다. 새로운 요구에는 주인공이 앞으로 충족시켜야 하는 새로운 기대치가 따라오는 법이다. 새로운 지위나 직업, 관계에는 종종 파악해야 할 새로운 규칙이나 인물 평가가 동반된다.

불확실한 미래

주인공이 비일상적 사건에 자발적으로 뛰어들었거나 휘말려들었으니 이제 새로운 상황으로 끌어들여야 한다. 이 새로운 현실은 안정적이거나 분명하지 않고, 가능성이나 불확실성, 불안으로 가득해야 한다. 미지의 세계로 발을 내딛을 때 확실한 것은 아무것도 없다. 대화나 내적 독백을 통해서든, 예측불가능하고 불안하게 행동하는 다른 인물을 통해서든, 주인공의 변화가 항상 쉽거나 좋지만은 않다는 점을 독자에게 알려야 한다.

강력한 비일상적 사건은 주인공을 힘과 에너지가 넘치는 이야

기 중반부로 이끌어 주인공은 플롯이나 인물의 감정 측면에서 완전히 새로운 현실에 놓이게 될 것이다.

✦ Check Point

✓ 이야기에는 두 가지 시작이 있다. 설정의 소개와 비일상적 사건이다.

✓ 설정은 주인공이 처한 불안한 상황을 보여줌으로써 비일상적 사건의 토대를 마련한다.

✓ 비일상적 사건은 나머지 이야기의 시작점이 되어야 한다. 이는 중요한 문제, 즉 주인공 삶의 안정성을 어떤 식으로든 위협하는 문제를 알려준다.

✓ 비일상적 사건은 주인공을 첫 번째 강력한 전환점, 즉 돌이킬 수 없는 순간까지 이끈다. 이 지점부터 주인공이 되돌아가기는 불가능하다.

✓ 비일상적 사건은 모험 또는 변화의 요구라고 할 수 있다.

✓ 비일상적 사건은 주인공에게 위험이나 대가가 따라야 한다.

✓ 긴박함이나 불행, 괴로움을 유발하거나 과거의 사건을 암시하여 비일상적 사건에서 긴장감을 조성하자.

✓ 위험 부담이 없는 변화나 지나치게 상세한 뒷이야기처럼 긴장감을 해치는 요소를 피하자.

중간 도입부에서 주인공 스스로 처음보다 더 복잡하고 뒤얽힌 상황에 처했다는 사실을 깨닫는다면 비일상적 사건이 성공적이었다고 볼 수 있다. 이야기 중간 부분에 도달해서 길을 잃거나 다음에 무슨 일이 벌어질지 명확하지 않다면 아래 질문에 비추어 비일상적 사건을 다시 생각해보자.

♦ 주인공에게 즉시 복잡한 상황을 만들어냈는가?

♦ 정서적으로 또는 다른 식으로 대가가 따랐는가?

♦ 어떤 식으로든 주인공을 변화하도록 만드는가?

♦ 주인공이 지금이라도 되돌아가는 일이 어려운가?

♦ 주인공이 이 새로운 현실에서 불확실성이나 불안함을 느끼는가?

질문에 대한 답변 대부분이 '아니오'라면 비일상적 사건을 다시 검토하거나 재고해야 한다.

제13장 전환점
강력한 추진력을 더하라

 이야기를 만드는 과정에서 긴장감을 고조시키는 방법을 분명히 이해하지 못한다면 플롯은 틀림없이 부담스럽고 거추장스러운 장치가 될 것이다. 소설의 분량이 평균 250~400페이지이므로 긴장감이 약해지면 그만큼 독자의 관심이 줄어들 여지가 많다. 플롯 구조는 마치 지방층에 뼈대를 붙이고 다음 행선지를 알려주는 길잡이와 같다.

 강력한 전환점은 플롯의 축이 되고 인물이 변신하는 순간이다. 그 명칭에서 알 수 있듯이, 이야기에서 다음 중대한 변화가 일어나거나 주인공이 새로운 정보를 얻거나 낯선 도전에 대비하기 위해 추가 에너지를 얻는 지점이다. 각 전환점 사이에는 긴박하고 흥미진진한 사건이 있지만, 중심은 전환점 그 자체다. 또한 각 전환점은 변화의 힘으로 이야기에 파문이 일어나는 순간이다. 주인공은

이런 전환점을 통과하면서 변신을 한다. 하지만 이런 핵심적인 전환점은 적당한 긴장감을 조성했을 때만 제 역할을 한다.

마사 앨더슨과 나는 강력한 전환점을 이용하는 플롯 구조를 추천하지만, 다른 플롯 구조를 선택하더라도 이야기의 핵심 플롯 포인트에서 긴장감을 고조시키는 방법에 대해서는 이 책에서 제시한 내용을 염두에 두는 것이 좋다.

플롯 포인트는 이야기에서 새로운 정보가 추가되는 중요한 사건이나 상황을 가리킨다. 예를 들어 주인공이 자신은 생모가 죽은 뒤 입양되었다는 사실을 알게 되거나, 흑인 주인공이 평상시 이용하는 대중교통 정류장에서 경찰에게 부당한 수색을 받거나, 소원해진 친구가 10년 만에 처음으로 다시 연락을 하는 경우가 될 수 있다. 만약 이야기의 시놉시스를 쓴다면 플롯 포인트는 그다음에 일어난 일을 설명하기 위해 사용할 지점이다. 이야기 과정에서 플롯 포인트가 많이 나오겠지만, 모든 플롯 포인트가 변화의 징후를 동반하는 것을 아니다. 반면 강력한 전환점은 변화라는 나무에 접붙인 가지에 해당하고, 이야기의 네 가지 핵심 단계에서 나타난다. 돌이킬 수 없는 순간(이야기의 4분의 1지점), 재다짐의 순간(이야기의 중간 지점), 어둠의 순간(이야기의 4분의 3지점), 승리의 순간(이야기의 결말 즈음)이다. 이 네 가지 전환점과 각각의 중요성에 대해 알아보자.

돌이킬 수 없는
순간

12장에서 비일상적 사건과 돌이킬 수 없는 순간의 관계를 상당히 자세히 살펴봤다. 전체 이야기의 4분의 1쯤(20~40페이지 정도)에서 등장하는 이 첫 번째 전환점은 주인공의 이야기를 진행시키기 위해 추가적인 에너지가 필요한 첫 번째 지점이다. 추가적인 에너지란 주인공이 다음 시련에 대응하기 위해 혹은 이전 행동의 결과에 대처하기 위해 모아야 하는 에너지이고, 가능하면 적대자의 에너지 역시 높여서 비슷해져야 한다. 이 지점은 두려움과 즐거움이 가득하고 흥미진진한 전환점이 될 수 있지만, 주인공이 무언가를 잃는 상실의 가능성이 있는 지점이기도 하다. 변화 또는 모험의 요구를 수락하고 돌이킬 수 없는 순간의 관문을 통과함으로써 주인공은 자신의 삶에서 무언가 바뀌고 있으며 되돌아갈 수 없다는 것을 깨닫는다.

돌이킬 수 없는 순간에 일어나는 감정적 변화

주인공은 이 전환점에서 여러 복잡한 감정을 안고 출발한다. 확신이 없고 초조하고 불안하고 두렵지만, 때로는 흥분하고 안도하며 즐거워 보인다. 내면에서 상반된 감정이 충돌하는 경험을 하는 일도 많다. 주인공이 이 단계를 쉽게 지나가는 일은 결코 바람직

하지 않다. 상실이나 부정적 결과가 나타날 가능성이 있어야 한다. 이 단계에서 주인공은 극복하지 못한 뒷이야기의 상처가 있고, 자신을 행동하게 만들거나 변화시키려는 사람 혹은 사건에 대해 아는 것이 거의 없다. 낯선 사람과의 저녁 식사에 응하거나 군에 입대하는 것처럼 이 과정을 자발적으로 실행하는 인물이 있는가 하면 살인 사건을 목격하거나 자신이 암에 걸렸다는 사실을 알게 되는 경우처럼 자신의 의지와는 상관없이 이 관문을 떠밀려 넘게 되는 인물도 있다.

플롯에서 돌이킬 수 없는 순간의 의미

이 전환점은 경마가 시작될 때 게이트를 여는 출발 총성과 같다. 돌이킬 수 없는 순간이 없다면 플롯이 존재하지 않는다. 또한 주인공이 이 사건을 쉽게 받아들이거나 그 선택을 무를 수 있다면 돌이킬 수 없는 순간으로 간주할 만큼 강력하지 않은 것이다.

새로운 세계로

주인공이 자신의 일상적 세계의 문턱을 넘어 새로운 세계(여기서 세계는 현실이나 상황 혹은 삶을 의미할 수도 있다)로 진입하면 주인공이 긴장을 늦추지 못하게 해야 한다. 물론 변화의 반대편에 있는 이 새로운 현실에서 유쾌한 경험을 할 수도 있지만, 불확실성과 두려움도 그만큼 많다. 이제 주인공은 더 많은 것을 알게 되거나 실행하

거나 다른 사람을 만나거나 자신이 처한 새로운 상황을 자세히 살펴보기 위한 걸음마 단계를 밟아가야 한다.

야 기야시의 대하소설 《귀향Homegoing》에서 주인공 에피아는 18세기 가나에 사는 아프리카 여성이다. 그녀는 아비쿠라는 아프리카 남자를 사랑함에도 불구하고 제임스 콜린스라는 영국 남자와 결혼한다.

그녀는 자신의 상황을 최대한 이용하려 한다. 어쨌든 콜린스는 성에서 살고 그녀가 원하는 모든 것을 제공하는데다가 잘 생기고 친절하다. 하지만 어느 날 그녀는 성의 지하 감옥에 노예로 감금된 다른 아프리카인들이 있다는 것을 알게 되고, 그녀의 백인 남편이 노예무역에 관여하고 있다는 사실에 큰 충격을 받는다. 이런 변화는 그녀로 하여금 자신이 처한 상황에 대한 관점을 바꾸고 자신이 정말로 배우자로서 그곳에 있는 것인지 의심하게 만든다.

> 에피아는 콜린스에게서 뒷걸음질 쳤다. 그녀는 그의 날카로운 눈을 다시 뚫어지게 쳐다봤다. "하지만 어떻게 사람들을 저 아래에서 계속 울부짖게 두는 거냐고요?" 그녀가 목소리를 높였다. "당신 같은 백인들. 아버지가 당신 사업을 주의해서 보라고 하셨는데. 집에 데려다줘요. 지금 당장 데려다줘요!"
> 에피아는 제임스의 손이 그녀의 입을 막을 때까지 소리를 지르고 있다는 것을 깨닫지 못했다. 그는 에피아가 내뱉은 말을 억지로 다시

집어넣을 수 있는 것처럼 그녀의 입술을 눌렀다. 그는 그녀가 진정될 때까지 한참을 그렇게 그녀를 붙잡았다. 에피아는 자신의 말을 제임스가 이해했는지 알 수 없었지만, 그녀의 입술을 누르는 그의 손가락을 보고 그가 상처를 줄 수 있는 남자라는 것을 알았다. 그의 비열한 면을 알게 되어 기뻐해야 한다는 것을 알았다.

"집에 가고 싶다고?" 제임스가 물었다. 그의 판티어는 분명치 않은 발음이었지만 단호했다. "당신 집이라고 다를 게 없어."

돌이킬 수 없는 순간과 두 번째 전환점인 재다짐의 순간 사이에는 탐색 장면이 들어간다. 여기서 주인공은 새로운 정보를 얻고 조력자를 찾고 다짐을 한다. 이는 범죄를 해결하려는 목적일 수도 있고, 장사를 배우는 것처럼 개인적인 목표일 수도 있고, 자신이 처한 상황에서 벗어나려는 것일 수도 있다. 때로는 주인공이 그냥 집에 돌아가려고 애쓸 때도 있다. 우연히 시간 여행을 하게 된《아웃랜더》시리즈의 클레어나 환상의 나라 오즈로 날아갔지만 집에 가고 싶어 하는《오즈의 마법사》의 도로시가 그렇다.

또한 주인공이 자신의 목표 달성을 위해 해야 할 일을 파악하는 단계이기도 하다. 그리고 그 해야 할 일이란 대체로 하기 싫은 일인 경우가 많다. 도로시는 집으로 돌아가려면 서쪽의 사악한 마녀를 죽이고 그 마녀의 빗자루를 오즈의 마법사에게 가져와야 한다는 사실을 알게 된다. 오즈의 마법사는 그녀를 집으로 데려다줄

수 있다고 주장한다. 《아웃랜더》 시리즈의 클레어는 일생의 연인을 떠나 원래 그녀가 살던 시간으로 돌아가야 한다는 사실을 알게 된다.

이 단계는 이야기의 4분의 1 정도까지 이어지면서 독자를 이야기의 중간 지점, 즉 두 번째 강력한 전환점인 재다짐의 순간으로 안내한다.

재다짐의 순간

돌이킬 수 없는 순간이 주인공 스스로 원치 않는 변화(주인공의 선택으로 이루어지기도 하지만, 상황에 의해 어쩔 수 없이 선택한 것처럼 느낄 수 있고, 그 선택의 결과는 놀랍거나 불쾌한 경우가 많다)라면, 두 번째 강력한 전환점이면서 또한 이야기 중간 부분의 전반부('중간 도입부'라고 부른다)에 해당하는 재다짐의 순간은 능동적인 선택을 하는 지점이다. 주인공은 아직 갖추지 못했다고 여기는 용기나 힘, 역량을 모아야 하는 순간에 불안이나 두려움 등에 직면해 결정을 내린다. 첫 번째 전환점과 두 번째 전환점 사이에 주인공은 자신의 목표를 대략적으로는 깨달아야 한다. 긴장감을 유지하려면 그 목표를 이루는 과정이 매우 힘겨우며 어렵고, 잠재적인 갈등이 가득하리라는 사실을 짐작할 수 있어야 한다. 프로도가 절대반지를 모르도르까지 운

반해야 한다는 것을 깨닫거나, 루크 스카이워커가 다스 베이더를 쓰러뜨릴 사람은 자신밖에 없다는 것을 깨닫거나, 도로시가 서쪽 마녀를 죽여야 한다는 것을 깨닫는 순간이다. 대부분의 인물은 그 일을 하고 싶지 않아서 행로를 벗어나거나 달아나거나 일시적으로 단념한다.

이 단계에서 멘토나 조력자는 주인공이 두렵고 극복할 수 없는 난관에도 끝까지 버티라고 설득하는 식으로 도움을 준다. 어렵지만 피할 수 없는 목표를 향해 재다짐을 하는 순간 주인공은 더 현명해지고 강해진다.

나오미 앨더만의 사변소설 《파워》에서는 어느 날 갑자기 여성들이 사실상 전기력과 유사한 물리적 '파워'를 드러내기 시작한다. 또한 이들의 쇄골 아래에서 '타래'라는 새로운 기관이 발견된다. 유전적 이상으로 발생한 것처럼 보이는 타래가 수많은 여성을 한꺼번에 일깨운다.

파워를 갖게 된 젊은 여성 앨리는 양아버지에게 폭행을 당할 뻔한 위기에서 파워로 그를 죽인다. 그녀는 결국 학대를 일삼는 위탁가정에서 도망쳐 나오고, 곧 사람들이 자신의 뜻을 따르도록 설득하는 데 아주 능숙해진다. 마더 이브라는 이름으로 개명한 앨리는 여성의 힘을 되찾고 남성의 지배와 권력 소유를 종식시키려는 종교 단체를 꾸리기 시작한다. 그녀는 파워가 강한 록시라는 10대 소녀를 끌어들인다. 록시는 잉글랜드에서 자란 범죄자의 딸이다.

이브는 훨씬 더 강력해지고 세상을 여성에게 유리하게 바꾸기 위한 계획에 록시를 끌어들이고자 그녀의 파워가 필요하다고 간청한다. 록시는 이브와 만나기 위해 잉글랜드에서 미국으로 왔지만, 이브와 함께해도 좋다는 확신이 들지 않고 자신의 파워가 어느 정도인지 알지 못한다. 하지만 앨리는 록시의 신뢰를 얻기 위해 무슨 말을 해야 하는지 알고 있다.

"그러니까 넌 우리가 본 누구보다 강한 파워를 갖고 있어." 록시는 조금 놀랍기도 하고 두려운 듯 자신의 두 손을 들여다봤다.

"잘 모르겠어. 아마 나 같은 사람이 또 있을 거야."

그 순간 앨리는 즉시 직감했다. 톱니바퀴가 움직이고 체인이 철컥철컥하는 박람회장의 기계처럼. (…)

앨리가 아주 부드럽게 물었다. "사람을 죽였어?"

록시는 양손을 주머니에 넣고 얼굴을 찡그리며 그녀를 쳐다봤다. "누구한테 들었어?"

'누구한테 그런 말을 들었어?'라고 말하지 않았다. 앨리는 자신의 짐작이 맞았다는 것을 알았다.

목소리가 말했다. '아무 말도 하지 마라.'

앨리가 말을 이었다. "가끔 그냥 알아. 내 머릿속에 목소리가 있는 것처럼."

"맙소사, 섬뜩하다. 그럼 그랜드 내셔널에서 누가 우승해?"

"나도 사람을 죽였어. 아주 오래 전 일이야. 그때 나는 다른 사람이었어."

대화가 끝날 무렵 록시는 다시 마음을 다잡는다.

록시가 말했다.

"비행기 표를 예약했어. 일주일 후 토요일에 떠나. 그 전에 너한테 하고 싶은 말이 있어. 계획 말이야. 계획에 대해 이야기 좀 할 수 있을까? 내가 있어야 한다는 말은 빼고."

"그럼."

앨리는 속으로 말했다. '록시를 보내고 싶지 않아요. 막을 수 없을까요?'

목소리가 앨리에게 말했다. '얘야, 기억하렴. 네가 안전할 수 있는 길은 네가 소유하는 방법밖에 없단다.'

앨리가 물었다. '제가 온 세상을 가질 수 있을까요?'

목소리가 오래 전 그랬던 것처럼 아주 조용히 말했다. '오, 아가야. 지금 상태로는 그렇게 할 수 없단다.'

록시가 말했다. "있지, 나한테 생각이 있어."

앨리가 맞장구쳤다. "나도 있어."

그리고 두 사람은 서로를 보고 웃었다.

재다짐의 순간에 나타나는 감정적 변화

재다짐의 순간에 이르는 과정에서 주인공은 나쁜 행동을 하거나 심지어 무례한 행동을 할 수도 있다. 이는 주인공이 지닌 건전한 감정이나 그동안의 달라진 모습에서 잠시 후퇴하는 순간이다. 보통은 주인공 내면의 저항이 심해서 조력자나 다른 인물과의 갈등이라는 형태로 나타날 수 있다. 주인공은 자신에게 지워진 책임을 감추거나 외면하거나 심지어 그로부터 도망치려 할 수 있다. 마치 책임을 회피하는 것처럼 말이다. 필요한 순간에 나타나는 대신 술에 취해 있거나 전화를 받지 않거나 도와달라는 요청을 거절할 수 있다. 이때 주인공이 선택을 하지 않고 참고 견딜수록 더 좋다. 그렇게 하면 긴장감이 조성되고, 재다짐의 순간이 훨씬 더 강력해질 것이다. 또한 예정된 중요한 단계나 여정이 펼쳐지지 않을 것을 걱정하는 독자에게는 불안감을 심어줄 것이다.

주인공이 다시 여정에 전념하게 되면 그 힘과 재능이 드러나고 이야기(그리고 주인공)는 새로운 목적을 가지고 진행된다.

플롯에서 재다짐의 순간이 지니는 의미

플롯의 관점에서 재다짐의 순간이 중요한 이유는, 처음에는 주인공이 능동적으로 선택하지 않았다고 해도 이 순간을 거치면 여정에 대한 책임을 지게 되기 때문이다. 즉, 이 순간이 주인공에게 여정에 대한 책임을 부여한다. 이야기가 시작하던 순간에는 마지

못해 사건에 끌려 들어갔다고 해도 이제는 자발적인 참여자가 된다. 그 사실이 왜 중요할까? 이야기의 전개를 그저 따라가거나 그때그때 분위기에 휩쓸려 가는 주인공은 수동적이고 지루하고 긴장감이 부족한 인물로 읽힌다. 주인공이 더 많은 선택을 할수록 개성이 더 뚜렷해지고 갈등의 여지는 더 많아진다. 억지로 떠밀려 들어온 인물에 비해 스스로 경로를 선택한 인물은 그 결과의 책임을 지지 않으려 항상 탈출구, 즉 빠져나갈 구멍을 찾으려 할 수 있다. 긴장감을 고조시키려면 인물이 쉽게 빠져나갈 수 있는 구멍이 없어야 한다.

재다짐의 순간 이후 주인공은 플롯에서 어두컴컴한 중간부로 들어간다. 마사 앨더슨과 내가 '중간 심화부'라고 부르는 부분이다. 많은 작가들이 방향을 잃고 다음에 무슨 일이 일어나야 하는지 고민하는 지점이기도 하다. 첫 번째 해결책은 간단하다. 바로 끊임없는 갈등이다. 주인공이 이 경로에 들어선 이후 모든 행동에는 결과가 따라야 한다. 적대자는 더 강력한 힘과 능력을 가진 주인공을 상대한다. 모든 행동에는 반응이 따른다. 이야기의 이 지점에서 주인공의 삶은 훨씬 더 복잡해지고 힘들어져야 한다. 다음에 이어지는 강력한 전환점이 바로 엄청난 결과와 상실을 동반하는 어둠의 순간이기 때문이다.

어둠의
순간

많은 이야기에는 거짓 승리 또는 거짓 클라이맥스 장면이 있다. 이야기의 클라이맥스 훨씬 전에 주인공이 목표를 이루고 적대자를 이긴 것처럼 보이는 장면이다. 이 장면은 위기라고 알려진 어둠의 순간 직전에 오는 경우가 많다. 어둠의 순간에서는 모든 희망이 사라진 듯 보이고, 주인공은 말 그대로 조력자나 사랑하는 사람의 죽음을 겪거나 사람이나 소중한 대상에게 가졌던 믿음이나 환상이 깨진다.

거짓 승리는 흔히 어둠의 순간으로 가는 촉매제가 된다. 어둠의 순간에서 주인공은 승리가 바로 눈앞에 다가왔지만, 자신이 실패했고 적대자가 승리했으며 죽음이 기다린다고 생각한다.

지금까지 주인공의 삶을 어렵게 만들고 끊임없는 갈등으로 채웠다면 어둠의 순간은 더 나아가 주인공으로부터 거의 모든 것을 빼앗는 듯 보이는 단계다. 우선 희망을 빼앗는다. 그런 다음 일종의 배신이나 죽음 또는 구금을 통해 조력자를 제거한다. 이어 주인공을 빠져나올 수 없을 것 같은 상황에 몰아넣는다. 주인공과 독자 모두 출구가 보이지 않는다. 《파워》에서 록시의 경우, 이 어둠의 순간은 마더 이브가 록시를 변덕스럽고 미덥지 못한 여성 독재자 타티아나 모스카레프가 통치하는 나라의 독립을 위해 싸우는 새

로운 지도자로 임명하고 싶다고 제안한 직후에 나타난다. 록시는 배신당해 납치되고, 그녀의 타래는 잔인하게 제거되어 한 남자에게 이식된다(그가 누구인지는 말하지 않겠다). 타래가 없으면 록시는 파워를 잃고, 그녀가 노력했던 모든 것이 수포로 돌아갈 것이다.

어둠의 순간에 일어나는 감정적 변화

주인공이 힘, 역량, 진정성을 얻었다고 해도 어둠의 순간에는 일시적으로 주인공이 얻은 모든 것을 빼앗아야 한다. 이 순간 주인공은 흔히 자신이 알고 있는 지식이나 겪었던 모든 일이 부질없다고 느낀다. 또는 재다짐의 순간에 그런 행동을 하지 않았으면 좋았을 거라고 생각한다. 절망에 빠지거나 희망을 잃거나 좌절감을 느끼는 일도 많다. 여기서 주인공이 가장 소중히 여기는 조력자나 소유물 또는 앞으로 나아갈 방향에 관한 통찰력 중 하나를 빼앗으면 된다.

플롯에서 어둠의 순간이 지니는 의미

플롯에서 가장 중요한 지점이다. 여러 인물을 제거하고, 엄청난 배신을 드러내고, 주인공에게서 조력자를 빼앗고, 심지어 주인공에게 더 많은 역경을 부여한다. 이 단계에서 주인공은 육체적으로 상처를 입었기 때문에 감정적·심리적 상처에 시달릴 뿐만 아니라 말 그대로 가장 나약한 상태다. 주인공이 죽어가는 것처럼 보이거나 주인공의 가장 가까운 조력자가 죽을 수도 있다.

한편으로 어둠의 순간에 주인공의 오점이 사라진다. 온갖 거짓말, 오해, 거짓된 믿음이 없어진다. 적수가 모습을 드러내고, 조력자는 진정한 헌신을 보여주며, 주인공은 무엇을 해야 하는지 명확히 깨달으면서 훨씬 강해지고 확신에 차서 다시 일어선다.

어둠의 순간과 주인공이 힘을 되찾아 마침내 승리의 순간에서 적대자와 정면 대결을 하는 전개 사이에 주인공이 상처를 보듬고 뒷수습을 하는 장면을 넣을 수도 있다. 하나의 전환점에서 다른 전환점으로 그냥 이동하는 것이 아니기 때문이다. 각 전환점 사이에는 수많은 장면이 있다.

승리의
순간

결국 최악의 상황이 벌어지고 뒤이어 엄청난 실패를 겪음과 동시에 더 분명히 상황을 파악하면서 주인공은 제대로 적대자와 대결하여 승리할 준비가 된다. 네 번째 강력한 전환점인 승리의 순간(흔히 '클라이맥스'라고 한다)에서 주인공은 적대자만큼 강력하지만, 그 사실이 아주 뚜렷하게 나타나지는 않는다. 적대자가 권력이나 군대, 돈, 영향력 등을 가지고 있다면 주인공의 힘은 이야기의 여정에서 터득한 것, 즉 자신의 나약함, 정직함, 두려움 없는 마음, 승리가 아닌 진정성이 중요하다는 깨달음 등에 있다.

《파워》에서 록시가 극적으로 변화하는 과정을 밝히지는 않겠지만, 그녀가 잃어버렸던 것을 되찾고 예전보다 더 강해질 기회를 얻는 지점이 바로 승리의 순간이라고 하면 충분할 것이다. 영화 〈반지의 제왕: 왕의 귀환〉에서 프로도는 적수 사우론과 같은 강력한 마법사는 결코 아니지만, 절대반지를 운명의 산에 전달하고 악의 세력을 해치우려는 끈기, 인내심, 선의를 가지고 있다. 〈스타워즈〉 시리즈의 루크 스카이워커는 다스 베이더를 물리치기 위해 제다이가 되는 수련을 하지만, 다스 베이더를 그냥 죽게 하지 않겠다는 용기와 인정도 있다.

승리의 순간에 일어나는 감정적 변화

네 번째 강력한 전환점인 승리의 순간에서 주인공은 자신의 본모습을 찾거나 고난과 시련을 통해 변화한 인물이 된다. 이제껏 알고 있던 것보다 자신이 더 강하거나 현명하거나 재능이 있거나 능력이 있음을 입증한다. 이전보다 더 진중하고 신뢰할 수 있는 조력자를 찾아내고, 자신의 가장 중요한 목표를 염두에 두지 않는 허울뿐인 친구와 조력자를 버린다. 진정으로 중요한 것이 무엇인지 깨닫고, 다른 사람이 되어 미래를 향해 나아갈 것이다.

승리의 순간은 쓸 때도 가장 재미있다. 수백 페이지에 걸쳐 주인공에게 주어진 것을 빼앗고 주인공의 삶을 힘들게 했다가 이제 주인공을 일으켜 세워 전권을 주기 때문이다.

플롯에서 승리의 순간이 지니는 의미

여러 면에서 승리의 순간은 전체 플롯에서 가장 중요한 전환점이다. 승리의 순간이 없다면 이야기는 끝맺음이 없는 상태로 남고, 주인공은 불행에 빠지거나 끝나지 않은 일에 얽매여 있을 것이다. 하지만 승리의 순간은 그 앞의 세 가지 강력한 전환점이 있기 때문에 비로소 존재할 수 있다는 점을 명심하자.

승리의 순간을 쓸 때 주의사항

주인공이 적대자를 물리치거나 이기는 과정이 쉽지 않아야 한다. 주인공이 곧장 장면으로 성큼성큼 들어와서 한방에 적대자를 무너뜨리고 곧바로 승자가 되는 이야기는 좋지 않다. 승리의 순간에서 승리는 힘들게 얻은 것이다.

주인공은 새로 습득한 능력을 사용해야 한다. 승리의 순간은 주인공의 능력을 시험하는 곳이고, 독자에게 주인공이 여전히 실패할 수 있다는 불안감을 심어주어야 한다. 그래서 흔히 싸움 장면이나 지적 대립 또는 다른 대결 행위가 등장한다. 대부분의 이야기에서 주인공이 적대자에게 일대일로 맞서는 이유는 마침내 주인공이 혼자 행동할 때가 왔기 때문이다.

폭로할 때를
정하라

플롯의 긴장감은 중요한 음모를 언제, 어떻게 밝히는지에 달려 있는 경우가 많다. 너무 빨리, 너무 쉽게 또는 너무 늦게 밝히면 이야기의 개연성이 없거나 긴장감이 떨어진다. 강력한 전환점은 거대하고 극적인 폭로가 일어나는 중요한 장소다. 변화는 흔히 그런 폭로에 달려 있기 때문이다.

플롯과 인물의 변신에서 중요한 전환이 일어나는 지점을 파악하면 그런 폭로를 언제, 어디서 해야 하는지 더 잘 알 수 있다.

강력한 전환점은 주인공이 어느 단계에 있는지 생각하고 이해하는 데 도움이 된다. 강력한 전환점을 이정표 삼아서 주인공이 여정의 어디쯤에 있는지 주목해보자. 만약 이제 겨우 돌이킬 수 없는 순간까지 와서 주인공을 새로운 모험이나 현실로 밀어 넣고 있다면 승리의 순간에서나 감당할 수 있는 힘과 지혜가 필요한 정보를 공개하는 것은 좋지 않다. 재다짐의 순간이라면 주인공이 다시 마음을 다잡을 가능성을 무너뜨리는 어둠의 순간의 시련은 주지 말아야 한다.

음모를 폭로하는
방법

거대한 음모를 어떻게 폭로할 것인지는 그것을 언제 폭로할지만큼 중요하다. 수동적인 요약이나 설명이 아니라 발견이나 대화, 행동의 형태로 드러낼 때 가장 긴장감이 넘친다는 것을 기억하자.

발견을 통해 밝히기

정보를 폭로하거나 적대자를 잡거나 음모의 중요한 부분을 밝혀내는 일에 적극 관여하는 등 주인공이 직접 나서는 모든 과정을 말한다. 발견의 단계에서 주인공은 음모의 정보를 공개하기 위해 움직인다. 즉, 직접 정보를 손에 넣거나 확인하거나 파헤친다.

메건 애벗의 심리 스릴러 《내 손을 잡아줘》에서 승리의 순간에 근접한 부분을 살펴보자. 연구 조교 키트 오웬스는 실험실 사고 현장에 있었는데, 그 사고로 한 동료가 사망한다. 그런데 사고 직후 키트의 동료이자 어두운 비밀을 공유하고 있는 어린 시절 친구 다이앤이 나타나서는 키트가 동료를 죽인 것처럼 보일 수 있다며 현장을 떠나라고 설득한다. 두 사람이 월요일에 출근했을 때 현장은 깨끗하게 정리되어 있었고 경찰에 신고도 되지 않았다. 그들은 동료의 죽음을 누가, 왜 은폐했는지 모른다.

승리의 순간, 키트와 다이앤이 죽은 동료의 약혼녀 엘리너와 실

험실에 함께 있는 장면에서 키트는 신경에 거슬리는 무언가를 발견한다.

> 나는 위를 올려다봤다가 심장이 멎을 뻔했다.
> "이제 가시는 게 좋겠어요." 내가 말했다.
> 내가 본 것을 엘리너가 보지 않았으면 했기 때문이다. 휘어진 패널과 벽 사이의 좁은 틈 사이에 무언가 매달려 있었다. 죽은 동료가 입었던 옅은 파란색 린넨 셔츠의 일부가 나부끼고 있었다.

죽은 동료의 시체를 발견한 일은 궁극적으로 적대자인 다이앤을 간접적으로 무너뜨리는 일이 될 것이다.

대화를 통해 밝히기

음모를 폭로하는 과정의 상당 부분이 대화에서 이뤄진다. 사랑의 고백이나 죄책감의 고백, 우연히 듣게 된 증거, 취중에 나온 험담, 임종의 참회 등을 통해 사실이 밝혀진다. 하지만 대화를 이용해서 음모를 폭로할 때 가장 흥미를 반감시키는 방식은 추리 소설식의 장황한 독백이다. 즉, 청중에게 연설을 하듯 주인공이나 악당 일당이 스스로 저지른 나쁜 짓을 고백하는 것이다. 그보다는 고백이나 폭로가 협박이나 꼬드김에 의해 마지못해 나오게 하자. 그렇게 하려면 압박이나 뇌물, 위협이나 보상이 뒤따라야 한다.

마리아 다바나 헤들리의 청소년 판타지 소설 《매고니아Magonia》에서 주인공 아자 레이 퀠은 자신이 죽어가는 인간 소녀라고 생각했지만, 이내 납치된 매고니안으로 밝혀진다. 매고니안은 하늘을 나는 배에 살면서 특별한 마법으로 날씨를 조정하는 새와 비슷한 사람이다. 아자 레이는 오래 전 행방불명된 엄마 잘 퀠 대장에 대한 엄청난 진실을 알아내려고 한다. 잘은 아자 레이로 하여금 잃어버린 매고니안의 행성을 구하기 위해서는 물질을 변화시키는 그녀의 탁월한 노래 재능이 필요하다고 믿게 했지만, 알고 보니 잘의 의도는 훨씬 더 사악한 것으로 드러난다.

> 빙하의 얼음이 섬의 가장자리에 부딪쳤다. 창고의 입구가 심하게 흔들렸다. 내가 야산의 돌로 만든 얼음이 부서져 물로 바뀌어 솟구치기 시작했다.
>
> 잘은 내 옆에 서 있었다. "아자 레이, 우리를 모욕하고 너에게 상처를 준 모든 사람에게 복수를 하는 거야. 물에 빠뜨려버려. 홍수가 잦아들면 우리는 진정한 매고니아를 다시 시작할 거야."

관찰을 통해 밝히기

때로 주인공은 거대한 음모를 스스로 발견하지 않고 다른 사람이 발견한 사실이 폭로되는 현장에 있기도 한다. 다른 인물이 발견하는 순간을 목격하거나 우연히 듣고는 어떤 수단을 통해 정보를

알게 되는 일도 있다. 주인공이 스스로 밝혀내는 것만큼 의미심장하고 눈길을 사로잡지는 않지만, 그래도 수긍할만하며 단순히 무슨 일이 있었는지 설명하는 서술 요약보다는 바람직하다.

4장에서 언급했던 메건 맥클린 위어의 《에시의 책》에서 주인공인 열일곱 살 소녀 에시 힉스는 그녀의 가족 모두가 출현하는 리얼리티 TV 프로그램 〈여섯 명의 힉스 가족〉에서 막내딸로 등장한다. 예상치 못한 임신에 대처하고 시청률을 올리기 위한 방편으로 에시는 학교에서 얼굴만 알고 지내는 로어크 리처드라는 소년과 결혼하게 된다. 에시의 부모는 딸의 임신에 숨겨진 추잡한 비밀을 알지 못하지만, 에시는 일그러진 가족으로부터 벗어나기 위해 결혼에 동의한다. 승리의 순간에서 에시는 수백만 명의 시청자들에게 방송되는 결혼식을 자신의 침묵을 깨는 기회로 이용한다.

이 장면은 리버티 벨르(에시가 지은 이름)라는 기자의 관점으로 서술된다. 이 기자는 에시가 가족의 실상을 알리기 위해 친구가 된 인물이다. 리버티가 신혼부부의 인터뷰를 진행할 때 에시는 리버티를 목격자로 내세워 폭탄 발언을 한다(성폭행 내용 포함. 스포일러 경고 주의).

"나에게 이런 날을 누릴 자격이 있다고 믿기가 힘들었어요." 에시가 말을 이었다. "아무도 날 사랑하지 않을 거라고 생각했거든요. 나 스스로 사랑스럽지 않다고 여겼어요. 나에게 일어난 모든 일은 내 잘못

이니 그래도 싸다고 생각했어요. 아빠는 결혼식 도중 이렇게 말씀하셨어요. '두려워하지 마라.' 용기를 내는 일이 쉽지 않지만, 노력해야 한다고 생각해요. 이 방송을 보고 있는 세상에 있는 모든 어린 소녀들에게 말하고 싶은 이유예요. 아무도 강간당하기를 원하지 않아요. 난 원하지 않았어요. 열두 살 때도, 오랫동안 성폭행을 당하다가 두 달 전 그 강간범 때문에 임신을 하게 되었을 때도 원하지 않았어요."

작가가 이 폭로 장면을 에시의 시점이 아니라 리버티의 시점으로 보여주는 것이 아주 흥미롭다. 이는 독자가 이미 많은 시간을 보내며 알고 있는 에시의 머릿속을 들여다보는 것이 아니라 리얼리티 TV 프로그램에서 에시가 말하는 모습을 보고 있는 시청자의 입장이 되도록 하는 데 도움이 된다.

강력한 전환점을 축으로 삼는 플롯 구조를 사용하든 다른 플롯 구조를 사용하든, 특히 직감형(플롯의 개요를 짜지 않고 '직감'으로 쓰는 유형)이라면 플롯 구조가 인물을 의미 있는 변신의 과정으로 이끌고 장면 단계의 긴장감을 고조시키는 데 큰 도움이 된다. 플롯 구상 중에 길을 잃고 헤매는 것을 막고 플롯의 적절한 긴장감 조성에도 도움이 된다.

✦ Check Point

√ 플롯 구조는 이야기에 뼈대를 부여한다.

√ 강력한 전환점은 플롯의 축이자 인물이 변신하는 순간이다.

√ 첫 번째 강력한 전환점 '돌이킬 수 없는 순간'은 플롯에서 추가 에너지가 필요한 첫 번째 지점이며, 플롯의 시작을 알리는 출발 신호다.

√ 돌이킬 수 없는 순간에서 인물은 상반된 감정으로 가득 차 있어야 한다.

√ 두 번째 강력한 전환점 '재다짐의 순간'은 주인공이 능동적으로 선택하고 전념하는 지점이다. 대부분의 인물은 여기서 그만두고 싶어 한다.

√ 세 번째 강력한 전환점 '어둠의 순간'은 모든 희망이 사라지고, 조력자나 환상도 없어지는 지점이다.

√ 어둠의 순간에서 주인공이 지닌 오점은 사라지고 주인공이 처한 진짜 상황이 드러난다.

√ 네 번째 강력한 전환점 '승리의 순간'은 주인공이 다른 방식으로 적대자만큼 강한 지점이다.

√ 승리의 순간 주인공은 마침내 본 모습을 찾는다.

√ 승리의 순간에서 얻는 성공은 그 앞에 세 가지 강력한 전환점이 존재하기에 가능하다.

√ 승리의 순간에서 승리는 힘들게 얻은 것이다. 쉽지 않은 승리여야 한다.

이제 당신 차례!

　이야기를 쓰고 있든 초고를 완성했든 혹은 이제 시작 부분을 쓰고 있든 네 가지 강력한 전환점을 구분해보자. 각 전환점에서 중요한 사건은 무엇인가? 각 전환점에서 주인공의 감정적 여정은 어느 단계에 있는가?

　때로 승리의 순간에서 역으로 쓰는 편이 쉬울 때도 있다. 주인공이 가장 강력하고 자신의 힘을 자각했을 때 어떤 모습인지 알고 있다면 그 반대, 즉 돌이킬 수 없는 순간에 어떤 모습일지 상상하기가 더 쉽다. 각 전환점에서 주인공이 어떤 역량이나 힘을 얻고 어떤 결점이 도움이 될지 결정하자. 그런 다음 각 전환점 사이의 장면에서는 주인공이 다음 전환점에서 필요한 자질을 갖춘 인물이 되도록 준비시키자.

만약 우리가 인물의 '실제 삶'을 과도하리만치 정확히 묘사한 소설을 쓴다면 분량이 수천 페이지에 달하고 시리즈가 너무 방대해서 책장에 다 욱여넣을 수 없을 것이다. 판타지 소설이나 SF소설에 등장하는 인물도 마찬가지다. 현실은 특별할 것도 없고 평범하고 밋밋한 순간들로 가득하지만, 소설에서는 그런 순간들이 아이들이 가지고 노는 점토만큼이나 긴장감 넘치고 흥미로운 일이 된다.

긴장감은 집어넣는 것만큼 빼내야하기도 하지만, 누군가 이야기의 어떤 부분에 지루함을 드러내거나 지적하기 전까지 그런 부분을 찾아내지 못하는 일이 많다.

이 장에서는 지나치게 일상적인 부분이나 장르에 관계없이 이야기의 긴장감 조성에 도움이 되지 않는 나쁜 습관이나 기법을 살

펴볼 것이다. 다른 장에서 살펴본 내용과 일부 중복되거나 반복된 내용이 있을 수 있지만, 제거해야 하는 항목을 모두 한 곳에 모아 일종의 체크리스트로 가지고 있는 것도 도움이 될 것이다.

인물을 쓸 때 버려야 할 나쁜 습관

독자는 주인공이나 그 조력자에게 가장 관심을 갖지만, 보조 인물이나 비중이 낮은 인물을 보여주는 방식도 고려해보아야 한다. 인물을 쓸 때 다음과 같은 습관을 피하자.

인물을 모호하게 그리지 마라

처음 인물을 구상할 때 우리는 두 가지 중 한 방법을 취한다. 우리가 알고 있는 사람을 모방해서 만들거나 찰흙으로 작은 골렘(golem, 신화에 등장하는 사람 형상을 한 존재 - 옮긴이)을 빚듯이 포괄적인 의미에서 사람일 뿐인 존재를 만드는 것이다. 아직은 독특한 말버릇이나 날카로운 관찰력처럼 특별히 보여줄 만한 성격을 갖고 있지 않을 수 있다. '평균적인 키'나 '중간 정도의 체형'의 인물로 만들 수 있다. 초고에서는 이런 모호함이 나타날 수 있지만, 독자들이 이야기를 즐길 준비가 된 시점에서는 이를 세밀하고 독특하게 구체화시켜야 한다. 또한 인물들은 서로 별개의 존재로 읽혀야 한다.

이는 보조 인물과 비중이 낮은 인물에게도 적용된다. 모든 인물은 이야기에 사실성과 개연성을 더한다. 등장인물이 외적으로나 성격적으로 거의 차이가 없는, 일반적인 '경찰'이나 '점원', '주부', '교사'라면 이야기는 평면적이고, 단조로워진다.

지나치게 상세한 묘사를 피하라

모호함의 반대편에 지나친 상세함이 있다. 주인공이 외과의사이거나 세계적인 피아니스트, 엔지니어 또는 전문적인 지식을 지닌 인물이라면 자료 조사를 바탕으로 엄밀하고 정확한 묘사로 인물이 뇌수술을 하는 장면을 수 페이지씩 써서 신빙성을 더하고 싶은 욕심이 들 수 있다. 하지만 독자는 실제처럼 보일 정도의 기본적인 묘사만 있으면 장면에 개연성이 있다고 느낀다. 세부 묘사를 너무 자세하게 하거나 상황을 너무 세세하게 쪼개면 이야기의 속도가 늘어지고 긴장감이 사라진다. 인물 간의 대화를 이용해 독자를 속여도 독자는 과한 묘사를 받아들이지 않는다. 우리의 목표는 논문을 쓰는 것이 아니라 현실성을 추구하는 것이다.

따분한 대화는 삭제하라

10장에서 대화를 긴장감 넘치게 만드는 법을 집중적으로 살펴봤다. 빠르게 다시 짚고 넘어가자면 인물 사이에 주고받는 의례적인 말(날씨, 중요하지 않은 시시콜콜한 이야기, 감언이설)은 즉시 지루해진

다. 예외가 있다면 인물이 강요나 위해의 위협 때문에 이런 말을 하거나 다른 것을 의미하는 암호로 사용하거나 보디랭귀지와 연결하여 훨씬 더 많은 말을 하는 경우다. 안타깝게도 인물들 사이의 대화가 지나치게 길면 의도하지 않았다고 해도 그저 여백을 채우기 위한 것처럼 느껴진다. 대화는 양식화되고 전략적이어야 한다. 즉, 말하는 인물에 관한 내용을 드러내야 하고 플롯을 진행시켜야 한다. 대화에서 지루한 대사를 찾아서 가차 없이 잘라내자.

대화는 뉘앙스와 복잡성이 중요하다. 사람들이 직접적으로 말하지 않고 얼마나 많은 말을 하는지 생각해보자. 구어체 대화는 서브텍스트와 빈정거림, 자기들끼리만 아는 농담이나 문화적 관용어구가 많아 맥락을 살피지 않으면 이해할 수 없는 경우가 많다. 이런 것을 인물에게 유리하게 사용하자.

지문을 길게 쓰지 마라

지문이란 인물을 A지점에서 B지점으로 이동시키거나 장면에서 벌어지는 일을 여러 단계로 보여주는 작은 행동들을 말한다. 지문은 초고에서 흔히 보이지만, 때로는 이후 원고에서도 불쑥 나타나기도 한다. 예를 들어 방을 나가는 것이 목표인 인물이 의자에서 일어나 주위를 둘러보고 카펫을 가로질러 성큼성큼 걸어가 문 손잡이를 잡고 돌려서 문을 열고 마침내 방을 나서는 식으로 상세하게 보여줄 필요는 없다. '그는 방에서 뛰어나갔다'고 하면 충분하

다. 행동을 필요 이상 여러 단계로 나눠 과도하게 표현한 곳을 찾아보자. 이런 곳들이 긴장감을 없애고 장면의 속도를 늦춘다.

전보 치기 습관을 피하라

인물이 행동을 하기 전에 무엇을 하려는지 독자에게 불필요하게 알리는 것도 긴장감을 없애는 습관이다. 내가 '전보 치기'라고 부르는 습관이다. 예를 들어보자.

> 그는 이 방을 나가서 절대 뒤돌아보지 않을 것이다. 그는 자리에서 일어섰다. "나 간다. 그리고 절대 되돌아오지 않을 거야." 그는 소리치듯 말하고 문을 향해 돌진했다.

종종 우리는 지문이나 대사를 삭제하지 않고 그대로 남겨 두는데, 이는 장면을 구성하는 작업에 대한 이해가 부족하다는 의미다. 장면 안에서 행동을 가장 제대로 표현하는 방법은 인물이 직접 행동을 보여주게 하는 것이다. 다시 말해, 인물이 일어나서 무언가를 하는 것이다. 인물이 행동에 앞서 생각하거나 관찰하는 식으로 속도를 늦출 때마다 전보 치기의 함정에 빠질 수 있다. 무슨 일이 벌어지는지 화자의 목소리(즉 인물의 시점으로 정보를 전달하는 것이 아닐 때)를 이용해서 말하면 긴장감이 사라진다. 잘라버리자.

행동하는 도중에 생각하지 마라

인물이 한창 중대하고 극적인 행동을 하는 순간에 생각, 특히 길게 이어지는 생각이나 깨달음을 집어넣으면 장면의 에너지와 생동감이 떨어진다. 따라서 극적인 행동을 하는 순간은 생각을 보여주기에 최악의 순간이라고 할 수 있다. 하지만 이는 내게 편집을 의뢰한 원고에서 항상 나타나는 문제이기도 하다. 예를 들어 두 인물이 섹스를 하는 중에는 어린 시절이나 여동생에 대해 생각할 시간이 없다는 점을 부드럽게 지적했던 적도 있었다.

인물이 행동 중에 느끼는 인상이나 기분을 전달하고 싶다면 감각 형상화에 의존하는 것이 좋다. 18장에서 자세히 다루겠지만, 감정을 전달하기 위해 신체의 감각을 이용하는 것이다(내장을 꽉 쥐어짜는 듯한 공포, 손가락 끝까지 찌릿찌릿한 전율이 이는 듯한 분노 등). 또한 인상이나 기분이 명확한 경우에 간결하고 강렬한 이미지를 삽입하는 방법도 있다.

예시를 통해 그 차이점을 살펴보자.

생각이 너무 많은 경우:

그의 발밑에서 산비탈이 심하게 흔들리더니 무너지기 시작했다. 줄리아는 비명을 지르며 그를 향해 손을 뻗었다. 그에게서 불과 몇 미터 떨어지지 않은 곳에 거대한 균열이 나타났다. 만약 줄리아를 향해 달려간다면 땅이 그를 삼켜버릴 것이다. 이는 그가 어렸을 적 아버지

와 함께 화산을 찾으러 다녔던 때를 떠올리게 했다. 땅이 흔들렸을 때 아버지는 그를 번쩍 안아 올려 안전한 곳을 향해 달렸다. 줄리아는 다시 비명을 질렀고 바보처럼 그는 바닥의 균열을 가로질러 돌진했다.

간결한 관찰로 수정한 것:

그의 발밑에서 산비탈이 심하게 흔들리더니 무너지기 시작했다. 줄리아는 비명을 지르며 그를 향해 손을 뻗었다. 그에게서 불과 몇 미터 떨어지지 않은 곳에 거대한 균열이 나타났다. 만약 그가 줄리아를 향해 달려간다면 땅이 그를 삼켜버릴 것이다. 그는 다시 아이가 되었지만, 이번에는 그를 구해줄 아버지가 없었다. 줄리아는 다시 비명을 질렀고 그는 바보처럼 바닥의 균열을 가로질러 돌진했다.

위와 같은 경우, 이 위급한 순간 훨씬 이전에 독자에게 인물이 아버지와 함께 화산 연구를 했던 과거를 알려주어야 긴장감이 고조되어야 하는 행동의 순간에 뒷이야기를 설명하는 불필요한 과정을 막을 수 있다.

아는 것이 너무 많은 인물은 현실감이 없다

작가라면 누구나 자신의 인물이 유능해 보이기를 바란다. 그래서 인물이 지식이나 역량을 계속 과시하도록 하고 싶을 수도 있다.

끊임없이 고전 문학을 인용하는 교수나 세계 어느 곳의 유물에 대해서든 누구도 모르는 사실을 불쑥 꺼낼 수 있는 미술 사학자, 극복할 수 없는 육체적 한계를 경험해보지 못한 운동선수 등을 예로 들 수 있다. 하지만 인물이 항상 답이나 해결책을 가지고 있거나 어떤 장애도 쉽게 극복할 수 있다면, 터무니없이 박식하거나 재능이 넘치는 것처럼 보일 위험이 있다. 이는 인물의 신뢰성을 떨어뜨리고 인물이 발전하고 변화할 기회를 빼앗는다. 또한 인물이 박식한데도 그런 지식을 얻을 만한 배경이 없거나 전문적인 훈련을 받은 것 같지 않다면 독자는 이를 꿰뚫어보고 진정성이 없다고 판단할 것이다.

아는 것이 거의 없는 인물은 게으름의 표시다

앞선 경우와는 정반대라고 할 수 있다. 이는 작가가 자료 조사를 충분히 하지 않았을 때 주로 나타난다. 의사나 마오리족 전사처럼 상당한 지식이 필요한 인물이 등장하는 경우, 그 인물을 진정성 있게 표현하기 위한 조사가 이루어지지 않았다면 인물은 현실성을 잃고 독자는 실망할 것이다. 생물학자가 평소 어떤 말과 생각을 하는지 알기 위해 생물학 대학원 과정에 등록할 필요는 없다. 인터뷰를 하거나 그 분야를 잘 아는 사람과 함께 작업을 진행하면 빈약한 부분을 고치는 데 도움이 될 것이다.

멜로드라마적인 연출을 피하라

인물들의 성격이 강렬하고 극적이면 훌륭한 소설이 될 수 있지만, 멜로드라마처럼 보이지 않도록 주의하자. 즉, 인물의 감정이 너무 지나치거나 과잉 반응을 보이는 등 장면에서 요구하는 것보다 과한 경우다. 극단적인 인물은 히스테리가 심하거나 비호감이거나 개연성이 없어 보인다. 인물이 의도적으로 과장된 행동이나 말을 하는 경우와는 다르다. 편하게 이야기를 진행시키되 이야기에 필요한 만큼의 극적 상황을 담아야 한다.

때로는 인물의 변신을 어떻게 보여줘야 할지 모를 때 멜로드라마 요소에 기대기도 한다. 사건과 장면을 통해 인물이 자존감이 낮은 상태에서 자신감이 넘치는 수준으로 변하는 것을 점차적으로 보여주지 못하고 어느 날 갑자기 깨우침을 얻은 정신적 지도자인 것처럼 표현하고 만다. 마찬가지로 작가가 인물을 잘 알지 못하면 인물이 과한 행동을 하거나 감정을 전달하는 데 지나치게 감상적으로 보일 수 있다. 하지만 장면을 만들고 플롯을 따라가는 작업이 효과적일수록 멜로드라마적인 요소의 필요성은 줄어든다.

과도한 감정 표출은 지루함을 유발한다

이야기에서 착하기만 한 인물이 뻔하고 고루하게 느껴지는 것처럼 너무 과한 감정도 지루하다. 엄마가 언제나 아이들에게 천사라고 하거나, 남편이 아내의 숨결 하나하나를 소중히 여긴다거나,

선생님이 언제나 학생의 착한 면만 보는 등의 감정 표현은 이야기에서는 금방 지겨워진다. 만약 이러한 표현이 돌이킬 수 없는 순간 이전의 초반 설정 중 하나이고, 이제 곧 무너질 행복한 토대를 쌓으려는 의도라면 괜찮다. 하지만 인공감미료처럼 달콤하거나 믿음이 가지 않는다는 느낌을 줄 만큼 항상 너무 상냥하고 다정한 인물을 만들지 않도록 조심하자. 인물의 사소한 특징이나 결점을 자문해보고 다양한 층위의 감정을 부여해보자.

배경은 필요한 만큼만 소개하라

배경은 인물이 활약할 수 있도록 이야기의 무대를 조성하고 사실성을 부여한다. 어떤 배경은 거의 인물이나 다를 바 없어서 이야기를 쓰는 동안 작가의 상상력을 사로잡기도 한다. 하지만 올바르게 다루지 않으면 배경이 장면을 압도하거나 혹은 반대로 너무 모호해서 잘 그려지지 않을 수 있다.

과도한 풍경 묘사를 피하라

개인적으로 이탈리아의 로마시대 건축물과 역사 유적지, 화산에 의해 타버리고 형태가 달라진 섬에 매력을 느낀다. 다른 나라의 동식물이 우리나라와 어떻게 다른지 알아가는 것도 좋아한다. 하

지만 인물이 살지도 않는 지역의 묘사가 여러 페이지에 걸쳐 이어지면 보다가 잠이 들고 말 것이다. 풍경 묘사는 흥미롭지만, 이야기의 배경일 때 가장 효과적이다. 이야기의 배경은 주인공이 활약하는 때와 장소다. 배경은 인물과 교감하기도 하고, 인물이 관찰하는 대상이 되기도 하며, 때로는 인물이 배경에 의해 휘둘리기도 한다. 배경은 항상 인물에게 영향을 미쳐야 한다. 아무리 진지한 작품이라도 작가의 목표는 독자를 즐겁게 하는 것이지 강의하는 것이 아니다.

장소는 거의 인물만큼이나 흥미로울 수 있다. 장소 고유의 뒷이야기뿐 아니라 주인공을 포함하여 지금 그곳에 사는 인물과 물리적 세계, 문화를 형성해온 역사가 있기 때문이다. 하지만 독자는 매력적인 주인공과의 교감을 기대하며 이야기를 읽는다. 아무리 이야기에 중요하고 잘 어울리며 흥미를 유발한다고 해도 한 장소의 역사를 너무 장황하게 설명하면 독자는 지루해질 것이다. 언제나 인물과 어떤 관계를 맺고 있는지를 중심으로 배경을 보여주자. 인물이 친구에게 장소에 대한 이야기를 하거나, 인물이 장소 안에서 교류하는 과정에서 독자는 그 배경의 세부적인 요소를 알 수 있을 것이다. 해충이 많은 배경이라면 독자들은 이를 연구하는 과학자들이 해충에게 물리는 사건을 통해 독이 있는 벌레가 몇 종이나 있는지 알아낼 수도 있다. 주인공이 배경과 관련해 중요한 정보가 담긴 역사적 문서를 발견할 수도 있겠지만, 그곳에서 무슨 일이 있

었는지, 왜 그 사건이 특별한지를 다루는 학술 논문은 필요 없다.

배경을 모호하게 그리지 말라

구체성은 장면에 생생함과 현실성, 긴장감을 부여한다. 이에 대해서는 17장에서 자세히 살펴볼 것이다. 뉴올리언스처럼 유명하거나 주목할 만한 장소를 배경으로 '그들은 교회에서 조약을 맺었다', '그들은 프렌치 쿼터(French Quarter, 미국 루이지애나 주 뉴올리언스에서 가장 오래된 도시 - 옮긴이)에서 아침을 먹었다'처럼 모호하거나 일반적인 묘사를 하는 실수를 저지르지 말자. 대신 그 교회를 구체적으로 보여주자. 그 교회의 종파뿐만이 아니라, 목사가 대저택을 소유하고 벤틀리를 모는 초대형 교회인지 혹은 가장 가난한 교인들을 환영하는 소박한 교회인지 알려주자. 독자가 베녜(beignet, 프랑스식 도넛 - 옮긴이)에 뿌려진 슈거파우더의 맛이나 프렌치 쿼터에서 파는 커피의 깊은 로스팅 향을 느끼게 하자.

지나치게 상세하게 묘사하라는 것이 아니라 독자가 그 장면을 눈으로 보고 경험할 수 있도록 효과적이고 구체적이며 중요한 묘사만 하라는 것이다.

그 외 긴장감을
떨어트리는 요소

독자가 이야기를 읽다가 불쾌감을 느끼게 하는 요소, 다시 말해 개연성이 없거나 늘어지거나 현실성이 없거나 과하거나 적절하지 않다고 생각되는 요소는 이야기의 긴장감을 위협한다. 바짝 당긴 밧줄처럼 팽팽한 긴장감을 유지하려면 다음의 요소들도 함께 살펴 필요 없는 부분은 잘라내자. 독자가 작가에게 이런 습관이 있다고 지적하거나 스스로 알아차리는 법을 터득한다면 원고를 되짚어보면서 긴장감을 유지할 수 있다.

설명하지 말고 보여주라

설명하기는 독자 스스로 이유를 추론하게 만드는 대신 독자에게 이유를 말해주는 것이다. 만약 독자에게 뒷이야기나 인물의 동기, 의도, 음모의 발견, 인물이 어떤 행동을 하는 이유 또는 플롯에서 벌어지는 일을 설명하고 싶은 충동이 든다면 글쓰기를 멈추자. 기본으로 돌아가 인물이 행동과 말로 모든 것을 보여주게 하자. 또한 독자를 믿어야 한다. 독자는 작가의 상상보다 훨씬 똑똑하다. 독자는 행동이나 대화, 배경에 심어놓은 단서를 스스로 짜 맞출 것이다. 인물의 보디랭귀지를 읽고 인물이 크게 소리 내어 말한 단어의 의미를 판단할 것이다. 인물 사이의 대화를 통해 맥락을 읽어낼

것이다.

만약 초고를 읽은 독자들이 어떤 부분은 너무 불분명하다거나 설명이 충분치 않다고 하면 단서를 더 추가할 수도 있다. 하지만 가능하면 독자가 스스로 단서를 조합할 수 있게 하자. 작가가 할 일은 단서의 씨앗을 심고, 단서를 숨기고, 독자로 하여금 전체 그림을 맞추게 하는 것이다.

유래나 뒷이야기로 장면을 시작하지 말라

장면의 시작을 비유적으로 설명하자면 가상의 배가 독자를 향해 부두를 떠나는 순간이라고 할 수 있다. 인물의 행동이나 대화, 갈등은 독자가 배에 승선해 작가와 함께 계속 항해하며 장면 속으로 빠져들게 만든다. 뒷이야기의 설명이나 시간적·공간적 배경의 유래에 관해 설교하는 듯한 내용, 장황한 상황 설명 등은 이를 어렵게 만든다. 이런 내용이 많아지면 독자는 배에 오르지 못하고 미끄러져 바다에 빠지고 말 것이다.

토킹 헤드 신드롬을 주의하라

대화는 필연적으로 시간의 흐름이라는 생동감을 조성해서 그 자체가 행동처럼 느껴진다. 행동은 한 장면의 특징이므로 길게 이어지는 대화는 완전한 장면을 쓰는 것만큼이나 멋지다고 생각할 수 있다. 문제는 배경 요소나 적절한 독백을 비롯해 장면의 다른

요소를 활용하지 않는다면 '토킹 헤드 신드롬talking heads syndrome'이 벌어진다는 것이다. 즉, 인물이 육체를 지니지도 않고 별다른 배경도 없이 허공에 떠도는 듯한 느낌을 줄 수 있다. 배경이 없는 짧은 대화는 괜찮지만, 긴 대화가 수 단락 이상 이어지면 독자는 장면의 물리적 특성이나 인물이 하는 감각적·감정적 경험, 장면을 진짜처럼 느끼게 하는 배경의 특징을 파악하기 어려워진다.

감정이나 생각을 지나치게 강조하지 말라

장면은 행동, 감정, 주제 요소의 균형이 필요한데, 이 세 가지는 형상화와 설명의 형태를 취한다. 만약 어떤 인물이 장면에서 어떤 행동을 하는 것이 아니라 생각만 하거나 무언가를 느끼기만 한다면 독자는 관심을 잃을 수 있다. 특히 생각은 특정 시간대에 한정되지 않는 속성이 있다. 생동감을 만들지도 않고, 행동이나 다른 인물과의 대화를 없애고 나타나는 일이 많다. 생각은 내면적이고 조용하고 대개 한 번에 어느 한 인물의 경험에만 집중하게 한다. 감정은 필요하지만, 내면세계에 집중하는 시간이 너무 길어지면 외부세계의 집중을 방해한다. 그러므로 생각, 느낌, 행동의 균형을 맞추자. 작은 시내에 놓인 돌 사이를 흐르는 물처럼 자연스럽게 이 세 가지를 엮어보자.

√ 긴장감을 조성하려면 넣는 것만큼 빼내는 것 역시 중요하다.

√ 모호함에 살을 붙이자.

√ 대화에서 의례적인 말을 제거하자.

√ 대화는 양식화되고 전략적이며 정교하고 복잡해야 한다.

√ 행동을 지나치게 세분화하는 것을 피하자.

√ 인물이 행동을 하기 전에 미리 알려주지 말자.

√ 지나치게 상세한 묘사는 피하자. 우리의 목표는 논문을 쓰는 것이 아니라 현실성을 추구하는 것이다.

√ 생각은 행동의 속도를 늦춘다.

√ 아는 것이 너무 많은 인물의 수위를 조절하자.

√ 멜로드라마 요소는 긴장감을 없앤다.

√ 과도한 감정 표출을 경계하자. 이는 인물의 신뢰성을 떨어뜨릴 수 있다.

√ 배경은 인물에게 영향을 미쳐야 한다.

√ 배경을 구체적으로 묘사하자.

√ 요약은 최소한으로 하자. 요약은 강의처럼 느껴져 이야기의 긴장감을 떨어트린다.

√ 설명하지 말고 보여주자.

이제 당신 차례!

　한 장면이나 한 인물(혹은 전체 이야기의 초고)을 다 썼다는 생각이 들 때마다 원고를 살펴보면서 과도하거나 이야기 전개와 관련이 없는 부분을 찾아보자. 가차 없이 잘라내거나 이야기를 아주 구체적으로 만들고, 어울리지 않는 부분은 남겨두지 말자.

속도

장면의 속도를 높여라

이야기 구조를 논할 때면 흔히 이야기의 중심이 되는 궤도, 즉 플롯을 가장 중요한 요소로 꼽는다. 하지만 나는 《강렬한 장면을 만드는 스토리 기법》을 쓰는 과정에서 이야기의 가장 중요한 요소는 장면, 즉 이야기를 구성하는 개별 사건과 뜻밖의 만남이라고 믿게 되었다. 인물 변화와 전환점에 주의를 기울이면서 장면을 배치하면 플롯을 구축할 수 있다.

모든 행동은 장면에서 일어난다. 장면은 주인공의 갈등과 환희의 장소이고, 이야기의 결말에서 주인공이 변신하는 공간이다. 장면은 이야기의 속도를 조절하고 이야기가 계속해서 앞으로 나아가도록 밀어주는 역할을 한다.

모든 장면은 긴장감으로 가득 차 있어야 한다. 그렇지 않으면 독자는 다음 장면으로 넘어가지 않거나 장면을 건너뛰어서 중요한

정보를 놓칠 수 있다. 이 장에서는 장면의 구조와 속도 및 요소를 알아보고 이를 바탕으로 긴장감을 팽팽하게 엮어내는 법을 살펴보자.

장면은 어떻게 구성되어 있을까

여러 페이지에 걸쳐 한 챕터의 처음부터 끝까지 하나의 긴 장면으로 이어지는 이야기가 있는가 하면 겨우 몇 페이지나 한 단락 정도의 짧은 장면으로 이루어진 이야기도 있다. 그 길이가 어떻든 긴장감을 팽팽하게 유지하는 것은 장면의 의무이고, 탄탄한 장면을 구성하면 긴장감을 유지할 수 있다.

장면의 개시

플롯과 마찬가지로 장면에도 시작, 중간, 결말이 있다. 하지만 장면이 시작되는 방식을 '시작'이라고 부르기에는 다소 어폐가 있다. 이야기가 깊이 진행될수록 특히 그렇다. 새로운 장면은 흔히 이전 장면이 끝난 곳에서 시작된다. 클리프행어로 결말이 유예되거나 갈등이 해결되지 않은 상태에서 새로운 장면이 시작하므로 나는 장면의 시작을 '개시'라고 부른다. 작가는 장면을 개시하고 때로는 '인 메디아스 레스in medias res'로 개시하기도 한다. 이는 라틴어

로 '행동의 중심으로'라는 의미를 지닌 문학 용어다.

모든 장면을 아주 처음부터 시작하려고 하면 긴장감을 떨어트리는 좋지 못한 습관이 나타날 수 있다. 도입부에서 독자에게 정보를 설명하거나, 잡지 기사처럼 배경을 장황하게 묘사하거나, 이전 장면에서 인물의 뒷이야기나 요약으로 전달했던 내용을 다시 반복하는 식이다. 이 모든 요소를 피해야 한다.

독자의 반응에서 장면 초반에 지루해진다는 말이 나오면 장면 개시가 긴장감을 떨어트리는 좋지 않은 요소 중 하나에 해당되거나, 14장에서 삭제해야 한다고 언급한 평범한 행동이나 대화로 인해 장면이 어수선한 경우일 수 있다.

모든 장면에는 목표가 필요하다

장면은 독자에게 새로운 것을 보여주어야 하고, 이를 위해 주인공은 장면마다 목표와 의도를 지니고 있어야 한다. 장면의 개시 단계에서 독자가 그 목표를 언제나 알고 있어야 할 필요는 없다. 보통 이는 장면의 중간쯤에 명확해진다. 하지만 주인공은 처음부터 그 목표를 위해 움직여야 하므로, 작가는 장면을 개시할 때 목표를 알고 있어야 한다. 따라서 장면을 쓸 때는 주인공의 목표를 가장 먼저 고려해야 한다. 이는 불필요하거나 옆길로 새는 이야기를 두

서없이 늘어놓지 않기 위해 반드시 필요한 작업이다.

◆ **확신이 서지 않을 때는 행동을 선택하라.** 행동은 즉각 생동감을 조성해서 독자를 바로 장면으로 끌어들인다는 점을 기억하자. 리안 모리아티의 《정말 지독한 오후》의 한 장면이다.

> 비가 아주 세차게 내린 탓에 클레멘타인은 현관문이 열리는 소리를 듣지 못했다. 홀리의 방문 입구에 서 있는 샘을 봤을 때 그녀는 펄쩍 뛸 정도로 놀랐다. 샘의 파란색과 흰색 줄무늬 셔츠는 속이 다 비칠 정도로 흠뻑 젖어 있었다.
>
> "놀라서 죽을 뻔했어." 클레멘타인이 가슴에 손을 대며 말했다. "왜 이렇게 빨리 온 거야?" 그녀는 자신의 말이 비난처럼 들린다는 것을 알았다. 어쩌면 이렇게 말했어야 했다. "어머, 깜짝이야!" 그런 다음 자연스럽고 다정하게 말했어야 했다. "왜 이렇게 일찍 왔어, 자기야?"

◆ **갈등 혹은 갈등의 기미를 비치며 개시하라.** 행동으로 개시할 수 없다면 갈등으로 개시하자. 주인공이 어려운 결정을 심사숙고하면서 겪는 내적 갈등이나 앞으로 벌어질 갈등에 대한 불안감이 될 수 있다. 혹은 이상한 방향으로 흐르는 논쟁이나 말다툼 같은 인물 사이의 갈등이거나, 주인공이 창밖으로 어떤 건물이 무너지

는 것을 목격하는 순간처럼 거대한 격정적인 갈등일 수도 있다. 다음은 나오미 앨더만의 《파워》의 한 장면이다.

> 그 사이 남자들이 록시를 찬장에 가둔다. 그들이 모르는 것이 있다. 록시는 이전에도 그 찬장에 갇힌 적이 있었다. 록시가 말썽을 피우면 엄마는 그녀를 그곳에 가둔다. 잠시 동안이라도. 그녀가 얌전해질 때까지.

◆ **인물의 감정적 혼란으로 개시하라.** 앞서 6장과 7장에서 살펴봤듯이, 인물은 내적 긴장감을 유발하는 상황과 자주 맞닥뜨려야 한다. 혼란에 빠진 인물을 보여주며 장면을 개시하면 독자의 마음을 사로잡고 이 갈등이 얼마나 더 복잡해질 수 있는지 어떻게 해결되는지 독자의 호기심을 유발하고 마음을 사로잡을 수 있다. 줄리아 피에르의 《매미나방의 여름The Gypsy Moth Summer》의 한 장면이다.

> 그는 이른 시간부터 술을 마셨다. 레슬리와 그가 세 군데 술집을 돌며 세 가지 코스의 저녁을 먹으면서 느꼈던 공포를 없애기 위해 마티니, 맨해튼, 크리스털 그릇에 담긴 핑크빛 셔벗 펀치를 마시며 평상시 변덕스러운 자신(그의 아버지들처럼 그는 맥주를 좋아했다)을 억누르려 노력했다. 그를 그토록 불안하게 만든 요인은 파티 친구들

의 흰색 피부가 아니라, 도우미들이 지닌 갈색 피부였다. 히스패닉계의 웨이터와 바텐더. 어머니 시대의 로맨스 소설에서 바로 튀어나온 듯한 지배인.

♦ **놀라운 일이나 반전으로 개시하라.** 장면의 개시 부분은 인물과 독자 모두에게 새롭거나 예상치 못한 혼란을 주기에 매우 효과적인 장소다. 이야기에 따라 그 혼란은 다소 미묘할 수도, 또는 극적일 수도 있지만, 인물에게 불안한 충격이나 놀라움을 주기에 제격이다. 타야리 존스의 《미국식 결혼》의 한 장면을 보자.

나는 이 집을 내 몸만큼 잘 알고 있다. 문을 열기도 전에 벽 안쪽에서 어떤 존재감을 느꼈다. 자궁에서 미세한 경련이 느껴지면 이전 주기 이후 불과 3주 밖에 되지 않았지만 이제는 슬슬 대비를 해야 한다고 알려주는 것과 같다. 현관에 들어서자 양팔의 피부가 오그라드는 듯하고 몸속의 혈관을 따라 순간 불꽃이 교차하듯 지나갔다.

"저기요?" 무슨 일을 예상해야 하는지는 몰랐지만 나 혼자가 아니라는 것만은 확신한 채 나는 소리쳤다. "누구 있어요?" 나는 유령을 볼 수는 있지만 귀신은 믿지 않는다. 유령은 기억이 견고한 형태를 이룬 것이라면 귀신은 육체에서 자유로워졌지만 여전히 세상을 떠도는 인간의 영혼이다.

"여보세요?" 이제 내가 무엇을 믿는지 확신하지 못한 채 다시 외

쳤다.

"식당에 있어요." 귀에 익으면서도 동시에 낯설지만, 분명 이승의 것인 한 남자의 목소리가 크게 울려 퍼졌다.

장면 중간까지 긴장감을 쌓아라

장면 개시가 강력하면 그 자체로 눈길을 끌고 흥미로워서 아무도 읽기를 멈추고 싶어 하지 않기 때문에 독자를 장면의 중간 지점까지 순조롭게 몰아간다. 지루함이나 조바심을 느낄 새가 없다. 하지만 장면이 펼쳐지기 시작하면 독자의 마음을 끄는 것 이상의 역할을 해야 한다. 에너지와 생동감을 꾸준히 높여야 한다. 주인공을 이 장면으로 끌어들인 목표가 무엇이든 이제는 세 가지 주요 가능성 중 하나를 충족시켜야 한다.

◆ 목표의 달성. 곧장 실행해야 하는 새로운 목표가 나타나는 경우가 아니라면 장면 중간에서 인물의 목표를 달성하지 말자. 목표가 달성되면 즉시 긴장감이 없어진다. 궁금하거나 걱정되거나 바라는 것이 없어지기 때문이다.

피터 헬러의 추리 소설 《셀린》에서 사립탐정인 주인공 셀린은 젊은 여성으로부터 이십여 년 전 어머니의 죽음 이후 사라진 아버지를 찾아달라는 의뢰를 받는다. 셀린은 남편과 함께 탐문 조사를 벌여 그녀의 아버지가 아직 살아 있을 가능성이 아주 높고, 오래

전에 죽었다고 속일 만한 이유가 있다고 판단한다. 부부는 의뢰인의 아버지를 추적하는 과정에서 누군가 그들을 미행한다는 사실을 깨닫는다. 이들은 그의 행방을 조사하는 일에 관심이 있는 사람임에 틀림없다. 캠프장에서 셀린은 자신을 미행하는 남자에게 자신들이 그의 존재를 알고 있다는 사실을 알리고, 이후 그를 역으로 미행하기 위해 GPS 추적기가 달린 물건을 건넨다.

> "내가 그냥 커피 한 잔만 가져온 게 아니라는 걸 알 거예요." 셀린이 말했다.
> "네, 부인."
> "그리고 계속 부인이라고 부르면 그걸 꺼낼 수도 있어요. 완전히 미치광이로 돌변할 거예요."(…)
> "이런 게 필요할 거예요. 아들의 캠핑카에는 이게 딸려 있어서 하나가 남아요. 자, 받아요. 커피가 두 배는 맛있어질 거예요." 그녀가 손을 내밀었다. 남자는 망설이다가 물건을 받아들고 거친 손바닥 위에 놓고 굴렸다. 성능이 우수한 커피 그라인더였다.

셀린의 목표는 달성된다. 남자는 커피 그라인더를 가져간다. 이는 너무 쉬워 보인다. 하지만 독자는 곧 남자가 일부러 그렇게 했다는 것을 알게 된다. 남자는 셀린 부부를 감시할 수 있도록 부부가 자신을 미행하기를 바라기 때문이다.

◆ **목표의 좌절.** 5장에서 살펴봤듯이 작가는 인물이 목표를 달성하는 과정에 가능한 한 어렵고 힘든 장애물을 놓아야 한다. 그리고 장면의 중간 부분은 그런 방해를 하기에 최적의 지점이다. 이런 장애물은 흔히 적대자에 의해 만들어지지만, 인물 자신의 결점 또는 사고나 자연의 힘에 의해 나타날 수도 있다.

엘돈나 에드워즈의 소설 《내가 아는 이것》에 등장하는 열한 살 소녀 그레이스 카터는 심령 능력을 지니고 있다. 이는 번번이 신앙심 깊은 목사 아버지의 화를 돋운다. 다음에 발췌한 장면에서 그레이스의 자매인 조이와 채스터티는 동네 아이들에게 그레이스를 점쟁이라고 선전해서 돈을 벌기로 한다. 그러나 그레이스의 천진한 시도는 즉시 좌절된다.

> 나는 눈을 감고 집중한다. 조이와 채스터티는 뒤에서 중얼거린다. 아마도 샤리에 대한 짓궂은 농담을 하고 있을 것이다. 그러고 나서 정말 조용해진다. 너무 조용하다. 눈을 뜨자 눈앞에 아빠의 벨트 버클이 보인다.
>
> 아빠가 나를 덮고 있던 상자를 들어 올리자 의자에 벌거벗고 앉아 있는 느낌이 든다.

◆ **목표의 변경.** 목표가 달성되거나 좌절되면 그 결과 새로운 목표가 나타난다. 예를 들어 주인공이 집이 압류되는 사태를 막기 위

해 절실히 필요한 은행 대출을 받지 못하면 새로운 목표가 생길 수 있다. 돈을 훔치거나 돈을 빌려달라고 친구를 설득하거나 아니면 완전히 다른 목표로 방향을 바꾸는 식이다. 장면 중간에서 목표가 바뀌면 미진한 부분을 마무리 짓지 말고, 이어지는 장면에서 새로운 목표가 어떻게 실현되는지 예상할 수 있게 남겨둔다.

정점에서 장면을 끝내라

리본을 묶듯 장면을 깔끔하게 마무리하고 싶을 수도 있지만, 깔끔하고 정돈된 결말은 독자가 다음에 벌어지는 일을 알아내려는 열의를 가지고 책장을 넘기는 대신 읽기를 중단하는 지점이다.

플롯의 클라이맥스 단계가 이야기에서 가장 강렬한 에너지를 지닌 지점인 것처럼 장면의 정점, 즉 그 장면이 끝나기 직전에 다음의 여러 방식 중 하나로 강렬한 지점이 나타나야 한다.

◆ 깨달음. 목표를 세우고 행동을 취한 결과, 주인공이 장면 중간 즈음 깨달음을 얻을 수도 있다. 가장 좋은 방법은 혼자 있는 순간이 아니라 적극적으로 발견에 나서서 깨달음을 얻는 것이다. 주인공이 많은 노력을 들이지 않고 꿈이나 환상을 통해 마법처럼 깨달음을 얻는다는 설정은 피하자. 조력자나 보조 인물과의 대화의 형태로 나타나는 깨달음이 있는가 하면 행동과 갈등의 결과로 답이 나오거나 폭로되는 바람에 얻는 깨달음도 있다.

속도: 장면의 속도를 높여라

♦ 더 큰 갈등. 목표를 이루기 위해 행동에 나선 결과, 주인공은 장면 중간 즈음에 더 큰 갈등에 빠지기도 한다. 이 또한 다음 장면에 영향을 미칠 수 있다.

패트릭 로스퍼스의 대하 판타지 소설 《바람의 이름》에서 어린 나이에 고아가 된 주인공 크보스는 비상한 지능을 이용해서 열다섯 살에 대학에 합격한다. 그는 대학에서 신비술사(마법사와 같은)가 되는 공부를 한다. 크보스에게는 곧 친구와 적수가 생긴다. 적수 중 한 명인 앰브로스는 계속해서 크보스를 면박주고 괴롭힌다. 게다가 성공하겠다는 크보스 맹목적인 결심 또한 종종 스스로를 괴롭힌다. 어느 날 크보스는 채찍질을 당한다. 동정심(마법 같은)을 무모하게 사용하는 바람에 어떤 스승이 화상을 입은 일에 대한 처벌이었다. 한 친구가 통증을 가라앉히는 데 도움이 되는 약초를 주고, 크보스는 그 약초에 취해 이성이 흐려진다. 그는 지금이야말로 이 영토에서 가장 큰 도서관인 아카이브를 찾아가기에 적기라고 판단한다. 크보스는 이제 막 아카이브에 접근할 수 있는 권한을 받은 터였다.

실망스럽게도 앰브로스가 아카이브에서 근무 중이다. 크보스는 펠라라는 여학생 앞에서 앰브로스를 곤란하게 만들고, 앰브로스는 곧장 보복을 궁리한다. 앰브로스는 크보스에게 아카이브 내부에서 가지고 다닐 초 한 대를 준다. 이는 아카이브에서는 범죄라고 여겨진다는 사실을 알고 한 짓이다.

그 뒤 앰브로스는 마스터 로렌을 부른다. 크보스는 자신이 모함에 빠졌다는 점을 강조했지만, 마스터 로렌은 그에게 벌을 내린다.

> "그는 나에게 초도 팔았습니다." 나는 정신을 차리려고 머리를 흔들었다. "아니, 나에게 초를 주었습니다."
>
> 앰브로스는 놀란 표정을 지었다. "좀 보세요." 그는 비웃었다. "꼬맹이가 술에 취했나 봅니다."
>
> "채찍질을 당했을 뿐이야." 나는 반박했다. 내 목소리가 내 귀에 날카롭게 들렸다.
>
> "그만!" 로렌이 소리치고는 마치 분노의 기둥처럼 서서 우리를 내려다봤다.
>
> 그의 목소리에 사서들이 사색이 되었다. (…)
>
> "엘리르 크보스는 아카이브에 출입 금지다."

◆ **클리프행어.** 주인공이 갈등이나 위험에 휘말렸을 때 또는 무언가를 알아내기 직전에 장면을 끝내는 방법도 좋다.

마리샤 페슬의 서스펜스 소설 《나이트 필름Night Film》에서는 컬트영화 제작자의 딸 애슐리가 죽은 채 발견된다. 사인은 자살로 추정되지만, 탐사 전문 저널리스트인 주인공 스콧 맥그래스는 무언가 이상하다는 사실을 눈치 챈다. 스콧은 진실을 추적하기 시작한다. 이어지는 장면에서 스콧과 애슐리의 친구 둘은 단서를 찾기 위

해 애슐리의 낡은 아파트에 침입한다. 작가는 이들 셋이 애슐리의 옷장에서 그녀가 정신 병동에 입원했을 당시 입었던 환자복 바지를 발견하는 것으로 이 장면을 끝낸다.

나는 그것들을 침대 위에 다시 내려놓고 작은 옷장 앞으로 발걸음을 옮겼다. 옷장 안에는 아무것도 없었다. 나무 막대에 철사 옷걸이 네 개만 걸려 있을 뿐이었다.

"여기 아래 뭔가 있어요." 호퍼가 말했다. 그는 침대 밑을 보고 있었다.

우리 셋은 침대를 잡고 방 중앙으로 옮겼다. 그 순간 우리 셋은 침대 밑에 있던 것을 당혹스럽게 쳐다봤다.

누구도 말 한마디 하지 않았다.

독자는 세 사람이 무엇을 찾았는지 알지 못하기 때문에 계속 이야기를 읽을 수밖에 없다.

이야기에서 어떤 부분은 결연한 분위기로 끝낼 수 있다. 예를 들어 엄청난 격변이나 위기 같은 일이 벌어진 이후 장면에서 그렇게 할 수 있다. 하지만 대부분의 경우 독자를 불확실성으로 불편하게 만들고 갈등에 인상을 찌푸리며 위험 때문에 마음을 졸이는 상태로 남겨두는 편이 좋다.

장면의 균형을
맞춰라

기대와 불확실성은 장면을 앞으로 나아가게 한다. 복잡하게 뒤얽힌 관계와 갈등은 장면을 흥미롭게 한다. 대화와 행동은 장면을 풍요롭게 하고 계속 이어지도록 하는 훌륭한 도구다.

사색, 서술 요약, 긴 배경 묘사 같은 장면 요소에 지나치게 의존하면 장면이 늘어지고 속도가 느려진다. 또는 배경이나 인물 내면의 생각 같은 다른 요소 없이 대화나 행동이 너무 많으면 이야기가 너무 빠르게 진행되어 독자를 지치게 하거나 당황시킬 수 있다.

장면 조율은 균형을 맞추는 과정이다. 배경이나 생각, 설명을 통해 장면을 진행시키면서 생동감과 행동을 확보하고, 동시에 갈등과 새로운 정보에도 집중해야 한다.

모든 장면에
긴장감을 조성하는 법

장면의 구조, 장면의 목표, 장면 조율 면에서 긴장감을 알아봤으니 이 책의 '들어가며'에서 소개했던 장면을 구성하는 기본 요소와 긴장감의 역할에 대한 몇 가지 핵심 사항을 살펴보도록 하자.

주인공을 행동하게 하라

우리는 앞에서 주로 인물 내면이나 인물 사이의 긴장감을 고조시키는 방법에 대해 살펴봤지만, 장면 수준에서 긴장감을 최고조로 유지하려면 주인공이 해당 장면에서 적극적인 역할을 해야 한다. 플롯상의 이유로 주인공이 직접 행동하지 못한다면 최소한 호기심이나 상반된 감정, 흥미를 나타내야 한다. 또는 소극적이지 않은 다른 방법을 찾거나 다른 인물에게 도움을 요청하는 식으로, 독자에게 인물이 더 큰 플롯 목표를 향해 나아가려 한다는 의도를 보여주어야 한다. 주인공이 행동하지 못하는 이유가 있다면 (함정에 빠졌거나 수감되거나 아프거나 장애나 부상을 입은 경우) 주인공 내면의 상반된 감정이나 다른 인물과의 낯선 대화, 주인공이 자신이 처한 상황에 저항하는 데 초점을 맞추면 긴장감을 고조시킬 수 있다.

적대자의 영향력을 보여라

주인공에게 긴장감을 유발하기 위해 적대자가 모든 장면에 물리적으로 등장할 필요는 없다. 만약 적대자가 주인공에게 불리한 행동을 하고 주인공의 목표와 계획을 방해하고 좌절시킨다면 그 사실이 주인공에게 어떻게 영향을 미쳤는지 결과로 보여줘야 한다. 적대자가 그저 전형적인 인물이거나 평범한 악당이 되지 않도록 다듬고 살을 붙이라고 조언했지만, 주인공과 동일한 분량으로 등장시키거나 그 인물 변화에도 똑같이 신경 쓸 필요는 없다. 적대

자는 주인공과 조력자를 좌절시키고 방해하는 방식을 통해 이야기에서 자신의 힘을 뽐낼 수 있다.

조력자가 언제나 다정할 필요는 없다

가족, 친구, 연인뿐만 아니라 정치적 또는 종교적 동료, 지인, 직장 동료, 지지자 등이 모두 조력자의 범주에 속한다. 주인공이 목표를 달성하도록 돕고, 감정적 또는 정신적으로 응원하고, 가장 암울한 시기에 황량한 세상으로부터 주인공을 구조해내는 인물이다. 이러한 인물은 이야기에서 상당히 중요할 수 있지만, 이야기가 다음 단계로 넘어가는 과정에 잠깐 등장하는 인물도 있다. 또한 주인공과 조력자 간의 모든 접촉이 건전하고 다정하며 편안할 필요는 없다. 조력자와도 어느 정도 긴장감을 유지해야 하기 때문이다. 그리고 조력자는 생생하게 살아 있는 인물처럼 보여야 한다. 즉, 장면에 등장하는 시간이 짧거나 제한적일 수 있지만, 함축적이고 개연성이 있어야 한다. 그렇지 않으면 종이 인형처럼 보일 것이다.

마이펀위 콜린스의 청소년 소설 《레이니의 책The Book of Laney》에서 주인공 레이니는 엄마와 오빠의 목숨을 앗아간 가족의 비극적인 사건 이후 소원해진 할머니와 함께 살게 된다. 할머니는 따뜻하고 푸근한 타입이 아니고, 여전히 슬픔에서 벗어나지 못한 레이니는 할머니에게서 부드러운 면모를 찾지 못한다.

속도: 장면의 속도를 높여라

"그래." 할머니가 팔짱을 풀며 말했다. "알다시피 난 네 할머니지만, 나를 할머니라고 부르지 마라. 대신 나를 밈이라고 불러라. 내가 우리 할머니를 그렇게 불렀고, 우리 할머니가 당신의 할머니를 부른 것처럼 말이지. 그게 우리 방식이다."

나는 열린 문 옆에서 떨며 서 있었다.

"그리고 문은 닫아라."

시점을 통해 정보를 제한하라

시점은 독자가 인물의 내적인 삶(견해, 철학, 판단)에 접근할 수 있게 하는 스토리텔링 장치다. 또한 독자가 이야기의 사건 전개를 '관찰'하는 카메라 렌즈이기도 하다. 독자는 작가가 허용하는 만큼만 가까워지거나 멀어질 뿐이다.

다중 시점의 대가인 작가 조디 피코는 거의 모든 소설에서 이를 입증하고 있다. 콩고로 포교 활동을 간 미국 선교사 가족의 이야기를 다룬 바버라 킹솔버의 《포이즌우드 바이블The Poisonwood Bible》 역시 다중 시점을 살펴볼 수 있는 좋은 소설이다. 각각의 인물이 매우 개성적인 척 웬디그의 테크놀로지 스릴러 《제로》도 있다. 1인칭 시점이나 3인칭 제한적·관찰자 또는 주관적 시점 같은 제한적 시점은 우리로 하여금 인물의 시점에서 관찰하고 이해하는 부분만 알도록 허용한다. 우리는 그 제한적인 카메라 안에 갇혀서 인물의 눈을 통해서만 밖을 본다. 1인칭 시점 같은 제한적 시점에서는

인물이 알지 못하는 정보를 독자에게 전달할 수 없다. 그렇게 하려면 3인칭 전지적 또는 객관적 시점 같은 비제한적 시점 중 한 가지나 내가 '로빙 헤드roving head'라고 부르는 요소를 이용해야 한다. 로빙 헤드는 장면 안에서 시점이 한 인물에서 다른 인물에게로 이동하는 경우를 말한다. 이 경우 카메라는 인물 뒤로 이동하거나 이전 혹은 이후 시간을 볼 수 있거나 여러 인물의 시점 사이를 이동할 수 있다.

3인칭 비제한적·전지적 시점의 문제가 있다. 한 장면에서 여러 인물의 마음을 너무 빠르게 옮겨가며 보여주면 독자를 혼란스럽게 하거나 깜짝 놀라게 할 위험이 있다. 인물이 모르는 정보(다른 장소나 다른 시간대 또는 다른 인물의 마음속에서 벌어지는 일)를 제시하면 독자는 그 정보가 해당 인물과 관련이 있는 이유를 궁금해할 수 있으므로 아주 매끄럽게 처리해야 한다. 전지적 시점은 작가가 신경 쓰지 않으면 아주 허술한 스토리텔링이 될 수 있고, 잘못 사용하면 긴장감이 떨어진다. 반면 제한적 시점은 너무 많은 정보를 빠뜨릴 수 있어서 전지적 시점으로 시야를 넓혀야 할 수도 있다. 또는 긴장감 넘치고 눈을 뗄 수 없는 장면을 통해 이야기를 효과적으로 보여주기 위해 줄거리에서 거의 비슷한 비중을 차지하는 여러 주인공의 시점을 번갈아가며 모두 보여주어야 할 수도 있다.

제한적 시점에서 인물이 관찰하고 이해한 부분을 제외한 나머지를 '화자의 목소리'라고 한다. 화자의 목소리를 통해 과도한 요약

이나 설명이 이뤄지면 독자는 이야기 전개가 늘어진다고 느낀다.

행동으로 보여주라

이야기가 실시간으로 펼쳐지는 것처럼 느끼게 하는 비트 단위의 동작을 말한다. 행동은 장면에서 현실감과 긴박함을 조성하는 데 도움이 되고, 따라서 크든 작든 어떤 행위를 하는 인물이 있어야 한다. 대화 중에 머리를 뒤로 넘기는 사소한 동작부터 적대자로부터 도망치는 행동이나 직접 마실 음료를 만드는 행위까지 모든 것이 해당된다. 행동을 펼치려면 시간이 필요하고, 따라서 행동이 이어지면 장면 안에서 시간이 흐른 듯한 느낌이 든다. 말하자면 행동은 작가가 장면 안에서 독자에게 보내는 '큐' 신호인 셈이다. 장면에 행동이 부족하면 요약이나 생각 또는 서사 설명에 갇힐 가능성이 있다.

새로운 플롯 정보를 제공하라

모든 장면 요소의 균형을 완벽하게 맞출지라도, 이 핵심 요소가 없다면 플롯의 긴장감이 부족해진다. 새로운 정보는 장면 구축에서 '누가, 무엇을, 어디서, 언제, 왜'라는 물음에 대한 답변이며, 사건이나 논쟁일 수도 있고 발견이나 깨달음일 수도 있다. 그 범위가 매우 광범위하지만 이 정보는 대체로 이전 장면의 결과이며, 이야기를 발전시키고 인물의 깊이를 더해서 각 장면을 서로 연결한

다. 장면을 시작할 때 독자에게 어떤 정보를 어떤 수단으로 공개할 것인지 생각해두어야 한다. 대화 도중에 어떤 인물이 전달할 것인가? 주인공이 적대자와 그 부하 사이의 대화를 엿들을 것인가? 범죄 현장이나 용의자 집에 남겨진 단서를 우연히 발견할 것인가? 발신자가 없는, 주인공의 목숨을 위협하는 수상한 편지로 알게 될 것인가? 죽어가는 조력자로부터 자백을 받을 것인가? 만약 장면이 끝날 때까지 주인공이 알게 된 새로운 정보가 무엇인지 답하지 못한다면 그 장면을 제대로 끝내지 못한 것이다. 새로운 정보는 대체로 이전 장면에서 나온 정보를 바탕으로 만들어진다. 각 장면은 이야기의 완성을 위해 쌓아놓은 블록이라고 할 수 있다.

공간적 배경으로 분위기를 조성하라

공간적 배경만으로도 엄청나게 긴장감 넘치는 분위기를 조성할 수 있다. 스티븐 킹은 이 분야의 대가다. 《샤이닝》에 등장하는 으스스하고 텅 빈 오두막이나 낡고 허름한 집은 인물에게 수없이 불안과 두려움을 불러일으킨다. 어두운 방이나 외딴 지역은 스티븐 킹 소설의 중추다. 하지만 장소가 그 자체로 긴장감을 조성하지는 않는다. 공간이 만들어내는 긴장감은 그 장소 안의 인물에게 미치는 영향과 깊은 연관이 있다. 어떤 사람에게 오래된 집은 수리하거나 향후에 되팔 대상일 뿐이다. 또 다른 사람에게는 흉가에 지나지 않는다. 누군가에게는 바다가 기쁨과 평화의 장소지만, 또 다른 사

람에게는 물에 대한 무서운 공포를 연상시킨다. 아무리 밝고 활기 넘치고 아름다운 경험이 있는 장소라고 해도 그곳에서 끔찍한 일이 벌어졌거나 상실을 떠올리게 한다면 인물에게는 갈등이 가득한 곳이 될 수 있다. 공간적 배경을 쓸 때 의식적으로 이러한 장소에서 인물이 겪은 경험을 반영한다면 더 흥미진진한 긴장감을 조성할 수 있다.

시간적 배경과 인물의 관계를 설정하라

공간적 배경과 마찬가지로 시간적 배경 역시 인물이 그 시간적 배경에 어떤 영향을 받는지가 중요하다. 시간적 배경의 흥미로움과 설득력은 이처럼 그 배경과 인물 간의 관계에 달려 있다. 예를 들어 중세 프랑스의 하녀는 자유를 누리거나 자율성을 존중받지 못할 것이다. 현대를 사는 우리에게 중세 프랑스는 낭만적으로 보일 수 있지만, 그 하녀에게 삶은 끊임없이 헤쳐가야 하는 소소한 적대감과 긴장으로 가득할 것이다. 특정한 시간적 배경 속 인물의 복잡한 상황을 다채롭게 보여줌으로써 시대의 긴장감을 설명할 수 있다.

주제 형상화를 이용하라

'감각 형상화'라고도 한다. 오감을 불러일으키는 세부 요소(시각적 유추나 상징적 은유)를 말하며, 직접적인 서술을 하지 않으면서 주

제나 감정, 서브텍스트를 드러내기 위해 사용된다. 형상화는 감정을 말로 나타내지 않고 잠재의식을 자극한다. 잠재의식을 제대로 자극하면 엄청난 긴장감을 조성할 수 있다. 형상화에 관해서는 18장에서 더 자세히 살펴보도록 하자.

서술 요약을 최소한으로 줄여라

인물의 대화와 행동을 이어주는 언어를 말한다. 때로는 주인공의 시각이나 정서를 통해 전달되지 않는 부분을 독자에게 단도직입적으로 말할 필요가 있다. 인물이 A 지점에서 B 지점으로 이동하는 과정을 설명하거나, 이전 장면이나 사건의 내용을 요약하거나, 보고서처럼 보일 수 있는 세부 정보(가령 수술이나 입양 절차에 관한 정보)를 간략하게 제공하는 틈새 정보다. 핵심은 이런 요약을 최소한으로 줄이는 것이다. 하지만 요약이 너무 많으면 인물이 활약할 공간이 줄어들고 독자에게 강의하는 것처럼 느껴진다.

실레스트 잉의 순수소설 《작은 불씨는 어디에나》를 통해 장면과 요약의 차이를 살펴보자. 이 소설은 집에 불이 난 것으로 시작된다. 말하자면 장면의 일부분이다. 하지만 행동과 배경의 자세한 묘사 덕분에 우리가 바로 그 현장에 있는 듯한 느낌이 든다.

> 그때 렉시는 집 전면에 자리해서 잔디밭이 내려다보이는 그녀의 방 창문을 통해 연기가 피어오르는 모습을 지켜봤다. 그리고 집 안에서

불에 타 사라져버렸을 모든 것을 생각했다.

피어오르는 연기는 실제로 시간이 흐르는 느낌을 준다. 공간적 배경의 세부적인 부분은 모두 렉시의 시점으로 전달된다.

이제 요약이 나온다. 무슨 일이 벌어지는지 보여주는 행동이나 어떤 감각 형상화도 사용하지 않는 일종의 수동적 요약이다.

리처드슨 부인의 우려와는 달리 불이 꺼진 뒤 집은 완전히 타버리지는 않았다.

때로는 지루함을 보여주는 것보다 '기차에 10시간이나 지루하게 앉아 있었다'라고 말할 때 더 긴장감이 넘치기도 한다.

이야기의 중요하고 흥미로운 작업은 모두 장면 안에서 일어난다. 장면을 만드는 방법을 익히고 적절한 긴장감으로 장면 요소 사이의 균형을 맞출 수 있다면 긴장감 넘치고 흥미진진한 플롯을 만들기 위해 필요한 모든 것을 갖추게 될 것이다.

✦ Check Point

√ 플롯은 연속해서 배치된 장면을 바탕으로 구축된다.

√ 모든 행동은 장면 안에서 일어난다.

√ 장면은 이야기의 속도를 설정한다.

√ 장면은 시작되지 않고 '개시'된다.

√ 모든 장면은 새로운 것을 보여줘야 한다.

√ 주인공은 모든 장면에서 목표가 있어야 한다.

√ 긴장감을 고조시키기 위해 장면을 행동이나 갈등, 놀라움으로 개시하자.

√ 목표를 달성하거나 방해하거나 변경시켜서 장면을 정점까지 끌고 가자.

√ 깨달음이나 더 큰 갈등 또는 클리프행어 등의 장치를 통해 정점에서 장면을 끝내자.

√ 기대와 불확실성은 장면을 앞으로 나아가게 한다.

√ 너무 많은 사색이나 요약, 과도한 설명은 피하자.

√ 모든 장면 요소에서 긴장감을 구축하는 방법을 생각해보자.

　'들어가며'에서 설명한 장면의 요소를 참고해, 쓰고 있는 이야기에서 장면의 요소를 적극 활용하는 대신 요약에 의존한 단락을 찾아보자.

　요약을 장면으로 바꾸는 첫 번째 단계는 행동을 추가하는 것이다. 아무리 사소한 것이라도 인물이 무언가를 하도록 만들자. 방을 가로질러 걷거나, 망치를 두드리거나, 벌떡 일어나 친구를 포옹할 수도 있다.

　그다음 대화를 추가하자. 자주 일어나는 실수는 구어체 대화가 더 효과적인 경우(인물을 드러내는 부가적인 이점도 있다)에 서술 요약을 사용하는 것이다.

　독자가 배경을 파악할 수 있도록 세부 사항을 충분히 포함시키되 너무 많아서 감당하지 못할 정도는 되지 않도록 하자. 인물이 배경과 교감할 수 있게 하자('그녀는 낡고 벗겨진 벽지를 손으로 쓸었다.' '그녀는 방금 털썩 앉은 소파가 벨벳처럼 부드럽다는 사실을 눈치 챘다.').

　쓰고 있는 이야기를 읽으면서 요약을 바꿀 필요가 있는 부분을 표시할 수도 있다. 그런 식으로 끝까지 다 읽으면 되돌아가서 표시해둔 부분을 고쳐 쓰자.

　　배경
공간을 실감나게 채색하라

　　배경은 인물이 사는 내부와 외부의 모든 공간을 말하며, 이야기에서 중요한 기능을 한다. 인물을 현실적인 환경에 배치해 독자가 이야기를 실감나게 경험할 수 있도록 하는 것이 대표적이다. 예를 들어 인물이 전쟁으로 황폐해진 시리아에 살고 있다면 독자는 전쟁의 폐허나 한때 번영하던 나라가 붕괴된 모습, 폭격으로 사랑하는 사람을 잃은 가족들을 생각할 것이다. 그 외에도 배경은 분위기를 조성하고 인물의 내면세계를 반영하는 등 다양한 방식으로 사용된다.

　　이 장에서는 배경의 다양한 기능과 이를 가능한 한 긴장감 넘치게 활용하는 방법을 살펴보도록 하자.

환경과 분위기를
조성하라

배경의 가장 강력한 쓰임새는 해당 장면 또는 이야기 전체의 느낌을 전달하는 환경과 분위기를 조성하는 것이다.

희극적인 이야기는 배경을 이용해 슬랩스틱 같은 접촉이나 뻔한 상황을 어처구니없이 맞닥뜨리도록 만들어 코미디 같은 상황을 조성할 수 있다. 암울하거나 무서운 소설은 으스스한 조명이나 짙은 그림자를 이용해 그에 어울리는 분위기를 조성할 수 있다.

도나 타르트의 순수소설 《황금방울새》에서 주인공인 열세 살 소년 테오는 뉴욕에서 어머니와 단둘이 살고 있으며, 가족을 버리고 떠난 아버지와는 가끔씩만 만난다. 어느 날 어머니는 테오를 미술관에 데려간다. 테오는 미술관에 별로 가고 싶지도 않고 지루할 거라고 생각하지만, 오히려 경외감 같은 정반대의 경험을 한다.

처음에는 우리가 엉뚱한 전시실에 들어갔다고 생각했다. 벽은 풍성함을 은은하게 내뿜는 따뜻한 분위기와 고미술품 특유의 원숙함으로 빛났다. 곧이어 선명도, 색채, 순수한 북유럽의 빛 등의 주제로 초상화, 실내화, 정물화가 나타났다. 어떤 것은 아주 작고, 또 어떤 것은 웅장했다. 남편과 같이 있는 귀부인들, 무릎에 작은 강아지를 앉힌 귀부인들, 화려한 자수가 놓인 가운 차림의 외로운 미인들, 보석

과 모피를 두른 고독한 상인들. (…)

이 경외감과 예상치 못한 즐거움은 앞으로 벌어질 사건을 위한 준비라고 할 수 있다. 미술관에 폭발 사고가 일어나 테오의 어머니가 사망하기 때문이다. 어머니는 세상과 테오를 연결해주는 생명줄이자 그가 있는 그대로의 모습으로 진정 행복하게 지낼 수 있게 해준 유일한 존재였다. 그러므로 테오는 앞으로 그가 한때 느꼈던 이 경외감과 행복감을 되찾으려 모든 노력을 기울일 것이다.

이 미술관이라는 배경은 또한 이야기 속에 깊이 내재된 주제, 즉 예술의 의미와 힘을 부각시키기 위한 토대를 마련한다. 배경을 통해 테오가 예술에 눈을 뜨도록 하는 과정은 이야기의 분위기와 주제 요소를 보여주는 효과적인 방법이다.

이제 공포의 거장 스티븐 킹이 공포소설 《그것》에서 배경을 활용하여 전혀 다른 분위기와 상황을 조성하는 방법을 살펴보자. 이 소설은 아이들을 공포에 떨게 하고 살해하는 몬스터 광대의 이야기다. 다음은 조지라는 아이가 몇 가지 식재료를 가져오라는 형의 말을 듣고 집 지하실에 가는 장면이다.

> 오른손으로 스위치를 한없이 더듬어 찾던 순간(왼팔로는 문설주를 단단히 두른 채), 지하실 냄새는 점점 강해져서 온 세상을 뒤덮을 것 같았다. 오물 냄새와 습한 냄새에 썩어버린 채소 냄새까지 섞여 도저

배경: 공간을 실감나게 채색하라

히 피할 수 없는 냄새, 괴물의 냄새를 풍겼다. 온갖 괴물이 모여 있는 듯한 냄새. 조지에게는 이름조차 붙일 수 없는 냄새였다. 웅크리고 있다가 언제든 불쑥 튀어나오는 그것의 냄새일 뿐이었다.

조지에게 지하실의 냄새와 짙은 어둠은 괴물을 떠올리게 하지만, 아직 그는 괴물을 만나지는 않았다. 작가는 무서운 일이 벌어지기 전에 공포 분위기를 연출하려고 배경을 자주 이용한다.

이야기의 세계를
구축하라

배경의 가장 중요한 기능은 독자에게 인물의 삶을 생생하게 전달할 수 있도록 인물 주변의 세계를 조성하는 일이라고 볼 수 있다. 인물은 출신지나 이야기의 배경에서도 큰 부분을 차지한다. 따라서 명확하거나 분명한 배경이 없는 이야기는 막연하거나 모호하게 느껴진다. 판타지나 SF장르는 세계를 구축하는 작업이 특히나 중요하다. 이야기에 나오는 판타지 요소(특히나 마법이 있다면)의 규칙이나 왕실의 위계질서 또는 인간과 다른 생물 등이 존재하기 때문이다. 마찬가지로 이야기가 독자들에게 친숙하지 않은 불가사의한 배경이나 초자연적 배경 또는 시대가 다른 역사적 배경이라면 세계 구축 작업을 탄탄히 해야 한다. 또한 그 세계에 존재하

고 동시에 플롯에도 중요한 기술이나 제도의 설명도 분명하게 이루어져야 한다. 세계 구축 작업을 하지 않으면 인물에게서 배경의 모호한 면이나 비현실적인 면이 나타날 수 있다.

토미 아데예미의 청소년 판타지 소설《피와 뼈의 아이들》에서 오리샤 왕국의 공주 아마리는 절친한 친구이자 하녀인 빈타가 그녀의 아버지에 의해 살해당하자 궁에서 도망친다. 주인공인 어린 예언자 제일리는 얼떨결에 아마리를 돕게 된다. 살해당한 하녀 빈타는 마법을 가진 마자이라는 존재다. 수년 전 마자이들이 몰살되었을 때 마법도 사라진 것 같았지만, 다시 마법이 깨어나는 것 같다. 사실 주인공인 제일리의 엄마도 그렇게 몰살당한 마자이였지만, 제일리는 자신에게도 마법이 있는지 알지 못한다. 제일리는 오빠 차인, 아마리와 도망치다가 고대로부터 내려오는 두루마리를 손에 넣는다. 그때부터 제일리에게 이상한 일이 벌어지기 시작한다. 그녀는 마법 같은 초현실적인 세계로 들어간다.

잠에서 깨어나니 이상한 느낌이 든다. 부자연스럽고, 석연치 않다. 잠든 나일라의 거대한 몸이 보일 거라 생각하며 자리에서 일어서지만, 어디에도 보이지 않는다. 숲이 사라졌다. 나무도 이끼도 없다. 나는 우뚝 솟은 갈대들이 돌풍에 나부끼는 들판에 앉아 있다.

"이게 다 뭐지?" 나는 환하고 상쾌한 주변에 혼란스러움을 느끼며 나직이 말한다. 양손을 내려다보다가 머리를 뒤로 젖힌다. 피부에 흥

터나 화상 자국은 보이지 않는다. 태어났을 때처럼 깨끗하다.

나는 사방으로 끝없이 펼쳐진 갈대밭에서 일어선다. 완전히 일어섰는데도 갈대 줄기와 잎들이 내 머리 위로 한참 자라 있다.

멀리 있는 갈대들이 하얀 지평선과 뒤섞여 희미해진다. 마치 미완성의 그림 속을 헤매는 것 같다. 캔버스 속 갈대숲에 갇힌 채. 나는 잠들어 있지도 깨어 있지도 않다.

그 사이 어딘가에 있는 마법의 세계에서 정처 없이 떠돌고 있다.

작가는 배경을 활용하여 제일리에게 익숙한 느낌이 드는 마법의 공간을 만들어내면서도 사라진 흉터나 화상 자국, 끝없이 펼쳐진 갈대밭, 지평선 끝의 낯선 흐릿한 흰색, 미완성의 그림 속을 헤매는 느낌 등을 통해 상황이 정상적이지 않다는 신호를 준다. 이 마법의 영역을 그려볼 수 있는 선명하고도 단순한 묘사다.

인물의 분위기와 태도를 투영하라

아름다움이 보는 사람의 눈에 달려 있는 것처럼 배경의 가치와 아름다움 역시 인물의 시점을 통해 나타난다. 다시 말해, 인물이 배경을 어떻게 묘사하는지를 보면 독자는 인물이 배경을 어떻게 느끼는지 알 수 있으며, 이는 배경뿐만 아니라 인물 자체에 대해서

도 많은 정보를 전달한다.

케이틀린 그리니지의 소설 《사랑해, 찰리 프리먼We Love You, Charlie Freeman》에는 침팬지 연구 실험의 일환으로 미국 매사추세츠주 외곽에 위치한 토인비 연구소에 초청된 흑인 가족이 등장한다. 가족은 찰리라는 어린 침팬지와 지내면서 찰리를 가족 구성원으로 대해야 한다. 하지만 토인비 연구소의 은밀한 인종차별적 과거가 새어나가면서 이 프로젝트에 대한 가족들의 태도가 흔들리기 시작한다. 게다가 역사적으로 백인 거주자가 대부분인 매사추세츠주에서 유일한 흑인 거주자라는 문제가 더해지면서 주인공들(부부와 그들의 딸인 샬롯과 캘리)이 다양한 인종차별적인 사건을 겪는다.

다음에서 백인에 의해 건설되고 운영되는 사회에 대한 샬롯의 평가가 단어 선택과 묘사를 통해 어떻게 나타나는지 주목해보자.

자동차 밖은 온통 위협적인 녹색뿐이었다. (⋯) 관목을 지나 회색 길을 올라가니 우리 자동차 높이쯤 되는 두꺼운 화강암 벽이 나타났다. 순간 느닷없이 벽이 우리 머리 위로 우뚝 솟은 듯했고, 벽의 맨 꼭대기에는 번쩍거리는 햇빛의 흔적이 보였다. 다름 아닌 시멘트 위에 골고루 박힌 수백 개의 유리 파편과 칼날이 햇빛을 반사하고 있었다. 온통 벽돌로 된 건물 전면이 예의 그 녹색의 위용을 드러내며 우리 앞에 그 모습을 당당히 드러냈다. "오, 대저택이네." 캘리가 말했지만, 나에게는 그렇게 보이지 않았다. 야심에 찬 학생 여럿이서 냉장

고 박스를 조립해서 색칠해놓은 허울뿐인 골판지 장식품 같았다.
로비 크기를 가늠하기 어려웠다. 모든 것이 짙은 색의 나무와 벨벳으로 덮여 있어, 그 공간에 어울리지 않는 엄숙함이 묻어났다.

글을 읽으면 세부적인 내용까지 알 수 있다. 10대 소녀 샬롯은 이 연구 실험 전체에 모욕감을 느끼고 짜증이 나서 연구소를 부정적으로 보고 '위협적인', '당당히 드러냈다', '우뚝 솟은 듯'처럼 위압감을 암시하는 단어로 묘사한다. '어울리지 않는 엄숙함이 묻어나는' 허울뿐인 골판지 장식처럼 무리한 일을 하는 것 같다고 생각한다. 이는 아홉 살인 캘리의 태도와도 대조된다. 캘리는 순수한 아이의 시선으로 연구소를 '대저택'이라고 말한다.

이런 미묘하지만 효과적인 단어를 선택하면 인물과 관련된 정보도 주고, 배경을 이용해서 인물을 구축할 수도 있다.

인물의 삶을 드러내라

이야기는 인물에 대한 정보를 제공하면서 동시에 플롯의 진행에 인물을 끌어들여야 한다. 이 둘 사이에는 매우 정교한 균형이 필요하다. 독자에게 인물이 누구이고 그 삶이 어떤지 알려주느라 많은 시간을 할애할 수도 있지만, 그러면 독자는 지루함을 느낄 것

이다. 이때 배경, 더 정확히는 인물과 배경의 상호작용을 이용해서 중요한 정보를 흥미롭고 긴장감 넘치는 방식으로 전달할 수 있다.

장 헤글랜드의 소설 《인투 더 포레스트Into the Forest》에서 10대 자매 넬와 에바는 언제인지 알 수는 없지만 온 세상의 전기가 끊기고 문명이 파괴된 시대에 캘리포니아 시골집에서 단둘이 살고 있다. 부모님은 돌아가셨다. 어머니는 전기가 끊기기 전 암으로 죽고, 아버지는 전기가 끊긴 이후 전기톱 사고로 목숨을 잃었다. 집 밖의 세상에서는 무슨 일이 벌어지고 있지만, 자매는 자세한 내용은 다 알지 못한다. 시간이 지남에 따라 서서히 문명이 무너지고 있다는 것만 알 뿐이다. 자매는 홈스쿨링을 해왔고 혼자 힘으로도 살아남을 수 있도록 길러진 덕분에 변화에 상당히 잘 적응한다. 전화도 인터넷도 없고 결국 외부의 소식마저 줄어서 자매는 서로에게 의지할 수밖에 없다. 그들이 알고 있는 삶이 언젠가는 제자리로 돌아갈 것이라는 희망을 가지고 그저 생존을 위한 삶을 살게 된다.

다음은 전기가 산발적으로 들어왔던 과도기 상황을 회상하며 서술한 장면이다.

> 우리는 더 이상 무언가 조리하고 싶을 때 자동적으로 가스레인지 버튼에 손을 뻗거나 배가 고플 때 냉장고 문을 벌컥 열지 않았다. 침대에서 전기담요를 빼냈고, 전기 커피메이커를 치웠고, 진공청소기를 쓸 수 없어서 카펫을 말아버렸다. 아버지는 우리에게 어머니가 버리

려 했던 등유 램프를 손질하고 등유를 채우고 불을 켜는 법을 가르쳤다. 한동안 우리는 어둠이 내리면 등유 램프를 켰다.

다음은 몇 년 뒤 부모님 모두 돌아가시고 전기 공급이 완전히 중단되었을 때 자매의 아침 일과를 묘사한 장면이다.

에바는 불을 피우고 나는 밖으로 나가 닭장을 열고 나무를 더 가져온다. 아침으로는 우유가 들어가지 않은 오트밀이나 남은 밥을 먹는데, 가능하면 눈곱만큼의 시나몬을 넣어 단맛을 낸다.

아침식사 후에는 자질구레한 일을 한다. 나무를 자르거나 청소를 하거나 우리가 가지고 있는 물품의 재고 목록을 정리한다. (⋯) 어두워져 일을 할 수 없게 되면 닭을 몰아 닭장 안에 넣고, 완두콩이나 렌틸콩 혹은 상표가 붙어 있지 않은 패스트코 사의 통조림 하나로 저녁식사를 한다. 그런 다음 교대로 하루 중 가장 큰 만족감을 만끽한다.

비누는 길쭉한 조각 하나밖에 남지 않았다. 빈 가스통을 채우고 우리의 삶을 새로 시작할 수 있을 때 마을로 승리의 하이킹을 가기 위해 남겨둔 것이다. (⋯) 봄이 되어 물탱크를 채우고 파이프를 통해 집으로 물을 보낼 수 있는 한, 불을 피워 주전자를 데울 수 있는 한, 하루의 끝에는 항상 목욕이 있을 것이다. 악몽을 지워버리는 목욕. 몸을 노곤하게 풀어준 나머지 가스레인지 옆 에바의 잠자리 맞은편 내 침대까지 어둠을 뚫고 기어가다시피 하게 만드는 목욕.

무기력한 상황 속에서 두 자매가 배경과 교감하는 모습을 보여줌으로써 우리는 인물에 대해 더 많은 것을 알게 된다. 오트밀에 '눈곱만큼의 시나몬'을 넣어 '단맛을 내는' 사실처럼 사소한 일들은 예전으로 돌아가기를 원하는 간절함을 보여준다. 교대로 '하루 중 가장 큰 만족감을 만끽하는 것', 즉 줄어든 비누로 목욕을 하는 것은 이 소녀들에게 중요한 은밀한 사생활을 조심스럽게 드러낸다.

배경을 통해
복선을 깔라

앞으로 일어날 일을 미리 암시하는 방법은 나름의 긴장감을 자아내기는 하지만 자주 사용할 수는 없다. 이를 위해 이야기의 플롯을 과감하게 공개해야 할 때도 있기 때문이다. 하지만 때로는 긴장감을 고조시켜 갈등이나 위험이 임박한 느낌을 만들어야 한다. 이런 경우 배경이 복선을 조성하는 데 도움을 줄 수 있다.

분위기와 배경 설정의 대가 스티븐 킹의 공포소설 《샤이닝》을 예로 들어보자. 작가 잭 토랜스와 부인 웬디, 아들 대니는 오버룩 호텔의 비시즌 관리인으로 취직한다. 겨울의 텅 빈 커다란 호텔이라는 배경으로 으스스한 분위기를 조성하는 것이다.

호텔 주인이 잭에게 그가 할 일을 알려주고 떠난 순간 작가는 복선의 첫 번째 단서를 묻어둔 것이다. 독자는 여기에서 호텔이라는

배경이 온화한 공간이 아닐 수 있음을 깨닫는다.

> 그들밖에 없었다. 이제는 봐줄 손님도 없는, 말끔하게 깎아놓은 잔디
> 밭 위로 버드나무 낙엽이 이리저리 돌아다녔다. 그들 세 사람 외에
> 가을 낙엽이 잔디밭을 굴러다니는 모습을 볼 사람은 전혀 없었다. 잭
> 은 기묘한 위축감을 느꼈다. 그의 생명력은 서서히 줄어들어 작은 불
> 꽃에 불과한 반면 호텔과 정원은 갑자기 두 배로 커지고 사악한 분위
> 기를 내뿜으며 생기를 찾아볼 수 없는 음산한 힘으로 그들을 왜소하
> 게 만드는 것 같았다.

결국 호텔에 사는 유령에 의해 미쳐버린 잭은 이 호텔에서 자신
에게 어떤 상황이 닥칠지 예감한다. 앞으로 벌어질 일에 대한 거장
다운 간결한 복선인 셈이다.

배경을 이용하면 아주 다양한 방식으로 복선을 깔 수 있다. 인물
이 그림자를 보고 자신을 뒤쫓아온 악당으로 착각할 수 있다. 또는
농장의 동물이 죽은 채 발견되는 배경은 더 나쁜 일이 벌어지리라
는 징조로 곧잘 사용된다. 폭풍과 악천후는 종종 앞으로 다가올 어
려움을 암시하는 동시에 이야기에 갈등과 위험을 배가한다.

또한 배경의 사물을 이용해서 복선을 깔거나 플롯의 중요한 단
서를 묻어둘 수 있다. 행방불명된 연인의 버려진 코트가 예상치 못
한 장소에서 나타나거나, 주인공이 오랫동안 찾지 못했던 가보를

옷장 뒤에서 찾거나, 오래된 서적에 새겨진 글귀가 역사적 사건의 단서를 줄 수 있다.

주제 형상화를 활용하라

배경에서 강력한 주제가 나타나거나 복선과 비슷하게 드러나는 이야기도 있다. 앞으로 벌어질 일에 대한 암시나 단서를 담고 있거나, 이야기에서 어떤 문제가 일어난 이유가 누구 혹은 무엇 때문인지 넌지시 알려주는 식이다.

타나 프렌치의 추리 소설 《브로큰 하버Broken Harbor》에서는 형사들이 교외에 사는 한 가족의 사건을 조사 중이다. 그 가족의 남편 패트릭 스페인과 어린 두 자녀는 죽고 부인은 중환자실에 있다. 다음은 이 지역에 대한 형사 믹 '스코처' 케네디의 첫인상을 설명한 부분이다. 브로큰 하버라고 불리며 한때 노동자 계층의 거주지였던 이 지역은 스코처에게는 개인적인 가족사가 있는 곳이지만, 이제는 오션뷰 라이즈라는 단지가 절반쯤 완성된 곳이다. 그리고 범죄가 벌어진 곳이다.

오션뷰 라이즈의 한쪽으로는 퇴창이 달리고 한쪽 벽이 옆집과 붙어 있는 깨끗한 하얀색 집들이 쌍을 이루며 가지런히 줄지어 서 있었다.

배경: 공간을 실감나게 채색하라

반대쪽에는 건축용 비계와 잔해들이 쌓여 있었다. 도미노 같은 집들 사이 단지의 벽 너머로 회색빛 바다가 얼핏얼핏 보였다.

또 다른 부분이다.

잘 정돈된 작은 정원 뒤로 절반쯤 지어진 집들이 두 줄 더 늘어서서 하늘을 배경으로 황량하고 보기 흉하게 몰려 있었고, 노출된 들보에서 기다란 비닐 현수막이 세차게 펄럭이고 있었다. 그 뒤로 단지의 벽이 있었고, 벽 너머 목재와 콘크리트가 마구잡이로 쌓인 틈을 지나면 지면이 떨어져 나간 것 같은 공간이 나타났다. '브로큰 하버'라는 말을 입 밖에 낸 이후 온종일 내 두 눈이 기다려왔던 장면이었다. 손으로 만드는 C자 모양처럼 깔끔한 둥근 곡선의 만. (⋯)

이 소설의 주제 가운데 하나는 사회경제적 불평등이다. 새 거주자들은 경기가 좋을 때 집을 사들였다가 경기가 가라앉으면 나머지는 순식간에 포기해버린다. 오랫동안 인근 지역에서 살아온 사람들은 단지가 건설되는 것을 원하지 않았고 이사 온 사람들을 불법 침입자나 외부인으로 여겼다. 그러므로 스코처의 짧은 인상은 간결하고 명확함에도 불구하고 완성된 부분과 아직 완성되지 않은 부분 사이의 대조와 그 광경이 의미하는 불평등을 수긍하게 한다.

스코처가 바라보는 바다는 불길하고 강력한 이미지이며, 한때

청정 지역이었던 곳이 새로운 개발로 잠식되며 발생하는 긴장감을 부각시킨다. 이는 소설의 또 다른 주제다. 작가는 간단한 시각적 묘사에서 주제와 관련된 긴장감을 능숙하게 조성한다.

또 다른 단락에서 스코처는 동료 형사 가르다 말론의 행동을 지켜보고 있다. 작가는 이를 복선을 깔아놓을 기회로 활용한다.

> 그는 집을 볼 수 있도록 서 있는 위치를 바꾸고 대화를 시도하려고 했다. 마치 금방이라도 덤벼들 듯 똬리를 튼 동물 같았다.

이야기 뒷부분에서 남편 케네디가 실직한 후 환각을 보고 벽을 비롯한 집의 곳곳에서 동물의 소리를 듣기 시작했다는 사실이 밝혀진다. 작가는 앞으로 벌어질 일에 대한 은밀한 단서로 이야기 초반부에 '똬리를 튼 동물'이라는 비유를 의도적으로 사용했을 것이다.

인물의 외부 세계를 드러내라

배경은 장소의 모습이나 인상을 전달하는 것보다 더 많은 기능을 한다. 때로는 배경이 인물 주변의 세계를 드러내기도 한다.

배경을 흥미롭게 소개하는 예를 살펴보자. 로빈 슬로언의 소설 《페넘브라의 24시 서점》의 주인공인 웹디자이너 클레이 재넌은

불황이 닥치자 신생 베이글 회사에서 해고되었다. 그는 실리콘 밸리에서 살고, 전 직장에서는 거의 온종일 책상에 앉아서 일했다. 그래서 클레이는 샌프란시스코 주변을 걸어 다니는 일이 그의 좌식 생활에 균형을 맞춰준다는 사실을 감사하게 여긴다.

> 샌프란시스코는 다리만 튼튼하다면 걷기 좋은 곳이다. 작은 광장 같은 도시 곳곳에 가파른 언덕이 있고 삼면이 바다로 둘러싸여 있어서 어디서나 놀라운 경치가 펼쳐진다. 자료를 읽으며 걷다 보면 갑자기 평지가 끝나면서 곧장 샌프란시스코만이 내려다보인다. 주변에는 은은한 불을 밝힌 건물이 늘어서 있다. 샌프란시스코의 건축 양식은 미국 내 어디로도 퍼져나가지 않았다. 이곳에 살면서 이런 전경에 익숙해진 사람에게조차 낯선 인상을 준다. 눈과 이빨처럼 보이는 창문이 있고 섬세한 웨딩케이크 장식 같은 집들은 전부 좁고 높다. 그리고 만약 제대로 된 방향을 향하고 있다면 그 집들 뒤로 푸르스름한 유령처럼 어렴풋이 모습을 드러낸 금문교가 보일 것이다.

이러한 묘사가 흥미를 유발하는 이유는 무엇일까? 놀라움을 주는 아기자기한 이미지로 가득하기 때문이다. 도시에 갇혀 있지만 걷다 보면 도시 뒤로 펼쳐진 샌프란시스코만의 '예상치 못한 경치'를 마주하게 된다는 발상은 병치의 멋진 사례다. 그 뒤에 '평지가 끝난다'는 발상은 독자에게 적당한 불안감을 선사한다. 게다가 작

가는 샌프란시스코가 친숙한 사람에게도 '낯선' 면이 있다고 지적하고, '눈과 이빨처럼 보이는 창문', '푸르스름한 유령' 같은 금문교 등 선명한 이미지를 사용한다.

이번에는 에리카 메일맨의 역사소설 《살인자의 하녀The Murder-er's Maid》의 한 부분을 살펴보자. 대부호 보든 가의 상속녀이자 존속살해 혐의로 유명한 리지 보든의 하녀 브리짓에 관한 이야기다.

> 훗날 브리짓 설리번은 그날 그녀가 지나간 평범한 산책로가 지도로 만들 만큼 중요했다는 것을 알게 될 것이다. 마치 왕실의 행차로 왕국의 운명을 바꾼 여왕처럼. 하지만 그녀는 이 음침한 집안의 하녀일 뿐이고, 손을 버려가며 독한 식초에 걸레를 빨고 있는 처지다. (…) 그녀가 헛간을 들락거린 일은 나중에 집안에서 벌어진 행위에 대한 반응으로 보일 것이다. 창문이 높아서 그녀는 기다란 장대에 고정시킨 솔을 썼지만, 사다리를 이용하기도 했다. 만약 그녀가 이 창문을 들여다볼 수 있었다면 아침 10시 직전에 무엇을 보았을까? 그 창문에서 그녀가 집안에서 일어나고 있는 일에 영향을 미칠 수 있었을까? 위층 손님방에서 피가 사방으로 튀고 있을 때 그녀는 이미 집의 북쪽 면으로 이동했던 것이 아닐까?

이 부분이 마음을 사로잡는 이유는 왜일까? 작가는 독자에게 리지가 살인을 저지른 날 이동한 경로를 알려주기 위해 보든 집안의

내부를 지도처럼 지루하게 보여주는 대신 브리짓의 마음과 생각 속으로 독자를 끌어들인다. 우리는 죄책감에 심하게 억눌린 브리짓의 생각을 통해 이 상황을 자세히 보고 있다. 그녀는 자신의 행적을 되돌아보면서 단지 그 시간, 그곳에 있었다는 이유만으로 그 일을 막을 수 있었을지 생각하고 있다.

계속해서 다음과 같은 내용이 이어진다.

> 만약 브리짓이 주의를 기울였다면 두 번째 죽음을 막을 수 있었을 것이다. 계단을 오르거나 더러운 침구를 가지러 갔었다면 시체를 발견했을 것이다. 대신 보든 부인은 귀를 바닥에 대고 죽은 듯이 누워 있었다. 아래층에서 잡지를 읽으면서 졸고 있는 사이 똑같은 도끼의 가격을 받은 남편의 말을 들으려는 것처럼.

이런 식으로 작가는 독자에게 배경(이 인용 부분에서 언급하지 않은 내용도 있다)을 떠올리게 할 뿐 아니라 한 인물이 느끼는 고통의 핵심에 이르는 지도를 건넨다. 단순한 배경 묘사보다 훨씬 눈길을 사로잡는다.

배경을 쓸 때
피해야 할 함정

긴장감을 조성하는 도구로써 배경은 신중하고 조심스럽게 사용

해야 한다. 실수를 미연에 방지하는 차원에서 이 장을 마무리하기 전에, 내게 편집을 의뢰했던 작가들이나 학생들의 원고에서 자주 나타나는 문제를 간단히 언급하려고 한다.

과도한 묘사

배경은 중요한 요소이며 인물이 어떻게 살아왔는지와 같은 정보를 제공한다. 또한 독자가 장소뿐만 아니라 시간적인 배경까지도 머릿속에 그릴 수 있게 하고 감각을 일깨운다. 하지만 배경 묘사가 지나치면 아무리 문체가 아름답거나 인물이 매력적이라도 결국 독자를 지치게 한다. 독자는 장소보다 인물에 관심이 많다. 그러므로 장면에서 배경이 차지하는 분량이 너무 많아지지 않도록 주의하자. 마찬가지로 배경의 한 측면에 불과한 프랑스 성은 훌륭하게 묘사하면서 주인공의 집은 짧게 설명하고 넘어가면 독자는 왜 프랑스 성이 그렇게 많은 관심을 받는지 의아해하며 작가가 의도하지 않은 의미를 부여할 수 있다.

너무 적은 배경 묘사

배경 묘사가 과해도 문제지만 너무 적어도 문제다. 작가는 과도하게 세부적으로 설명하고 있지는 않은지 혹은 묘사와 암시가 충분한지 끊임없이 고민해야 한다. 세부 묘사가 너무 적으면 인물이 배경과 유리되어 허공에 떠 있는 것처럼 보일 위험이 있다. 앞서

여러 번 나왔던 구체성의 개념을 생각해야 하는 지점이다. 인물이 작은 집에 산다면 300제곱미터의 평범한 집을 말하는 것일까, 아니면 교외의 1,100제곱미터 규모의 아이클러 주택(미국의 부동산 개발업자 조셉 아이클러가 개발한 유리벽과 철제 빔 구조가 특징인 주택 - 옮긴이)을 말하는 것일까? 집의 전체 구조를 설명하라는 것은 아니지만, 이런 식의 세부 묘사가 중요한 이유는 인물의 삶을 이해하는 데 필수적인 정보를 드러내기 때문이다. 마찬가지로 인물이 농장에서 산다면 그 농장이 거대한 기업형 농장인지 아니면 몇 마리의 가축과 닭을 기르는 소규모 가족형 농장인지 생각해보자.

욕실 타일의 대리석 크기는 알 필요는 없지만, 집에 제대로 된 싱크대가 있는지는 알 필요가 있다. 또한 인물이 교외에 산다면, 도시에서 아주 멀리 떨어진 황량하고 도시화되지 않은 시골인지 인근의 부유한 소도시에 있는 전원주택인지도 정해두어야 한다.

인물의 삶과 어려움을 가능한 많이 드러내는 배경을 구상하고 그 정보를 장면 속에서 엮어내는 것이 좋다.

인물과 별개인 배경 묘사

마지막 함정이다. 배경만 묘사하면 그 즉시 이야기가 지루해진다. 배경은 인물과 밀접하게 연관되어 있으므로, 전지적 시점으로 장황하게 혹은 인물의 인식이나 경험과 별개로 배경을 묘사하는 것은 바람직하지 않다. 소설은 여행담이 아니라 설득력 있는 목표

를 좇는 인물의 이야기다. 인물이 배경과 더불어 행동하거나 배경을 관찰한다면, 즉 인물이 보고 경험하는 것에 대해 판단하고 감정을 느낀다면 배경을 이용해서 쉽게 긴장감을 유발할 수 있다.

✦ Check Point

√ 배경은 독자를 현실 같은 환경에 배치한다.

√ 배경은 주어진 장면의 분위기와 정황을 설정할 수 있다.

√ 배경은 이야기의 주제를 반영할 수 있다.

√ 판타지나 SF 같은 장르에서 배경을 통한 세계의 구축은 그 세계의 규칙과 원리를 설정하기 위해 매우 중요하다.

√ 배경을 이용해서 인물의 기분이나 태도를 드러내자.

√ 요약 대신 배경을 통해 중요한 정보를 전달하자.

√ 배경은 앞으로 벌어질 일의 복선을 조성할 수 있다.

√ 과도한 배경 묘사를 피하자.

√ 배경 자체는 독자를 지루하게 한다. 독자는 장소보다 인물에 관심이 있다.

배경: 공간을 실감나게 채색하라

이제 당신 차례!

　쓰고 있는 이야기에서 어떤 분위기를 조성하려 하는가? 어둡고 진지한 분위기인가, 유쾌하고 재미있는 분위기인가, 낭만적이고 관능적인 분위기인가? 이야기 전체에서 주요하게 조성하려는 분위기를 두 가지 정도만 고르고, 배경이 명료하지 않거나 이야기의 분위기에 어울리지 않는 장면을 찾아보자. 그런 다음 이 장의 앞에서 예를 든 것처럼 그 분위기를 반영하는 물리적 요소를 추가하자.

　분위기를 조성하기 위해 물, 불, 나무 같은 물리적 요소나 날씨, 색깔 같은 것을 이용하는 방법도 생각해보자.

작가는 긴장감을 조성하는 작업을 할 때 종종 스토리텔링에서 비중이 높은 부분, 즉 전체적인 플롯과 인물 변화의 필수 요소 그리고 견고한 장면에 집중한다. 그렇다면 이야기의 본질적인 바탕은 무엇일까? 힘 있는 문장, 친근한 이미지, 잘 선택한 단어다. 작가가 이야기를 만들기 위해 사용하는 언어와 형상화는 이야기의 기초를 형성하는 구성 요소만큼 중요하다.

마지막 4부에서는 문장 단계의 분석을 통해 스토리텔링에서 가장 중요한 요소와 긴장감을 유발하기 위해 글쓰기의 가장 기본적인 부분을 이용하는 법을 되새겨보려고 한다.

제4부 문장

멋진 글을
쓰는 법

제17장　**음악성**
문장의 리듬을 살려라

　　긴장감 넘치고 눈을 뗄 수 없는 플롯을 쓰기 위한 갖은 조언에도 불구하고 대단한 플롯 없이 충분히 눈길을 사로잡는 이야기가 있다. 그런 이야기가 독자의 관심을 끄는 이유는 무엇일까? 특히 소설의 경우, 이는 문체와 관련이 있다. 문체는 이 장에서 살펴볼 수많은 종류의 긴장감으로 가득 차 있다.

　만약 행동이나 배경에서 긴장감을 조성하기 어렵다고 해도 너무 걱정하지 말자. 별다른 일이 벌어지지 않은 상황에서도 강력한 긴장감을 조성할 방법이 있기 때문이다. 스쳐가는 생각, 일상적인 사건의 묘사, 누군가에 대한 인상 같은 사소한 부분이라도 문체가 서정적이거나 능동적이거나 활기차거나 생동감이 넘친다면 긴장감으로 가득할 수 있다. 독자는 문체에서 즐거움을 얻는다. 심지어는 '훌륭한 이야기'만 좋아한다고 주장하는 사람들도 그렇다. 이야

기 중간이나 사건 사이에는 설명을 해야 하는 부분이 많다. 누군가 어디로 어떻게 가는지, 특정한 날의 햇빛이 어땠는지, 그 유명한 기념 장소에서 무슨 일이 벌어졌는지를 설명하는 장면이 있을 것이다. 흥미가 떨어진다고 여겨 삭제하거나 다른 내용으로 수정하고 싶을 수도 있지만 그런 곳이야말로 자신의 언어 구사 능력을 이용해 놀라움과 즐거움이 가득하며 긴장감이 넘치는 문장을 선보일 수 있는 곳이다.

힘이 있는 동사를 사용하라

'동사'라는 단어를 보면 많은 이들은 문장 요소를 분석하며 상처받았던 고통스러운 작문 수업을 떠올릴 것이다. 하지만 동사와 친구가 되기를 바란다. 동사는 문장의 근육이고 에너지이며, 인물이 무엇을 하고 있는지 말해주는 행동어다. 부사(행동을 어떻게 했는지 묘사하는 단어)는 오히려 행동을 방해하기도 하므로 글쓰기에 활력을 불어넣는 적절하고 힘이 있는 동사를 고르는 일이 정말 중요하다.

조나단 레덤의 소설 《머더리스 브루클린》에서 주인공 라이어넬은 신경학적인 유전병 투렛 증후군을 가지고 있으며, 소규모 폭력 조직이 운영하는 탐정 사무소에서 일한다. 인물이 차 안에서 가만히 있으면서 밖에서 무슨 일이 벌어지기를 기다리는 모습을 설

명하는 문장은 아주 지루해질 수 있다. 하지만 작가는 우리가 지루해질 틈을 주지 않는다.

> 그 순간 갑자기 나는 두 세계에 살고 있었다. 움찔거리는 몸으로 나의 전용 공간인 링컨의 운전석에 앉아 두 눈으로는 어퍼 이스트사이드의 정돈된 삶을 지켜보고 있었다. 개를 산책시키는 사람들, 배달하는 사람들, 어른처럼 정장을 차려입은 채 유흥의 밤을 여는 요란한 술집으로 몸을 흔들며 들어가는 소년 소녀들. 동시에 귀로는 계단을 오르는 프랭크의 발소리가 실내에서 울리는 소리를 들으며 소리의 풍경을 만들었다. 아직 아무도 그를 만나지 못했지만, 그는 상대가 어디 있는지 아는 듯 보였다. 신발의 가죽이 나무에 쓸리는 소리, 계단이 삐걱거리는 소리, 머뭇거리는 소리, 옷이 스치는 듯한 소리.

작가는 이렇게 쓸 수도 있었다. '나는 차 안에서 사람들이 지나가는 모습을 지켜보면서 차들이 지나가는 소리에 귀를 기울였다.' 하지만 '살고 있었다', '움찔거리는', '쓸리는', '삐걱거리는'처럼 작가가 사용한 단어를 주목해보자. 라이어넬이 무엇을 보고 듣는지 묘사하는 단순한 부분에서 작가는 힘 있는 동사를 사용함으로써 기다리는 일 자체에 활력을 불어넣어 생생한 장면을 만든다.

또한 인물의 성격을 반영하거나 이야기를 통해 인물이 어떻게 움직이는지를 나타내는 동사를 선택하는 것도 한 가지 방법이다.

워렌 엘리스의 《구부러진 작은 정맥 Crooked Little Vein》은 몹시 기괴해서 (하지만 읽다가 내려놓기는 불가능한) 거의 설명이 불가능한 소설이다. 국가적으로 중요한 어떤 것을 추적하는 사립 탐정의 이야기인데, 괴팍하고 심술궂기가 말도 못할 지경인 주인공은 일종의 폐인이다. 동사에 주목해서 보자.

> 나는 담배를 찾아 재킷을 뒤지다 한 개비를 찾아내고는 의자로 돌아와 앉았다. 의자 뒤 창문에 묻어 있는 니코틴 찌꺼기를 손끝으로 닦아내고 맨해튼의 내 작은 구역을 응시했다.

'뒤지다', '찾아내고는', '닦아내고' 등은 이야기와 인물의 분위기에 아주 잘 어울리는 동사다. 가능하면 언제나 능동형 동사를 사용하는 것이 좋다. 항상 동사가 인물의 성격이나 행동 방식, 과거를 어떻게 반영하는지를 생각하자. 주인공이 위층으로 천천히 올라갔는가 아니면 계단을 부술 듯이 우당탕탕 뛰어올라갔는가? 주인공이 자신을 기다리고 있는 화가 난 아버지에게 다가갈 때, 어슬렁거리면서 가는가, 당당하게 가는가, 민첩하게 움직이는가? 거창하거나 화려한 동사를 선택해야 한다는 말이 아니라 인물이 움직이는 방식을 생각해봐야 한다는 의미다. 이러한 동사의 분위기가 더해지면 인물의 한 측면을 보여주는 동시에 문체를 흥미롭게 한다. 흥미로운 문체는 이야기를 더 읽고 싶게 한다.

리듬과 박자,
소리의 유사성을 사용하라

언어는 시각 매체이면서 청각 매체다. 언어를 눈으로 받아들이는 동안 머릿속에서 어떤 목소리가 우리에게 그 언어를 읽어주는 듯한 느낌이 든다. 그렇기 때문에 단어는 음악처럼 리듬과 흐름이 있고, 박자와 휴지, 활력이 있다. 이를 언어의 '음악성'이라고 부르려 한다. 음악성이 존재할 때 언어는 우리의 눈길을 사로잡아 단어의 바다로 끌고 들어간다. 이는 유사한 단어의 소리를 이용해서 일종의 리듬을 만드는 두운법부터 문장 길이를 통일시켜 독특한 호흡을 만들어내는 것까지 다양할 수 있다.

음악성의 몇 가지 예를 살펴보자. 다음은 마이클 커닝햄의 퓰리처상 수상작 《디 아워스》의 한 부분이다.

> 그녀는 파란색 볼에 밀가루를 체로 치기 시작한다. 창밖으로는 짧은 막간처럼 이 집과 이웃집을 가르는 잔디밭이 보이고, 이웃집 차고의 눈부시게 하얀 벽에는 새 한 마리의 그림자가 스치듯 지나간다. 로라는 새의 그림자와 눈부신 흰색과 녹색이 이루는 조화에 잠시나마 깊은 만족감을 느낀다.

이 단락은 치찰음으로 가득하다. 치찰음은 공기가 잇새를 통과

하며 나는 소리로, 내이에 부드럽고 바스락거리는 소리를 만든다. 하지만 두음만 나타나는 것이 아니다. '짧은 막간', '눈부시게 하얀', '눈부신 흰색과 녹색이 이루는'에서 특정 단어의 소리가 서로 어떻게 영향을 주는지 주목해보자. '새'와 '하얀'이라는 단어가 반복되지만 거슬리지 않는다. 이는 시인의 귀를 가진 작가 덕분이다. 시를 자주 읽거나 자신의 작품이 어떻게 들리는지 큰 소리로 읽어보면 그와 같은 시인의 귀를 얻을 수 있다.

다니엘 우드렐의 소설 《윈터스 본Winter's Bone》에서 발췌한 내용이다. 큰 소리로 읽어보자.

세상은 몸을 웅크리고 입막음을 한 듯 보였다. 으드득으드득 소리가 나는 그녀의 발걸음은 도끼가 내리치는 것처럼 크게 울렸다. 경사진 곳에 지어진 집들을 지나가자 현관 아래에 있는 개들이 짖는 소리가 희미하게 들렸지만, 추위를 무릅쓰고 그녀에게 달려와 달갑게 맞아주는 이는 아무도 없었다.

단어 자체가 주위 정황의 소리를 재현하고 있다. '입막음을 한'은 눈으로 뒤덮인 조용한 세상의 고요함을 연상시킨다. 그리고 '도끼가 내리치는 것처럼 크게 울리는' 그녀의 발소리는 묘사하는 것과 정확히 같은 소리를 낸다. 모든 단어가 작가가 원하는 곳에 정확히 배치되었다는 느낌을 받는다. 어떤 것도 우연이 아니다.

병치를
이용하라

다음 장에서 이미지에 대해 자세히 살펴보겠지만, 여기서 간단히 이미지를 이용해서 병치라는 개념을 설명해보려고 한다. 병치는 차이점이나 유사점을 강조하려는 목적으로 두 대상을 나란히 배치하는 기법을 의미한다. 이를 이용해 긴장감을 조성할 때는 다른 두 가지 요소를 병치하여 문장 내에서 일종의 마찰이 생기도록 하는 것이 좋다.

다음은 잭 그리샴의 회고록 《아메리칸 데몬An American Demon》에서 발췌한 부분이다. 이 회고록은 매우 생생하게 쓰여서 소설처럼 읽힌다.

가장 성공한 연쇄 살인범들은 항상 이웃집 소년들이다. 공원을 가로지르는 부드러운 바람 같은 미소를 반짝인 채 잔디에 얼룩진 리바이스 청바지에 날카롭게 벼린 칼을 감추고 있는 여름날의 온화한 아이들이다. 나는 그런 괴물들과 비슷했다. 나는 죽은 듯이 숨어 있는, 어둠 속에서 미소 짓고 있는 한 마리 독사였다.

부드러운 바람과 날카롭게 벼린 칼, 어둠 속에서 미소 짓고 있는 독사처럼 어울리지 않는 것을 병치함으로써 작가는 문장 안에서

강렬한 긴장감을 주는 정서적 불협화음을 만들고, 앞으로 벌어질 화자의 이야기도 미리 암시하고 있다.

독특한 표현을 사용하라

개인적으로 하나 걸러 단어를 찾아봐야 하는 책은 좋아하지 않는다. 예상치 못한 단어의 사용으로 독자의 즐거움이나 기쁨을 일깨우거나 분위기를 조성하는 데 도움이 되는 경우를 제외하고는, 쉬운 단어로도 충분한 곳에 거창한 단어를 사용하는 것은 바람직하지 않다. 하지만 동사와 마찬가지로 독특한 단어는 독자의 마음 속에서 반향을 일으킨다.

로리 무어는 언어를 탁월하게 사용하고 경이로운 방식으로 단어를 배열한다. 단편소설집 《셀프 헬프Self-Help》에서도 익숙하지 않은 단어를 활용해서 유머 감각과 지적 감각을 동시에 보여준다.

직장에 있으면 걸핏하면 울고 정신이 산만해질 것이다. 발이 달린 콩처럼 갈팡거리며 복도를 지나가는 바람에 사람들이 알아챌 것이다.

'걸핏하면 우는'이라는 단어는 얼마나 탁월한 선택인가? '갈팡거리는' 인물이라는 말을 얼마나 자주 쓰는가? '발이 달린 콩'이라

는 이미지는 얼마나 색다르고 완벽한가?

이런 수법은 이야기와 인물을 납득시키는 분위기와 목소리를 조성한다.

구체적으로
표현하라

구체성 역시 중요한 부분이다. 나는 수업 때마다 항상 학생들에게 상기시킨다. 그냥 자동차가 아니라 싸구려 부품을 부착한 카마로(영화 트랜스포머 시리즈에서 범블비가 변신하는 차로 유명해진 쉐보레 사의 쿠페형 자동차 - 옮긴이)다. 그냥 고양이가 아니라 수염이 없는 절름발이 얼룩무늬 고양이다. 그냥 정원이 아니라 할머니가 키우던 장미를 고사시킨 재스민이 무성한 버려진 땅이다.

목소리를
사용하라

목소리는 본질적으로 인물이 자신의 의견이나 판단을 대화나 독백 형식으로 표현하는 방식이다. 목소리라는 개념이 모호하고 분명하게 정의하기 어렵게 느껴질 수 있다. 편집자는 항상 목소리가 필요하다고 말하지만, 도대체 그게 무슨 의미인지 알아듣기 어

려울 수 있다. 목소리는 우리가 이야기하고 있는 언어의 이런 모든 측면을 모아놓은 것이다.

엠마 도노휴의 소설 《룸》은 목소리의 좋은 예다. 어린 소년이 이야기를 전달하는 방식이 독특하고 아주 생생해서 몇 페이지만 읽어도 소년의 성격과 세계관을 이해할 수 있다.

> 나는 시리얼 100개를 세고 나서 거의 그릇만큼이나 하얀 우유를 마치 떨어지는 폭포처럼 부었지만 한 방울도 튀지 않았다. 우리는 아기 예수에게 감사 기도를 했다. 나는 어쩌다 끓는 파스타 팬에 닿았다가 손잡이가 온통 울퉁불퉁 녹아버린 숟가락 친구를 골랐다. (…)
> 나는 테이블 친구 얼굴의 긁힌 자국이 부드러워지도록 문질렀다. 테이블은 음식을 자를 때 생긴 회색 자국만 빼면 전부 하얀 동그라미 모양이다. 우리는 식사하는 동안 허밍 놀이를 한다. 허밍 놀이는 입이 필요 없기 때문이다.

원문에서 우유를 붓는다는 의미로 폭포라는 표현을 사용하는 것이 재미있고 독특하다. 시리얼을 먹는 도중 즉흥적으로 '아기 예수에게 감사하는' 동작은 이런 일이 일상적이라는 의미를 전달한다. 게다가 '몸통이 온통 울퉁불퉁 녹아버린 불쌍한 숟가락 친구'나 '테이블 친구 얼굴의 긁힌 상처' 같은 표현은 어린 소년이 무생물을 상대하는 것이 아니라 사람이나 동물에게 느낄 수 있는 친근함

을 암시한다. 이 모든 것은 어리고 순수하지만 동시에 창의력 넘치고 독특한 목소리를 더한다.

인물에 대한 생생한 목소리를 만들어서 즉시 독자를 사로잡는 또 다른 작가로 리프 엥거가 있다. 그의 소설 《강 같은 평화Peace Like a River》에서 발췌한 내용이다.

세상에 태어나 첫 숨을 쉬었을 때부터 나는 건강한 폐와 그를 채울 공기를 원했다. 상황을 고려했을 때 20세기 어느 미국 아기를 위한 것이라고 추정할 것이다. 자신이 첫 번째 숨을 쉬었을 때를 생각해보자. 충격적일 만큼 바람이 너무나 쉽게 목구멍까지 휘몰아 들어오는데도 당신은 여전히 의사의 손으로 미끄러져 내려오고 있다. 얼마나 울어댔던가! 아침 식사 외에는 아무것도 관심이 없었고, 이제 곧 아침 먹을 시간이었으니 말이다.

1951년 내가 헬렌 랜드와 제레미아 랜드 사이에서 태어났을 때 내 폐는 작동을 거부했다.

한 단락을 읽으면 이 남자를 파악할 수 있다. 남자가 어떻게 생각하고 느끼는지 이해하고 있다. 그의 목소리는 직접적이다. 그리고 '휘몰아 들어오는', '울어대는'처럼 나를 사로잡는 멋진 동사들이 있다.

인물에게 확고한 의견을 부여하고, 그 의견이 인물의 평상시 말

음악성: 문장의 리듬을 살려라

투를 통해 나오게 하자. 인물의 목소리가 힘 있고 강렬하고 기억에 남을 수 있도록 하자. 물론 목소리는 구어체 대화를 통해서도 생성된다. 이는 여러 인물이 등장할 때 가장 효과적이다.

도나 타르트의 순수소설 《황금방울새》에서 주인공 테오는 어머니를 잃은 뒤 고향인 뉴욕을 떠나서 그동안 소원하게 지냈던 아버지가 있는 라스베이거스에 갈 수밖에 없다. 그는 새로운 고등학교에서 자신만큼이나 불행한 소년 보리스를 만난다.

보리스는 러시아인이지만 세계 곳곳에서 살았고, 테오와 마찬가지로 어머니가 없다. 하지만 그 때문에 툭하면 울거나 감상적이 되지 않는다. 보리스는 유독 무미건조한 말투와 목소리를 가졌고, 이는 테오의 과도한 감상주의적이고 진지한 성향과 대비되어 더욱 두드러져 보인다.

두 번째 아내였던 보리스의 어머니는 돌아가셨다.

"우리 엄마도 그래." 내가 말했다.

보리스가 어깨를 으쓱하며 말했다. "죽은 지 오래됐어. 알코올중독이었지. 어느 날 밤에 술을 마시고 창문에서 떨어져 죽었어."

"와우." 보리스가 너무 가볍게 이야기하는 바람에 나는 약간 놀라며 말했다.

"그래, 구리지?" 그는 창밖을 내다보며 무심하게 말했다.

상투적인 표현을 피하라

관용적으로 익히 사용되어 클리셰의 영역에 들어간 표현이 있다. 신선한 느낌은 모두 사라지고 더 이상 아무런 참신함도 없이 줄여서 쓰는 흔한 구절이다. 이러한 표현은 긴장감을 없앤다. 쉬우면서도 독자에게 작가의 뜻을 확실히 전달해주기는 하지만 그렇게 함으로써 자신의 글쓰기 실력을 떨어뜨리고 있는 셈이다. 대표적인 표현으로는 다음과 같은 문구가 있다.

◆ 돌도 소화시킬 만큼 건강한
◆ 흰 눈처럼 순수한
◆ 눈 오는 날 강아지마냥
◆ 머리에 꽃을 꽂은 사람처럼
◆ 새벽 공기처럼 상쾌한

상투적인 표현을 피하는 비결이 있다. 작가, 더 중요하게는 인물에게는 사물을 보는 그들만의 독특한 방식이 있다. 사막에 사는 인물은 '상쾌한' 느낌을 생각할 때 새벽 공기를 생각하지 않을 것이다. 아마도 그 인물에게 '상쾌한' 느낌은 깨끗한 물과 대양의 공기와 같을 것이다. 자신이 쓰고 있는 이야기에서 찾을 수 있는 상투적인 표현도 마찬가지다. 특정 대상이나 기분, 심리 상태 등에 대해 인물이 가지고 있는 독특하거나 개인적인 생각이 어떤지 고려

해야 한다. 인물의 진정성이나 진실을 나타내는 표현을 '새벽 공기처럼 상쾌하게' 수정하기 전에 다른 표현을 찾아보는 데 시간을 좀 들여야 할 것이다.

가끔은 인물이 특유의 성격으로 인해 상투적인 말을 할 수도 있지만, 꼭 필요한 경우가 아니라면 가급적 진부하거나 너무 낯익은 구절을 찾아내서 삭제하는 것이 좋다.

유머를 적절히 사용하라

유머 또한 글쓰기에서 긴장감의 한 형태로 작용한다는 사실이 다소 의외라고 생각될 수도 있겠지만, 긴장감의 가장 기본적인 기능이 독자의 관심을 사로잡고 계속 이야기를 읽게 한다는 점을 생각하면 놀라운 일은 아니다. 유머는 플롯 안에서 곤란한 상황의 긴장감을 해소시킬 뿐 아니라 독자와의 친밀감을 불러일으키고 유머러스한 인물을 더 호감가게 만드는 경향이 있다.

앤드류 숀 그리어의 퓰리처상 수상작 《레스》에서 주인공 아서 레스는 연애, 우정, 출판계 근무 경력에서 거듭 좌절을 겪은 쉰 살에 가까운 동성애자 작가이다. 그는 자신을 차버린 마지막 연인 프레디의 얼마 남지 않은 결혼식과 별 볼일 없는 반응을 받고 있는 자신의 신간을 잠시 잊기 위해 세계 일주에 나선다.

이 소설에는 이야기 전체에 걸쳐 유머러스한 분위기가 문장에서 툭툭 튀어나온다. 덕분에 플롯에서 커다란 사건이 벌어지지 않

음에도 흥미를 불러일으킨다. 작가는 레스가 독일에 머물며 대학생들에게 잠시 글쓰기 과정을 가르치는 부분을 보여주며 그의 서툰 독일어를 영어로 번역해서 끊임없이 웃음을 유발한다.

독일어 '프로페소어(교수)'와 '도첸트(강사)' 사이에는 엄청난 차이가 있다. 전자는 학문의 감옥에서 수십 년 구금되어 있어야만 얻을 수 있는 지위이고, 후자는 가석방에 불과한 위치다. 그런 차이점을 모르는 레스는 자진 진급을 하고 만다.
"그리고 지금 미안합니다만, 여러분 대부분을 죽여야 합니다."
이 놀라운 발표와 함께 레스는 국제 어문학부에 등록되지 않은 학생들을 모두 솎아내기 시작한다.

프랑스에서 지내던 중 레스는 자신에게 호의적인 집으로 젊은 여성을 바래다주면서 그녀라면 그가 원하는 것은 무엇이든 해줄 것 같다는 느낌을 받는다. 당연히 동성애자로서 그는 관심이 없지만, 재미있는 생각을 하게 된다.

그녀와 자야 하는 걸까? 만일 그렇다면 자신의 책이 잘못 번역된 것이다.

레스가 마음이 아프거나 슬플 때도 유머는 감춰지지 않는다.

음악성: 문장의 리듬을 살려라

지역 사서는 영어를 더 잘했지만 남모를 슬픔에 시달리는 듯 보였다. 늦가을 부슬비에 그의 파리한 대머리가 노골적으로 부식되어가는 것 같았다.

유머는 긴장감이 어울리지 않는 경우에 사용하면 상황에 따라 웃기기도 하고 소름끼치게도 할 수 있다.

문장의 리듬과 흐름에 유의하라

글을 쓸 때, 특히 초고를 쓰는 동안에는 문장의 리듬을 알아채기가 어렵다. 문장이 얼마나 잘 읽히는지 판단하는 방법은 소리 내어 읽는 것밖에 없다.

같은 길이의 문장이 너무 많으면 누군가 사업 보고서를 읽는 것처럼 일종의 단조로운 리듬이 만들어진다.

짧은 문장이 줄줄이 너무 많이 나오면 훈련 병장이 큰 소리로 명령을 외치는 것처럼 느껴질 수 있다. 내이를 괴롭힌다.

장황하거나 다음 행으로 이어지는 문장이 너무 많으면 독자는 읽으면서 숨이 찬 듯한 느낌을 받을 수밖에 없다.

한 문단에서 모든 문장이 동일한 단어로 시작하는지 살펴보자. 이는 특히 대명사를 사용할 때 흔히 나타나는 실수다. 모든 문장이 '나' 또는 '그'로 시작하는 식이다. 이 획일성을 없애기 위해 문장의 구조를 바꿀 수 있는지 살펴보자.

그 외 고려 사항

◆ 같은 단어를 반복해서 사용하지 말라. 원고 전체에 걸쳐 자신도 모르게 같은 단어를 반복해서 사용할 수 있다. 이는 시간이 지나면 독자에게도 명확하게 보이고, 특히 눈에 띄는 단어라면 매우 거슬린다. 스스로 인식하지 못하면 찾아내기 쉽지 않을 수 있고, 독자의 반응이나 주변의 피드백이 필요할 수도 있다.

◆ 공백을 채우기 위한 표현은 피하라. 문장은 바로 본론으로 들어갈 때 가장 효과적이다. 목을 가다듬거나 여백을 메우는 일은 건너뛰자. 예를 들어 '그의 차 위에 새 한 마리가 있었다'라는 문장은 쓸 필요가 없다. '새 한 마리가 그의 차 위에 앉았다'처럼 본론으로 곧장 들어가면 문장의 동사에도 힘이 실린다. '결국 그가 도착했다는 사실은 뜻밖의 일이었다'라고 강조할 필요도 없다. 대신 '우리 모두는 그의 도착에 망연자실했다'라고 하거나 다른 식으로 놀라움을 전달할 수 있다. 이런 식으로 교정을 하면 '라는 사실' 같은 부수적인 표현이나 '뜻밖의 일이었다'처럼 특징 없는 동사를 제거하게 된다.

◆ 지각을 나타내는 단어 대신 직접 보여주라. 지각을 설명하는 많은 단어가 있다. '알아차리다', '보다', '관찰하다', '듣다', '느끼다', '맛보다' 같은 단어들이 과도하게 사용되고 있다. 이런 단어를 사용하는 부분에서는 보통 있는 그대로를 보여주는 편이 더 낫다. '그녀는 남자가 자신을 이상하게 쳐다보고 있다는 것을 알아차렸다'

라는 문장을 없애고 이런 문장으로 대체하자. '그는 그녀를 어딘가에서 본 듯 한쪽 눈썹을 치켜올린 채 그녀를 쳐다봤다.' 더 이상 알아차리지 않아도 된다. 감각과 관련된 단어를 주도적으로 사용하면 독자는 감각의 대상보다는 감각을 표현하는 단어에 집중한다. '그녀는 베이컨과 달걀 냄새를 맡았다'에서 '그 집에서 베이컨 특유의 고기 향과 달걀의 톡 쏘는 향이 났다'로 바뀌면 그녀가 냄새를 맡는 행동보다 음식의 냄새에 초점이 맞춰진다.

✦ Check Point

√ 문체는 잘 설계하면 긴장감이 넘친다.

√ 힘 있는 동사를 사용하자. 동사는 문장의 근육과 에너지다.

√ 인물의 성격을 반영하는 동사를 찾자.

√ 단어에는 리듬과 흐름, 즉 '음악성'이 있다.

√ 어울리지 않은 두 가지 대상을 나란히 놓은 병치 기법을 이용해 긴장감을 조성하자.

√ 독특한 단어 선택으로 인물의 긴장감을 조성할 수 있다.

√ 문체는 긴장감 넘치고 복잡한 인물의 목소리를 만든다.

√ 상투적인 표현을 피하자. 틀에 박힌 표현에는 참신함이 없다.

√ 문장의 리듬에 신경을 쓰자. 단조롭거나 거슬리는 리듬을 피하자.

√ 같은 단어를 과도하게 사용하거나, 여백을 채우기 위한 단어를 쓰거나, 지각과 관련된 단어에 초점을 맞추는 것처럼 긴장감을 죽이는 부분을 고치자.

이제 당신 차례!

클리세를 깨보자. 자신이 쓰고 있는 이야기를 살펴보면서 상투적인 표현을 찾아내거나 인터넷에서 몇 가지 상투적인 표현을 찾아보자.

상투적인 표현 대신, 의미는 같지만 신선하고 흥미로운 방식으로 바꿀 수 있는지 생각해보자. 직유(직접 다른 것과 비교하는 수사법)나 비유적인 묘사(시각적으로 설명하거나 비유적인 언어를 사용하는 기법) 또는 은유(비슷하지 않은 것을 비교하는 수사법)를 이용하자. 상투적인 표현을 바꾸려면 인물들의 감정이나 이야기의 분위기 속으로 한층 더 깊이 파고 들어가 살펴보고 드러내야 한다는 것을 알게 될 것이다.

예를 들면 이렇다.

♦ 상투적인 표현: 그녀는 눈 오는 날 강아지마냥 눈 속에서 행복했다.
♦ 신선한 표현: 다른 관광객들이 추위에 불평을 했지만, 재닌은 잃어버린 신체 일부분을 다시 찾은 느낌으로 스키 위에 서 있었다. 차가운 공기가 그녀의 피부를 진정시켰다.

또는 장면의 필요성이나 정보의 중요성에 따라 단순하게 표현할 수도 있다. '재닌은 눈 속에서 편안함을 느꼈다.'

이미지
심상의 힘을 이용하라

제18장

나는 항상 벨기에의 유명한 초현실주의 화가 르네 마그리트의 한 작품을 흠모해왔다. 그 작품은 베이지색 캔버스에 갈색 파이프가 그려져 있고 아래에 '이것은 파이프가 아니다^{Ceci n'est pas une pipe}'라고 쓰여 있다.

내가 이 작품을 좋아하는 이유는 그 안에 담긴 유머와 우리를 생각하게 만드는 역량뿐만 아니라 문학 작품에서 이미지가 가진 힘을 설명하는 데 안성맞춤이기 때문이다.

파이프가 아니라는 말은 무슨 의미일까? 르네 마그리트가 보는 이에게 깊은 감정과 생각, 의미를 불러일으키는 이미지의 힘, 상징의 힘을 이해했다. 그의 '파이프'는 상징적인 힘을 띠며 파이프라는 대상 자체에 의문을 제기한다. 어떤 이들에게는 현대의 광고와 상업주의에 대한 비난으로 보이고, 다른 이들에게는 남근의 의미가

함축된 것으로 보인다. 르네 마그리트는 그 의미가 문자 그대로라고 밝혔다. 즉 그것은 파이프가 아니라 파이프를 그린 그림이라는 의미다. 이 작품은 본질적으로 실체의 의미를 묻는 그림이다. 흥미로운 철학적 토론을 유도하는 이미지다.

강력한 이미지는 긴장감을 극대화하며, 우리가 미처 인지하지 못하는 중에 문장 내에서 마치 폭탄처럼 작용한다. 물론 독자는 무너져가는 집을 묘사한 글을 통해 쇠락해가는 빅토리아 시대를 읽어낼 수도 있다. 하지만《어셔가의 몰락》,《검은 고양이》등을 쓴 에드거 앨런 포가 으레 했던 것처럼 집은 인물의 죄책감이나 인물의 삶을 나타내는 은유일 수도 있다.

시각적 요소가 단순한 배경에 그치지 않도록 이미지를 신중하게 선택하고 구축해야 한다. 다양한 의미를 지닌 서브텍스트는 독자의 잠재적인 감정과 인식을 파고든다.

이미지란
무엇인가

잘 배치된 이미지는 문자의 영역을 넘어 은유와 직유의 영역으로 확대된다. 결국 감정의 영역인 셈이다.

이미지는 이야기에서 보거나 느낄 수 있는 (감각에 의존해서) 모든 것에 대한 묘사다. 또한 독자에게 감정적, 상징적 또는 그 이상의

의미를 불러일으키기 위해 선택된 양식화된 묘사이기도 하다.

기본적으로 강력한 이미지는 한껏 꾸민 직유라 할 수 있다. 직유는 어떤 대상을 그와 비슷한 다른 것과 비교했을 때 그 비교에 의해 더 강력해진다.

타야리 존스의 《미국식 결혼》에서 로이는 결백하지만 부당하게 유죄 판결을 받고 복역을 한 인물이다. 발췌 부분은 로이가 5년간의 복역을 마치고 막 출소해 소원해진 아내 셀레스철과 내키지 않는 재회를 하는 장면이다. 두 사람이 형식적인 친밀함을 표현하는 이 순간을 로이가 무엇에 비유했는지 주목해보자.

> 그녀가 머리를 살짝 움직이자 피부 표면 가까이 맥박이 뛰는 곳에 내 코가 닿았다. 하지만 흥분은 조악한 마약의 황홀감처럼 금세 사라졌다. 싸구려 약의 효과가 강하게 났다가 삽시간에 헛헛함만 남기고 사라지는 것처럼.

또는 이미지는 은유가 될 수도 있다. 은유는 어떤 대상을 다른 것으로 묘사하는 수사법이다. 리디아 네처의 《밤하늘에서 톨레도를 알아보는 법》에서 우주학자 조지 더몬트는 어렸을 적부터 자신에게 중요한 누군가를 잃어버렸다는 느낌을 가지고 있다. 그는 여전히 그 존재를 느끼고 이를 별에 비유한다.

조지는 그 존재가 바로 그녀라는 것을 알았다. 만약 그가 입구 한쪽 편에 있는 별이라면 그녀는 반대편에 있는 별이었다. 그녀의 위치는 그가 아직 쓰지 않은 방정식을 적용해서 결정될 것이다.

이미지는 상징적인 대상이 필요하기 때문에 적절한 곳에 배치되었을 때 깊이 있는 서브텍스트를 만들 수 있다. 상징적인 대상은 의식보다 무의식에 호소하는 경향이 있기 때문이다.

이미지는 상반된 감정을 조합해서 긴장감을 조성할 수도 있다. 로리 무어의 단편집 《셀프 헬프》에 수록된 '이렇게 가는 거지Go Like This'는 암으로 죽어가는 여성이 '마지막 작별' 파티를 하는 이야기이다.

나는 거실로 돌아와 힘없이 웃으며 친구들 사이에 선다. 나는 이 자리에 어울리지 않는 인물이다. 코티지치즈에 들어간 머리카락처럼. 나는 불쾌한 인물이다. 엘리베이터에서 나는 방귀 냄새처럼.

암은 그 자체로 즐겁거나 재미있는 주제가 아니다. 이 여성은 어처구니없음과 어색함을 느끼고, 어느 누구도 선뜻 참석하고 싶은 파티가 아니라는 것을 알고 있다. 그녀는 거북한 이미지를 불러일으킴으로써 그 복잡 미묘한 감정을 전달한다. 자신의 병을 코티지치즈에 들어간 머리카락과 엘리베이터에서 나는 방귀 냄새에 비

유하고 있다. 이런 섬세한 묘사가 어떻게 비극적인 감정과 부조리한 감정을 동시에 이끌어내는지 알겠는가?

이 모든 이미지의 공통점은 무엇일까? 각각의 이미지에는 시각적 혹은 감각적 세부 사항이 있다. 말 그대로 눈에 보이거나 아니면 어떤 감각을 불러일으키는 요소가 있다. 하지만 상징적이거나 은유적인 세부 사항도 있다. 장면에서 실제로 혹은 물리적으로 등장하지 않는 대상을 시각적 이미지로 비유하는 것이다. 한 남자의 얼굴을 매에 비유하거나 친척의 죽음으로 인한 고통을 익사에 비유하는 식이다.

인물의 이미지를 그려라

이미지 형상화는 물리적으로든 철학적으로든 또는 감정적으로든 인물을 설명할 때 적절하다. 키가 크거나 금발이거나 땅딸막하거나 퉁퉁하거나 어떻든 간에 인물을 있는 그대로 묘사하는 것도 괜찮다. 하지만 이미지는 묘사하는 단어가 가진 의미 이상을 알려주며 주인공과 관련된 중요한 세부 사항도 전달할 수 있다. 다음은 복잡한 이미지 연출의 대가 캐서린 던이 쓴 어두운 비밀을 가진 서커스 가족의 이야기 《어느 유랑극단 이야기》에서 발췌한 내용이다.

이미지: 심상의 힘을 이용하라

그녀는 또한 앞을 보지 못한다. 두꺼운 분홍색 플라스틱 안경 너머로 커다랗고 흐릿한 눈동자가 보인다. 흰자위에 선명치 않은 붉은 핏줄이 여기저기 퍼져있는 것이 마치 상한 달걀 같다.

작가는 인물의 눈이 충혈되었거나 핏발이 섰다고 쉽게 쓸 수 있었다. 하지만 '선명치 않은 붉은 핏줄', '상한 달걀' 같은 표현으로 완전히 다른 분위기를 조성해서 훨씬 더 많은 긴장감을 유발한다.

인물의 내면에서 벌어지는 일을 표현하기 위해 눈을 이용하는 이미지가 등장하는 또 다른 경우를 살펴보자. 놀라운 이미지로 가득한 멜리사 앨버트의 청소년 판타지 소설 《헤이즐우드The Hazel Wood》에서 주인공 앨리스는 작가인 할머니가 쓴 이야기 속 인물들에게 쫓긴다.

그녀가 어깨를 으쓱하자 눈에서 날카로움이 사라졌다. 파란 하늘 같은 그녀의 머릿속은 구름이 밀려오고 안개로 청명함도 사라졌다.

캐런 러셀의 《늪세상Swamplandia》에 등장하는 이미지 또한 지나치게 설교적이지 않으면서 두 인물의 성향을 알려주고 동시에 장면의 분위기를 전달한다.

버드맨의 두 눈은 오래된 공연을 위한 새로운 조명 같았다. 그는 계

속해서 내게 미소를 지어 보였고, 그의 눈길이 내 깡마른 다리를 훑었을 때 내 두 무릎은 쌍둥이 태양이 되었다.

이 장면에 등장하는 에이바라는 소녀는 열두 살이다. 에이바를 바라보는 사람은 나이가 훨씬 많고, 그녀의 부모가 운영하던 테마파크에서 새를 쫓아내는 일을 하러 온 남자다. 우리는 이 글을 읽자마자 이 남자가 어린 소녀를 바라보기에는 적절치 않은 방식으로 에이바를 바라보고 있음을 알게 된다. 하지만 에이바가 남자의 관심을 좋아한다는 것도 알게 된다. 강력한 이미지 하나로 독자에게 많은 것을 드러내는 것이다. 또한 '새로운 조명' 같은 눈이나 '쌍둥이 태양' 같은 무릎이라는 표현처럼 이미지의 형상화도 매우 아름답다.

인물 또한 이미지로 표현할 수 있다. 플롯에 관한 것을 전달하거나 인물 자체에 대한 것을 드러내기 위해 대화로 이미지를 부여할 수 있다. 다이애나 개벌든의 《호박 속의 잠자리》에서 발췌한 아름다운 이미지다.

"누구나 자신만의 색깔이 있어요." 그가 꾸밈없이 말했다. "마치 구름처럼 사람들 주위를 감싸고 있어요. 당신의 색은 푸른색이에요, 마리아. 동정녀 마리아의 망토처럼. 그리고 내 것처럼."

이미지: 심상의 힘을 이용하라

배경을
형상화하라

16장에서 배경에 대해 자세히 살펴봤지만, 배경의 형상화는 전체 배경을 일일이 설명할 필요 없이 개략적인 묘사로 배경의 세세한 부분까지 전달할 수 있는 훌륭한 방법이다.

리처드 캐드리의 《샌드맨 슬림Sandman Slim》에서 발췌한 내용이다.

그 대로는 밝으면서 어둡고, 모든 그림자 속에 약속이 숨겨져 있는 밤에만 현실로 나타난다.

메리 카의 회고록 《릿Lit》에서 발췌한 내용이다.

나는 그에게서 눈길을 돌려 그 뒤편의 연구실을 바라봤다. 백조의 목처럼 구부러진 은색 수도꼭지가 희미한 빛을 받아 반짝였다.

다시 멜리사 앨버트의 《헤이즐우드》에서 발췌한 내용이다.

나무들이 달랐다. 나뭇가지는 무언가 부드럽고 희미하게 빛나는 것으로 만들어졌다. 가까이 가서 보니 줄기, 가지, 잎사귀 하나하나가

얇고 잘 구부러지는 금속을 틀에 찍어 만든 것을 알 수 있었다.

은색 나무들. 화학약품을 써서 보석에 에칭을 한 것처럼 보였다.

같은 소설에서 발췌한 내용이다.

이 새로운 세계는 너무 기묘하고 너무 투명하다. 민들레 홀씨를 한 번 훅 불기만 해도 마음이 터져버렸다. 커피를 마시면서 밤샘을 한 사람의 수정체를 통해 보이는 새로운 날처럼 모든 것이 선명하게 드러났다.

감정을 이미지로 보여주라

한 장면에서 감정을 전달하는 방법은 여러 가지다. 이미지가 감정 전달에 제격인 이유는 상징과 은유가 즉각적으로 우리의 감정을 건드리기 때문이다.

다음은 로리 무어의 단편집 《셀프 헬프》에 수록된 암으로 죽어가는 여성의 이야기 '이렇게 가는 거지'에서 발췌한 내용이다.

해가 뜬다. 치어리더의 가식적인 미소처럼 나를 우울하게 만든다. 내 얼굴은 흰 코끼리의 진한 희푸르스름한 색이다.

이미지: 심상의 힘을 이용하라

해를 치어리더의 가식적인 미소에 비유한 것이 마음에 든다. 죽어가는 인물에게 저 떠오르는 해는 더 이상 즐거움을 가져다주지 않는다. 작가는 우울한 설명을 늘어놓기보다는 이미지의 형상화를 염두에 두고 있다.

이어지는 내용이다.

벌써 7월이다. 개똥벌레가 곧 모습을 드러낼 것이다. 나의 죽음은 나의 오후를 휙 지나간다. 대로에서 뿜어져 나온 열기로 바싹 말라버린 흰색 돛 같은 콘크리트 바닥을 서둘러 건너는 흰옷을 입은 수녀처럼.

대단히 인상적인 형상화다. 그녀의 죽음은 대로에서 나온 열기로 '바싹 말라버린 흰색 돛' 같은 콘크리트 바닥을 '서둘러 건너는 흰옷을 입은 수녀' 같다. 이 이미지를 어떻게 해석하든 '나의 죽음이 다가오는 것을 느꼈다'라는 문장보다 더 강력한 이미지라는 것을 부인할 수 없다.

루이스 어드리크의 소설 《트랙스Tracks》에서 아메리칸 인디언 나나푸시가 죽은 친구와 이웃을 매장하는 것이 어떤 기분이었는지 회상하는 부분이다.

그들의 이름은 우리 안에서 자라났고, 우리의 입술 끝까지 부풀어 올랐고, 한밤중 우리의 눈을 뜨게 했다. 우리는 익사한 사람들의 물로

채워졌다. 차갑고 어둡고 공기가 없어서 우리의 봉인된 혀에 부딪치거나 우리의 눈 가장자리에서 서서히 새어 나왔다.

이미지 형상화의 대가 멜리사 앨버트의 《헤이즐우드》의 한 장면을 더 살펴보자. 주인공 앨리스의 친구 핀치에게 끔찍한 일이 벌어진 장면이다. 앨리스는 그 상황을 받아들이지 못하고 이미지를 돌이켜본다. 이는 잠재의식을 자극한다.

시간이 느려졌다. 핀치는 바닥에 떨어지기 직전의 엎질러진 컵이었다. 소중한 어떤 것이 지하철 배수구 아래 어둠 속으로 떨어졌다. 얽히고설켜 엉망이 된 무한한 가능성, 수많은 실타래가 은색 가위로 단숨에 잘렸다.

감각을 육체적으로 전달하라

인물에게 가장 강력한 감정의 중심지는 육체다. 심지어 특정 문화권에서는 감정을 신체적으로 경험할 수 있다고 한다. 예를 들어 워크숍 학생들에게 슬픔이 몸에서 어떻게 느껴지는지 설명하라고 하면 몸이 무겁거나, 가슴이 답답하거나 숨이 막히는 느낌, 폐가 달라붙거나 짓눌리는 느낌, 목이 메고 눈이 욱신거리거나 팔다리

에 납을 단 듯한 느낌이라는 대답이 나온다. 다른 일반적인 감정들도 마찬가지 의견이 나온다. 분노는 흔히 격렬하고 폭발적이며 떨리며 몸통을 중심으로 느껴진다는 식이다.

독자에게 인물이 어떤 기분이라고 (가령 '그는 분노했다'처럼) 직접 말하는 방법은 일종의 지름길과 같다. 제 역할은 하지만 감정을 의미 있는 방식으로는 전달하지 않는다.

이미지를 육체와 연결시키면 스토리를 방해하는 설명 없이 독자가 인물의 감정적 경험을 이해할 수 있게 한다.

리디아 유크나비치의 사변적 SF소설 《조안의 책The Book of Joan》은 종말론적 분위기가 느껴지는 미래에서 벌어지는 이야기다. 대부분의 인간은 전쟁으로 방사능에 노출된 지구를 벗어나 시엘이라는 우주정거장으로 피신한다. 주인공 조안은 자연을 지배하는 놀라운 힘을 가졌지만 그 힘을 온전히 통제하는 법은 알지 못하는 젊은 여성이다. 그녀는 시엘을 장악한 권위적인 지도자 장 드 멩에 대한 저항 세력을 진두지휘한다.

작가는 인물의 육체를 은유나 유추의 대상이나 감정을 보여주는 데 사용한다. 장 드 멩의 공격으로 모든 사람은 조안이 죽었다고 생각하지만, 그녀와 연인 레온은 지구의 한 동굴로 몸을 숨긴다. 조안은 얼굴의 상처를 만지면서 그것이 가치 있는 일이든 아니든 상처를 얻으며 견뎌냈던 모든 것을 생각한다.

그녀의 얼굴은 하나의 새로운 세계다. 그녀의 피부에는 원시적인 상처의 흔적이 있다. 그녀는 살인자의 몸에 살고 있다. 그녀는 생명을 만들 수 있는 사람의 몸에 살고 있다. 그녀는 그 살인이 정당했다고 생각했다. 그녀의 욕망과 정의로운 목표밖에 남지 않은 황무지에서 그녀는 이제 정당한 폭력은 없음을 안다. 그저 폭력만 있을 뿐이다. 그녀의 손끝 아래에서 느껴지는 불에 덴 턱은 죄책감을 느끼며, 작은 구멍조차 없는 뷰트처럼 남아 있다. 그녀가 화염에 휩싸였다는 사실을 고집스럽게 알려주는 흔적이다.

개인적으로 '그녀의 얼굴은 하나의 새로운 세계다'라는 은유를 좋아한다. 화상으로 인해 그녀의 얼굴이 말 그대로 형태가 바뀌었으며 조안은 장 드 멩에 맞서 싸우는 사람들의 희망을 상징하기 때문이다. 그리고 턱에 대한 귀여운 이미지가 나온다. 그녀의 몸이 몸 자체의 마음을 가지고 있는 것처럼 턱은 '죄책감'을 느낄 뿐만 아니라 뷰트에 비유된다. 뷰트는 뚫고 들어갈 수 없는 단단한 자연 지형이다. 이 두 가지 특징은 조안이 계속해서 살아남으면서 더욱 강화된다.

다른 장면에서는 감정을 더 직접적으로 전달하기 위해 감각 형상화를 이용한다.

그녀의 감정 없는 목소리를 듣자 나의 장에서 부풀어 오른 분노가 폐

이미지: 심상의 힘을 이용하라

와 식도에서 피어난다.

우리는 조안의 분노가 '부풀어 오르고' 뒤이어 '피어나는' 경로를 기록할 수 있다. 즉 그녀의 감정을 독자의 몸으로도 전달하는 것이다.

"너 누구야?" 닉스가 반복해서 묻는다. "너도 알아?"

내 목은 텅 비어 있고, 내 마음은 이물질의 진공 상태다.

"아니!" 나는 수많은 답을 갖고 있는 듯 보이는 이 낯선 상대와 포옹과는 거리가 먼 자세로 옴짝달싹 못한 채 읊조렸다.

이 장면에서 두 가지 행동은 조안이 무언가를 느끼고 있음을 말해준다. 이는 장면의 맥락에 따라 독자가 스스로 판단하도록 남겨져 있다. 아마도 혼란이나 좌절, 실망일 것이다. 어느 쪽이든 텅 비어버린 목과 진공 상태가 된 마음의 이미지는 조안이 어떤 감정인지 직접 알려주는 것보다 훨씬 강력하다.

화려한 은유를 추구하든 본분에 충실한 비유를 추구하든, 감각 형상화는 독자가 인물에게 친근감을 느끼게 하고 훨씬 더 직관적으로 감정을 전달할 것이다.

묘사와 이미지는
어떻게 다를까

많은 작가들이 단순한 묘사와 이미지의 차이를 혼동한다. 묘사는 인물이 어디에 있고, 무엇을 하고, 어떤 옷을 입고, 햇빛이 어느 정도인지, 사과파이의 향은 어떤지, 병실 화병에 꽂힌 장미는 어떤 색인지 등을 설명하는 것이다. 독자에게 이야기 속의 세계가 진짜처럼 느껴지게 만드는 방법이므로 매우 중요하다.

이미지는 보석처럼 더 세심하게 다듬어 이야기 속에 배치한 묘사다. 사람이나 장소, 사건을 묘사한 다른 설명보다 더 생동감 넘치고 깊이가 있기 때문에 이미지는 조금 더 눈에 띄어야 한다.

이미지를 이용해서 다음과 같은 것을 할 수 있다.

설명에 의존하지 않고 감정을 불러일으킨다

예를 들어 주인공이 아주 큰 고통이나 충격에 빠져 있다는 사실을 알리고 싶을 뿐만 아니라 독자가 이를 깊이 느끼기를 바란다고 하자. '그는 그렇게 쇠약하고 병약한 아버지의 모습을 보는 것이 고통스러웠다'라고 쓰는 것은 좋지 않다. 이때 독자는 감정적 경험을 하지 못하고 수동적인 목격자가 될 뿐이다. 하지만 이렇게 쓰면 어떨까? '아버지의 팔다리는 할아버지가 현관에 걸어두곤 했던 무두질한 가죽 끈처럼 거칠고 뻣뻣해 보였다.' 또는 '가슴이 발달

한 거대한 남자 대신, 핏기도 없고 털도 없어서 물에 빠져 죽을 처지에 놓인, 한배에서 난 무리 중 제일 작은 새끼돼지처럼 허약함의 표본과 같은 사람이 있었다.' 연로한 아버지의 팔다리를 마른 가죽과 비교하거나 아버지를 물에 빠져 죽게 될 새끼돼지에 비유함으로써 독자가 감정적 경험에 한층 더 가까워지게 하는 효과가 있다.

이야기의 주제로 독자의 관심을 끈다

이미지는 '용서와 구원'을 호소하는 플래카드를 꺼내지 않고도 독자의 관심을 이야기의 주제로 끌어들이고 싶을 때 대단히 유용하다. 학대를 일삼는 어머니와 겁에 질린 딸이 일시적으로 화해를 했다는 사실을 지나치게 감상적으로 표현하기가 꺼려질 수도 있다. 그렇다면 두 사람이 수년 만에 처음으로 함께 커피를 마시는 장면에서 한 사람의 머리가 다른 사람의 가슴팍에 안겨 있는 감상적인 모습 대신 이미지를 넣자. '어머니 머리 바로 뒤편에서 거미줄에 걸려 허우적거리던 나방이 거미줄에서 벗어나 흰색 깃발처럼 훨훨 날아서 창틀에 앉아 쉬고 있었다.' 이야기의 주제가 독자의 잠재의식 속으로 은은히 스며들 것이다.

인물이나 화자의 단면을 보여준다

인물에 대해 '말하기' 방법을 쓰고 싶은 충동과 싸우고 있다면 그런 나쁜 습관을 고치는 데 이미지를 활용한 은유법이 도움이 될

수 있다. 인물이 '고집이 세다'라고 하는 대신 이렇게 표현할 수 있다. '그가 자기 태도를 고수하는 방식은 아버지가 길렀던 검고 살찐 래브라도 리트리버를 연상하게 했다. 그 개는 산책하러 나가려고 하면 으르렁거렸고, 밥그릇 가까이에서 숨이라도 쉬면 누런 이빨을 드러냈다.' 물론 이 시각적 이미지는 인물이 아니라 개를 묘사하고 있지만, 분명 효과가 있다. 이제 이 둘은 같아져서 독자의 머릿속에서 하나가 된다.

앞으로의 이야기 전개를 암시한다

촛대나 다른 무거운 물건에 맞아서 죽는 사람이 등장하는 이야기를 쓴다고 생각해보자. 어느 지점에서 독자에게 단서를 주고 싶다면 촛대를 다른 것과 비교하는 이미지를 만들 수 있으며, 독자의 예상이 빗나가도록 훨씬 온화한 이미지에 비교할 수도 있다. '초와 불꽃은 가느다란 줄기와는 어울리지 않는 무거운 꽃봉오리가 달린 분홍색 튤립을 떠올리게 했다.'

장면의 시작이나 마지막에 독자의 시점을 확대한다

적절한 이미지는 장면을 시작하거나 마무리할 때 효과적이다. 이미지는 또한 극적인 깨달음이나 클리프행어 장치를 대신할 수 있다. 이는 훌륭한 형상화로 가득한 재닛 피치의 소설《화이트 올랜더White Oleander》가 시작하는 방식이다.

이미지: 심상의 힘을 이용하라

산타아나스가 사막의 뜨거운 공기를 몰고 와서는 목초지의 남은 부분까지 말려 죽인 뒤 드문드문 옅은 지푸라기만을 남겼다. 오직 올랜더만 잘 자랐다. 독을 품은 섬세한 올랜더 꽃송이와 비수 같은 그 녹색 잎만 무성해졌다.

화자의 운명은 독을 품은 올랜더 꽃송이와 아주 밀접하게 연관되어 있어서, 이야기 시작 부분에서 나타나는 형상화는 눈길을 사로잡고 아름다울 뿐 아니라 주제와 관련이 있다. 우리는 어떤 심각한 일이 곧 벌어지리라는 점을 시작부터 이해하게 된다.

마찬가지로 쉽게 잊을 수 없는 강력한 이미지로 장면을 끝낼 수도 있다. 다음은 에이미 헴펠의 단편집 《텀블홈Tumble Home》에서 발췌한 것이다.

이맘때 조수는 수백 마리의 작은 불가사리를 해변으로 밀어낸다. 그러고는 소금기를 머금은 별자리와 온통 모래뿐인 은하수에 발목이 잡혀 오도 가도 못 하게 해버린다.

이미지의 형상화는 눈에 띄고 독자에게 공감을 불러온다. 이야기를 쓰면서 장면에 이미지를 넣는 방법을 배우든, 단조롭거나 지루하거나 특색이 없는 단락에 이미지를 넣어 활력을 불어넣든, 이미지의 형상화를 활용하면 이야기를 효과적으로 바꿀 수 있다.

✦ Check Point

√ 이미지는 은유적이고 시적으로 상징적인 힘을 띄고, 긴장감으로 가득하다.

√ 이미지는 시각적 세부 사항과 감각적 세부 사항으로 구성된다.

√ 이미지는 어느 장면에서나 풍부한 서브텍스트를 만들어내고, 독자의 잠재의식을 자극한다.

√ 이미지를 이용해서 인물을 묘사하고 강조하자.

√ 인물 또한 이미지로 말할 수 있다.

√ 상반된 감정을 조합해서 이미지를 형상화하자.

√ 이미지의 형상화를 이용해서 눈길을 뗄 수 없는 식으로 배경을 묘사하자.

√ 신체 감각을 이용해서 감정적 이미지를 만들자.

√ 이미지를 이용해서 설명 없이 감정을 불러일으키자.

√ 이미지는 독자의 관심을 이야기의 주제로 끌어들일 수 있다.

√ 이미지는 플롯이나 이야기 요소를 미리 암시할 수 있다.

√ 이미지를 이용해 장면이나 챕터를 강력한 분위기로 마무리할 수 있다.

이미지: 심상의 힘을 이용하라

　　인물의 이미지가 자연스럽게 떠오르지 않는다면 브레인스토밍 훈련을 추천한다. 인물에게 은유법을 적용해보자. 인물을 다른 대상에 비유해보는 것이다. 인물을 동물이나 채소, 나무, 색깔 또는 존재 상태에 비유한다면 어떨까? 목록을 만들어보자. 무슨 생각이 떠오르는지, 장면 안에서 다른 이미지로 바꿀 수 있는지 살펴보자.

이 책을 읽고 나면 너무 많은 정보를 얻은 나머지 쓰고 있는 이야기의 방향이 고민이 될 것이다.

이 책을 글쓰기 작업 중 특정 분야를 쓸 준비가 되었을 때 필요한, 자질구레한 정보를 얻을 수 있는 하나의 자료 정도로 여기기를 권한다. 이 책을 통해 알게 된 것을 한꺼번에 적용하려고 하지 말자. 단계별로 또는 토막토막 나눠서 적용하자. 처음에는 현재 작업 중인 부분(예를 들어 인물의 대화)에서 어떻게 긴장감을 살릴 것인지를 생각했다면, 그다음으로 장면 단계로 확장해 어떻게 장면마다 긴장감을 부여할 수 있을지 고민하는 식으로 말이다.

지금 이야기를 어떤 단계에서 쓰고 있는지에 따라 이 책을 발췌하여 읽고 그 부분의 조언만 따를 수도 있다. 이야기를 구상하거나 초고를 쓰는 시작 단계라면 플롯이나 인물 설정에 관한 부분이 도움이 될 수 있다. 반면 이야기를 거의 끝마쳐가거나 글을 다듬는 마무리 작업 중이라면 문장의 설명과 묘사 같은 세부적인 내용을

다룬 부분을 읽고 이를 적용해볼 수 있다. 아직 활용할 준비가 되지 않은 조언에 지레 겁먹지 말자.

또한 초고를 쓸 때는 독자보다는 작가 자신을 향해 이야기하고 있다는 사실을 기억하자. 따라서 초고 단계에서는 이야기의 전개나 배경, 인물 등이 아직 분명하지 않을 수 있다. 인물은 희미한 실루엣으로만 존재하는 경우가 많고, 플롯에는 허점이 넘쳐나며, 장면은 아직 긴장감을 불러일으킬 만큼 견고하지 않을 수 있다. 이런 빈 공간은 이후의 작업에서 채워질 것이다. 글쓰기는 궁극적으로 수정의 반복이므로 이 책은 이후 원고를 어떻게 고칠 것인지에 대한 일종의 길잡이인 셈이다.

또는 독자의 입장에서 이야기를 읽을 때에도 이 책에서 소개한 내용이 도움이 될 수 있을 것이다. 멋진 이야기를 읽을 때면 어떤 요소가 우리 눈을 사로잡는지 생각하고 주목할 수 있을 것이기 때문이다. 작품이 훌륭하든 그렇지 않든, 우리는 이야기를 읽을 때마다 작가가 시도한 것과 시도하지 않은 것을 통해 무언가를 배울 기회를 얻는다.

모두의 행복한 글쓰기를 바라며,

조단 로젠펠드

참고자료

국내에 출간되지 않은 도서는 원제를 병기했다.

글쓰기 참고도서

강렬한 장면을 만드는 스토리 기법, 조단 로젠펠드 6~7, 319

소설가를 위한 소설쓰기: 장면과 구성, 조단 로젠펠드, 마사 앨더슨 공저

 8, 264

신화, 영웅 그리고 시나리오 쓰기, 크리스토퍼 보글러 123

플롯 전문가The Plot Whisperer, 마사 앨더슨 80

인용 및 참고도서

강 같은 평화Peace Like a River, 리프 엥거 378

걸 언더워터Girl Underwater, 클레어 켈스 23~24

걸 온 더 트레인, 폴라 호킨스 167~169

경이의 땅, 앤 패칫 123~126

구부러진 작은 정맥Crooked Little Vein, 워렌 엘리스 371~372

귀향Homegoing, 야 기야시 281~282

그것, 스티븐 킹 346~347

그녀는 저 세상에서 왔다She Came From Beyond, 나딘 달링 219~220

그리고 그녀가 착했을 때And When She Was Good, 로라 립먼 261~263

참고자료

시리즈

영화 및 영상물

손에 땀을 쥐게 하는 이야기 쓰는 법

초판 1쇄 발행 2022년 4월 7일
초판 3쇄 발행 2022년 11월 25일

지은이 조던 로젠펠드 **옮긴이** 정미화
펴낸이 김종길 **펴낸 곳** 글담출판사 **브랜드** 아날로그

기획편집 이은지·이경숙·김보라·김윤아 **마케팅** 성홍진
디자인 손소정 **홍보** 김민지 **관리** 김예솔

출판등록 1998년 12월 30일 제2013-000314호
주소 (04029) 서울시 마포구 월드컵로 8길 41(서교동)
전화 (02) 998-7030 **팩스** (02) 998-7924
페이스북 www.facebook.com/geuldam4u **인스타그램** geuldam
블로그 http://blog.naver.com/geuldam4u

ISBN 979-11-87147-92-3 (03600)
* 책값은 뒤표지에 있습니다.
* 잘못된 책은 구입하신 곳에서 바꾸어 드립니다.

만든 사람들 ————————————
책임편집 김윤아 **표지디자인** 김종민 **본문디자인** 박윤희

글담출판에서는 참신한 발상, 따뜻한 시선을 가진 원고를 기다리고 있습니다.
원고는 글담출판 블로그와 이메일을 이용해 보내주세요. 여러분의 소중한 경험과 지식을 나누세요.
블로그 http://blog.naver.com/geuldam4u 이메일 geuldam4u@naver.com